U0435151

蘇州全書
甲編

《蘇州全書》編纂出版委員會 編

·廣緝詞隱先生增定南九宮詞譜

蘇州大學出版社
古吳軒出版社

圖書在版編目（CIP）數據

廣緝詞隱先生增定南九宮詞譜 /（明）沈璟撰；
（明）沈自晉重定 . -- 蘇州：蘇州大學出版社：古吳軒
出版社，2024.6
　（蘇州全書）
　ISBN 978-7-5672-4797-0

Ⅰ.①廣… Ⅱ.①沈…②沈… Ⅲ.①詞譜—彙編—
中國—明代 Ⅳ.① I207.23

中國國家版本館 CIP 數據核字（2024）第 089561 號

責任編輯	劉　冉
助理編輯	朱雪斐
裝幀設計	周　晨　李　璇
責任校對	汝碩碩

書　　名	廣緝詞隱先生增定南九宮詞譜
撰　　者	〔明〕沈　璟
重定者	〔明〕沈自晉
出版發行	蘇州大學出版社
	地址：蘇州市十梓街1號　電話：0512-67480030
	古吳軒出版社
	地址：蘇州市八達街118號蘇州新聞大厦30F　電話：0512-65233679
印　　刷	常州市金壇古籍印刷廠有限公司
開　　本	889×1194　1/16
印　　張	58.5
版　　次	2024 年 6 月第 1 版
印　　次	2024 年 6 月第 1 次印刷
書　　號	ISBN 978-7-5672-4797-0
定　　價	420.00 元（全二冊）

《蘇州全書》編纂工程

總主編 劉小濤　吳慶文

學術顧問
（按姓名筆畫爲序）

王　芳　王　宏　王　堯　王　鍔　王紅蕾　王華寶　王爲松　王衛平
王餘光　王鍾陵　朱棟霖　朱誠如　任　平　全　勤　江慶柏　江澄波
汝　信　阮儀三　杜澤遜　李　捷　吳　格　吳永發　何建明　言恭達
沈坤榮　沈燮元　武秀成　范小青　范金民　茅家琦　周　秦　周少川
周國林　周勛初　周新國　胡可先　胡曉明　姜　濤　姜小青　韋　力
姚伯岳　馬亞中　袁行霈　華人德　莫礪鋒　徐　俊　徐　海　徐　雁
徐惠泉　徐興無　唐力行　陸振嶽　陸儉明　陳子善　陳正宏　陳尚君
陳紅彥　陳廣宏　黃愛平　黃顯功　崔之清　張乃格　張志清　張伯偉
張海鵬　葉繼元　葛劍雄　單霽翔　程章燦　程毅中　喬治忠　鄔書林
賀雲翱　詹福瑞　趙生群　廖可斌　熊月之　樊和平　劉　石　劉躍進
閻曉宏　錢小萍　戴　逸　韓天衡　嚴佐之　顧　薌

《蘇州全書》編纂出版委員會

主　任　　金　潔　　查穎冬

副主任　　黃錫明　　吳晨潮　　王國平　　羅時進

編　委
（按姓名筆畫爲序）

丁成明　王　煒　王　寧　王忠良　王偉林　王稼句　王樂飛　尤建豐
卞浩宇　田芝健　朱　江　朱光磊　朱從兵　李　忠　李　軍　李　峰
李志軍　吳建華　吳恩培　余同元　沈　鳴　沈慧瑛　周　曉　周生杰
查　焱　洪　曄　袁小良　徐紅霞　卿朝暉　高　峰　凌郁之　陳　潔
陳大亮　陳其弟　陳衛兵　陳興昌　孫　寬　孫中旺　黃啟兵　黃鴻山
接　曄　曹　煒　曹培根　張蓓蓓　程水龍　湯哲聲　蔡曉榮　臧知非
管傲新　齊向英　歐陽八四　錢萬里　戴　丹　謝曉婷　鐵愛花

前言

中華文明源遠流長，文獻典籍浩如烟海。這些世代累積傳承的文獻典籍，是中華民族生生不息的文脉和根基。蘇州作爲首批國家歷史文化名城，素有『人間天堂』之美譽。自古以來，這裏的人民憑藉勤勞和才智，創造了極爲豐厚的物質財富和精神文化財富，使蘇州不僅成爲令人嚮往的『魚米之鄉』，更是實至名歸的『文獻之邦』，爲中華文明的傳承和發展作出了重要貢獻。

蘇州被稱爲『文獻之邦』由來已久，早在南宋時期，就有『吳門文獻之邦』的記載。宋代朱熹云：『文，典籍也；獻，賢也。』蘇州文獻之邦的地位，是歷代先賢積學修養、劬勤著述的結果。明人歸有光《送王汝康會試序》云：『吳爲人材淵藪，文字之盛，甲於天下。』朱希周《長洲縣重修儒學記》亦云：『吳中素稱文獻之邦，蓋子游之遺風在焉，士之嚮學，固其所也。』《江蘇藝文志·蘇州卷》收録自先秦至民國蘇州作者一萬餘人，著述達三萬二千餘種，均占江蘇全省三分之一强。古往今來，蘇州曾引來無數文人墨客駐足流連，留下了大量與蘇州相關的文獻。時至今日，蘇州仍有約百萬册的古籍留存，入選『國家珍貴古籍名録』的善本已達三百一十九種，位居全國同類城市前列。其中的蘇州鄉邦文獻，歷宋元明清，涵經史子集，寫本刻本，交相輝映。此外，散見於海内外公私藏家的蘇州文獻更是不可勝數。它們載録了數千年傳統文化的精華，也見證了蘇州曾經作爲中國文化中心城市的輝煌。

蘇州文獻之盛得益於崇文重教的社會風尚。春秋時代，常熟人言偃就北上問學，成爲孔子唯一的南方弟子。歸來之後，言偃講學授道，文開吳會，道啓東南，被後人尊爲『南方夫子』。西漢時期，蘇州人朱買臣

負薪讀書，穿窨山中至今留有其『讀書臺』遺迹。兩晉六朝，以『顧陸朱張』爲代表的吳郡四姓湧現出大批文士，在不少學科領域都貢獻卓著。及至隋唐，蘇州大儒輩出，《隋書·儒林傳》十四人入傳，其中籍貫吳郡者二人；《舊唐書·儒學傳》三十四人入正傳，其中籍貫吳郡（蘇州）者五人。文風之盛可見一斑。北宋時期，范仲淹在家鄉蘇州首創州學，並延名師胡瑗等人教授生徒，此後縣學、書院、社學、義學等不斷興建，蘇州文化教育日益發展。故明人徐有貞云：『論者謂吾蘇也，郡甲天下之郡，學甲天下之學，人才甲天下之人才，偉哉！』在科舉考試方面，蘇州以鼎甲萃集爲世人矚目，清初汪琬曾自豪地將狀元稱爲蘇州的土產之一，有清一代蘇州狀元多達二十六位，占全國的近四分之一，由此而被譽爲『狀元之鄉』。近現代以來，蘇州在全國較早開辦新學，發展現代教育，湧現出顧頡剛、葉聖陶、費孝通等一批大師巨匠。中華人民共和國成立後，社會主義文化教育事業蓬勃發展，蘇州英才輩出，人文昌盛，文獻著述之富更勝於前。

蘇州文獻之盛受益於藏書文化的發達。蘇州藏書之風舉世聞名，千百年來盛行不衰，具有傳承歷史長、收藏品質高、學術貢獻大的特點，無論是卷帙浩繁的圖書還是各具特色的藏書樓，以及延綿不絕的藏書傳統，都成爲中華文化重要的組成部分。據統計，蘇州歷代藏書家的總數，高居全國城市之首。南朝時期，蘇州就出現了藏書家陸澄，藏書多達萬餘卷。明清兩代，蘇州藏書鼎盛，絳雲樓、汲古閣、傳是樓、百宋一廛、藝芸書舍、鐵琴銅劍樓、過雲樓等藏書樓譽滿海內外，彙聚了大量的珍貴文獻，對古代典籍的收藏保護厥功至偉，亦於文獻校勘、整理裨益甚巨。《舊唐書》自宋至明四百多年間已難以考覓，直至明嘉靖十七年（一五三八），聞人詮在蘇州爲官，搜討舊籍，方從吳縣王延喆家得《舊唐書》『紀』和『志』部分，從長洲張汴家得《舊唐書》『列傳』部分，『遺籍俱出宋時模板，旬月之間，二美璧合』，于是在蘇州府學中槧刊，《舊唐書》

此得以彙而成帙，復行於世。清代嘉道年間，蘇州黃丕烈和顧廣圻均爲當時藏書名家，且善校書，『黃跋顧校』在中國文獻史上影響深遠。

蘇州文獻之盛也獲益於刻書業的繁榮。蘇州是我國刻書業的發祥地之一，早在宋代，蘇州的刻書業已經發展到了相當高的水平，至今流傳的杜甫、李白、韋應物等文學大家的詩文集均以宋代蘇州官刻本爲祖本。宋元之際，蘇州磧砂延聖院還主持刊刻了中國佛教史上著名的《磧砂藏》。明清時期，蘇州成爲全國的刻書中心，所刻典籍以精善享譽四海，明人胡應麟有言：『凡刻之地有三，吳也、越也、閩也。』他認爲『其精，吳爲最』『其直重，吳爲最』。又云：『余所見當今刻本，蘇常爲上，金陵次之，杭又次之。』清人金埴論及刻書，仍以胡氏所言三地爲主，則謂『吳門爲上，西泠次之，白門爲下』。明代私家刻書數量最多的汲古閣、清代坊間刻書最多的掃葉山房均爲蘇州人創辦，晚清時期頗有影響的江蘇官書局也設於蘇州。據清人朱彝尊記述，汲古閣主人毛晉『力搜秘册，經史而外，百家九流，下至傳奇小說，廣爲鏤版，由是毛氏鋟本走天下』。由於書坊衆多，蘇州還產生了書坊業的行會組織崇德公所。明清時期，蘇州刻書數量龐大，品質最優，裝幀最爲精良，爲世所公認，國内其他地區不少刊本也都冠以『姑蘇原本』，其傳播遠及海外。

蘇州傳世文獻既積澱着深厚的歷史文化底蘊，又具有穿越時空的永恒魅力。從范仲淹的『先天下之憂而憂，後天下之樂而樂』，到顧炎武的『天下興亡，匹夫有責』，這種胸懷天下的家國情懷，早已成爲中華民族精神的重要組成部分，傳世留芳，激勵後人。南朝顧野王的《玉篇》，隋唐陸德明的《經典釋文》、陸淳的《春秋集傳纂例》等均以實證明辨著稱，對後世影響深遠。明清時期，馮夢龍的《喻世明言》《警世通言》《醒世恒言》，在中國文學史上掀起市民文學的熱潮，具有開創之功。吳有性的《温疫論》、葉桂的《温熱論》，開温病

學研究之先河。蘇州文獻中蘊含的求真求實的嚴謹學風、勇開風氣之先的創新精神，已經成爲一種文化基因，融入了蘇州城市的血脉。不少蘇州文獻仍具有鮮明的現實意義。明代費信的《星槎勝覽》，是記載歷史上中國和海上絲綢之路相關國家交往的重要文獻。鄭若曾的《籌海圖編》和徐葆光的《中山傳信録》，爲釣魚島及其附屬島嶼屬於中國固有領土提供了有力證據。魏良輔的《南詞引正》、嚴澂的《松絃館琴譜》、計成的《園冶》，分別是崑曲、古琴及園林營造的標誌性成果，這些藝術形式如今得以名列世界文化遺産，與上述名著的嘉惠滋養密不可分。

維桑與梓，必恭敬止；文獻流傳，後生之責。蘇州先賢向有重視鄉邦文獻整理保護的傳統。方志編修方面，范成大《吴郡志》爲方志創體，其後名志迭出，蘇州府縣志、鄉鎮志、山水志、寺觀志、人物志等數量龐大，構成相對完備的志書系統。地方總集方面，南宋鄭虎臣輯《吴都文粹》、明錢穀輯《吴都文粹續集》、清顧沅輯《吴郡文編》先後相繼，收羅宏富，皇皇可觀。常熟、太倉、崑山、吴江諸邑，周莊、支塘、木瀆、甪直、沙溪、平望、盛澤等鎮，均有地方總集之編。及至近現代，丁祖蔭彙輯《虞山叢刻》《虞陽説苑》，柳亞子等組織『吴江文獻保存會』，爲搜集鄉邦文獻不遺餘力。江蘇省立蘇州圖書館於一九三七年二月舉行的『吴中文獻展覽會』規模空前，展品達四千多件，並彙編出版吴中文獻叢書。然而，由於時代滄桑，圖書保藏不易，蘇州鄉邦文獻中『有目無書』者不在少數。同時，囿於多重因素，蘇州尚未開展過整體性、系統性的文獻整理編纂工作，許多文獻典籍仍處於塵封或散落狀態，没有得到應有的保護與利用，不免令人引以爲憾。

進入新時代，黨和國家大力推動中華優秀傳統文化的創造性轉化和創新性發展。習近平總書記强調，要讓收藏在博物館裏的文物、陳列在廣闊大地上的遺産、書寫在古籍裏的文字都活起來。二〇二二年四

月,中共中央辦公廳、國務院辦公廳印發《關於推進新時代古籍工作的意見》,確定了新時代古籍工作的目標方向和主要任務,其中明確要求『加强傳世文獻系統性整理出版』。盛世修典、賡續文脉,蘇州文獻典籍整理編纂正逢其時。二〇二二年七月,中共蘇州市委、蘇州市人民政府作出編纂《蘇州全書》的重大決策,擬通過持續不斷努力,全面系統整理蘇州傳世典籍,着力開拓研究江南歷史文化,編纂出版大型文獻叢書,同步建設全文數據庫及共享平臺,將其打造爲彰顯蘇州優秀傳統文化精神的新陣地,傳承蘇州文明的新標識,展示蘇州形象的新窗口。

『睹喬木而思故家,考文獻而愛舊邦。』編纂出版《蘇州全書》,是蘇州前所未有的大規模文獻整理工程,是不負先賢、澤惠後世的文化盛事。希望藉此系統保存蘇州歷史記憶,讓散落在海內外的蘇州文獻得到挖掘利用,讓珍稀典籍化身千百,成爲認識和瞭解蘇州發展變遷的津梁,並使其中蘊含的積極精神得到傳承弘揚。

觀照歷史,明鑒未來。我們沿着來自歷史的川流,承荷各方的期待,自應負起使命,砥礪前行,至誠奉獻,讓文化薪火代代相傳,並在守正創新中發揚光大,爲推進文化自信自强、豐富中國式現代化文化內涵貢獻蘇州力量。

《蘇州全書》編纂出版委員會

二〇二二年十二月

凡例

一、《蘇州全書》（以下簡稱『全書』）旨在全面系統收集整理和保護利用蘇州地方文獻典籍，傳播弘揚蘇州歷史文化，推動中華優秀傳統文化傳承發展。

二、全書收錄文獻地域範圍依據蘇州市現有行政區劃，包含蘇州市各區及張家港市、常熟市、太倉市、崑山市。

三、全書着重收錄歷代蘇州籍作者的代表性著述，同時適當收錄流寓蘇州的人物著述，以及其他以蘇州爲研究對象的專門著述。

四、全書按收錄文獻内容分甲、乙、丙三編。每編酌分細類，按類編排。

（一）甲編收錄一九一一年及以前的著述。按經、史、子、集四部分類編排。

（二）乙編收錄一九一二年至二〇二一年間的著述。按哲學社會科學、自然科學、綜合三類編排。

（三）丙編收錄就蘇州特定選題而研究編著的原創書籍。按專題研究、文獻輯編、書目整理三類編排。

五、全書出版形式分影印、排印兩種。甲編書籍全部采用繁體竪排；乙編影印類書籍，字體版式與原書一致；乙編排印類書籍和丙編書籍，均采用簡體橫排。

六、全書影印文獻每種均撰寫提要或出版說明一篇，介紹作者生平、文獻内容、版本源流、文獻價值等情況。影印底本原有批校、題跋、印鑒等，均予保留。底本有漫漶不清或缺頁者，酌情予以配補。

七、全書所收文獻根據篇幅編排分冊，篇幅適中者單獨成冊，篇幅較大者分爲序號相連的若干冊，篇幅較小者按類型相近原則數種合編一册。數種文獻合編一册以及一種文獻分成若干册的，頁碼均連排。各册按所在各編下屬細類及全書編目順序編排序號。

廣輯詞隱先生增定南九宮詞譜

〔明〕沈璟 撰 〔明〕沈自晉 重定

據中國國家圖書館藏清順治十二年（一六五五）沈氏不殊堂刻本影印。

提要

《廣緝詞隱先生增定南九宮詞譜》二十六卷，明沈璟撰，沈自晉重定。

沈璟（一五五三—一六一〇），字伯英，晚字聊和，號寧菴，別號詞隱生。明吳江人。萬曆二年（一五七四）進士，任兵部、禮部主事，升員外郎、光祿寺丞。萬曆十六年（一五八八）因鄉試舞弊案被劾，次年告病還鄉。家居二十餘年，專注戲曲聲律研究和崑腔劇本寫作。與呂天成、葉憲祖、王驥德、馮夢龍、范文若、袁晉、卜世臣、沈自晉等切磋曲學，考訂聲律，世稱『吳江派』。著有《屬玉堂傳奇》十七種等。

沈自晉（一五八三—一六六五），字伯明，一字長康，號西來，晚號鞠通生。明末清初吳江人，沈璟之侄。明諸生，入清隱居。工詩詞，通音律。著有《翠屏山》《望湖亭》《耆英會》等傳奇及散曲集《鞠通樂府》等。

《廣緝詞隱先生增定南九宮詞譜》係沈自晉在沈璟《增定南九宮曲譜》基礎上，參考馮夢龍《墨憨齋詞譜》未完稿、徐于室論曲文稿及時人傳奇，修訂擴充而成。該譜前有毗陵蔣孝《南詞舊譜序》、吳郡李鴻《南詞全譜原叙》，以及沈自南《重輯南九宮十三調詞譜述》、沈自繼《重定南九宮新譜序》、沈自晉《重定南詞全譜凡例》《重定南詞全譜凡例續紀》，詳叙此譜編纂緣起及經過，知此譜編纂於明清易代之乙酉、丙戌、丁亥三年（一六四五—一六四七）。凡例共十條，闡述此譜對沈璟原譜之增刪修訂。又附『古今入譜詞曲傳劇總目』，詳列引用作品目錄，足資查考。所附參閱姓氏，有卜世臣、馮夢龍、吳偉業、孟稱舜、尤侗、陳維崧、李玉、李漁等人，均為一時名彥，堪稱集思廣益。

該譜除添入商黃調一卷及增加部分新犯調曲牌等外，在框架、曲文、注釋方面，大體遵從沈璟舊式，『凡

1

正書、襯字、標注、旁音，悉從遺教』。即使有所修訂，亦必先列沈璟原譜原文。惟其對曲文平仄四聲標注，廢除沈璟原譜之直接標注『平』『上』『去』『入』，而改爲『一』（平）、『｜』（上）、『ム』（去）、『丿』（入），蓋沿襲《嘯餘譜》簡筆符號。又沈璟原譜凡閉口字皆加圈識別，沈自晉則僅保留押韵處閉口字標識，其餘一律刪除，認爲『是在知音當解之早矣』。該譜重要特色之一是標榜『采新聲』，聲稱『大抵馮則詳于古而忽于今，予則備于今而略于古』，采録同時馮夢龍、李玉等曲家曲例入譜，反映出當時崑曲曲牌音樂發展變化實際情况。

本次影印以中國國家圖書館藏清順治十二年（一六五五）沈氏不殊堂刻本爲底本，原書框高二十·五厘米，廣十四·四厘米。卷首鈐有『言言齋善本圖書』等印，言言齋乃民國藏書家周越然藏書之所。

2

廣緝詞隱先生增定南九宮詞譜

言言齋善本圖書

蘇州全書 甲編

南詞舊譜序

九宮十三調者南詞譜也國風鄭衛之變而南宮北里競爲靡曼開元天寶之間妙選梨園法曲溫李之徒始著金筌等集至宋則歐蘇大儒每每寓意聲律而行家所推詞手獨云黃九秦七是則聲樂之難久矣完顏之世有董解元者以北曲擅塲騷人墨客一時宗

尚類能抒息發聲下至矇瞍賤工亦皆通曉其義於是樂府之家有門戶有體式有格勢有劇科有聲調有引序作者非是不取以故音韻之學行於中州南人善爲豔詞如花底黃鸝等曲皆與古昔媲美然崇尚源流不如北詞之盛故人各以耳目所見矣有述作遂使宮徵乖誤不能北諸管絃而諧聲依永之

義遠矣余當鉛槧之暇因思大雅不作而樂義之所生皆由人心古之聲詩卽今之歌曲也昔二南國風出於民俗歌謠而南風擊壤之詠實彰韶濩之治是烏可以下里淫豔廢哉適陳氏白氏出其所藏九宮十三調二譜余遂輯南人所度曲數十家其調與譜合及樂府所載南小令者彙成一書以備詞林之闕

嗚呼世無倫曠則古樂之興廢不可知苟得其人則由粗及精固可以上求聲氣之元又安知不有神解心悟因牛鐸而得黃鐘者耶是集也余實有俟於陳採以充清廟明堂之薦彼訾以為惛湮心耳之具者斯下矣

嘉靖巳酉毘陵蔣孝著

南詞全譜原敘

詞隱先生少仕於朝嘗從禮官侍祠典樂慨
然有意於古明堂之奏而自以居恒善病去
而隱於震澤之濱息軌杜門獨寄情于聲韻
常以為吳歈卽一方之音故當自為律度豈
其矢口而成漫然無當而徒取耍眇之悅里
耳者性雖不食酒乎然間從高陽之侶出入

酒社間聞有善謳衆所屬和未嘗不傾耳而注聽也廼淫趣充耳習以成非縱令遏行雲繞梁櫨非其傷于趨數則已溺于嘽緩比之絲竹終不足以諧五音而調律呂果信陽春之難而歎世之爲下里巴人者衆也於是始益采摘新舊諸曲不顓以詞爲工兀合於四聲中於七始雖俚必錄大要本毘陵蔣氏舊

刻而益廣之俗所名爲板眼亦必尋聲校定一人倡萬人和可使如出一轍是益有數存焉亦人所胥習而不察者也此書既成微獨歌工杜口亦幾令文人輟翰如規矩之設而不可欺以方員詎不爲詞海之偉觀乎有可生前而稱曰先生眞苦心哉然是吳歈也不越方數百里輒不能相通又近而婁江相

去一衣帶水耳其東則主於婉轉故其音率多繚繞而訾合拍者之粗其西則主於投飾故其音率多迅直而毀弄聲者之拙彼惟不知不可廢一猶然是其所非而非其所是剡欲令作者引商刻羽盡棄其學而是譜之從彼不怛然而驚則且嗢然而笑何也煩奏之溺人已深追趨逐嗜靡靡成風有未可驟然

使之易聽而約之於度者先生上之不能躋虞庭賡喜起于明良芡之不能爲牧守宣中和於職事而乃與瞽工曚瞍議工拙於唇吻之間猶恐知音者未可冀一遇於旦莫也先生迺爾而笑曰吾固知吾之落落難合然惟子與吾應答如響世之所稱同調豈必取材異世苟非漫然無當自可懸書以俟知者夫

高山流水豈為子期發奏蘇門長嘯豈為步兵遺響哉吾與子不暇拊角以干時亦和歌以拾穗聊其適耳又何慮之深耶顧曲散入閭之疾言于可可生曰先生善寓意子亦善寓言哉請載之于編以俟世之善賞音者

吳郡李鴻書於紅牙館

重定南九宮新譜序

歲乙酉之孟春馮子猶龍氏過垂虹造吾伯氏君善之廬執手言曰詞隱先生為海内填詞祖而君家家學之淵源也九宮曲譜今茲數十年耳詞人輩出新調劇與幸長康作手與君在不及今訂而增益之子豈無意先業乎余即不敏容作老蠹魚其間敢為筆墨佐茲有雪川之役返則聚首甬庽齋以卒斯業於時梅蕚未舒春盤初薦弟侍坐側

喜謝幸甚方謂士衡茅屋可代西園之榻淵明斗酒聊當北海之尊接紅牙歌白雲數墨分箋蓋有待也而雲間范子樹鋑間之悉出家藏香令先生秘帙來正宮商相與竊弄遺珠歌呼永日心醉筆花淋漓襟袖一時樂府之盛雖曲度霓裳歌傳天馬斯無逾矣無何而鼎沸塵飛人鳥獸散言念勝友桃源已迷回首故居松徑遂蕪已而馮子洺先朝露而善兄亦騎尾不回曾幾何時玉折星頹翰

藻靡屬歸然靈光獨吾長康兄一人耳羊曇西州之慟子期山陽之息撫弄遺編悲感交集而康兄目吾舌在必不使人琴俱沒乃搜羅雅什咨訪騷壇採華抱秀片羽不遺按節尋聲眞珠莫混凡用若干載錄成若干卷憶搶攘時鶉衣芒屩每坐不煖席而吾兄丹黃一束雖倉皇朝夕未嘗離手及今撫新編奏新聲使染翰者流芳登歌者不咽繫誰之力歟雖緬彼芝蘭堪悽神於往事而播茲金

石每志喜於他年若地下有知善兄馮子亦當擊節於詞隱先生之側也弟愧疏庸無能評隲聊述所由以志譜刻緣艱如此

乙未菊月弟自南述

重輯南九宮十三調詞譜述

上篇

我詞隱先生宦滎九館大夫籍富九天材料詞擴蔣生南譜。解慍襄九敘九歌韻嚴周子中州反騷奪九懷九辯若吾輩胎藏九鶴雛慚母夢佳兒齒列九龍却喜兒矜難弟竊叨九代卿族濫遊九老仙都間避俗而獨作九吟。每呼朋而共成九弄聯套數宛線通蟻巧旋九曲之珠。割牌名恍劍分蛇利切九華之玉。其奈衰相百年而九逶柔腸一刻而九廻琴九引漸

歎人亾墓九原頻嗟地裂爰思借九孔鍼穿去泣收遺橐內新聲假九環帶圍來飽輯戲文中別調庶幾采芝含紫編可備九莖薦廟之章摘李噴黃帙堪資九影居城之句云爾。

下篇

蓋自王伯良節協象車更參十三人以鼓吹范香令馥凝鷄舌還添十三種而壇嚴珍斷簡如十三行之寫洛神購遙篇似十三尊之覓羅漢顧忽遇耿恭所擊之十三降而俱叛文昇所救之十三戰而齊奔鏗

委十三棺。疇扶吳斃獄。埋十三劍。靰拄梁傾余與家鞠通逃。十三日外而津迷渴殺劉晨阮肇寓十三世前而刮換喚醒蘇軾鄒陽十三之齋硬豹變宜乎隱矣十三之齋軟狼貪或者消焉悔年十三而未學書今始叩養朝之兄嫂幸詩十三而輒頹歎後終噬貽潞之耆英提正腔于十三聖師。覡傷犯于十三相法將見風散牡丹十三瓣疑傳驪曲縈盤月籠百合十三重儼覿粉優臨鏡抑且響瀠河之悲于麗玉。奚啻筌篌十三弦。鳴縊蜀之痛

于肥環。豈但霓裳十三疊也耶。

弟自繼敬題

重定南詞全譜凡例

遵舊式　稟先程　重原詞　參增註

嚴律韻　慎更刪　采新聲　稽作手

從詮次　俟補遺

○先吏部隱於詞而聖於詞詞家奉為律令豈惟家法宜然是譜凡正書襯字標註旁音悉從遺教但於曲中字之平可用仄仄可用平而另標于上者即去本字之旁音而竟填可平可仄于左則對譜調聲一覽而悉殊覺簡便其旁

一遵舊式

音四聲。知音家已不煩悉註。但正音轉音及作某音等字。

一寓目亦即了然皆從省文自足取認。

○凡曲每句有韻有不韻即于句讀點斷處為別其用韻者從白點不用韻者從墨點間有不韻而亦可用韻者即隨填可叶二字于旁皆不煩另標其有字之不可用韻及偶用韻而云不韻亦可則仍細標于上不相混也。

○夫字有開闔凡尋侵合口三韻原譜以大圈別之今予止于用韻處仍加圈別。餘不復遵此例以炫目。是在知音當解之早矣。

○曲之次闋每稱前腔。但換頭體格不同。有第二即換者。有第二如前至第三始換。更有三四各自換頭又與前調不同者。今以前腔更作其二其三四。即分註換頭二字于下。反覺直捷。更似雅正意義本同非輒攺絃也。

一稟先程

○先詞隱三尺旣懸。吾輩尋常足守。倘一字一句。輕易動搖。將變亂而無底止作聰明以紊舊章予則何敢偶或一二疎畧。尤在善爲調劑。勿自矜窺豹。而任意吹毛也。見他集求詞隱先生者。故論及之。

○友人謂子先生之譜雖本于毘陵然出自手筆損益任情子于今日豈不能與時更新隨俗冶化乃拘拘宮調而苦守舊腔為刻舟膠柱之見乎予曰先生既以作為述予何不以述之所謂魯男子善學柳下惠者也

一重原詞

○原譜考訂精確所錄舊曲義取不祧傳奇如永嘉武林散曲如金陵吳郡諸名家近來諸作縱能新藻出藍毋得先采後素蓋譜原以律家不以詞夸況舊所錄詞自是渾金璞玉古色闇然知音者當不必以彼易此

○或曰譜之從舊是矣然中間古詞若干于新查補板之外餘腔板無傳者既不能悉經手裁以佐其所不逮乃復存俺希何予謂先生既以無傳闕疑予敢強不知爲知乎間有不去者譬若希奇骨董雖不適用置案頭時一摩挲亦復不俗。

一參增註

○先詞隱以精思妙裁成一代之樂府予則何能而妄增論註然一得之愚未必無補于前哲凡先生意所未及或意所已及而語尚未及者輒敢以膚見一二附書註中以俟

知音者參攷。

○各曲有初未及細攷而今始查出者或出自己見或參諸友生須確有成說乃敢註明然必以先生原註爲準而以己見附及不敢毅然去其所疑而竟從予之所信也。

○凡所發明于舊註中作一小尖圈以別之似此。庶不混于原註敢自表其寸長若干新入之詞則不復加圈別。

一嚴律韻

○語曲以律其在天人相與之際平長短未勻則紅牙莫按高下未節則絲竹誰調夫泛言平仄易易而深求徵妙實

難精之在上去上之發于恰當更精之尤在陽舒陰斂之合于自然此詞家三昧所謂詩言歌永聲依律和千載諸名家合律之詞亟錄取為法以備新體或全瑜稍玷卽如是非臆說也予不敢責備作者亦無取貽譏大方凡遇摘取一二字之失隨標註之他如詞采可觀而律法未合者槩不及混入。

〇夫律固難言之曰韻則一覽而得何多憒憒也葩經三百篇何字不叶試觀其清濁不混開闔必分可知。清濁、如說甍甍叶繩繩開闔、如凱風南與心叶、其下章薪與人叶之類、非寬于古而嚴于今也歟

後四聲以詩韻唐矣中原以曲韻北矣夫曲也有不奉中原為指南者哉奈何南詞之草草若是原本所載舊詞古樸多雜韻今所收則多叶矣然尚有傳奇家好新製曲名而目不識中原音韻為何物者殊可笑然亦間取其曲頗佳曲律不拘或稍借一二字者收之隨標註其訛弗誤後學。止從周氏舊韻、會稽新編、未及會稽新編、

一慎更刪

○是集既仍舊貫何以復有攺削不知原本亦有曲同而並載及調冗而多訛者可刪也亦有律拗而尚存及韻雜而

難法者可更也。並見此亦百中之二三亦必明註其說而
刪且更之不一擅改而頓忘其舊。

○譜中舊曲其刪者甚少卽所當更之大都取先輩名詞及先
詞隱傳奇中曲補之因先生屬玉堂諸本未遍流傳尚有
藏稿幾種未刻特表見其一二云

一採新聲

○先生定譜以來又經四十餘載而新詞日繁矣攪管從事。
安得不肆情搜討哉然恐一涉濫觴。便成躍冶寢失先進
遺矩。則棄置非苟也夫是以取舍各求其當而寬嚴適得

○前輩諸賢不暇論。新詞家諸名筆。如臨川雲間古所未有。真似寶光陸離奇彩騰躍及吾蘇同調。會稽諸家其中。一時先生亦讓頭籌。詞見墜釵記西江月。如劍嘯墨皆表表詞中推稱臨川云子敢不稱膺服凡以下有新聲已採取什九。其他儷文采而為學究假本色而張打油誠如伯良氏所譏亦或時有特取其調不強入音不拘嗓可存以備一體者悉參覽而酌收之

○人文日靈變化何極感情觸物而歌詠益多所採新聲幾愈出愈奇然一曲每從各曲相湊而成其間情有苦樂調

有正變拍有緩急聲有疾徐必于鬭箏合縫之無跡過腔接脉之有倫乃稱當行手筆若夫勉強湊挿聲情乖互卽或牌名巧合勿取濫收

一稽作手

○詞何以必表姓字蓋聲音之道通乎微一人有一人手筆一時有一時風氣歷歷盡然昔維先詞隱南詞韻選近則猶龍氏太霞新奏所錄姓字爲確其他諸集不過草草從坊本傳訛總屬烏有卽如先詞隱繡帶引一套誰不知之而漫書他人姓字更可笑予茲集乃博訪諸詞家實核其

○詞家作曲而每諱之。或曰無名氏。或稱別號某以當之。嗟乎曲則何罪而諱之。若是試思新聲一傳羣響百和。維時授以清歌則嬌喉吐珠協比絲竹飛花逗月震坐傾懷更令習而登毬則鏇鏾在握遞笑傳輩骨節寸靈雅俗心醉夫以雕虫薄技廼能博此榮施正如唐諸伎上酒樓爭歌怨柳何必李青蓮逼御座歡對名花曲何負于我而藐忽視之也哉然則先詞隱于諸集中每稱無名氏以相掩覆亦復未能免俗耳今悉改正而表其姓氏云。

作手可一覽而知其人論其世非止浪傳姓字巳也。

郎原譜初刻止稱詞隱至

一 從詮次

〇凡曲之序。當從鱗次。無取積薪。每調各以舊曲主盟而佐以新聲。無容攙越。或爲全套所牽。或爲二三搭曲所帶間有參差。亦各從其類以便查閱。

一 俟補遺

〇是集于兵燹之餘。勉爾成帙。殘闕頗多。未免掛漏于諸名家著作。尚有聞而未及見。見而未及錄。更有備諸案頭倉惶攜走而失却者。復種種再期廣求爲續編之計。甲丙成

龍氏翻板而先吏部之名始著

小至月寓吳山沈自晉漫書于盧氏園亭

姪永馨較錄

重定南詞全譜凡例續紀

○重修詞譜之役肪于乙酉仲春，而烽火須臾狂奔未有寧趾。丙戌夏始得僑寓山居，猶然旦則攤書搜輯，夕則捲束置牀頭以防宵遁也。漸爾編次乃成帙焉。春來病軀未遑展卷，擬于長夏將細訂之，適顧甥來屏寄語，曾入郡訪馮子猶先生，令嗣贊明出其先人易簀時手書致囑，將所輯墨憨詞譜未完之稿及他詞若干，昇我卒業，六月初始攜書併其遺筆相示，翰墨淋漓，手澤可挹，展玩愴然不勝人琴之感。雖遺編失次，而典型具存，其所發明者多矣。先是

甲申冬杪子猶送安撫祁公至江城。祁公前來巡按時托奇及余拙刻并吾家諸弟姪輩諸詞始盡子猶遍索先詞隱傳嚮以知音特善子猶是日送及平川而別即諄諄以修譜促子唯唯。迨春初子猶爲苕溪武林遊道經垂虹言別。杯酒盤桓。連宵話榻西夜不知倦也別時與子爲十旬之約。不意鼙鼓動地。逃竄經年。想望故人鱗鴻杳絕迨至山頭友人爲余言。馮先生已騎箕尾去。予大驚愴即欲一致生芻往哭。而以展轉流離時作獐狂鼠竄未能行也予惄故人乎。而故人乃以臨死未竟之業相授迺不潛心探索尋其遺緒。而更進竿頭不幾幽冥中負我民友于是即子

所裒輯印合于墨憨凡論列未備者。時從其說且捐巳見而裁註之。必另註馮稿云何。非予見所及也。世原韻二律附和子猶辭

憶昔離筵黯然別君猶是太平年杯深吐膽頻志醉漏盡論詞劇未眠計日幸瞻行旆返踰期驚聽計音傳生芻一束烽烟阻腸斷蒼茫山水邊一感抂遺編倍愴然填修樂府已經年豕訛幾字疑成夢棗到三更喜不眠詞隱琴亡憑汝寄墨憨新盡問誰傳芳魂逝矣猶相傍如在長歌短歎邊二

○閱來稿自荆劉拜殺迄元劇古曲若干。無不旁引而曲證。及所收新傳奇止其手筆萬事足并袁作真珠衫。李作永團圓幾曲而已。餘無論諸家種種新裁即玉茗博山傳奇。方諸樂府竟一詞未及箕獨沉醉于古而未遑寄興于今

耶。抑何輕置名流也。子猶嘗語予云。人言香令詞佳我不耐看傳奇曲只明白條暢說却事情出便殻何必雕鏤如是。憶此亦從膚淺言之要非定論愚謂以臨川之才而時越於幅且勿論乃如范如王以巧筆出新裁縱橫百變而無踰先詞隱之三尺固當多取芳模為詞壇鼓吹粱指斯道者其舍諸令。仍從馮參舊且不惜以所收新曲時取証墨慾仍恐作者趨令忘古失我友遺意耳。徐君所錄古曲若干辨論頗析。予雖不甚解徐君論古意義然亦間取其合格而可備用者入譜以資令云、

○大抵馮則詳于古而忽于今。予則備于今而畧于古攷古

者謂不如是則法不備無以盡其旨而析其疑從今者謂不如是則調不傳無以通其變而廣其教兩人意不相若實相濟以有成也雖然先詞隱傳流此書以來填詞家近守規繩尚憂蕩簡歌曲家人傳畫一猶恐踰腔至文士不知音律漫以詞理樸塞為恨者有之乃今復如馮以拙調相錯論駁太苛令作者歌者益覺對之憫然絕不揀取新詞一二點綴其間為詞林生色吾恐此書即付梨棗不幾乎愛者束之高閣否則置之覆瓿也敢以是質諸知音

○因憶乙酉春予承子猶委託而從弟君善實懋慂焉知雲

間荀鳧多佳詞訪其兩公子于金閶旅舍以傾蓋交得出其尊人遺稿相示其刻本爲花筵賺鴛鴦棒夢花酧錄本爲勘皮靴生死夫妻稿本爲花眉旦雌雄旦金明池歡喜冤家及閱其目錄尚有鬧樊樓金鳳釵曉香亭綠衣人等記數種未見乃悉簡諸稿得曲樣新奇者謄及百餘闋珍重而歸君善謂予頃不見勘皮靴及生死夫妻未齠卷塲詩乎云曲學年來久已荒新推袁沈擅詞塲又云幸有鍾期沈袁在何須摔碎伯牙琴以知音似此推許而兄不早繼詞隱芳規續成一代之樂府復因循歲月何乃急取新

詞。幸填譜稿其遲迴未入者尚存種種不意轉盼狂奔付之烏有矣惜哉時丁亥秋七月既望吳江沈自晉重書于越溪小隱

古今入譜詞曲傳劇總目

○凡所錄不論新舊以見譜先後為序

蘇子瞻詩餘 名軾號東坡宋人 ○以下凡錄詩餘皆與今引子同

高則誠琵琶記 名明元季東嘉人

沈寧菴奇節記 詞隱先生所著屬玉堂傳奇十七種

荊釵記

劉盼盼 古傳奇名 字伯英晚字聯和吳江人

陳光蕊 古傳奇名

王煥 奇名

陳巡簡梅嶺記

錦香亭

臥冰記

張于湖詩餘 名孝祥字安國宋人

珠串記 詞隱先生未刻稿

雙魚記 詞隱先生作刻本托名施如宋非也

鴛衾記 詞隱先生作

馮猶龍新灌園記 名夢龍一字猶吳郡人子

壽親記

唐六如散曲 名寅字伯虎一字子畏吳郡人

還魂記

湯海若邯鄲夢 名顯祖字義仍別號清遠道人臨川人所著玉茗堂傳奇五種

東牆記

范香令夢花酣 名文若別號吳儂荀鼻雲間人所著博山堂傳奇若干

韓壽奇 古傳奇名

沈伯英曲海青冰 詞隱先生翻北詞

施君美拜月亭 名惠元時武林人

姚靜山雙忠記 名茂良武康人

無名氏散曲 以下不備列

祝枝山散曲 名允明字希哲長洲人

江流記		陳秋碧散曲 名鐸字大聲金陵人
沈西來望湖亭	自晉字伯明一字長康別號鞠通生詞隱先生從子	
曹含齋散曲	名大章字一呈金壇人	沈伯英情癡寱語散曲
勘皮靴	范香令未刻稿	金明池 范香令未刻稿
十孝記	詞隱先生作	黄孝子
南柯夢	湯海若作	沈練川還帶記
鞠通生散曲	賭墅餘音黍離續奏越溪吟不殊堂近稿俱未刻	
虞君哉散曲	名巍金壇人	馬更生梅花樓 名佶人字吉士吴郡人
古南西廂		鴛鴦棒 范香令作

鑿井記 詞隱先生作

袁韻玉鸂鶒裘 名晉字令眙別號幔亭仙史吳郡人所著劍嘯閣傳奇五種

陸天池明珠記 都人名采江

馮猶龍墨憨齋散曲 馮猶龍作

萬事足 龍子猶

沈治佐散曲 伯明

康伯可詩餘 名與之號順菴宋人

劉文龍菱花記

一夜鬧 卽雷世傑

金印記

顧來屏散曲 曲名集煙

史叔考夢磊記 名槃會

李中麓寶劍記 名開先字伯華章丘人

風月亭

柳耆卿詩餘 名永宋人

張宗瑞詩餘 名輯號東澤宋人

白兔記

草臺柳

花眉旦 范香令未刻稿

王玉陽方諸樂府 名驥德字伯良別號方諸生會稽人

楊景夏散曲 名弘別號脈望子青浦人

燕仲義散曲

崔君瑞 舊傳奇名見附註

呂棘津神鏡記 名天成字勤之別號鬱藍生姚江人所著煙鬟閣傳奇十種

賈雲華 舊傳奇名

牧羊記

紫簫記 湯海若作

雌雄旦 范香令未刻稿

新荊釵記

高文舉 舊傳奇名

屠赤水曇花記 名隆字緯真四明人

唐伯亨 舊傳奇名

趙半江詩餘 名寬字栗夫吳江人

翠屏山 鞠通生作	
梁少白浣紗記	顧衡宇風教編 名大典字道行吳江人
耆英會 鞠通生近稿	丘瓊山伍倫全備 名濬字仲深瓊州人
王伯良題紅記	徐天池女狀元 名渭字文長山陰人
周夷玉紅梅記	歡喜冤家 范香令未刻稿
沈君善散曲 名自繼別號礙影詞隱先生從子	王魁 舊傳奇名
朱買臣 舊傳奇名	張叶 舊傳奇名
綵樓記	寶粧亭
盜紅綃	孟姜女

生詞風流合三十

錦香囊　　　　　　　馬湘蘭三生傳 馬姬名玅金陵

李易安詩餘 名清照宋人趙誠明妻　孫夫人詩餘 名道絢宋人黃穀城母

紫釵記 湯海若作　　　辛幼安詩餘 名棄疾號稼軒宋人

紅繡鞋　　　　　　　賀方回詩餘 名鑄宋人

秣陵春 新傳奇　　　　歐陽永叔詩餘 名修本朝人

投筆記 註見附　　　　單槎仙露綬記 會稽人

冤家債主　　　　　　四節記 沈練川作

楊升菴散曲 名慎字用修四川新安人　翫江樓

沈西豹散曲 名憲字祿天詞隱先生從孫　徐叔回入義記 名元錢塘人

49

李勉 舊傳奇名	
常居樓散曲 名倫字明卿山西沁水人	燕子樓
同庚會	分鏡記
千金記 沈練川作	瓊花女
張蒼山散曲	精忠記
葉道卿詩餘 名清臣宋人	趙德仁詩餘 宋人名
僧仲殊詩餘 宋人本名張揮	黃曾直詩餘 宋人名庭堅
盧次楩想當然 名柟一字子木大名人	謝無逸詩餘 宋人名逸
	太平錢 奇舊傳
司馬相如 舊傳奇名	義俠記 詞隱先生作

蔣竹山詩餘 名捷 宋人
鄭虛舟玉玦記 名若庸
張靈墟竊符記 名鳳翼字伯起別號冷然居士吳郡人所著傳奇七種
宋子建散曲 名存標別號蒹葭秋士華亭人
韓玉筝
沈奰逸散曲 諱珂字祥止詞隱先生從弟
邵給諫香囊記 毘陵人見附註
西樓記 袁令貽作 舊傳
林招得奇名

李後主詩餘 名煜字重光南唐後主
三負高漢臣
高南瑞玉簪記 名濂字深甫錢塘人見附註
真珠衫 袁令貽作
鄭孔目
鴛簪記
吳渠綠牡丹 名炳宜典人所著蘂花館五種
誠齋樂府 周獻王作

宋尚木散曲	名徵璧別號歇浦村農華亭人
牡丹亭	湯海若作
蔣西宿白玉樓	名麟徵烏程人
花筵賺	范香令作
紅蕖記	詞隱先生作刻本托名施如宋非也觀其末曲用離合體寫吳江沈璟伯英六字可見
梁伯龍散曲	別號仇池內史所著江東白苧
沈聖勳散曲	名辰子
張子野詩餘	名先宋人
群珠集	舊散曲
沈曼君散曲	名靜專字伯英季女所著適適草
西園記	吳石渠作
墻頭馬上	
埋劍記	詞隱先生作
沈方思散曲	名永啓號旋輪君善子
張貲	舊傳奇名
鴛鴦燈	
陳藎卿散曲	名所聞金陵人

紫香囊		李玄玉永團圓 名玉吳郡人
王元美散曲	名世貞號鳳洲太倉人所箸弇州山人詞餘	
凝雲集	舊散曲	沈子勺散曲 諱瓚號定菴詞隱先生仲弟
情緣記		蕉帕記 單槎仙作
沈旃美散曲	名世楙號初授伯明姪孫	鄭信奇 古傳奇名
遏雲集	舊散曲	許盼盼
王溪陂散曲	陝西鄠縣人	丹晶墜傳奇 沈蘇門作名君謨本邑同宗
鳴鳳記		進梅諫
葉桐柏鸞鎞記	名憲祖字美度別號槲園生會稽人	

六

同夢記	詞隱先生未刻稿即沈偶僧散曲 名雄本邑同宗
四異記	串本牡丹亭改本
結髮記	詞隱先生未刻稿 繡襦記 楊景夏作
覓水記	詞隱先生未刻稿即崔護 認氈笠
分錢記	詞隱先生作 徐夫人緯絡吟 名淑媛吳郡范長白先生內人
僧仲晦詩餘	宋人 李太白憶秦娥 唐人名白
徐深明散曲	名浛吳郡人 毛文錫詩餘 唐人
卜藍水乞庵記	名世臣別號大荒逋客橋李人 梅暎蟾散曲 名正妍吳江人
金白嶼散曲	名鑾字在衡金陵人 宋轅文散曲 名徵輿別號佩月主人華亭人 許妮子

沈幽芳散曲	名蕙端沈巢逸孫女伯明姪卜大荒甥顧來屏内人所著詩詞俱未刻
王雨舟連環記	烏鎮人
復落娼	見附註
詞隱新詞散曲	即李婉伯英
張靈墟散曲	
孟子塞嬌紅記	會稽人
陳大樽散曲	名子龍字臥子雲間人
解方叔詩餘	宋名肪人
孟月梅	
摘金園	傳奇顧來屏作
一合相	沈蘇門作又風流配玉交梨繡風鴛未刻
三元記	見附註沈壽卿作
梅禹金玉合記	名鼎祚宣城人
風流夢	即馮猶龍改本牡丹亭
薛季央醉月緣	吳郡人
周美成詩餘	宋名邦彥人
王子高	舊傳奇名

馮延巳詩餘 南唐人

秦少游詩餘 名觀叉字太虛宋人

生死夫妻 古傳奇

沈非病何處樓散曲 曲名楚集名流

李實 古傳奇名

沈建芳散曲 名永馨別號篆水詞隱先生姪孫舊傳奇

沈壽卿嬌紅記

俞君宣散曲 名琬綸吳郡人

生死夫妻 范香令作

墜釵記 伯英作一種情俗

博笑記 伯英作

臧顧渚 改本還魂名懋循字晉叔吳興人

張次璧散曲 名仕潤雲間人

沈青門散曲 學仁和人字懋

康對山散曲 名海字德涵陝西武功人所著清

青衫記 顧衡宇作傳奇四種

陸無從存孤記 江都人

沈一指散曲 文人名永令一字若子

琵琶怨	王陽明散曲 名守仁字伯安餘姚人
金鎖記 袁胎令作	紅絲記
一捧雪 李玄玉作所著一笠菴傳奇十餘種未盡刻	青樓怨散曲 沈蘇門
紅梨花	金鈿盒
沈龍媒散曲 名辛揪伯明姪孫	王厚之散曲
畫中人 吳石渠作	雙遇焦傳奇吳千項作
沈雲襄散曲 名永瑞伯明姪	沈長文散曲 名繡裳一字素先詞隱先生姪孫
高玄齋散曲 名鴻字雲公吳江人	顧元喜散曲 名伯起吳江顧衡宇先生姪孫
吳士還散曲 名享吳江人	新合鏡記

雍熙樂府　名本欽吳江人著　靈寶刀

尤伯諧散曲　瓊花館傳奇未刻　雙金榜　金陵院大鋮作

沈君庸散曲　名自徵詞隱先生從子所著漁陽三弄北劇刻行

麗鳥媒　傳奇未刻稿沈友聲作名永喬伯明姪

載譜詞曲總目終

廣輯詞隱先生南九宮十三調詞譜目錄

仙呂引子

卜算子 新撰　番卜算　劍器令

小蓬萊 新撰　探春令　醉落魄

天下樂　鵲橋仙　金雞叫

奉時春　紫蘇丸　糖多令

梅子黃時雨 即黃梅雨　似孃兒　望遠行 新撰

鷓鴣天

仙呂過曲

光光乍 新換	鐵騎兒 前馬	碧牡丹 新塡板
大齋郎	勝葫蘆 卽大河蟹	又一體 新入
葫蘆歌 新入	光葫蘆 新入	青歌兒
又一體 馮補	胡女怨 新塡板	五方鬼 新塡板
望梅花	上馬踢	月兒高 二體
二犯月兒高 高明 新註	月雲高	月照山
月上五更	蠻江令	凉草虫
蠟梅花	感亭秋	望吾鄉
望鄉歌 新入	喜還京 新塡板	美中美 有換頭 新塡板

油核桃 二體、一新填板	木丫牙 新填板	小措大 新移入		
長拍	短拍	長短嵌了牙 新入		
短拍帶長音 新入	醉扶歸 二體	皁羅袍		
皁袍罩黃鶯	又一體 新入	醉花雲		
醉羅歌	全醉半羅歌 新入	醉花雲		
醉歸花月渡	醉歸花月紅 新入	醉花月紅轉 新入		
羅袍帶封書 新入	羅袍歌 二體	羽調排歌		
三疊排歌	傷粧臺 馮撰○原舊有換頭	粧臺望鄉 新撰改入		
二犯傷粧臺	粧臺帶甘歌 新入	八聲甘州 二體俱有換頭		

甘州解酲	甘州歌 有換頭	
一盆花	桂枝香	十五郎
羅袍滿桂香 郎天香滿羅袖	桂子着羅袍 原名香嶇羅袖又一體 新入	二犯桂枝香
香嶇羅袖	桂花羅袍歌 新入	桂香轉紅月 新入
河傳序 新填板	一封書	
又一體 新入	一封羅二體	書寄甘州 新入
一封鶯 新入	安樂神犯	解三酲 二體俱有換頭
解酲帶甘州	又一體 新入	解酲歌
解袍歌	解酲望鄉	解封書 新入

解酲姐姐 新入	解酲樂 新入	解酲甌 新入	
解落索 新入	掉角兒序	掉肉望鄉	
番鼓兒	惜黃花	西河橋 新填板	
春從天上來 新填板	甘州八犯	粧臺解羅袍 新入	
以上一卷止			
仙呂調慢詞			
河傳	聲聲慢		
杜韋娘	桂枝香 二體	八聲甘州	
仙呂調近詞			

賺原不載曲	薄媚賺 不是路 新入
天下樂	三囑付 喜還京
以上三卷止	
羽調近詞	
金鳳釵	四時花
又一體 新入	鶯袍閒鳳花 新入 四季花
花犯紅娘子 新入	金釵十二行 新入 勝如花 四季盆花燈 新入
慶時豐	馬鞍兒犯 原作本調 馬鞍兒 憑補 新查定
馬鞍帶皁羅 新入	浪淘沙 歸仙洞 附尾聲

有尾論 以上三卷止

正宮引子
燕歸梁
　　七娘子
破陣子
　　齊天樂
　　　　梁州令 新換
半陣樂 新入
　　瑞鶴仙
　　　　破齊陣
緱山月
　　新荷葉
　　　　喜遷鶯 二體
錦堂春 馮補
　　薔薇花引 馮補
　　　　滿堂春 有換頭 馮補
正宮過曲
玉芙蓉
　　刷子序 二體、一有換頭
　　　　刷子帶芙蓉

刷子帶天樂 新入	朱奴挿芙蓉	朱奴剔銀燈	小普天樂	普天兩紅燈 新入	芙蓉燈 二體俱新入	芙蓉紅	錦芳纏 新入	錦纏樂

錦纏道 二體　朱奴兒
又一體 新入　朱奴帶錦纏
普天樂 二體　又一體 新入
普天帶芙蓉 二體　普天樂犯
普天紅 新入　雁聲樂 新入
小桃拍 新入　錦芙蓉
錦庭樂　錦庭芳
錦樂纏 新入　錦天芳 新入
刷子錦 新入　錦天樂 新入

天樂雁 新入		雁聲傾 新入
雁過聲 二體、又有換頭		傾杯玉 新入
福馬郎 二體		風淘沙 四邊靜
桃紅醉 新入		小桃紅 與越調不同 小桃帶芙蓉 新入
三字令 新填板		雙紅玉 新入 綠襴衫 新填板
泣秦娥		一撮棹 三字令過十二橋
傾杯賞芙蓉		秦娥賽觀音 新入 傾杯序 有換頭
滿江紅急		又一體 新入 長生道引
又一體 新入 有換頭		芙蓉滿江 新入 白練序 有換頭
		醉太平 二體、一有換頭、又入南呂 小醉太平 有換頭

太平小醉 新入 三仙序 新入 醉天樂 新入

雙鸂鶒

山漁燈　　　　　洞仙歌　　雁漁錦

雁來紅　　　　　漁燈捕芙蓉 原名山漁燈犯 雁過沙

賺　　　　　　　沙雁揀南枝　　花藥欄 有換頭

春埽人未圓 新入　怕春埽　　春埽犯 新填板

黃鐘賺　　　　　薔薇花 二體一新填板 醜奴兒近 新填板

以上四卷止

正宮調慢詞

| 公安子 有換頭 | 長生道引 |

正宮調近詞

划鍬令　湘浦雲

以上五卷止

大石調引子

東風第一枝　碧玉令　少年游 新換

念奴嬌 新入　燭影搖紅 新換　玉樓春 新入

大石調過曲

沙塞子 有換頭、新換、併填板、本宮賺　沙塞子急 有餘音

念奴嬌序 有換頭二體　催拍板令　催拍㮲 新入

賽觀音　人月圓

以上六卷止

大石調慢詞

鴛山溪　烏夜啼　醜奴兒

夜合花 馮補

大石調近詞

太平賺 新入　挿花三臺 有尾論

以上七卷止

中呂引子

- 粉蝶兒
- 醉中歸
- 菊花新
- 遶紅樓
- 漁家傲 新入
- 四園春
- 滿庭芳 有換頭
- 青玉案
- 剔銀燈引
- 春心破 馮補
- 思園春
- 行香子
- 尾犯 二體、一有換頭
- 金菊對芙蓉 新換

中呂過曲

- 泣顏回 有換頭
- 石榴花
- 好事近
- 榴花泣
- 四犯泣顏回 新入
- 又一體 新入

榴花近 新入	駐馬聽 二體、一新換	又一體 新入	
馬蹄花	駐馬泣	番馬舞秋風	
駐馬摘金桃	倚馬待風雲	駐馬輪臺 新入	
駐雲聽 新入	駐雲飛 二體	古輪臺 有換頭	
撲燈蛾	撲燈紅 新入	念佛子 有換頭	
大和佛 新換	鶻打兔 新填板	大影戲	
兩休休 新填板	好花兒 原名好孩兒	好孩兒	
孩兒燈 新入	粉孩兒	紅芍藥 與南呂不同	
耍孩兒	會河陽	縷縷金	

荼蘼香傍拍	石榴掛漁燈	瓦盆兒 二體一 新填板	水車歌	尾犯芙蓉	銀燈花 新入	攤破地錦花 二體	漁家燈 新查註 填板	越恁好 三體
舞霓裳 二體	雁過燈 有換頭	喜漁燈 新換弁 查註	永團圓	丹鳳吟	花六么 新入	麻婆子	漁燈雁 馮補	漁家傲 二體
山花子 有換頭	雙无合漁燈 新入	兩紅燈 原名漁家燈新查改	小團圓 原名永團圓	十破四 新入	尾犯序 有換頭	燈影搖紅 新入	剔銀燈	漁家傲犯 二體俱新查改

千秋歲　紅繡鞋 二體　又一體 馮補

添字紅繡鞋　繡鞋令 新查改　駄環著

合笙 新填板　風蟬兒 新換　漁家醉芙蓉 以下新入

縷金丹鳳尾　霓舞戲千秋　麻婆好紅綉

以上八卷止

中呂調慢詞

醉春風 有換頭　賀聖朝　沁園春 有換頭

柳梢青 二體俱有換頭　又一體 新入

中呂調近詞

鼓板賺 新入　迎仙客

太平令　宮娥泣　杵歌

以上九卷止

哨遍 有換頭

般涉調慢詞

般涉調近詞

煞賺 即大石調
煞賺 太平賺　　耍孩兒 馮補〇與中呂不同

以上十卷止

道宮調慢詞 新查補

女冠子 與黃鐘小異

道宮調近詞 新查補

魚見賺 不載曲　鵁鴨滿渡船 新移入　赤馬兒 新移入

拗芝蔴 新移入　應甹明近　雙赤子

画眉兒

以上十一卷止

南呂引子

大勝樂 即滿園春　金蓮子　戀芳春

小女冠子　臨江仙　一剪梅

臨江梅		一枝花 折腰一枝花
薄媚		虞美人 新換 意難忘
稱人心		
薄倖		三登樂 轉山子
于飛樂		生查子 哭相思
上林春 新換		步蟾宮 滿江紅
獅子序 馮補		掛真兒 惜春令 馮補
		風馬兒引 馮補 阮郎婦 新入
南呂過曲		
梁州序 有換頭		梁州新郎 賀新郎

纏枝花 二體、一新填板	賀新郎袞 新填板	節節高
大勝樂 二體	大勝花 新入	勝寒花 新入
大勝棹 馮補	奈子花	奈子落瑣窗
奈子宜春	奈子大 新入	青衲襖
紅衲襖 二體	一江風	又一體 新入
單調風雲會	梅花塘	香柳娘
香姐姐 馮補	女冠子	孤雁飛
石竹花	解連環	呼喚子
大迓鼓 二體	砑鼓娘 新入	風簡才

引駕行	引劉郎 新入	薄媚袞
竹馬兒	番竹馬	繡帶兒 有換頭
繡太平	繡帶宜春	
帶醉行春 新入	繡針線 新入	
太師令 新改定	宜春樂	太師引
又一體 新入	醉太師	太師垂繡帶
太師入瑣窗 新入	太師圍繡帶 新入	太師醉腰圍 新入
太師接學士 新入	瑣窗寒 二體	
瑣窗郎	瑣窗花 新入	瑣窗秋月 二體俱新入
阮郎歸	繡衣郎	宜春令

春覷帶金蓮 新入	宜春絳 新入	宜春序 新入
阮二郎 新入	三學士	學士解酲 新換
又一體 新入	學士解溪沙 新入	刮鼓令
羅鼓令 新換	又一體 馮補	癡冤家
金蓮子 有換頭	金蓮帶東覷	香羅帶 二體
羅帶見	二犯香羅帶	羅江怨 二體
五樣錦	三換頭 新註明已上分作上卷	香徧滿
征胡徧 新入	梅花郎 新入	瑣窗帽 新入
節節令 新入 有尾	懶画眉 新換	又一體 新入

紅衫白練 新入	香轉雲 馮補	五更轉	又一體 新入	令節賞金蓮 新入	浣溪帽 新入	浣溪沙	懶扶羅 新入	懶扶歸 新入	
紅白醉 新入	劉袞	五更香 新改定	風馬兒 馮補	劉潑帽	秋夜月	画眉溪月璅寒郎 新入朝天懶二體俱	懶鶯兒 新入		
梁州賺	紅衫兒 二體一有換頭	二犯五更轉 新查註	金錢花	潑帽落東甌	秋月焰東甌 新入二體	東甌令	懶針醒 新入		

紅芍藥	又一體 新入	古針線箱 新填板
針線箱	九疑山	浣溪天樂 新入
浣溪樂	春太平	春瑣窗
浣沙劉月蓮	梁溪劉大娘	春溪劉月蓮 新入
繡帶引	懶針線	醉宜春
又一體 新入	瑣窗繡	大節高
又一體 新入	東甌蓮聲尾	宜春引 俱新入
針線窗	奈子樂	秋夜令 以下三套
浣溪蓮聲尾	香滿繡窗	瑣窗針線

宣春懶繡	秋夜金風尾聲	太師解繡帶
	花落五更寒	潑帽入金甌
學士醉江風		
六犯新音 新入巳上分作下半卷		
以上十二卷止		
南呂調慢詞		
賀新郎	木蘭花	烏夜啼 與大石調同
南呂調近詞		
南呂調 與仙呂同	春色滿皇州	搗白練 二體
恨蕭郎 新查改	有尾論	

南詞彙詞目錄

以上十三卷止

黃鐘引子
天仙子 新改入　絳都春　疏影
瑞雲濃　女冠子 與南呂引子不同　女子上陽臺 新入
點絳唇　傳言玉女　玉女步瑞雲
翫仙燈　又一體 新入　西地錦
玉漏遲　降黃龍慢 馮補　兩相宜 馮補
黃鐘過曲
絳都春序　絳都春影 新查吹　疏影 有換頭新移入填板

出隊子	鬧樊樓	下小樓
大和佛 馮補	永團圓 原名要鮑老新改定	團圓到老 卽中呂要鮑老
畫眉序 二體一新換	畫眉上海棠	畫眉姐姐
畫眉畫錦 新入	滴滴金	畫眉樓 新入
滴溜子 三體	滴滴出隊 新入	滴金樓 新入
出隊神仗 新入	神仗兒	出隊滴溜子
鮑老催	倒接鮑老催 馮補	滴溜見 卽滴溜神仗 ○二體
雙聲滴	雙聲催老 新入	雙聲子
啄木鸝	又一體 新入	啄木見
		啄木叫畫眉

啄木江兒水 新入	三啄雞 新入	三段子
三段催		
嶠朝出隊 新入	嶠朝神仗 新入	水仙子換頭 新查
刮地風	三段滴溜 新入	嶠朝歡
降黃龍 有換頭	春雲怨	三春柳
黃龍捧燈月	黃龍醉太平 新入	又一體
太平歌	黃龍袞 即袞遍二體	太平花 新入
玉漏遲序	賞宮花	獅子序 二體又入南呂
翫仙燈 馮補	漏春眉 即畫眉序	燈月交輝
	仙燈焰畫眉 馮補	喜看燈 馮補

恨更長 新填換併板

月裏嫦娥

以上十四卷止

巫山十二峯 新入

黃鐘調慢詞

黃鐘調近調

連枝賺 不載曲

雙聲疊韻

以上十五卷止

侍香金童 亦在仙呂

傳言玉女

玉翼蟬 以下俱馮補

鬪雙雞

耍鮑老

有尾論

越調引子

浪淘沙 新換

杏花天

賣花聲 馮補

越調過曲

小桃紅 三體　下山虎　山桃紅

蠻牌令　　　山虎嵌蠻牌　番山虎 二體俱新入

蠻山憶 新入　二犯排歌　五般宜 二體

本宮賺　鬭蛤蟆　五韻美 三體

霜天曉角

桃李爭春 新換　霜蕉葉 新換　喬八分 新入

羅帳裏坐								江頭送別	章臺柳
醉娘子							雁過南樓	山麻揩 三體,一有換頭二體	
花兒						鏵鍬兒		繫人心 新填板	
道和					包子令			梅花酒	
亭前柳				亭前送別				亭柳帶江頭 新入	
別繫心 新入			一定布 新填板					博頭錢 二體	
梨花兒 新換		水底魚兒 八句全						吒精令	
引軍旗 二體,一新填板	丞相賢							趙皮鞋	
禿廝兒	繡停針							祝英臺 有換頭二體	

越調近詞	養花天	越調慢詞	五般韻美	南樓蟾影	園林杵歌	憶花見	螢牌嵌寶蟾	望歌見 三體、一有換頭俱新查板
			醉過南樓	帳裡多嬌	浪淘沙 新入	憶鶯見	憶多嬌 二體	又二曲一本調、一換頭、新入
			送別江神 尾聲	小桃下山 套新入	山下天桃 曲新入 以下三	江神子 填板有尾 二體、一新	鬭黑蛛 二體	鬭寶蟾 新填板

廣緝詞隱先生增定南九宮詞譜　目錄

入賺　　　　綿搭絮　　　又一體新入

山麻揩 馮補　入破至出破　有尾論

以上十六卷止

商調引子

鳳凰閣 亦在黃鐘　風馬兒

憶秦娥　又一體新入　高陽臺 二體、即慶青春

逍池遊 新換　三臺令　逍遙樂 新換

十二時　　　二郎神慢 二體、一有換頭

　　　　訴衷情 二體俱馮補　長相思 馮補

商調過曲

字字錦	滿園春	高陽臺 二體、一有換頭
山坡羊 二體	山羊轉五更 新撰二體、一	又二體 新入
二犯山坡羊 新入	水紅花	又一體 馮補
水紅花犯	紅葉襯紅花 新入	梧葉兒
梧葉襯紅花 新入	梧葉墮羅袍 新入	梧蓼弄金風
梧蓼金羅 俗作金井水紅花	梧蓼金坡 新入	清商十二音 新入
梧桐花	梧桐枝 馮補	金梧桐 新換
又一體 馮補	金梧繫山羊	金絡索
金匭線解酲	索見序 馮補	梧桐樹

梧桐樹犯	梧桐半折芙蓉花	梧桐滿山坡 新入
金梧落五更 新入	金梧落粧臺 新入	梧桐秋夜打瑣窗 新入
喜梧桐 新填板	二郎神 有換頭	二賢賓
二鶯兒	又一體 新入	二犯二郎神
集賢賓	集賢聽黃鶯	集賢雙聽鶯 新入
集鶯郎 新入	集賢伴公子 新入	三犯集賢賓 新入
鶯啼序	又一體 新入	黃鶯兒
黃鶯叫集賢 新入	黃鶯逐山羊 新入	鶯猫兒 新入
雙文哢 新入	四犯黃鶯兒	鶯花皂 新註明

廣緝詞隱先生增定南九宮詞譜 目錄

鶯簇一金羅 新入	黃鶯穿皂羅	又一體 新入	
黃鶯帶封書	黃鶯玉肚兒 新入	囀林鶯	
囀鶯兒 新入	簇御林	攤破簇御林 新換	
簇袍鶯	簇林鶯 新入 二體俱	鶯啼集御林 新入	
鶯鶯兒	琥珀貓兒墜 新換	貓兒墜桐花	
貓兒入御林 新入	貓兒逐黃鶯 新入	貓兒墜梧枝 新入	
貓兒墜玉枝 新換	貓兒來撥棹 新入	貓兒拖尾	
吳小四	字字啼春色 以下新入	囀調泣榴紅	
雙桐秋夜雨	雪簇望鄉臺		

以上十八卷止

商調慢詞

集賢賓　　永遇樂

秋夜雨

商調近詞

二郎賺 不載曲　漁父第一

以上十九卷止

商黃調過曲 新移補

集賢聽畫眉 新吹入　集鶯花 新吹入　又一體 新入

鶯啼春色中　新改　黃鶯學畫眉　新改　又一體　新入

金衣插宮花　新入　御林叫啄木　新入　鶯集御林春　新入

猫兒呼出隊　新改　又一體　新入　猫兒趕畫眉　新改

二郎試畫眉　以下新入　集賢觀黃龍　啼鶯捎啄木

猫兒戲獅子　御林轉出隊　尾聲　有尾論

以上三十卷止

小石調慢詞

清平樂　馮補

小石調近詞

蓮花賺		驟雨打新荷
以上二十一卷止		
雙調引子		
真珠簾 新換	花心動	謁金門 有換頭
惜奴嬌	寶鼎現	金瓏璁
搗練子 二體	胡搗練	風入松慢 新換二體一
海棠春	夜行船	夜遊湖
四國朝 前	玉井蓮 後	新水令
五供養 新換二體一	賀聖朝	秋蕊香

採蓮船 有換頭　　梅花引

雙調過曲

畫錦堂 有換頭　　紅林檎 止有換頭　　錦堂月 有換頭

錦棠姐 新入　　畫錦画眉 新入　　醉公子 新入

醉公子換頭 定新改　　僥僥令 即綵旗兒　　醉僥僥

又一體 新入　　公子醉東風 新入　　孝順歌 有換頭

鎖南枝 有換頭　　又一體 新入　　鎖順枝 新入

二犯孝順歌 註新查　　孝南枝 即孝南枝　　孝順兒 二體

孝白歌 新入

以上二十二卷止

仙呂入雙調過曲

桂花徧南枝 二體　又一體 新入　桂月鎖南枝 新入
柳搖金　又一體 新入　柳搖金犯
四塊金　又一體 新入　淘金令 新改註
又 二體 一馮補　金柳嬌鶯 新入　金段子 新入
金風曲 二體 一改註　又一體 新入　五馬江兒水
江頭金桂 改註　二犯江兒水 新查　金字令 或有攤破二字
夜雨打梧桐 新查　水金令 原名金水令 新查註　又一體 新入

重疊金水令	以下四曲新入 金蓼朝元歌	金馬朝元令
梧蓼水銷香	朝天歌	嬌鶯兒
朝元令 三體 有換頭	風雲會四朝元	月上海棠
海棠醉東風	三月海棠 二體	三月上海棠 新入
三月姐姐 新入	月上古江見 新入	古江見水
銷金帳	錦法經 新填板	灞陵橋
夜行船序 有換頭	曉行序	花心動序 又換頭 俱新入
黑蛾序 二體	惜奴嬌 有換頭	錦衣香
漿水令	錦香花 新入	錦水棹 新入

嘉慶子	尹令	品令
豆葉黃 三體	六幺令	六幺梧葉
六幺姐兒	二犯六幺令	福青歌
窣地錦襠	哭岐婆	雙勸酒
字字雙	三棒鼓	柳搖飛
普賢歌	雁見舞	打毬塲
倒拖船	辣薑湯 新入 巳上分作上卷	風入松
急三鎗 新分定	風入三松 新入	風送嬌音
風入園林 新入	好姐姐	姐姐挿海棠

姐姐帶五馬 新入	姐姐帶撥棹 新入	姐姐棹堯僥
姐姐帶堯僥 新入	姐姐帶六幺 新入	姐姐寄封書
封書寄姐姐 新入	金娥神曲	桃紅菊 即鶯踏花 二體
一機錦	錦上花 二體 新填板一	步步嬌
步步入江水 二體 新入	江水遶園林 新入	園林見姐姐 新入
姐姐挿嬌枝 二體 新入	嬌枝連撥棹 二體 新入	步扶墒 新入
步入園林 新入	忒忒令	沉醉東風
沉醉海棠 三體	又一體 新入	東風江水 新入
園林好	園林沉醉	又二體 新入

園林醉海棠 新入	園林帶僥僥	又一體 新入
江見水	江見撥棹	
五供養犯	五枝供	五供養
五玉枝 新入	玉嬌枝	二犯五供養
玉枝帶六幺	又一體 新入	玉枝供 二體 新入
玉嬌鶯 新入	玉嬌海棠 新入	玉雁子
撥棹供養 新入	僥僥撥棹 新入	
玉山供	玉抱肚	玉肚交
玉山供	雙玉供 新入	玉抱金娥 新入
玉幺令 新入	玉供鶯 新入	玉鶯兒 新入

川撥棹
撥棹 二體
撥棹入江水
絮婆婆
撥棹帶㑒㑒 新入
撥棹姐姐 新入
好不盡 新入
三枝花 新入
玉剉子
松下樂
玉桂枝 新入 已上分作下半卷
八仙過海 新入
步月兒 新入

以上三十三卷止

雙調慢詞
泛蘭舟
紅林擒慢
雙調近詞
雙蝴蝶 新填板
海棠賺 不載曲
武陵春 又一作換頭

有尾論 以上三十四卷止

附錄引子

三疊引 　　　甲馬引 　　　帝臺春

西河柳

附錄過曲 　　顆顆珠

燒夜香 　　　征胡兵 　　　三仙橋

柳穿魚 　　　風帖兒 　　　四換頭

恁麻郎 　　　貨郎兒 　　　十棒鼓

小引 　　　　望粧臺 　　　攬群羊

七賢過關 三體一填板一新註 二犯朝天子 二體 川鮑老
清商七犯 鸂鴨滿渡船 一秤金
撼動山 中都悄 新填板 滿院榴花
紅葉兒 步金蓮 七犯玲瓏
九廻腸 巫山十二峰 漁燈兒 以下俱新入
錦漁燈 錦上花 錦中拍
錦後拍 尾声 急急令 五色絲
鸎啄羅 六犯清音 另一體 新樣四時花
白樂天九歌 鸎滿園林三月花 五月紅樓別玉人

各宮尾聲格調

情未斷煞　　尚輕圓煞
喜無窮煞　　尚按節拍煞 二體　尚如縷煞
三句見煞　　有餘情煞　　不絕令煞
收好音煞　　有結果煞　　尚繞梁煞

以上二十六卷止

以上二十五卷止

宮調總論

宮調之立蓋本之十二律五聲律自黃鍾以下凡十二聲自宮商角徵羽而外有半宮半徵凡七。五音之外、有二變、古法聲、謂之閏宮閏徵、旋相為宮以律為經復以律為緯乘之每律得十二調合十二律得八十四調然不勝其繁後世省之為四十八宮調則以律為經以聲為緯七聲之中去徵聲及變宮變徵僅省為四以聲之四乘律之十二于是每律得四調而合之為四十八調凡以宮聲乘律皆呼曰宮以商角羽三聲乘律皆呼曰調自宋以來四十八調者不能具存而僅存中原音韻所載

六宮十一調，其所屬曲聲調各自不同。

仙呂宮 清新綿邈

南呂宮 感歎傷悲

中呂宮 高下閃賺

黃鐘宮 富貴纏綿

正宮 惆悵雄壯

道宮 飄逸清幽 以上皆屬宮

大石調 風流蘊藉

小石調 旖旎嫵媚

高平調 條拗滉瀁 出入諸調

般涉調 拾掇坑塹

歇指調 急併虛歇

商角調 悲傷宛轉

雙調 健捷激裊

商調 悽愴怨慕

角調 嗚咽悠揚

宮調 典雅沉重

越調　陶寫冷笑　以上皆屬調

此總之所謂十七宮調也。自元以來北又凶其四道宮、歇指調、而南又凶其五。商角調併角調宮調、十三調者蓋盡去宮聲不用其中所列仙呂黃鐘正宮調。前北之四、自十七宮調而外。又變為十三呂南呂道宮。但可呼之為調而不可呼之為宮。如曰仙呂調、正宮調之類然惟南曲有之。變之最晚調有出入詞則畧同而不妨與十七宮調並用者也。

原譜失載此篇恐各宮調用法，初學未能悉辨，特備錄之。

鞠通生纂補

元喜氏仝訂

廣緝詞隱先生增定南九宮詞譜卷一

吳江鞠通生沈自晉伯明重定
弟　自繼君善　全閱
　　自友君張

仙呂引子

卜算子　此係詩餘與引子同

蘇子瞻作人宋

缺月掛疎桐漏斷人初靜時見幽人獨往來縹
緲孤鴻影換頭同前○此調原載拜月亭
曲因句字不美錄此詞易之、

首句不用韻妙
用仄仄平平仄
可平入去平平
亦可、縹平声

有詞所增上一仙呂

琵琶記 元人高則誠作

番卜算

兒女話堪聽 使我心疑惑 暗中息忖覺前非有箇卜算非字不用韻亦可

箇團圓策。

劍器令 劉盼盼傳奇

咱每論丰標 看過了多多少少 這玉容都強別

箇果然一見魂消。

小蓬萊 奇節記 先詞隱未刻稿

良馬任從驅駕 諒千金市骨非誇 但鳳蒙芻秣

（眉批）
第三句前曲平亥仄平亥仄平此用亥平亥亥平平故名不用韻亦可
第二字可用亥聲每宗俗作們一作
第二字亦用平聲上少玉墨紫但多用平聲卜

（左側小字）
原曲韻雜不足法錄先生傳奇易之，馬任上可以卜作

垂鞭報主一念無差

探春令　荊釵記

人生最苦是別離論貞潔無比仗鸞箋一紙傳

一ト一ム一作ト一ム一　作ト一ム一　可ト一ム

最苦去上声妙

消息怎不見回音至

一ム一ト一ム一ム

息字可用去声
一字の用平声

錦香亭

醉落魄與詩餘全不同

魄音托

鶯聲巧逐東風軟綠楊庭院杏花零落清香散

一ト一一ム一一ト一一ム一ム一ム一ム

散字千字借韻
可ト　*可ム*　*可ス*

琵琶記

手撚花枝寂寞倚闌干

一ト一一ム一一ト一一ム

倚字上声妙
可ト

天下樂

舊譜第二第四句俱六字公今

句所譜大一仙呂

去声報主去上
声俱妙

故拜月亭用六字○此調雖似七言絕句讀然不可第三句用韻不可不知故苑驚春夢只怕東風羞落紅

去上声妙

可認作厺声
上声妙月字不去声妙院字不
作侍非也照字
隨字平声妙或

鵲橋仙 詩餘
字句與同

一片花飛故苑空隨風飄泊到簾櫳玉人怪問
ーーム｜ーム｜ーーノ｜ムーーム
驚春夢只怕東風羞落紅
ーーム可以ノ｜ムーーム作ーーム

披香隨宴上林遊賞醉後人扶馬上金蓮花炬
ムーーーム｜ムーーーム｜｜ーーム｜ーーム
照廻廊正院宇梅梢月上
ムーーーム｜ーーートーー作ート

同前

妙
去享俱去上声
當用厺声恨我
雨字借韻光字

忍凍擔飢餒鎮日間淚流如雨恨我孩兒陳光
卜ーーム可ーーム可ーーム｜｜ーートーーーー

蕊撇下親娘自去享榮貴
｜ムートーム可ーートーーム

金雞叫 陳光蕊傳奇

奉時春　　　臥氷記

侍奉家姑孝有餘，一門裏恁般和美定省晨昏。
家之當禮雙雙移步前堂去。

紫蘇九　　　王煥傳

煙花隊裏曾經歷，那門庭煞知端的近日來可
笑女孩兒心如飛絮難尋覓。

糖多令　　　張于湖作　宋人

花下鈿筐篾樽前白雪謳，記懷中朱李曾投鏡
似醉任波流如痴

(眉批/朱批)
孝有定省去上聲
聲裏恁上去聲
俱妙，美字禮
字借韻
曲譜當宜作平
歷的亮入聲
當用去聲

隊裏去上聲可
笑上去聲俱妙

糖亦作唐
此係詩餘，與引子同
曲第三句，如痴
句馮稿換荊釵
法稍異兹仍舊
南詞新譜頭一仙呂

巳字換去声尤妙寫在小三妙字用上去上妙	美字可平但須叶韻其穀 無可倚三箇上声妙	梅子黃時雨梅雨卽黃	約釵盟心巳許詩寫在小紅樓 家住東京積世富豪裔承朝命武班之職正青 陳巡簡奇傳
		似娘兒	春琴瑟和美論奢華世間無比 荆釵記
		望遠行與詩餘全不同	一女貌天然緣分淺親事遲延願天早與人方便絲蘿共結兼葭可倚桑杏相聯 珠串記先詞隱未刻稿

原曲韻雜不足
泣錄先生傳奇
易之、二酉萬一
里過了去上声、
早是柳瘦上去
声俱妙、

三冬二酉自謂文章魁首萬里雲霄六轡尚驕
陽九過了官道槐黃早是旗亭柳瘦醉不了郵

程生受

鷓鴣天餘同

琵琶記

萬里暮景那里
去上声久字馬
字九字恐字敢
字五箇上声俱

萬里關山萬里愁一般心事一般憂親闈暮景
應難保客館風光怎久留他那里漫凝眸
是馬行十步九回頭歸家只恐傷親意閣淚汪

汪不敢流

仙呂過曲

光光乍

雙魚記　詞隱先生作

原曲韻雜不可學，以先生傳奇易之，末句用
仄仄平平平平平
仄亦可要字上平
仄仄字去聲妙

早晚嘴喳喳讀得眼睛花。今日先生出去耍大
家唱着光光乍。

即以曲名三字入曲先
生最愛此體特錄之。

鐵騎兒

又名簷
前馬

臥冰記

趕家兒趕家兒不見蹤影歷盡幾山林加鞭趕

不見蹤影用平
平上上去亦可
影字上聲盡幾
去上聲趕上馬
去上去聲俱妙

上勒馬去如雲

此曲用三
韻謬甚

碧牡丹

同前

卷一

大齋郎 韓壽 舊傳奇非今青瑣記

冒雪淩風去尋鯉魚到處都尋遍無買處遠觀
漁父在河邊尋問取
漁父猶言漁翁可亥卜ム可亥卜ム可亥ム
不可作南音
取字上声妙
首句上去風字䟽厉是

試官來選塲開三年大比用英才有錢敎你爲
官官無錢依舊守書齋
試官二字用平亥亦可大比用三字去上声
三字去上声
舊守去上声俱妙
可厶ト一可ム卜一可ム一可ム一可ム

勝葫蘆 河蟹又名大

特奉皇恩賜結婚來此把信音傳若是仙郎肯
諧繾綣一塲好事管取今朝便團圓
此信好事俱上去声妙
△繾綣王伯良較本作綑眷
可叶卜ム卜一ム一ム可ム一ム可ム卜一ム一ム可ム一
楷字用韻二ㄨ

琵琶記

南詞所增奏一仙呂

又一體新入

鴛衾記　詞隱先生作

昨日銜恩下玉除飛舄遠向祥符卻念西臺爲
訪停驄處還疑此際　端匆螭頭侍鑾輿

首句用韵乃妙
爲訪去上聲此
際上去聲俱妙
間多二字句法不同如先生埋劍記第三句
亦云吾以愧夫末世溓漓甚每用九字句法

葫蘆歌新入　沈伯英集翻北曲劇名

葫蘆歌

不是連環計賺成謁漿處早留情掉譃郎
君如斷梗別調風月　又在誰家細柳營排歌似竹
勝[葫]林寺不見形教人目斷錦香亭冤家債甘自領

掉譃斷梗細柳
斷錦自領具去
上聲妙柳字上
平聲與

此第三句與琵
琶句法同

被他蕭翼賺蘭亭

此套出曲海青氷原註云
連環說崔護謁漿謊
郎君調風月細柳營竹林寺錦香
亭冤家債主蕭翼賺蘭亭皆劇名也

光葫蘆 新入 新灌園記 馮猶龍作

光光可喜那枝簪果是寶和金好似飢得黃糧
渴得飲蘆勝葫歸去的盤纏愁則甚一場好事愁
顏變做笑吟吟

末句二襯字變
在第二字下

今作福清歌非
也 曲陽成作福
清歌

青歌兒 殺狗記

三杯酒萬事和氣又何妨每日沉醉思量孫二

事字改平聲乃
順

你宗上声妙

我做上去声妙	此前曲第三句不用韵少伊來害我一句索厮必切	周娘子儀容絕妙見了他皮膚癸燥張千昨日去索錢緣何竟無消耗	太無知伊來害我我又如何饒你
		又一體馮補	
		尋親記	

痛算來何日得到南雄不如我做道童

非干是我意懶是你厮調弄一步不行叫苦嚎

胡女怨 陳巡簡

五方鬼 同前

（旁注：兩字平声俗方人声旧諧証天似何字在韻宝生到字下作九宫諸宫的正）

猛風卒律律鼓起雷聲。震動山川百怪藏形平
美貌上去声於
曰不曾顯威靈今日覩物思情見箇人兒美貌
動情。

望梅花 與詩餘 拜月亭 元人施
全不同 君美作
叫的我不絕口 却被喊殺聲流民四走荒急便
的與得同義或
於叫字上增瑞
進二字末增後
頭二字皆非也
或無殺字
氎不知箇所有此間無多應只在前頭

上馬踢 同前

干戈動地來車駕遷都汴見夫離帝京路遙人

此月兒本調又名喚佳期其餘皆犯別調矣希平聲那上聲第三第五第七句叶用韵下曲同

狂乙少抱字上去乙上韵闯单妙甚

又遠這苦去上声怎字上声俱妙

又遠軍馬臨城無計將身免這苦怎言禍不單
行中路兒不見
月兒高 荊釵記亦有此調
看遍閒花草爭如自家妳這樣風流事那箇人
不妒才子共佳人如今正年少看他筵席上兩
處傷懷抱 錦香亭
又一體舊題攤破
月兒高 拜月亭
喊殺連天骨肉怎相戀自古曾言道人離鄉賤

怎相恋是上平
幸非淺是去上

二犯月兒高　南呂　唐伯虎作

到得今朝平安幸非淺是則是身狼狽眼前受逃邅

慢折長亭柳情濃怕分手欲上雕鞍去扯住羅衫袖問道歸期端的是甚時候（紅葉轉五更）回言未卜奇和偶嬾唱陽關慵掛別酒酒除是你消愁（月兒）只怕酒醉還醒愁懷又依舊

△中犯
此曲勝煙鎖垂楊院多矣
△中二段一犯紅葉兒末二句仍作月兒高本調
原本未分註今從南詞韻選逐段註明○奇音甚佊字上声妙
△原本又一曲小異從馮刪

月雲高渡江雲　仙呂

月雲高渡江雲本調竟缺琵琶記

此調犯渡江雲而

曲言新語

△如次曲首句月兒路字點正板○路途勞頓行行甚時近未到得雒陽縣那第一字點正板○路字去聲亦可使盡一字妙影字借盤纏使盡回首孤墳空教我望孤影他那里誰二字妙影非體也他那里一句憔悴俺這裏將誰投迸（渡江）正是西出陽關無用庚青韻亦可△琵琶作去去平去平故人須信道家貧不是貧記三曲末二句皆用成語

月兒自小相依附微軀竟何補當此艱危日

月照山商調　　　雙忠記姚靜山作

高酬恩父切莫傷悲魂心自調護（山坡羊）如今拜

死

別歸陰府把我魂靈攜歸故土（合）心孤影蕭蕭

致商調山羊城
把我魂靈攜歸止
庚辰字撥空當
作祖字
使盡二家上聲亦妙
上去聲妙

還魂記

月上五更 △犯 南呂

誰與扶號呼哭哀哀淚眼枯。〔月兒〕堦下蛩蛩絮聲聲透奴耳。壓倒遮掩風遝入奴衣袂。只有一盞孤燈當來炤着耳〔五更〕教奴怎不心焦碎受此飢寒誰人憐濟驀聽得窗外廂芭蕉雨淅瀝颯剌一似奴流淚雨有休時。淚珠無止。

（注）
掩風二字皈平
去二音乃叶
某字雨必有用
韻甚雜至□
注
颯剌音薩辣
耳字復韻又
叠義強必有他
用韻甚雜

蠻江令 重處作㸃

拜月亭

△憑以此曲與煩惱都歷遍憂愁怎脫免眼兒哭得損腳兒行
月兒高同刪之不可□作
子意五里十里十可卜
二句五里十里亦本不作
閱況二曲係拜可卜
同亭中一套登可卜
一曲而兩名故作一ム
當並存

得倦五里十里一日過如年但願前途去早早
逢親眷

△西樓記有月
落蠻江冷一曲
即用月兒高蠻
ム作一ム
江令涼草蟲三
曲全調念成不
必錄或從中刪
奏作此一調亦
可

勁風寒四合暮煙昏慘慘 同雲布晚天變只愁
ムムムムトム一ム作一ム
涼草蟲 或誤作
狼草生

同前

那長空舞絮綿去心如箭旅舍全無今宵何處
ムムトム
安眠
ム
慘字上聲晚天變上平去聲舞絮旅舍
俱上去聲妙甚慘字借閉口韻非體也

蠟梅花

琵琶記

或無在宋非也

魚化龍青雲得路桂枝高折步蟾宮。拜月亭

孩見出去在今日中爹爹媽媽來相送但願得

感亭秋 或作撼非也 △方諸曲律仍作撼

長亭去去知幾驛逆旅中過寒食。見點點殘

旅中二字可用平仄二声
此曲以入声韻
混代平上去三声乃變體非正
格後入声皆然

紅飛絮白夕陽影裏啼蜀魄〔合〕家鄉遠心漫憶。

回首雲煙隔。

望吾鄉 散曲

爛熳春光粧成錦繡鄉。嬉遊綺陌人來往觀他

錦綉上去声負可

南詞所譜永一仙呂

鶯燕迷花柳。聽簫鼓鳴街巷。(合)三春景宜共賞
休負了名園上。

望鄉歌 新入　邯鄲夢 湯海若作

望吾電閃星搖旌旗出陜郊仙公河上誰傳道。
三生帝女人悲杏萬乘親巡到(排)歌看砥柱望石
橋山川天險出雲霄離宮渺帳殿遙二陵風雨
在西崤。

喜還京　　東牆記

和字可用平声
理字上去妙
叟字冯改外字

去到書幃見他時再三伸意休孤負暗約幽期咱和你暫且今宵分袂到明日別作道理

美中美　陳巡簡

日墜西人漸稀深林裏遠觀歸鴉亂飛村莊郯
早半掩柴扉犬兒聲聲吠起只見野叟樵夫挾
斧回（其二換頭）牧童盡跨犢簇簇思歸遠望月上
山頭也教我行步催山深無奈樹煙盡迷在這
程途裏百種恓惶怎受持

油核桃或作油葫蘆非也

眼前一嶺崎嶇怎不教我傷悲今宵未卜投宿
可　可　ㄙ　ㄙㄙ可ㄙ
處　　　　作
ㄙ

處趕程途也問人家莫待遲
ㄙ卜卜ㄙ　ㄙ　ㄙㄙ　　ㄙ
　　　　　　　　作

用韻甚雜

　　　　　　　　同前

又一體

論夏月可人心性對蓮池紅粧臨鏡柳梢頭纜
ㄙㄙ卜可ㄙㄙ　ㄙ　ㄙㄙ　　ㄙ　ㄙ卜

上天街靜郡又早人約黃昏
ㄙ　　ㄙ卜卜　ㄙㄙ　ㄙㄙ
　　　　作

　　　　　　　　祝枝山作詠月套

唇字借韻

木丫牙或作長拍皆非也

寂寞朝行暮止金蓮步窄肝腸寸碎鄉關遠極
ㄙㄙ　ㄙㄙ　ㄙㄙㄙ　ㄙㄙㄙㄙ　ㄙ卜ㄙ

　　　　　　　　陳巡簡

今所謂長柏者
一名木丫叉然
與此不同惟後
四句稍相似耳

止字時緊繞宕
苾字借韻

目雲飛算南雄何止萬里只見映水梅花開數

枺正疎影橫斜月上時被清影惱人情緒向此

從馮刪

又一曲小異

際逑仙好賦詩

小措大 新改入

散曲

△此調原在附錄註云疑是仙呂今因其與下二曲係一套故改入于此

暗潮拍岸斷江風掃蘆花鷗鷺破煙飛落汀沙

見漁舍兩三家在夕陽下一簇晚景堪畫悶無

語時將珠淚灑愁轉加瘦損丰標只爲他事繁

心鬢添白髮蹉跎負卻年華

長拍　　同前

疊疊離情。疊疊離情。重重幽恨。羈旅怎生禁架
家鄉遙遠楚水洶湧闊迤。去程無涯斜日映
紅霞望水村深處酒旗高掛。淺水灘頭有鷺立
枯樹上噪寒鴉來。櫓聲咿啞正野塘水漲浪
激汀沙。

第五句下省去楚水洶湧四字亦可
枯樹上或作見古樹非也既有望水村望字何必又用見字耶

短拍　　同前

紅蓼灘頭紅蓼灘頭白蘋岸側。曲灣灣水遠人

側借作齋字上声

窨江效切
推他雷切

家還自赴京華怎訴得許多 瀟灑異日圖將
此景俺直待歸去鳳池誇

長短嵌丫牙 新入 夢花酣令 范香作

長拍 芳草羅裙芳草羅裙臙脂淺土 卻不管木
頭

根花窨青燐叢裏古瓦蒼鼠踏重泉贈遺金瓢

調了柳家包惹綠楊深處燕喧鶯炒只道紅鬼

攜少女將拂子恁推敲 對此東風吹淚落

寶馬嘶歸總寂寥 短拍 南完得夢花齋稿

幅雙蛾出繭可不虧殺你望空描

短拍帶長音 新入 同前

〔頭〕短拍 蕉葉仙姬蕉葉仙姬桃花仕女浪相交拜
斗妖嬈廢圍悵崔韜致惹得病慵花惱〔長拍再〕
不犯陰房低語桂黑狐嘩〔尾〕

醉扶歸 琵琶記

我有緣結髮曾相共難道無緣對面不相逢我
鳳枕鸞衾也和他同倒憑兔毫繭紙將他動畢

張音昌嘩音豪

有字上聲鳳枕
鸞衾去上平平
俱妙和宋不可
作平聲唱今人
于第三句每作
平平去平下ム

竟

一齊分付與東風把往事也如春夢。

又一體 江流記

望得望得肝腸斷哭得哭得淚珠乾你去為官子孝母心寬

巳開罇怎不把你親孃管管言道

不壞了我秋波眼。

皂羅袍 陳大聲 風兒疏刺刺套

翠被今宵寒重聽蕭蕭落葉亂走簾櫳堆桃香

雲任鬢鬆不知潘却金釵鳳惱人皆下悽悽候

南詞新譜卷一

散曲

皁袍罩黃鶯　望湖亭鞠通生作

蟲驚心樓上噹噹曉鐘。無端画角聲三弄。

〔皁袍〕罩黃鶯

〔皁羅〕觸景愈傷懷抱。悶懨懨漸覺瘦減纖腰釵。懶吟嘲。

分一任鞾雲翹鏡奩塵鎖無心焰。〔黃鶯兒〕

前春病苦只恐又今朝。

又一體 新入

〔皁羅〕與你從長商話見如今貨也還在他家。

想無法奈何他矮簷前索把頭低下。既是納其

釵分句拘
韻音柔

覓音現

料想無法四字
從此曲正腔
繫斷必切下同

【醉羅袍】又名醉翻袍　江流記

庚帖須當嫁咱。就是鳴于官府終無過差。黃鶯兒作怪
搶將入手他也甘休罷。語休誇。難道厓兒作怪
好臉變成麻。素

【醉扶歸】

畫樓獨倚燈挑盡香篆半擁夢難成暗想
當年締姻親玉貌多風韻皂羅袍塵蒙鸞鏡也只袍作
爲君寒生鴛枕也只爲君離愁萬種千般恨。

【醉羅歌】　　陳大聲作

半擁去上聲，鏡
字去聲，枕字上
聲，萬種去上聲。
俱妙。
雜用真文庚青
尋侵三韻諛甚

落字却字俱入入声可作平故可两句妙甚
荡子变了是假声上去声俱妙
繋上去声海誓马
语字不用韵亦可排

〖醉扶归〗冷落冷落鞦韆架。謝却謝却海棠花。蕩子經年不還家爻變了龜兒卦。（卓罗袍）不似他王魁短命也。不似他山盟海誓都丟罷。（卓罗袍）相如薄倖也。（歌）臨岐話都是假。此時驕馬繫誰家。

全醉半羅歌 新入

望湖亭

〖醉扶〗美客美客翩翩至。願足願足喜孜孜。百歲良緣定難辭。一雙兩好應無二。只道風流儒雅（卓罗）但願佳兒獨稱師。誰知粧臺撥却詞壇幟。（卓罗袍）見

醉花雲　曹舍齋作

佳士歌斯永斯。還似雙飛雙止情滋意滋焚香
　　　　　　ム　　　ム　　ム　ム　ム
雌沾花雨折桂枝聯登金榜掛名時。
ム　ム　　　ム　ム　　ム　ム　作ム
　　　　　　　　　　　　　　　歌
禮拜氤氳使　牽紅線合卺巵洞房花燭配雄
　ム　　　排ム　ム　ム　ム　ム　ム
俱合調
合卺音葛謹、
△馮刪此曲子
存其調

〔醉扶歸〕打登麗情萬緒籠長袖。時揮霍紅光一道化
　　　　　　　　　　　　　　　　ム
〔飛虹〕除了嬝雨尤雲楚天羞。了拂開蜂喧蝶攘花
　　　　　　　　　　　　　　　　　　ム
〔間友〕怕黄塵飛上玉搔頭。他怎容青蠅玷却龍文
　　　　ム　　　　　　　　　　　　　　ム
〔繡花〕四時休休渡江雲。紫陌牽絲若箇収。怕銅雀春
　　　ム　ム　　　　　　ム　　　　作ム
　　　　　　　　　　　　　　　　　ノ
記酉出陽關二ム
末二句與琵琶
七字止字不用
韻亦可

句同腔。

深花自愁。 醉歸花月渡 沈伯英 纏語 出情癡

醉扶見人未語先多韻偎人密坐態偏溫瓊樹〔歸〕

亭亭出風塵。頓教千樹春姿盡〔四季〕邐迤巡燈前

酒籌相與親風前舞衫香澤聞〔花〕月見道不消魂。

峇峰裏自難隱。若不是東君在險撞入鶯花陣。

〔渡江〕管甚銀燭催歸玉漏頓只恐回身欲化雲。

〔雲〕

醉歸花月紅 新入 勘皮靴 范香令 未刻稿

【醉扶歸】遶窗却遶巫山鬼嫁奴將嫁木郎西浪擬
神靈倘頑皮。終羞花落隨流水。[四季]疑惑花梢
亂驚宿鳥飛蒼苔似人擦影移。[月兒]徒倚徘徊
牙兒悶空抵是則是黃昏際枕頭兒待收拾巴
癡松月恁離離。只怕天上征輪今宵又虛巴

【醉扶歸】巳沽村盞酬芳媛。猶驚碧海漾花鈿秦女
參差杳茫然此生隔絶長生殿[四季]天天花前

遶字上聲須擬。醉
去上聲，悶空抵
去平上聲俱妙。歸

後四句，與二犯
月兒高後段同
則末二句仍當
作月兒高本調，
如下曲末二句
作四字句法注
作五更轉，則合
矣。

巳字上聲海漾
兩箇上去聲，艷
者，秀考去上聲，
小字上聲俱妙。
參差杳琛。

醉花月紅轉 新入

醉花月紅 范香令未刻稿

金明池

散曲

羅袍帶封書 新入

怪把芳心拖逗頓教人想起舊日根緣秋
波含淚暗珠流春山翠鎖眉雙皺〔一封〕息悠悠
冷颼颼一陣黃梅雨漸稠

十孝記　此演徐庶之孝

詞隱作如雜劇體十段

羅袍歌　十孝記

〔皁羅〕誰許非吾龍種把河山帶礪白馬盟空朱

〔袍〕虛當日挫強宗豫州今世除兇橫扶之者眾如

〔皁羅〕百足蟲乃心王室如川必東在師中吉承天寵

〔排歌〕雲飛盡日正中太山磐石固吾宗秋霜厲

冬日烘乾剛威福折姦萌

朱虛句拗
橫紅去聲
眾宗不用韻亦可

△鸚鵡裊用此
調此排歌一段
萌音蒙

又一體　散曲　鸚鵡報春晴套

〔皁羅〕墻外跄的跮蹬是誰家公子策馬閒行金

南詞所增本一　仙呂

九花下打流鶯偷香手段元端正。[排歌]君無意
妾有情。隔墻空自眼睜睜看不見愁轉增夕陽
揮淚杜鵑聲。

羽調排歌 四字起　　拜月亭

黯黯雲迷寒天暮景區區水涉山登蕭蕭黃葉
舞風輕這樣愁煩不慣經不忍聽不美聽聽得
胡笳野外兩三聲合風力勁寒氣冷一程分做
兩程行。

九花句改亥亥平平亥平平乃順
公馮云景字上声猶可若去声
郎不協。
暮景外兩氣冷。
俱去上声妙。
第一箇聽字勁。
宊不用韵亦可。
不忍聽作平平亥亦可。

三疊排歌 名道和排歌 三疊不可解 又同前

前路梗行步生那更天將暝憂心戢戢傷情

淚盈盈那些兒悽慘那些兒寂寞清風明月最

關情無人來往冷清清叫地不聞天怎應不忍

聽不美聽聽得疏鐘山外兩三聲（合）風力勁天

氣冷一程分做兩程行

傍粧臺此本調也與荊釵散曲

香囊諸曲不同、

問才郎連宵不到在誰行兩膝蓋綿團軟一張

梗音景
路梗去上聲更
宗最字去聲冷
清清冷字怎宗
兩字上聲俱妙
不錄

△原又一曲首
二句用去平平
去上平餘俱同

ム從馮稿換此
曲說見粧臺望
鄉註中首句
末一字惟起調

（有詞新譜卷一仙呂）

截板餘俱點正口賽有伎上象上去聲俩放上去上聲俱妙

口賽沙糖。必有ノ一箇多情種 我實與ノ一紙供招狀 本色中佳詞也

〔合〕無情況有伎俩。如何放上象牙牀。

傍粧臺換頭 黃孝子奇傳

宜人恩德浩如天。已分今生欲報更無緣。既大

厦相遮庇。又六事每周全。嘗早晚斷陪伴。尋活

計相扶援。光陰換歲月遷。等閒綠鬢變華顚。

粧臺望鄉 入新吹 散曲爛熳春光套

往字下增二襯字亦可

〔傍粧臺〕畫初長 只見 銜泥來往燕見忙 聽 高柳蟬

可人

聲細堆角黍慶端陽，見十里湖光好菖蒲花開

放望吾三伏景宜供賞休負了涼亭上。

△按此套四曲總名四季望吾鄉第一望吾鄉全曲第二傍粧臺第三解三醒第四掉角見各帶望吾鄉三句各用休負了句法四曲皆同原譜前後三曲俱載入獨於夏景一曲改末句為等閒莫負水亭涼而註子初錄秦復菴一曲為傍粧臺本調誤矣馹子初錄秦復菴一曲入譜爲當句字欠協今從馮說改定此曲作傍粧臺鄉而另補傍粧臺本調一曲入譜爲當

二犯傍粧臺　荆釵記

傍粧臺頭　意懸懸倚門終日望得眼見穿，自他赴選

南詞新譜卷一

換頭起處同前曲故不錄

宇上聲俱妙
声榜字怎字錦可ㄥㄧ作ㄥ
声故字既字去
中選下轉去上

歷廛戰。杳無箇信音傳。八聲多應他在京得中選。因此無暇修書返故園。甘州羅他餓登金榜怎不錦旋。傍粧教人心下轉縈牽。臺尾

粧臺帶甘歌 新入 南柯夢 湯海若作

傍粧光景一時新。待相同隨喜終是女兒身。獻釵頭金鳳朵盛納盒錦犀交。八聲也知妹子無他敬如是觀音着我聞。排歌我將為信。去講座

信字不用韵亦
改平聲他字
改乙聲乃叶
頭字改亥聲鳳
字改平聲他字
可
臨川先生平亥
每多未叶暇瑜
正不相掩故當
備錄

陳管教靈山會裏簡直着有緣人。

八聲甘州 四字起　荊釵記

窮酸魍魎對我行輒敢數黃論黃粧模作樣惱
得我氣滿胸膛平生頗讀書幾行　泪亂三
綱弁五常斟量且順從公相何妨。其二換頭
你窮酸伎倆怎做得潭潭相府東牀出言無狀。肯做棄舊
那些見謙讓溫良徵名幸登龍虎榜。
憐新薄倖郎豢詳料烏鴉怎配鸞凰。

氣滿伎倆相牀俱去上声妙甚得讀宗薄字俱入作声作平声尤妙樣字狀字不用韻亦可

又一體 五字起　錦香亭 今借入荊釵

春深離故家。歎倦客旅邸遊子天涯。一鞭行色。
遙指剩水殘霞。牆頭嫩柳籬畔花。
棲暮鴉嵯峨。徧長途觸目桑麻。
禽聚遠沙。對彷彿禾黍窈似蒹葭江山如畫無
限野草閒花。旗亭小橋景最佳。見竹鎖溪邊三
兩家漁艇。弄新腔一笛堪誇。

剩水聚遠對彷
去上声古樹笔
似景最上去声
俱妙甚、柳字
改平声尤妙
今人唱此曲多
失却呀呀二字
非也凢憑稿亦
去換頭二字句
勿從ム
画字不用韻亦
可。

甘州解酲 散曲 鷓鴣報春晴套

八聲甘州 東方月又生。辦名香金鼎下拜虔誠。嫦娥

鈌處幾時得許我完成。羞覷牽牛織女星驀然聽是誰家庭院銀甲彈〔醒〕〔解三〕清光炤人孤另影。筝。

甘州歌

琵琶記

〔八聲甘州〕衷腸悶損。歡路途千里日日思親青梅如豆難寄隴頭音信。高堂已添雙鬢雪客路空瞻

〔排歌〕途中味客裏身爭如流水蘸柴門。〔其四換頭〕遙望

一片雲。

休回首欲斷魂。數聲啼鳥不堪聞。

悶損寄隴霧靄
去上声,巳添上
共歆瘦馬步緊
平声,水蘸上去
声俱妙
望字不可作去
声唱

垂楊二句妙在每句末一字先平後仄與首曲不同然不失其正特錄之其二ム、ム、四換頭與第三換頭同

霧靄紛。想洛陽宮闕行行將近。程途勞倦欲待
ム、ム、ト、ム、可ト
共飲芳樽。垂楊瘦馬莫暫停。只見古樹寒鴉棲
ム、ム、ト、作ム、ト、ム、ム、
漸盡天將暝日已曛。一聲殘角斷譙門等宿處
ム、ム、ト、作ム、ト、
行步緊前村燈火已黃昏。餘向人家忙投遞解
ト、可ト、文ム、
鞍沽酒共論文。今夜雨打梨花深閉門。
ム、ム、ム、

△按甘州歌中聯上句,如首曲中髻字及下
三曲中貴字,漸字,暫字,俱去聲調乃妙八
聲甘州此句亦然,不知音者每用平聲,大誤後
又此句第四字尤妙,在添字用平聲大勝
三曲乙聲字見先詞隱琵琶效誤旁註中如
荊釵記云,晨昏幸托年少妻,托字作平,併少

除字去字借韻

字去聲俱妙、八聲甘州
同俱用一平聲字、乃妙、

十五郎　　　　陳巡簡

南雄巡簡新除承朝命爭敢違未免得餐風宿
　　　　　　　ム　　　　　　ム

水處只慮年少妻路途內多少奔馳擠萬水千
　ム　作　　　　　　　　ム

山前去但得清廉勤謹累官職終須著錦衣歸。
　　　　ム　　　　ム　　　　　　ム　作

一盆花　　　　同前

此劍分明靈異看青蛇出匣恁般雄威氣衝牛
　　　　ム　　　　　　ム

斗接光輝我今日待行前去鎮伏妖魅果然是
　　　　ム　　　　　　ム　作

△但得二字原
木作襪今從馮
作一句併點二
板、又一曲第
七句原用二字
句只第八句六
字餘俱同從馮
刪、

此調大抵似阜
羅袍或無果然
是美一句
古字借韻

琵琶記

奇。果然是美。便做道劉季當年斬蛇堪比。
書生愚見忒不通變。不肯坦腹東牀。漫自去哀
求金殿。想他每就裏他每就裏將人輕賤。非爭
胡纏。怕被人傳。道你相府公侯女不能勾嫁狀
元。

△第九句還當用韻。先生不管。
△第五六句用韻亦可。第九句不用韻亦可。但第三句不可用韻。就裏去上聲妙。
玄聲誤矣。
今人于愚宗通衷金牢處每用
板。如次曲首句第一字卽點正。
ㄥ。
采見琵琶放誹。
以東嘉滿皇都。一句不韻爲疎。

桂枝香與詩餘全不同

二犯桂枝香　還帶記　沈練川作

〔桂枝〕良人出外妾無聊賴廚中桂玉蕭條白日
〔香頭〕

餃字借韻

裡

空擔飢餃（四季）愁懷千堆萬積擺不開焦心
苦腸無可奈累殺人窮骨骸（花）
簪寶釵腳何曾躧羅襪繡鞋（袍）桂枝富貴終須至
休嫁秀才（香尾）

戴字、躧字不用
韻亦可

△原名天香滿
羅袖

羅袍滿桂香　　黃孝子

悶來時閒剪菖蒲消遣處學調鸚鵡任烹鮮（皁羅）春園鬭草涼
身處深深庭宇鎮綺羅珠翠簇擁香軀（桂枝）
（香袍）

烹肥任烹鮮烹肥瓊漿綠醑

醑字骂上声
闖字酜字叶平

廣輯詞隱先生增定南九宮詞譜　卷一

亭避暑清秋翫月。嚴冬擁爐。一年好景怎肯空

孤負。

桂子着羅袍　散曲

〔桂枝〕花韁柳鎖脂堆粉垜這籌兒二十年來占
香頭
斷了鶻伶窠座點芳菲萬朶點芳菲萬朶櫻桃
〔袍中〕皁羅解元發盡恁風魔。
千顆鴛鴦宿債辦完麼〔香尾〕桂枝知
河陽差遣猶難躲東墻擲果西隣擲梭。
道是花星焌花星有許多。

廣緝詞隱先生增定南九宮詞譜 卷一

悠悠客路四字

欠令

忺希兼切

此曲用韻太雜不足法也

忺音信

又一體 新入

桂枝隣雞宵店涼乘書劍肩與月掛殘鉤又曉香

色蒸霞開豔喜人行畫圖卓羅只見悠悠客路

影潛潛似一圍走馬燈兒焰疎林煙際山橫翠

尖小橋曲畔鞭梢畫帝皇都景色行將漸香桂枝

旅懷忺桂子秋風近仙郎早步蟾

香歸羅袖桂枝香頭卓羅袍中袖天香尾 江流記

金爐香冷銀釭燈爐離人怕到黃昏又早黃昏

鞠通生曉發句曉道中

兩司所奪一仙呂

光景怨孤眠鳳幃愁欹鴛枕。○我欲圖一覺攄

他寒更陽臺爭奈夢難成。　　　　今有相思令

歸門裏放秋上心。○問道思量甚我便思量着

那箇人。△舊以袖天香無攷。且中段亦不似

枝香皁羅袍今查馮稿云據曲名仍是桂枝香

秋上心俱作皁羅袍而以末二句作桂枝至放

尾。但今有上鈌二字未致合成將我欲圖一覺至

耳。兹從馮說空二字并補板

桂花羅袍歌　新入　虞君哉作　悼內

〔香〕桂枝　燈昏花瞑雕欄藻井。曾懸明月團團久阻

藻字第二筒耿
耿俱改平聲乃

【四季花】

星河耿耿。傷情如袍草色剗又青朱欄幾

曲闌不凭寄相思憑剗藤〔卓羅〕梧桐雨細幽窗

夢驚西風滿院空床簟氷眼前猶認當時景〔歌〕排

徒悲歎枉淚零肯教終夕助愁生。

【梅花樓】馬更生作

桂香轉紅月 新入中犯南呂

桂枝芳魂何所將情傳訴。他爲你見彼覊縻怕

你因他摧挫。倩鯸生寄語〔轉〕〔五更〕鯸生寄語深閨

婦。今巳仗劍從戎出關平虜〔兒〕〔紅葉〕苦特地慰嬌

南詞新譜卷一

娥。〔月見〕那知道 霜鬙紅顏玉埋在黃土。

古南西廂 非李日華

河傳序 與詩餘用韻的甚雜姑取其詞之古耳

〔高〕巴到西廂。把咱廝奚落教我埋冤到〔今〕驀地潛

過牆〔陰〕荒唐錯認盤星寂寞回嫦何忍怎想詩

中藏機俸全不省琴中恨碁內〔心〕把咱廝調引

使咱憔悴損自迷做箇無情鬼落得甚閻王行

行音杭

只得攀下〔您〕問春花又那曾孤負東君。

△其換頭首句用平仄平平仄仄

七字餘與教我以下句法同不必錄

△原有拗芝蔴

一曲調長韻雜

且腔板難查從

馮刪

一封書　琵琶記

一從你去離我家中嘗念你。功名事怎的想多應折桂枝幸得爹孃和息婦各保安康無禍厄見家書可知之及早囘來莫更遲。

此曲用韻雜但以其卽用一封書作書有古意其然今已成套矣

一封歌　黃孝子

[一封]黃家子已去向天涯尋老母家零替怎訴書把居室皆施與去路茫茫何日返塵世勞勞歲月徂。細思之我羞慚須把孩兒別叩圖排歌婚

之字還當用韻

△馮以此曲太書
煩刪于以先伯
父手筆勿去也

足宗痕去声

姻事須記取早知今日悔當初。

又一體 十孝記同前

（一封）周公避在東爲流言當畏悚羞新葬足恭。
矯人情虛譽隆假使當年身便死真僞生平都
被蒙笑奸雄巳成空假義沽名似過耳風（排歌）
雲飛盡日正中太山磐石固吾宗秋霜厲冬日
烘。乾剛威福折姦萌。

又一體 新入 鴛鴦棒范香令作

〔一封〕明珠掌上圓與英豪結錦鴛嬌花更晚妍。這因縣豈浪言。一女單生多燕婉。二女英皇合舜絃。〔排歌〕是一定花狐魅木魅纏。誰能到此不驚喧。須覷面來見賢非神非鬼亦非仙

姊字面字不用韻亦可

散曲春晴套 鸚鵡報

〔一封〕紅光溜小亭蘸胭脂春草青欲待尋芳穿曲徑。又恐踏破殘紅不敢行。〔皁羅〕惜春艮計誰〔袍〕書來助情。惜花艮苦誰來證明悄無言立徧秋千

一封羅

影。

又一體　鑿井記詞隱先生作

〔一封〕初年運丙丁。恨傷官破敗生交寅運漸亨。

〔畫〕

又將臨卯運行〔皂羅袍〕驟然榮貴百般稱情有見

〔畫〕

皆顯夫妻壽星謁侯門不得完尊命。

書寄甘州新入　新灌園記

〔一封〕拼一死甚輕論綱常須用整國家事怎生。

〔畫〕

那灌園人真可矜苟活何如全節死。可惜一事

放字去声妙

一封鶯 商調 新入犯

散曲

一封黃梅雨漸稠。被君家知道否。揑不去那愁。眼前無心上有點點疏螢穿竹徑。淺淺清溪水書。[一封]黃鶯控金鉤。紗廚放下欹枕數更籌。[暗流]黃鶯[見]

安樂神犯 歌犯排

陳大聲作

愁人厭聽西風一片擣練砧聲試將郎意比浮萍。萍踪穩似郎心性欲把寒衣寄無限別離情。擣練穩似遠道馬音平聲

此調凡作者皆犯排歌未見本調或曰風和雨三句亦屬本調當再查公聽字上去声意比暮

無成兩鬢星。[八聲]權衡。料雙眸死後難瞑。[甘州]

景愁幾去上声俱妙甚用意用韻用字皆妙盡善之作也滿字幾字俱上声尤妙△解三醒用劉伶五斗解醒俗訛作解三酲非也外人人俗語字若用平声則信字可用平声第四句用六箇字此正骸也待爭奈寫訴與去上声百字唱俱妙病字借韻○換頭第一第二句原與前曲不同節如八声甘州泣顔

遠道誰堪倩○風和雨不肯晴紛紛落葉滿江城蕭條意遲暮景這般幽悰幾曾經

解三醒　散曲

待寫下滿懷愁悶更說與外人不信廻文錦圖織不盡空訴與斷腸人幾番待撇毐息別事因為傷春○其二換頭海棠嬌等閒憔悴損又不見當時花下人東風不管離人使苦吹散楚臺雲如

一夜歡娛百夜恩（合）今番病非因害酒只

皆然今人必欲同之何也

凝似醉悠悠勞夢魂恨不一上青山立化身

此解三醒正體也舊曲如荊釵綵樓等記皆用此體變於琵琶再變於香囊而後大壞矣

又一體 琵琶記

歎雙親把見指望教見讀古聖文章似我會讀書的倒把親撇漾那少甚不識字的倒得終養只其中自有黃金屋那教撇却椿庭萱草堂還你的是畢竟文章誤我我誤爹娘

其二換頭比似我做了勸心臺館客倒不守義終身田舍郎白頭

指字改平声乃順古聖上去声誤我我误去声上上去声俱妙

若用亡声则屋字平亡声可改作亡声為妙

黄金金字不如改作玉二字亦然此比似我二句不可与歎雙親二句一般點

南詞新譜卷一

板忘字不可作平聲唱

吟記得不曾忘。綠鬢婦何故在他方。我只其中
ムノ　　　　　　　　ムノ　　　　　ム

有女顏如玉，我郤教撇却糟糠妻下堂還恩想。畢
ムム　　　　　ムムムムムムノ　　　　竟

是文章誤我我誤妻房。
ムムムムムムム

此曲之病在欲用黃金屋顏如玉兩句成語，
遂成拘體而香囊記沿而用之，今遂牢不可
破然此曲換頭起句猶未失體也。後人緊用
歎雙親句法，遂使換頭與起處相似矣，南曲
之失體惟此調為甚，安得不力正
之△愚論詳見南呂大勝樂註中

解醒帶甘州　　陳大聲作套見風

【解三醒】最無奈漏長更永。怎支吾恨多愁冗。夜深
ムム　　ムム　　　ムム　　　ムム　　　ムム

那里犹言何处也，不可作去声。笑擁去上声。柳多應市上去声俱妙在

私語無人共他邢里驟青驄笙歌醉吟花笑擁

蘇小湖頭柳市東。〖八聲甘州〗放情一霎時採徧

芳叢。

餘此曲見解三醒換頭與前調換頭迴別

〖解三醒〗可惜一片石床閒綠綺。冷月無聲焰素

嶽欲彈時又恐人猜謎生忍住待侍見回。怎能

霓裳遞逸來月底玉珮鏗然落水瀕。〖八聲甘州〗驟驚

却原來鶴影疎籬。

又一體 新入

鸚鵡裌 袁昭作

凍字改平声乃叶

兒字時字借韻

擔萬死改不平平乃順
第四句不用六字句法亦失體也

解醒歌　金印記

〔解三〕冷淒淒玉梅凍蕊光閃閃銀海生輝漁翁獨釣寒江裏披歸去玉蓑衣馬蹄亂撒銀杯去滾滾隨車編帶飛〔排歌〕紅爐畔煖閣裏高燒獸炭飲羔兒氈簾下錦帳圍淺斟低唱慶良時

解袍歌　明珠記　陸天池作

〔解三〕沒來擔萬死爲他尋訪俺將美前程一旦醒都撇俺這忍酸含苦忙偷望他那悄低頭把訕

臉廉上声
繡䏶二字俗

性字啟平乃吐
公萬事足有此
調止用排歌一
段占花魁一曲
止用前二段名
解羅袍俱不及
錄

桂子共賞，負了
去上声，雨近上
去声俱妙，△黃
花二句俱驟憨
前改叶調

臉遮藏〔皁羅〕一箇𩑺兒半皺，一箇強鬆樓帶，一箇軟貼繡䏶。
釵響〔排歌〕流蘇顫鳳桃忙，斜舒玉臂抱檀郎。
把今宵樂與〔權讓〕前世姻，明朝依舊上奴床。奴

解醒望鄉　散曲爛熳春光套

解醒〔三〕起金風透簾入幌，井梧飄露華清爽庭前。
桂子香飄蕩正風雨近重陽，羞把黃花亂插烏
帽傷〔端〕是的勾引西風入鬢龐。〔望吾〕三秋景宜共

南詞新譜卷一　仙呂

賞休負了龍山上。

解封書 新入 顧來屏作 詠蝶宿

〔解三醒〕怯春風舞衣堪惜。肯亂逐野蜂遊戲寧神。且向他閒息板兒歇倦棲棲。敢是圖成滕閣今已非二任粧罷唐宮渾不知。〔一封書〕斂香肌莫紛飛。免得翠袖兜籠輕受欺。

〔解三醒〕只為兒女情長憐夜短。縱布歌舞如雲

〔解醒姐姐以下新入四曲俱犯南呂〕 馮猶龍作

〔換頭〕

謹領二字改平乃叶

接調既和詞復雅稱

使倆去上聲妙此句不用韻亦

無暇評惜花人耳畔私央倩。一句巳謹領。
蘭湯試浴看他雲鬟傾。又早攢簇蛾眉愁未經。
[姐]好姐妾薄命。一點在素綃君親証。墮落風塵汙
煞輕。

解醒樂　　夢磊記 史叔考作

[解三]論功名非人所強也。不在好歹文章。只要
當朝家有卿和相。便容易姓名香。[樂]大勝也無筆
尖停處抒心巧。只要縫裡鑽時用孔方。何須伎

西詞所奪朱一　仙呂

	策叶叙上声 钉远去上声死 负上去声俱妙	可 俩便白丁黄口也好观场。
〔解醒〕 〔解三〕喜賓興正逢時泰崇文運恰遇天開胸羅	解絡索 靈簽釘遠鄉牌生死負幽懷。 小姑譬高施謀策這兩杜相爭甚月開東甌〔令〕一 黃犢車自稱為戾太元比不妄男子鬼奴胎若非 〔解醒〕 〔解三〕怕鎖住鈿籠無奈倒做了橫禍飛災因此	解醒甌 夢花酬
	萬事足 馮猶龍作	

廣輯詞隱先生增定南九宮詞譜 卷一

	荊釵記	
星斗文光怪攀桂手濟時才。但得金鞍白馬人		
喝采了。不枉黃卷青燈久困埋征途邁懶畫聽天		
邊歸雁數聲哀（寄生）只見月影空街又見燈影		
前街授旅店把行裝解。	掉角兒序 掉不可 作卓	
想前生曾結分緣幸今世共成姻眷喜得他脫		
白掛綠怕嫌奴體微名賤若得他貧相守富相		
憐心不變死而無怨早辭帝輦榮歸故園那時		

末用金絡索調中二段曲名故名解絡索
解字得去声尤妙

第三句及若得他他宗與守字不必用節宗俱不必用韻若句句用韻反不老成観其用入声作平声字俱絶妙早字大字若他人作

南詞所譜卷一 仙呂

南詞新譜卷一

節夫妻母子大家歡忭。

此曲必用平聲字矣信乎作家也死而無怨
四字用ㄠㄠ平平亦可

掉角望鄉

螢音連字上聲爛熳春散曲光套

帝蕚去上聲娬螢音連字上聲

掉角兒序

此曲掉角兒中見序
一段又是一體
存之可也不可
學

野梅開橋邊水傷凍雲垂雪花飄蕩望江
　ㄠ　ㄠ　ㄠ　　　ム　ム

湖飛禽隱藏見青山萬層巒峰慶嘉祥低低唱。
　　ㄠ　ㄠ　　ノ　ム　ム

陳大聲一任他
一曲與此同調
今人唱後段不
似望吾鄉非也

沁霞觴畫堂慢設銷金帳。(望吾鄉)三冬景宜共賞。
　ㄠ　　　ㄠ　　ム　　　　　　ト　ム

休負了歌樓上。
　ㄠ　ト

番鼓兒 拜月亭

老小人乃金元
時俗語或改作
念老臣誤矣或

老小人老小人年已七十歲奉朝廷宣行敕旨。
ㄠ　ト　　　　　　　　ノ　ム　　ノ　ム　　ム　ト

惜黃花

事屬安危恨不肋生雙翅。兩頭白日多只行三里五里。火速火速便馳驛等回音星飛電急。

惜黃花 同前

中都路是本鄉車駕遷南往。一程程到廣陽特來相訪。小可敢覆尊丈有何事斯問當買物貨請商量要安下卻無妨若是問尋人道如何模樣。

西河柳 散曲

體態且是恐怕上去聲性好應巧路柳護了去上声俱妙

體態嬌情性好。說來的話見且是答應的巧。各統門庭不上交曾將烈火燒多將惡水澆
墻花路柳惹得蜂蝶鬧做一箇欄杆與他遮護了。果然道是小生標倩一箇媒人來下鍬。

△二曲舊佳詞也俱填板

筭我道我恁改夜永淚滿是友去上声恐怕把這也要上去声俱妙

春從天上來　散曲與詩餘不同

巡官筭我道我命運乖。教奴鎮日無精采只想佳期更不想去傍粧臺又恐怕爹娘左猜把這容顏宜恁改夜永更長不繇人淚滿腮他情是

△原古皁羅袍一曲腔板難查從馮刪

客唱怯管唱作折中州韻本無此音此調雖有甘州二字全不似八聲甘州不知所犯何調△馮云此記多杜撰姑存之

甘州八犯　寶劍記　李伯華作

呀咱心且捱終須也要還滿了這相思債。

說不得平生氣節休論着盡世豪傑軍門擅入

心無怯要學那專諸刺客蹈襲着豫讓前轍冤

家路窄合當漏泄在誰行巧語周折。

粧臺解羅袍　新入　沈治佐作桃咏新

傷粧臺見彩霞一片飛襯楚雲臺把湘紋簟展

換頭

悄溜半瑤釵淚滴染鴛初浴香艷轉蝶驚來解

【醒】寒侵釧玉央及乃。暖暈珊羅頰印纈。【皂羅】紅素手輕攜小齋。怕酸丁尚少一幅溫衾在。【袍】崔

南詞新譜第一卷仙呂終

廣輯詞隱先生祖補南十三調譜卷二

吳江鞠通生沈自晉伯明重定

弟 自繼君善

自友君張 全閱

仙呂調慢詞 △引子

河傳
河，舊作何、今查正。

風月亭

銀河耿耿亞朱扉半掩更闌人靜紅杏翠欄行

至梧桐金井風淅淅月團團露華冷

紝掩去上声妙

此詞妙甚	聲聲慢 此係詩餘與引子同　康伯可作 宋人
此用入聲韻	尋尋覓覓冷冷清清淒淒慘慘戚戚乍暖還寒
忱希兼切意所欲也	時候正難將息三杯兩杯淡酒怎敵他曉來風
	急雁過也縱傷心却是舊時相識〔換頭〕滿地黃花
	堆積憔悴損如今有誰忺摘守着窗兒獨自怎
末句畧襯些△又平聲韻一曲韻太雜不可學刪之	生得黑梧桐更兼細雨到黃昏點點滴滴這次
	第怎一箇愁字了得
	八聲甘州 此係詩餘與引子同　柳耆卿作 宋人

邂音真

對瀟瀟暮雨灑江天一番洗清秋漸霜風淒緊
關河冷落殘照當樓是處紅衰綠減冉冉物華
休惟有長江水無語東流換頭不忍登高臨遠望
故鄉渺邈歸思難收歎年來踪跡何事苦淹留
想佳人粧樓顒望誤幾回天際識歸舟爭知我
倚欄杆處正恁凝眸

杜韋娘　　　　劉文龍傳奇

終朝沒情緒眷黛儘斂愁如織怕楚館秦樓迷

暮雨事苦誤幾
俱去上聲妙
此用入聲韻
黛儘怕楚來有
淚眼去上聲怎

道眼but上去聲俱妙

雨網上去聲線
裊去上聲俱妙

戀在。尚未有歸來消息。憶當初鳳帳鸞幃。漫得

尺

三宵怎道輕離拆。一番思。淚眼但搵透鮫綃數

桂枝香 此係詩餘，一
名疎簾淡月

張宗瑞作 人宋

梧桐雨細漸滴作秋聲被風驚碎潤逼衣篝線。

裊蕙爐沉水悠悠歲月天涯醉一分秋一分憔

悴紫簫吹斷素箋恨切夜寒鴻起〔換頭〕又何苦淒

涼客裡草堂春綠竹溪空翠落葉西風吹老幾

番塵世從前譜盡江湖味 聽商歌歸興千里露
侵宿酒疎簾淡月焰人無寐

又一體　一夜開奇傳

停杯注目正秋高夜凝寒氣肅肅虹散雲收霧
斂遠山鳴瀑玉律酉中囬南呂見征鴻數點相
逐好風時送輕舟浪穩片帆高矗

此用入声韵但不用撺頭
瀑音濮
王律二字入声
作平妙甚數點浪穩俱去上声妙

仙呂調近詞過曲

賺　羅門薄媚賺同
一名惜花賺與婆

南詞彙言卷二

薄媚賺　黃孝子

高義惟仁。乳哺看承得到⟨今⟩蒙尊嫂提攜撫抱
誰似⟨您⟩為尋親。又贈盤纏規且⟨箴⟩音問長諳見
素帨。到此猶成美。大恩未報厚顏堪⟨磣⟩更休擷
⟨簪⟩。更休擷⟨簪⟩。

荊釵記

不是路　新入

渡口離船早　來到錢家宅院前。咱不免偷閒先
下彩雲箋。是甚人言緣何直入咱庭院。為一舉

仁字親字借韻
△您你也。不可誤作恁。
磣初錦切。擷與跌同。或作顛非也。
此即薄媚賺也。前曲係古調。每疊音韻未純。今補入此曲。以便做作。渡口下彩。顧真去上聲。早到上去聲。免彩字上聲。院字便

登科王狀元因來便特令捎帶家書轉喜從人願喜從人願

賺曲俗名不是路舊用以參引曲之調查各官調俱有賺句法每下之調查各官調俱有賺句法每有不同大抵通用此曲為便耳

白兔記

天下樂一名天下歡

我女孩見喜室家男女及時看雙雙宛如比翼

五百年前結會今生共成連理枝配合成一對（作）

從今改門閭我也身榮貴（合）登容易雙雙盡老

百歲效于飛

三囑付 黃孝子

念奴世閥吁江貫無男子產丫鬟孩提許嫁黃郎爲東坦伊家忽值兵戈難他娘被擄他父命殘人離家破遭塗炭。

喜還京九宮譜不同， 同前

黃郎漸長年弱冠一心要覓慈顏捨宅爲寺斷葷素餐誓不見親終不返家道皆零替郎行何日還爲爹行逼嫁奴羞赧

第二卷 仙呂終

廣輯詞隱先生增補南十三調譜卷三

吳江鞠通生沈自晉伯明重定

弟　自繼君善

自友君張　仝閱

羽調近詞

金鳳釵

故將二調竝列

查與四時花不同、章臺柳舊傳奇

和風扇柳蕩烟。似我愁眉常斂。梨花帶雨盈盈。

他也學人淚(臉)愁(嫌)翻翻粉蝶穿繡(簾)呢喃燕

此曲用韻用字皆精如扇柳似我帶雨淚臉悶冗那里去上声柳蕩語畫上去

声俱妙、此調似似四時花、又似滕如花腔音敛

驚字借韻

四時花

尋親記

見語畫(營)使離人愁轉(添)守香閨繡鍼嬾(拈)
芳倦將花草(沾)悶冗愁(兼)盡將人拘(撿)(合)你那
里爭知因伊病得懨(懨)

你若秦樓女楚館人我也甘心不論若他果少
娶
錢財我也從君折隹評論你這裏虛飄飄填寫
契文他那裏實丕丕擔着顫驚只待要喜孜孜
意欲做親怎忍見眼睜睜夫妻兩分為富不仁

此曲用韻甚雜珠不足觀姑存之以備一體耳

首句似犯黃鶯兒次句與粉容二句似皁羅袍其餘皆金鳳釵也但末後不同耳

你心腸忒狠。只怕金谷園變作荊榛。

散曲 雲鬟套

愁殺悶人天見樓兒上窗兒外皓月斜穿更闌。

四季花 疑即四時花也然又大同小異

芙蓉帳裡春夢單鴛鴦桃兒閒半邊覺來時愁

萬千。粉容憔悴嬾貼翠鈿香肌瘦損羅帶寬。

尺在目前悄沒箇捎書人便奈天遠地遠山遠

水遠人遠。

△馮云、末句或平平平亥亥平平亦可、今二句連用五遠字、甚不協、何好奇者每傚之

又一體 新入

紫簫記 湯海若作

仙酒醉嬋娟。這肌兒脆聲兒顫帶笑花前嫣然。

斜簪拋出金縷懸鬢黃畫袴吹可憐縐湘裙嚲。

着眠粉檀香潤拚嬌態妍真珠幾滴紅土面婀

娜垂柳邊。又不是看花人倦護春柔酒暈惹人

開緒花片。末二句不用前曲句法與金鳳釵畧同。

鶯袍間鳳花 新入

花眉旦 范香令未刻稿

黃鶯老乞買花貲。草羅苴溫柔貼軟尚爾能支

見。

【金鳳釵】嗟咨只須巧搭雄與雌、何妨幾年參與差(釵)雙雙自寫江畔詩我的情詞管丁一確二到情(袍)彼妹者子美如務施(四季)至絕無文字把山指海指天指地指星指。

此即做四季花作、而另自立名、比舊曲又稍異、並存之、

比舊曲多到情句、
子字不用韵、亦可、
我娘親不放慈(草羅)
至絕無文字一至句、
火樹粉杏上去声、倒了去上声、俱妙、

【四季盆花燈】新入 王伯良 謝閨中手製盆花燈
(四季)纖指巧安排看枝兒嫩花兒媚作火樹齊(盆)
栽疑猜緋桃粉杏嬌女腮山茶水仙摘下繞瓦

〔見〕恰便挿珊瑚顛倒了珠胎。眼見顫巍巍向紅
窗一夜開。比隋宮剪刀誰快得〔石榴〕又何須尋春
費繡鞋錦屏前有春如海。剔銀蕭齋明月滿階。作
打簾箔黃蜂早來。此調又可入中呂

花犯紅娘子　新入

〔四季〕纖手淡塗黃睡紅脂留仙帶也只尋常新
粧蓮花女郎雙並香〔紅娘〕香塵上紅鬆膩靽緊
束住湘裙蕩。末段犯正宮，即朱奴見，
作

金釵十二行　新入

楊景夏作歌舞華堂

扇響拜舞，袖染
異寵鳳管，禁柳
翠羽價涌去上
聲響禁雨濺粉
膩上去聲，俱妙
華音假舩音弓

〔金鳳〕開宮扇響禁鐘。拜舞千官端竦。勝如沐君
〔金釵〕
恩袖染爐香早朝埽偏邀異寵。醉扶太平只作
〔花〕　　　　　　　　　　　　　　〔歸〕
河清頌。喜春光佳麗扇東風。望吾斟玉琧酌兒
〔舩〕〔道和〕粧成蟬鬢侍東東歌成鳳管譜紅紅。
〔臺〕眠　禁柳呈嬌態。逗峽雨濺輕容。〔解三〕華胥夢。
　　　　〔醒〕　　　　　　　　　　　〔粧〕傷
〔八聲〕儘沉深　院落粉膩脂融。〔一封〕押繡珠簾銀蒜
〔甘州〕　　　　　〔書〕
重隔座金屏翠羽叢〔見〕掉角肘懸鵠印鵷班望隆

《南詞新譜卷三》

此調不知何所本，但腔甚可愛，不可不錄。且名勝如花，似與四時花有干涉，故附于此。○次曲附花則第一起句則第一四字皆作擊板，第三第六字皆點一正板△，此作調妙處在幾箇上聲去聲。

勝如花　　新荊釵記

（皂羅袍）冠加蟬翼，鸞牋擬封。風流年少河東鳳（排歌），文章富，聲價涌。敢則是神仙遊戲下天官。

辭親去別淚零。豈料登山驀嶺。只因他寄簡傳書。反教人離鄉背井。未知道何日歡慶。愁只愁一程兩程。況不聞長亭短亭。暮止朝行趲長途。曲徑休辭憚跋涉奔競。願身安早到神京。願身安早到神京。寄簡背井暮止上去聲。俱妙。

慶時豐 又名慶時登△ 馮 黃孝子稿改名醉歸歌△

日遲雲淡東風軟。泥融沙暖物華鮮牆裡紅粧戲鞦韆盈盈笑語揮羅扇行程處景正妍。如火柳如烟(合)揚征袖行步展衡花隨柳過前川。

△馮云、後二段乃排歌、而前四句正與醉扶歸相叶、豈因醉歌皆從馮改名、則腔板皆不同予今仍舊、名曰慶時豐耶、如排歌豐年樂事遂美其笑語處景步展去上聲、展衡柳作、過上去聲俱妙、不知此二曲本調元只四句及八句、而尾各帶排歌采抑非本調全文也。

兒一作子

燕子半卷袒跣去上声,俱妙

馬鞍兒犯 今增定 同前
△原作馬鞍

曉鶯隔葉嬌聲囀時聞得間嚦鵑掠波燕子如

祖音但

雙剪入雕梁朱簾半捲。還過重重村落又行來
攘攘區壁消停飽玩頻留戀。非同向日倉皇祖
跣〔排歌〕陽和老寒氣淺鶯花如錦絮如綿。〔合前〕

散曲舊套

馬鞍兒 此係本調從馮補入

雁過樓頭聲嘹嚦。促織兒韻啾唧。懊恨殺薄情
種。關合得離情慘戚。強入房兒獨睡枕頭兒閒
了一壁。忖量向日諧鴛侶。誰知到此鸞孤鳳隻。

馬鞍帶皂羅 新入 散曲 燕仲義作

雁過樓頭可用
平平仄
第三句比前曲
少一字不用韻
慘戚用去上聲
尤妙侶字借韻
么原又一曲似
打葉筝從馮刪

問字借韻

此二曲用韻甚雜不足法也

【馬鞍兒】怪石似劍排空勁。連雲棧怎生登。巇岩峻嶺。戰兢兢行行迤邐無人詢問。【皂羅袍】帽簷半傾。東方溪眼紅日漸升。前途且喜村莊西風吹鬢逕。

【浪淘沙】舊註云卽賣花聲。與越調不同

國色天香。有誰憐惜淡林濃粧。絳唇解語柳多奇 高文舉傳

青眼嬌波滴。常言道花豔無多日。怎比椿萱長

不畏。

盡或作住春味或作香味皆非閃在扯住上去声被海去上声俱妙叢音從○記王無功灵雁佩一曲第五句下多七字一句不知何本	繫音計				
		被海棠荊棘扯住羅衣	不得餘春味躲閃在萬花叢裡怎禁得人胡覷	杜鵑在山嶺嗁嗁不盡催春去胡蝶遶裙飛捨	歸仙洞 姑附于此
					不知何調
	來也未	自不能留春住常把遊情牽繫明歲春歸如他	尾聲 附錄		同前
					同前

南詞新譜第三卷羽調終

各調總論

尼一箇牌名做二曲或四曲六曲八曲及兩箇牌名各止一二曲者。俱不用尾聲。觀琵琶記陽臺駐馬聽惜奴嬌與黑麻序、四邊靜與福馬郎等曲則可類推其餘祝英臺高

仙呂羽調總論 合用

此二調若用八聲甘州第一起調、或換頭不用亦可○或尾聲云

第二光光乍不賺或二解三醒起調

```
  可 可 可   可 可 可
仄 平 仄 仄 平 平 仄
  平 平 平 ◦ 平 平 平
```

仄平。

若用八聲甘州二曲前同解三醒前或用八聲甘州四曲俱不用尾聲。

若用甘州歌四曲尾聲云，仄平平平平仄。仄平可仄平平平仄。仄平可仄仄平平仄。仄平可仄仄平平。

△徐稿崔君瑞曲尾末云，一醉能消愁萬縷用仄煞，然必用去上乃妙

△與上尾同，卽憶未斷煞也。

若用河傳序或四賺或二解三醒或四尾聲同前

聲	
若用木丫牙曲一美中美曲一油核桃或二不用尾聲	
若用金鳳釵二曲不用尾聲或用四曲亦可用尾聲同前。	
若用上馬踢攤破月兒高蠻江令涼草蟲蠟梅花各曲不用尾聲。	
若用羽調排歌曲二三疊排歌曲二尾聲同前	
若用望吾鄉曲二感亭秋曲二紅繡鞋曲一尾聲同前	

若用二犯排歌傷粧臺犯排歌金鳳釵犯排歌

道和排歌慶豐登犯排歌馬鞍子犯排歌大

河蟹犯排歌安樂神犯排歌各一尾聲同前

曲

仙呂羽調尾聲總論終

廣輯詞隱先生增定南九宮詞譜卷四

吳江鞠通生沈自晉伯明重定

弟　自友君張　仝閱

　　自鋐文將

正宮引子

燕歸梁與引子同 此係詩餘

織錦裁篇寫意(深)算一字值千(金)一回披翫一

〇此詞係先詞隱詞林辨體所載與原曲體同因併載換頭故錄之

柳耆卿作

愁(吟)腸成結淚盈襟(換頭)幽歡已散前期遠無聊

			賴是而⧆密憑歸燕寄芳⧆恐冷落舊時⧆
那字可用去声處字上声妙		七娘子 子或作兒	儀容嬌媚那堪身處歡娛地 生居畫閣蘭堂裡正青春歲方及笄家世簪纓
			拜月亭
〆原曲第四句用五字欠叶以此幽易之改舊掩鏡上去声去泠褪粉去上声俱妙	春光不改舊門墻為何事淒涼遊仙人去泠華 堂塵掩鏡粧褪粉被銷香	梁州令 曇花記屠赤水作 每句用三字正同 憑引舊曲末三句	
	破陣子 與詩餘同	賈雲華傳奇	

此調第三句若用平平仄仄平，即謬矣。上襯畫裡俱去上聲，妙。

珮字借韻裘袖，馬臨上去聲，髻改桂好去上聲，俱妙。

△原本又一曲，只第八句仄平平仄句法稍異，餘俱同不錄。

翠減去上聲，冷字楚館二字遠，字也守字俱上聲。

【齊天樂】但少換頭　　【琵琶記】

客道入和月暖東風柳密花繁棹向錢塘江上

舉如在王維畫裡看何愁行路難　首句如不用韻更妙

鳳凰池上歸環珮裘袖御香猶在槃戟門前平

沙堤上何事車填馬臨星霜鬢改怕玉弦無功

赤舄非才回首庭前悽涼丹桂好傷懷

【破齊陣】　同前

【破陣子頭】翠減祥鸞羅幌香銷寶鴨金爐【齊天楚館樂】

俱妙。思字借韵
目斷一句不可
用平平仄仄平
平仄,慎之。

用韵甚雜

怎離且盡上去
黃付字去声也
子上声俱妙△

雲間秦樓月冷,動是離人愁思。[破陣]目斷天涯
雲山遠,人在高堂雪鬢疏,緣何書也無

半陣樂 新入　　　　　神鏡記 呂勤之作

[破陣]蝶翅巳催花信,鵑聲暗送春晴。[齊天]怕說
[子]詞章,懶評詩酒,忽覺客窗孤另。[樂]作

瑞鶴仙　　　　　琵琶記

十載親燈火,論高才絕學,休誇班馬,風雲太平

日正驊騮欲騁,魚龍將化,沉吟一和,怎離郤雙

王本却字正畫不作襯

親膝下且盡心甘旨功名富貴付之天也

拜月亭曲 今無此可恨

紗窗清曉睡覺起傷心有恨無言淚眼空懸愁

喜遷鶯 但與詩餘同少換頭

眉難展還又度日如年 他那里相思無限 我這
里煩惱無邊 是怎生夢魂中欲見無由得見

竟起淚眼那里
這里去上声有
恨上去声俱妙

又一體 琵琶記

終朝思想但恨在眉頭人在心上鳳侶添愁魚
書絕寄空勞兩處相望青鏡瘦顏羞炤寶瑟清

鳳侶夢杳去上
声兩处那是上
去声俱妙

音絕響歸夢杳繞屏山烟樹那是家鄉

綵山月 拜月亭

守正處寒爐勤苦誦詩書盼春闈身進踐榮途
奈雙親服制前程未遂敢仰天呼(換頭)樂道安貧
巨儒嗟怨是何如但孜孜有志傚鴻鵠似藏珍
韞匵韜光隱跡價待時沽

守正、苦誦有志
上去、尭正處去
上去、尭正處去
上尭俱尭

新荷葉 唐伯亨 古曲非犀合記

聞說登程去似飛欲留住怎生留住今宵猶自

用韵雜

廣緝詞隱先生增定南九宮詞譜 卷四

△換頭只首句
第六字平声餘
俱同前

查此曲當入慢
詞

滿音景

滿音追

馮錄一舊曲予
易此詞
沈音吭㴑音械

樂庭闈來朝又作天涯旅

滿堂春曲馮補 以下三

母恩君命怎全終始名行正好娛親供溫清奉

朝命安邊境〔換頭〕骨肉團圓歡慶好事也難憑死

別生離皆前定恨日薄西山景

錦堂春

玉樹斑爛戲綵瓊林沈㴑凝春壽鄉深處蓬萊

島高坐兩仙人 換頭 皆同

牧羊記

趙半江作 明吳
江人

正宮

薔薇花引　　殺狗記

嚴威正加滿空中如鹽撒下長安多少賣酒人
ームートームートームートームートー
家料應此際增高價
ームートームートム

正宮過曲

玉芙蓉　　拜月亭

胷中青富五車筆下句高千古鎮朝經暮史寐
ームームームームームームームー作ム
晚與夙擬蟾宮折桂雲梯步待求官奈何服制
ームームートームートームー作ム
拘教人怨怨不沾寸祿望當今聖明天子詔賢
ームームームームームームー作ム

此曲用韻甚嚴
句法甚古且求
官奈何四字今
人皆用又不平
平此獨用平平
去平更緊調故
取之富五慕
史寐晚去上聲
子詔上去聲俱

書。

第一句還該用韻△寐
晚興鳳可用亥平平亥、

| 刷子序 | 同前 |

第一句還該用韻

用韻花雜

靜朵但有去上
汽有箇上去聲
俱妙△看字從
古本增入

書齋數椽良田盡可隨分饘粥。世態紛紛爭如
靜守閒居勤劬。看藝業學成文武事皇朝方展
訏謨但有箇抱藝懷才。那得他滄海遺珠。 集古傳

又一體 似犯惜奴嬌 散曲奇名

書生負心。叔文覘月謀害蘭英。張叶身榮將貧
女頓忘初恩無情李勉把韓妻鞭死王魁負倡

此諸傳奇今惟
東窗趙氏二記
存耳惜哉

女亡身歎古(今)歡喜冤家繼着鶯燕爭春(其二)
(換頭)君聽前朝太師東窗事犯謀害忠臣趙氏孤
兒讐讐是岸賈公孫風情賈克宅偷香韓壽寧
王府磨勒通神歎古(今)馬上牆頭繼着月夜聞
箏。

刷子帶芙蓉　散曲

(刷子)雲雨阻巫峽。傷情斷腸人在天涯。奈錦字
序
無憑虛度荏苒韶華。嗟呀。春晝永朱扉低亞東

亞字本去聲今
多唱作上聲非

風靜湘簾閒掛（玉芙黛眉懶画韓宮鴉鬢邊斜
揷小桃花。

此調後二句雖帶玉芙蓉然首句不似刷子序本調又犯盛行而世人遂不知刷子序本調惡鄭聲之亂雅樂有以哉
△按此曲黛眉懶画龍欲將眉字當一襯字作三字一句而仍作刷子序本腔然原作玉芙蓉腔板為妥若云此套下三曲皆止帶一句玉芙蓉何獨首曲多此一句愚意下曲如山漁燈內憂風流俊雅薺天樂內可作玉芙蓉但前人成法既奈心事轉加朱奴見托香腮悶加亦皆不必輒改耳

此細考之黛眉句亦當作玉芙蓉點板當在懶字頭又画字下黛字画字二板不用。

刷子帶天樂 新入 雌雄旦 范香令未刻稿

以爽調寫麗詞妙

[刷子序]繫馬綠楊橋,羊車偶逢銀額輕貂。是鏡裡紅葉現。一幅粉陣嫖姚魂勞。也不是紅粧好好(作)也不是黃陵小小。竟用約雨期雲崔紅腳。[普天樂]出說將教起座巫山廟罪過瞞不寫蠻箋薛濤細草,問鶯闈可能似行者吹毛。便有頂朱符紅線穿幃

錦纏道 與詩餘不同

拜月亭

鬢雲堆、珠翠簇、蘭姿蕙質、香肌襯羅綺、黛眉長

△如次曲則第一字擊板第三定正板

盈盈照一泓秋水。鞋直上冠兒至底。諸餘沒半星兒不美。針指暫閒時花朝月夕。鬖髿侍婢隨。好景須歡會。四時端不負佳致。

△馮云、此曲綺語、押、下句長牆水底美四句俱，郎姜四句俱平視。時字借韻、暫上去聲俱妙。至底去上聲、指

又一體 荊釵記

治家那正人倫。有三綱五常你潛說。出短和長。怎不隄防他人有耳隔牆。麼講甚晉卻潛認作阮。郎道那不誓柏舟甘做共姜先打後商量問出你。私情勾當押發離府堂文牒上明開供狀抵多錦去上聲、俱妙。

阮音遠、打後少丞錦去上去声、離府、丞

朱奴兒　同前

少衣錦去還鄉。
是則是公文限緊承尊命怎敢不允管取十朝
與半旬。到宅上備說元因還歷盡山郭水村指
日到東甌郡。

此曲句句本色，又不借韻荊釵所以不可及也。或將末句郡字下增一城字，恨。

朱奴插芙蓉　散曲

朱奴漸迤邐寒侵繡榻，早頃刻雪迷了鴛瓦，自
針線箱兒又敗褐為幃，又將繡兒今人謂此曲為
〔朱奴〕

恨今生分緣寡紅爐畔共誰閒話話曉罷拼香
半一板懸在樑宗將分字作掣板又重唱紅爐

胖句又于誰字下增人字改詰作皆誤甚
明字改用仄聲尤妙

煞曜臨凡句從時調

腮悶加（玉芙）膽瓶中懶添雪水浸梅花詰音添詰啼作顋處改雪作溫皆誤甚

又一體新入

（朱奴）笑着那蛙見伎倆不爭似怒臂螳螂狡兔

謀空鼠技藏（玉芙）倒翻成戾郤虎唊群羊罡星

出世從天降煞曜臨凡勢莫當歌聲喧喜翻翻

雁行項刻間報警雪恥有輝光

翠屏山鞠通生作

朱奴帶錦纏

黃孝子

（朱奴）明日裡輕舟便拏今日裏把包裹先打化

紙焚香點炬蠟。神明事敢違時霎(道)(錦纏)酌水獻
時花。把三牲福禮銀杯酒泛霞。願得皇天祐好
風吹送上京華。

朱奴剔銀燈 (犯)

(朱奴)神天鑒貞節凜氷。蒙指授籌畧都呈桴鼓
(見)
親操詰五兵奏捷後有紫泥加慶。(剔銀)心驚這
神威可憑管教你長驅取勝。

普天樂　　拜月亭

水獻酒泛上去
声化紙事敢送
上去上声俱妙

把調首三句
如此點板次曲
則板與小普天

風吹送上京華
風教編顧道行作

樂俱同若浣紗叫得氣全無。哭得聲難語兩頭來往到千百步
記腔板起調妻我
次曲無別也
○第三句如散曲從別後多顛
倒六字是正體
更妙第八句用
入平亦可但此句
第一字必入聲
乃妙。語字往
字上聲步字上
聲所謂上去聲
去聲念我這裡
因旅念我這裡
記作襯若琵琶
古體以閃下二
字作襯若琵琶
受餘則俱作實
字也

兄安在妾是何如。真所謂困旅窮途須念我爹
娘故我須是一帶一瓜親見女。你好割得斷兄
妹腸肚。閃下奴家在這裡進無門退時還又無
所。憑諆古本琵琶云我兒夫一向雷都下仍
琵琶記見夫一向四字欠協故取此曲、
一向二字作襯而後學自失之
如綉襦想玉人飄泊歸何處飄泊二字可作
襯若連環記云謬矣第四句琵琶云則
和兄更沒一箇用仄平仄平平仄平仄第八句
琵琶云若無粮不敢同家
用仄平平仄若無仄平仄平平更協

南詞所謂卷四　正宮

散曲

又一體新入

四時歡千金笑。從別後多顛倒。俺這里玉減香銷。他那里珠圍翠繞。婚姻分內想是緣不到卻把鸞釵輕分了。恨茫茫水遠山遙。悶懨懨雲深霧杳。困騰騰使人夢斷魂勞。

俱效
聲這里那里翠繞霧香去上壽
體俺這上去
以備此曲之近
之曲錄此一闋
此套舊擁合調

又一體

浣紗記 梁伯龍作

錦帆開牙檣動。百花洲清波湧。蘭舟渡。蘭舟渡。萬紫千紅鬧花枝浪蝶狂蜂。呀。看前遮後擁歡

作矣
在千當勸其故
來歷梁伯龍若
龍泉記畢竟無
但此調雖出於
此曲音律甚諧

情似酒濃拾翠尋芳來往　遊徧春風。

咚。紗窗外絮聒寒螿砧聲又攻。更那堪雁聲嘹

減芳容愁慼重罷却了描鸞鳳雕簷畔鐵馬叮

嚦長空。

小普天樂　俗此調自此曲始作小普天樂　散曲

減字上声而重字去声了字上声而鳳字去声馬字上声俱絕妙又字必用去声乃妙

普天帶芙蓉　　散曲

〔普天〕景淒涼人瀟灑何日把雙鸞跨怨薄情空

〔樂〕寄鸞箋相思句盡續琵琶彈粉淚溼香羅帕暗

公馮云首三句最協是正格

數歸期在夕陽下。動離情征雁呀呀無奈心事轉加。[玉芙蓉尾]對西風病容消瘦似黃花。

又一體　鑿井記　詞隱先生作

[普天]荷垂慈如一體把情愫陳丹陛更蒙恩賜新居休沐去爲捉佳期[玉芙蓉]封侯貴布衣中已極願從今以忠爲孝任驅馳。

普天樂犯　呂亦名樂顏回　伍倫全備　丘瓊山作

短長亭崎嶇道雨初霽風光好驪歌唱別酒初

事字改平聲九年平亦可
更蒙恩三字用樂普天
作ム作ムムム作ム作ムム作ム作ムムム作ムム作
△新查註犯中
△後四句原本云
未查今從馮云
犯泣顏回無疑
但鵬字上缺一

宋此交人失于點簡耳予謂廊字叶亥声乃叶第五句及末句俱少一字

醒執手話別難拋泣顏期登廊廟鵬程萬里終須到當養民直諫休避定看青史名標

作么回作么作么

普天兩紅燈新入亦可入中呂 夢花酣

(普天樂)雨和風紅成徑花帶雨人薄命你蹉跎小

作么

白長紅怎支吾絮滾花零午猫花蔭 看金繭

花蔭四字若只打一板在花字上而以蓋看今繭帶下唱去亦可

飛不定(兩休)聽牆頭画鼓花腔買一枝挿在銀

作么作么

餅(紅芍)悄行驀上天台嶺好一對翠蛾偷立別

帶雨絮滾国鼓普画餞俱去上声似多于猫花蔭画餞俱去上声

(燈)桃屏和新粧對評伊只恐充飢画餅

作么

紅芍藥一段營以拜月亭平仄為準勿從馮所訂兩紅燈中句法也作者審之

此調出方諸樂府、偶倣之
媧音蛙、嬶奚價
切
揢叶上声亦可

傻音洒

普天紅 新入　　者英會　鞠通生
　　　　　　　　　　　　近稿
〔小普〕女媧見。漏了風流鑐則天后不守唐家寡
〔天樂〕待我老重瞳單挺神鎗。容得小雙蛾獨守宮砂。
冤家這搭〔朱奴〕跌着了鴛鴦卦。
雁聲樂 新入　　　　同前一套五曲
〔雁過聲〕人俠平時慕他瞥然見翻如捻沙。郎君
〔換頭〕甚事把驊驑下。看斜陽逐歸鴉。甚九天飛下仙
蕊妖葩匆匆丟俊傻。〔普天樂〕怕相息買不到盧扁

芙蓉燈 新入犯 中呂　同前

[醫唖]

[玉芙]蛛絲小洞紗。翠掩垂楊馬。恁隨身自有秦

[蓉]鳳荀鳥笑宵行走殺臨印寡。不見神女行雲處

處家。[剔銀]難誇崑崙手滑。怎拴得靈符遁甲。

[燈]又一體新入　女狀元　徐文長作

[玉芙]原爲乳哺傭權做長鬚役。無非是幫船助

[蓉]槳靠一人之福。他舊頭巾舷影得娘行過。我假

邊城信渺莽一
曲即此調

曲甚佳情用韻
太雜、首句該
用韻役音亦行
音杭

度牒誰查和尚禿包袱裏（剔銀）幾升脫粟待之
官要分他俸祿。

【小桃紅】幻設箇璇宮瓦項刻遠屏山畫瓊漿滴滴
親傳挲。小喬恰喜當初嫁（摧拍）從日後香滿官
娃專楚帳獨美人花。

【錦纏道】盼親幛阻隔着不能奮飛嚴父攵抛離破

小桃拍 新入犯
大石調

耆英會

錦芙蓉

鏨井記

末一曲載
大石調中

牌名中紅字取朱奴兒之意也與後雁來紅意同

賊來多方問取消息又非關流落在故里莫不
　作　　　可　　　　　　作可
　ム　　　ム　　　　　　ムム
是遠播天涯〔玉芙〕憐吾弟別慈親久矣幾時得
作　　　　　　　　　　　可作
ム　　　　　　　　　　　ムム
雁行階下戲斑衣
　　　　作
　　　　ム

芙蓉紅　　題紅記王伯良作

〔玉芙〕奎光麗紫霄交運開清昊喜春風得意杏
　　　　　ム　　　ム　　ム　　　ム
蓉〕園人少一朝霧露騰文豹此日風雷起巨鰲〔朱
　　　作　　　　　　　作　　　　　奴
　　　ム　　　　　　　ム
兒〕瓊林好花嫣柳嬌綺羅擁絲竹導
　　　　　ム　　　ム　　作ム

錦庭樂　　散曲　正宮

第一句該用韻

冷清清一句若作仄平平平仄則末二字截出在外而增一板不作仄平平則末二字截出在外而增一板

淒涼怎熬正與行行淚灑相對乃古體也陳大聲倣此曲作被兒餘而闇和愁兩厮兼一句逐失體矣

〔錦纏道〕劣冤家自離家不覺數朝割捨把奴抛冷清清房櫳靜悄〔滿庭芳〕他趣着良辰歡笑我悞了青春年少〔普天樂〕香醪是多應在章臺戀紅裙共飲這淒涼怎熬不由人漸覺心痒難猱

此錦庭樂本調近有以望蘆葭及減芳容皆作錦庭樂者非也但滿庭芳止有中呂引大

並無過曲不知此曲從何處來耳

錦庭芳 陳巡簡

〔錦纏道〕向名園對韶華風光儼然花柳競爭妍折

顔字借韻

一枝嬌滴滴海棠新鮮。可人處花如奴少年。
〔芳〕咱這爲情人戀芳塵虛度了紅顏早早從人
心願願得蒼天方便早教咱成就了好因緣。

錦芳纏新入 夢花酣

〔錦纏〕淚偷揩碎梧桐蝸絲雨霾。已過玄時牌。正
聽漸零零松風似蟹〔滿庭〕多管是叩紅牙冷朝雲
做出土蒿莱〔錦纏〕指望圖障長孩孩。這石峯籬
帶。似天台萬鬼柴。李赤因他害。請一井僧縣修

蝸音蛙
已過上去声似
蟹障長萬鬼去道
上声俱妙
末段錦纏道從
拜月亭句法

築画眉臺。　　　　歡喜冤家　范香令作

〔錦纏樂纏〕新入

〔錦纏〕意見別我忖量陽臺夢穴。板障路凹凸害
伊家眞情肺腑鑴螄〔普天樂〕眼見得多周折又不
在冷雨青燈讀書舍。不知他那里隨邪。怎不闌
干上月〔錦纏道〕有時節直跪到西斜。

錦天芳　新入

〔錦纏道〕爲冤業怪連連靈鶻亂趓。倒討這樣玹見

同前

凹音腰凹叶作
爹板障眼見上去
声肺腑在泠去
上声俱妙

茳徐靴切玹江
赦切

跌惡時光終朝逐日繃拽聞總不漸零零芭蕉雨
須記話濃濃錦帳蝴蝶（普天）冷秋光雞冠血
歇得（滿庭難道）（樂）
精細的知心偏薄劣。他謊神靈哄敲才
強了喉舌莫非甚將蝦釣鱉你卻去撩蜂剔蠍
那裡去告他活現海神爺。
錦帳上去声、強了、現海去上声
俱妙

錦纏樂 白兔記

（錦纏）望蘆葭淺草中分圍跨馬（普天）見一白兔見在
面前過趕到前村柳陰之下（樂）見一箇婦女
跨馬婦女淚酒錦
去上声趕到上
去声被字去声
嫂字上声俱妙

△據馮云行行淚洒上應補兩三字而先詞隱則以此句四字為舊体
大音惰厶丹晶墜用此調多錦纏道第五第六兩句亦妙

前段与雲雨阻巫峽半曲同

醫蘂陛切

此殷與拜月亭後半同

身落淘跌足蓬頭噼折挫。他說被兄嫂日夜沉埋。他行行淚灑口口聲聲恨劉大。今俗師不識既多唱作葭而舊字音與下韻不吐姑從俗作葭然文義亦通○用韻太雜

[刷子序] 刷子錦曲以下五被雕梁燕兒話盡春煙是紫夢花酣曲共五

春草蝶凝天

府仙郎供養綠暗紅嫣魂牽檀画淺輕呵金罏作厶 [錦纏] 空影落湘川這香雲豔

蝦鬚靜阿誰一面作厶 [道]

雲何無半點偏似我噷紅怨。道早難俏劉郎幽夢

與花便。

錦天樂

〔錦纏〕玉驄聯轡多少風吟月篇何日驊香肩待和他金玉管細寫紅箋我你猜蕊珠宮飛瓊綷仙你我猜楚巫陽宋玉當年〔普天樂〕對菱花妒彼金蟬怕占了墨花飛硯瘦亭亭兔不得似我孤眠。

此段与荊釵前半同
細寫妤彼占了
似我俱去上聲
妙
此即玉兔記錦
纏樂又一體因
與前後曲係一
套故錄于此下
傾杯玉一曲亦
脫

天樂雁

〔普天樂〕遠銀屏瀟湘遠向紅欄誰活現好一箇俊

俊沈自轉姓阮
去上声錦被上
去声俱妙
絃字不須韻

索思必切

那轉夢暖俱去
上声妙

姓清判
寶音狷

沈嬌潘問春容想否嬋娟他把我廝偎戀奈目
斷飛虹西樓燕（雁過）玄絃兀自轉向香叢錦被
閒索遍尋不見武陵漁姓阮

雁聲傾

雁過聲還見柳陰那轉莫非你香魂亂纏彩鸞
（換頭）
空把文簫美哨禽兒敢喧傳偶拋殘燕剪罷繡
繞眠（傾杯序）
芙蓉夢暖姅腰春點雨絲花宵怎
單容小蘇油碧結松前

【傾杯序】傾杯玉蓉，即傾杯賞芙蓉又一體

【傾杯序】翻翻曳曉風迎曉煙。不上開金釧。見
【換頭】轉過花亭靠着湖山鳴損臙脂壓匾金釧。說逢
山路渺。漢皐珠杳兔官雲遠。[玉芙蓉]憑春燕想槐
花夢頹定休教採芝仙犬吠桃源。
二曲相接因與原譜調同故不錄朱奴燈後紅朱奴燈
又有銀燈花六幺接下成套則仍入中呂

烟字不用韻亦
可
轉過犬吠上去
声路渺去上声
俱妙

ㄙ原有陽關三
疊一曲與此曲
同故不錄
用韻甚雜

【雁過聲】日同調 唐伯亨古曲
赤帝當權耀太虛。無半點南來薰風意任吞冰

愚謂移身一句
與後空教人易
老及聞知飢與
荒皆當點板在
第二字頭下一
去第三字頭而減
板方與五字句
法相叶姑記之
以俟知音者

索音色
△此五字句起

嚼雪成何濟。扇頻揮汗如珠空持損玉骨氷肌。
我移身傷翠微。使兒童撼竹求風至煩暑也得
釋片時。末一句平仄和叶妙甚

又一體　　周孝子

思之這一籌朝夕為此擔生受我身衣口食尚
不能勾。許多錢終不便干休。他來索錢教我
如何措手。他不思前并算後過却一日又添一
日利。道早難明日愁來明日愁。

臓音斂	靜悄象板易老 暮雨自少去上 声俺淚上去声 俱妙 末句雖用亣声 結尾而平亣亦 甚叶妙在淚字 作亣声

雁過聲 換頭 散曲 四時歡套

終朝院落靜悄徒然有龍香鳳膏鸞笙象板無

心好萬般愁萬般焦這悶懷端的教我難熬空

教人易老那堪暮雨在簷前鬧比着俺淚珠見

兀自少。

風淘沙 唐伯亨

閒倚雕闌日漸西。看鴛鴦戲蓮漪不覺夜涼生

衣袂見萍開月破水金波影轉翠荷叢裡臉籠

語字注空借韵

霞逞妖嬈㛂頭蓮蒂芳心可惜不解語爲誰人

恁凝注。

此用入聲韵

你去

四邊靜　　琵琶記

陳留子細諭端的專心去尋覓請過兩三

人途中須好承值休憂愁憶寄書𥊀尺眼望揑

上平入耳聽句

用上去上平入

途中句用平平

旌旗耳聽好消息。

不可混

福馬郎　　同前

你休說新婚在牛氏宅。他須愁我相擔誤歸未

聞字若改作上聲去聲尤妙

得傍人聞把奴責。若是到京國相逢處做簡好
ノ 丨 ノ ム 丨 作 丨 ム 丨 作 丨 ム 丨 作 丨 ム 丨

筵席。
丨作丨

又一體　　拜月亭

那時風寒雨又緊。裏正行喊聲如雷震無處隱。急
ム 丨 丨 ム ム 丨 丨 丨 ム ム 丨 丨 丨 ム

向林榔中走道途上奔其時亂紛紛。身難保命
ム 丨 ム 丨 ム 丨 丨 ム ム 丨 丨 ム 丨 丨

難存。
丨丨

此不用入聲的
△以中呂粉孩
兒一套而中間
特嵌此正宮一
曲恐有誤

小桃紅　　散曲
作山桃犯亦非　歡套

與越調不同或　四時

誤約在蓬萊島。冷落了巫山廟愁雲慘雨羞花
丨 ム ム 丨 ム ム 丨 丨 ム ム 丨 丨 ム

溫丁在字去聲
而島字上聲冷
字丁字上聲而

貌精神不似當初好雁來鴻去無消耗委實的
教我心癢難揉。

声俱絕妙
去声接之似字
上声而好字上
去声養去上
声養下好夢上
去声躲字上声
貨字去声桀字
上声破字去声
左字上声漫字
去声滿字上声
悴字去声又用
入上二襯字接
下恁字俱妙

廟字去声恋雨
去上声而貌字
義俠記有此調
就里自養去上

【小桃】這就里難藏躲。自養下賠錢貨玉容消索

小桃帶芙蓉 新入 金明池

【紅】梨花朵誰將好夢來瞧破。家居寂寞童臺左

【蓉】漫將咱滿懷憔悴 說與恁婆婆

桃紅醉新入 紅梅記 玉作 周夷

【小桃】又不爲賠錢貨怎却把家緣破 這根芽也

【紅】

爲俺去上声幾只爲俺人一簡女孩家不孝名見犬猛擡頭望
處上去声俱妙不見紅閣醉太恨一江雲樹幾處烟波
大音惰閣叶哥
字上声

曲甚妖調亦甚　小桃歲歲簡書生老怎驀把愁懷乎（玉芙）痛思
冷　　　　　　紅
　　　　　　君半載盡此今宵羞看舊吏頒新朔忍見新符
　　　　　　換舊桃（紅娘）聽竹爆聲終亥交甚玉燭千年炤
　　　　　　　　子

雙紅玉 新入　　沈治佐 甲申除夕詠

此二曲用韵甚　兒因甚脫衣袂跌倒在河裡身上冷如水寒氷
雜　　　　　　綠襴衫　　　臥氷記

△馮以無字作不字

△從馮稿以請起來三字作襯

三字令

凍殺了你買魚無見漁翁隱藏魚特來臥氷取

論孝情果無比。請起來小兒弟。情願替着你聽

說與伊年未肌膚怯。難當冷淫氣。寧可我當取

教我寸心碎撲簌簌。淚雙垂聽響聲似轟雷試

看時猶如震天地。

同前

一撮棹

榮音盈

寬心等。何須苦牽縈。把音書寫。但頻頻寄郵亭。

琵琶記

三字令過十二橋　無名氏

爹年老，伊家須好看承程途裏，只願保安寧。別全無准生離又難定，今去也何日到京城。心傢憋情掣肘身拖逗，裏腸怎分剖，深蒙貴人救。想當時想當時，奴家共私走路途中，路途中停心漫感舊，到如今到如今因緣已輻輳，把恩讐。把恩讐一總說透，開綺羅進餛飩，叫歌喉。叫歌喉，金釵對紅袖。○清音一派簫韶奏，沉烟

此調令皆用于權拍後而不知，用于三字令後尤妙。

每三字句重唱處，皆依今人唱，紙樓記腔也。

此四邊靜用上聲去声韵者

作作　作

噴金獸覷水見崔生偷香笑韓壽詩朋酒友醉
花礙柳。人物況風流功名事早馳驟。

　流字不用韵更妙

舊註云、四邊靜錦庭香同今查錦庭香無可
攷、而後一段與四邊靜正同笠四邊靜別名
曰十二橋耶。又考三字令、綵樓記有
之而亦以四邊靜接去此益可信矣。

泣秦娥　名秦娥泣　△犯中呂當

無名氏

泣秦娥

此心若不去科舉。都去淺耕深種村落修己養

　泣字犯泣顔

北堂萱草啜菽飲水須盡禮向堦下戲舞斑衣。

　回無疑但秦娥
　正調莫攷耳

(泣顏)只為名韁利鎖閃得他孤館無依倚。恨只

　用韵甚雜

(回)

恨海闌天高我難寄鯉魚一紙。秦娥賽觀音 新入 夢花酣

〔泣秦娥〕妾心一萬點殘紅片。歎我摧殘絳樹漂泊

梁苑任雨揉風練連環骨冷香尚軟（賽觀補如音）

意輕痕未完但至死芳心不變我辜了十二青樓

此恨巳三年。

完字借韻
巳字上声妙

傾杯序 與詩餘不同 陳巡簡

霧鎖烟林映峭壁巖窟峰巒翠檜老杉枯古木

霧鎖檜老鳳舞對嶺報異在此

喬松鳳舞龍蟠。修竹依依。我逍遙自樂醉歌狂舞。洞天福地。喜逢伊少年花貌正嬌癡。（其二頭換）堪題。對嶺梅報早寒枝上藏春意。只見疎影橫斜淺水澄清。暗香浮動明月添輝。想孤身在此怎逢驛使。與傳消息。把愁腸強來開展放歡嬉。

今時尚散曲思着掩翠屏冷絳綃一支、乃用此調換頭非起調也、識者辨之、

使與去上聲舞洞展放上去聲俱妙
地字息宗政作上聲尤妙
或將報字上一板移在梅字非一也
公暗香浮動馮作暗裡清香

【傾杯】

傾杯賞芙蓉　　五倫全備

【傾杯序】

步躡雲霄際聖朝。叨沐恩波浩。不負十載

寒窗映雪囊螢刺股懸頭繼晷焚膏〔玉芙〕一官

幸喜居清要。敢直諫輸忠佐舜堯。分別去為功

名攘擾望白雲縹緲親舍路途遙。縹緲二字改

又一體 新入

金明池

傾杯序 粧儷。粉捏成玉軟搓土得箇風流座。他

手弄花鈿夢想樓。欹逗香閨半點幺荷〔玉芙

清清曉鏡慵梳裏。悶呆呆繡床不快活擔衫

坐軟無刺怎動那要除非畫眉才子會華陀。

愚按玉芙蓉
末句句法該上
三字略斷下七
字相聯此曲望
白雲縹緲云云
殊誤後學不可
法也

〔蓉〕作

〔蓉〕

搓字樓字不用
韻亦可。手弄
欹逗曉鏡上去
聲夢想半點去
上聲俱妙
悶呆呆一句從
拜月亭句法甚
調妙

長生道引 王魁傳奇

三鼓將傳,誰家長笛頻吹,此景教人怎存濟。思自覺昏迷,珊瑚枕上竝根同蒂放嬌癡恣歡娛。如魚如水釵橫鬢亂不自持,嬌無力倩郎扶起。(合)我和伊傚學鴛鴦,共成一對。願得譙樓上漏聲遲。

幺原又一曲,與此曲大同又彩旗兒一曲俱韻雜無枚同刪

滿江紅急 拜月亭

身遭兵火兄妹逃生受奔波,怎禁他風雨摧殘。

地埃冒雨大喊
去也下了去上
声鼠窠里去上
去声俱妙

窠字還該用韵

田地坎坷。泥滑路生行未多軍馬追急怎奈何。
彈珠顆冒雨衝風沿山轉坡。○大喊一聲過嗟
得人獐狂鼠窠那里去也哥哥怎生撇下了我。
此身無處安存無門可躲。

芙蓉滿江 新入

沈君善作套錄二曲

【玉芙蓉】魚腸死建文馬角生天順。到今番散作樹
倒獼猻頻年燕市圖求駿。【滿江紅】反標成僞閣麒
麟渾如他漁餌用蚓可憐獻鹿當熊均授虎吻。

白練序　與荊釵記十傳奇同調　風流合三十

花磨月恨，每日償他債未盡，直教我相思為伊成病。愁凝兩翠輦空有韓香滿繡裀，人何在羅幃裡怎摧得這般孤另。（其二頭換）銀瓶巴墜井釵股斷金也。無心對煙消獸爐香爐窺人月自明，奈一夜相思一夜（深）他還記佳期每約在夜闌人靜。

合音葛，或作素帶兒可厭。用韻甚雜但取其古而得體耳。盡字井字改平聲，韻股字改平聲，更妙。兩翠滿繡怎摧巴墜，斷上去声妙。去上声俱妙。獸爐四字用之平平不平亦可凝平平不亦可。獸爐四字人字所奈謂藏短韻于句中者也。爐音信。

起句四字乃此曲本調自窺青眼散曲出詞意兼到而人爭唱之不知其失體也，吾寧捨彼而取此然一齊眾楚得無反為所笑乎，在字記字不用韻更古也。

又一體錄此曲今附載○原本不載　散曲

起句創用三字又不用韻近皆做之然終是變體△幼淺似想萬縷繫馬去上聲古道上去聲妙向字快俱用韻粧字傷字贊字俱用平聲

窺青眼，漸葉葉鬟肖幼淺粧，渾一似想着故人。織就新愁縈斷腸，偏宜向

張敞搖颸萬縷長，翠

朱門羽戰畫橋遊舫。〔其二換頭〕淒涼古道傍青青漫

數行消魂處驀聽得幾聲鶯簧蕭郎信渺茫。

留下當年繫馬樁，空悒怏相思瘦得楚宮模樣。

尋親記

醉太平　或作昇平樂殊可厭△又入南呂

此用入聲韻古聖怎敖上去聲聖也未有去聲

何須歎息算先賢古聖也經災厄簞瓢陋巷顏

上声俱叶
歌宗学道道宾
尘字俱不用韵
是其疏也
读字五字乃声
妙甚若用平声
即索然矣

用韵亦杂
饭音反

回未有忧色息昔绝粮陈蔡自絃歌那夫子几
曾悲戚读书学道他时自然荣贵赫奕其二
虽则家徒四壁论安贫乐道吾岂不识奈衡门
掛席朝餐更不谋夕悽恻几番空甑暗生尘这
光景怎生捱得五车书籍目前怎救贫窘相逼

此曲本调亦用四字起，琵琶记及散曲悵
悵藏鴉未稳皆用其换头耳，不可泥也。

又一体 此用平上
去声韵
朱買臣傳奇

君须三省看生涯冷落空如悬磬餐藜飯糗终

須鼎食鐘鳴。不忖無謀醫得眼前貧怎捱到晚。
年光景且休憂悶粗衣淡飯郤是管情。
明日恁地神前拜跪神遷許妾嫁君時待覓箇
聖杯〔其二〕換頭娘行恁說有此意不須我每為媒
主出箇豬頭祭土地有緣時賀喜。
醉太平相似琵琶記張家李家都來喚我我
每須勝別媒婆有動使偌多卽此調不用熱
頭耳不知者疑張家李家一曲咍不似蹉
跎光陰易謝一曲咍為踏莎行誤矣

小醉太平 張叶傳奇

此調別是
一調

此調與詩
餘及北曲
名也
聖杯猶俗語聖
筊也
出箇一句改作
平平仄仄仄平
平乃叶
牧羊記亦有此
調

末後六字用去
平去平平上亦
可

用韵雜

忖字改用平韵
更妙

太平小醉　　　　　　　沈君善作

〔醉太平〕朝槿將花哭損任蒼梧偕逝淚染湘筠

〔換頭〕柳頭可髠都應是金粟前身吾君〔小醉〕青蓮自

透西方信青楸自懷西陵恨杜鵑喚醒海棠魂

靠若箇臥薪

三仙序　新入　　　　　沈伯明翻北咏柳憶別

〔三仙〕傷心畫橋東畔柳這青青還如舊含顰兩

橋

葉有時曾故否〔白練〕拖逗贈遠遊散睛雪飄飄

淚染喚醒俱去
上声妙

逗字句中短韵

採廬活切

醉天樂 新入

向馬頭空回首雕鞍翠幰碧波煙藪

同前

〔醉太平換頭〕羅袖纖纖玉手綰東風迤邐將損輕柔〔普天樂〕鴛鴦雙扣

心勝結簇不成縈絡交毬休休

團不就早把雙鳩驚飛走聽枝頭巧囀鶯喉弄

春嬌聲聲喚友更無端夢回聒醒閒愁

雙鴻鶒 琵琶記

聽伊說教人怒起漢朝中惟吾獨貴我有女偏

此二曲與南呂新增征胡遍以下四曲併尾係一套

千金記同此調但末句云願大王赦罪未可聽誒與此不同

△語字二字借韻

△馮于罵相公下，增是老驢三字贅

無貴戚豪家匹配奉聖旨使我招狀元為壻不
知他回話有何言語其二 [換頭] 媒婆告相公知恨
那人作怪蹺蹊道始得及第縱有花貌休題罵
相公罵小姐 道腳長尺二 這般說謊沒巴臂
△按千金記壻親記皆古傳奇也、而
雙鸂鶒各與此不同最不可曉

洞仙歌 與詩餘不同

琵琶記

家私沒半分靠着奴此身只要救取公婆登辭
救取這苦去上声把淚上去声可人作
此字登字與字俱上声俱妙

多苦辛(合)空把淚珠搵誰憐飢與貧這苦說不

㕑本思必切唱作平声耳非小
㕑這㕑之㕑也
手共倚仗強做
㕑事反喃紫綬
雨似兩鬢水餕
我挂也斷上去
声未講被強這
兩漫把罷想淚
雨夢裡問寢去
上声俱妙

盡。

雁魚錦 後四叚每叚末二同前
句俱犯雁過聲

(雁過) 思量那日離故鄉。記臨岐送別多惆悵攜
手共那人不厮放。教他好看承我爹娘料他每
應不會遺忘。聞知饑與荒。只怕捱不過歲月難
存養。若望不見信音。却把誰倚仗。(家傲) 三犯漁息量。
幼讀文章論事親爲子他也須成模樣真情未講。
怎知道弊盡多魔障被親強來赴選塲。被君強

不撐達不覩事，皆詞家本色語，或作不覩親非也。△第二段道壁廂云云，苦不好作腔點板子，視字太多，又不謂此處原作視，白云這壁廂呵，那壁廂便少觀，則視字便分錢記曲。詞隱于此處只得減卻，恭倣琵琶而成句是視字而成句，可法也。

（西詞新話卷四）

官為議郎，被婚強做鸞凰。三被強裹腸。說與誰行裡冤，難禁這兩廂。
喬相識。（那壁廂道）不覩事負心薄倖郎。（二犯漁）咱是簡道不撐達害羞的
悲傷。驚序鵲行。怎如鳥鳥反哺能終養，漫把金章，綰着紫綬，試問斑衣，今在何方。斑衣罷想。縱
然歸去。又怕帶麻執杖。他只為雲梯月殿多勞攘，
落得淚雨似珠兩鬢霜。（喜漁）幾回夢裡忽聞雞
唱。忙驚覺，錯呼舊婦，同問寢堂上待朦朧覺來，

△馮稿將全曲每段剖截分註其對証多牽合未妥予意作者只從原式歌者終守舊腔足矣

依然新人鳳衾和象牀。怎不愁香愁玉無心緒。更思想和他攔擋教我怎不悲傷。俺這歡娛夜宿芙蓉帳。他那寂寞偏嫌更漏長〔錦纏漫悃怏道犯〕把歡娛都成悶腸菽水旣清涼我何心貪著美酒肥羊。悶殺人花燭洞房愁殺我掛名在金榜。魆地裡自思量。正是在家不敢高聲哭只恐猿聞也斷腸。

愚意此句是古來成語用之似不妨馮云引成語故曰正是以人聞爲拘予今從衆作猿邊可說猿聞在家不可說猿聞△江人但知只恐猿聞也斷腸不知

	山漁燈	黃孝子
馮云首句變三字二句爲七字一句古曲每有之	二十八年在江湖上。水涉陸馳。途路飄蕩。親遭	
	難覓行藏徒然涕滂。幾時得遂見終養酬鳥	
	鳥寸草輝光。如今知他在那廂。乳哺劬勞空息	
	報役夢斷魂無計償提將起不由人慘傷。念冬	
	溫夏清誰候端詳。	

△原名山漁燈犯

漁燈揷芙蓉　　散曲巫峽雲雨阻

聞仍不敢去
先詞隱之說
不必細求

此調或作虞美人犯非也

〔山漁燈〕燕將雛逢初夏夢轉華胥風弄管弦閒扇

〔刺繡窗紗香銷寶鴨那人在何處貪歡耍空

孤負沉李浮瓜寂寞厭池塘閙蛙庭院日長誰

憐我枕簟上夜涼不見了他多嬌姹愛風流俊

雅〔玉芙蓉〕倚闌干猛思容貌勝荷花

重字借韻

雁過沙　　　琵琶記

他沉沉向冥途空教我耳邊呼我不能盡心相

奉事翻教你爲我歸黃土教人道你死緣何故

用韵雜

第五句拗體也

即朱奴兒之別名

你怎生便割捨拋棄了奴。

雁來紅　綵樓記

〔雁過〕論窮通各有時。是吾心欲預知。想石崇豪

〔沙〕富甘羅貴堪嗟陋巷居顏子都是五行先定期

〔子〕紅娘蒙不棄特求指迷選高的留一位。

〔雁過〕想當初共佳期。似鸞交做于飛當初對酒

〔沙〕沙雁揀南枝揀舊誤作練寶粧亭奇犯雙調

同宴逸觀花翫月成歡會樂極果然生悲憶鎖南

△原有金殿喜重重一曲與此曲大同小異腔板無存不錄以下五曲用韻甚雜解音解此套曲甚古雅惜不知其腔耳

〖枝〗愁似織。還自釋。淚揩乾。又偸滴。

花藥欄 △舊譜卽作金殿喜重重 散曲

新綠池邊猛拍闌干。心事向誰宣花也無言蝶也無言。離恨滿懷縈牽。恨東君不解留去客。歎舞紅飄粉飛綿景依然。事依然。悄然不見俺的郎面。

〖其二〗〖攧頭〗嗟怨。自古風流惧少年。那堪値暮春天生怕黃昏獨自悶不成歡。換寶香薰被誰共宿。歎長夜枕冷衾寒。你孤眠我孤

眠。只除魂裏夢裏相見。

賺疑郎傾 同前
杯賺也

同　　徐稿此調入
　　　近詞與傾杯賺

行李都辦早登程去心如箭休苦留戀漸覺江
天紅日晚欲臨行又孜孜的覷着心兒裏窨約。作ム作ム
教人怎不埋冤驀然分散恁時兩處銷魂悶縈
方寸。

魂字寸字乃與
箭戀等叶亦殊
可笑

怕春歸 同前

使我心兒裏悶那更萬綠枝頭聲聲叫杜鵑嘘

不如歸聽不如歸，教人悶轉添，雲時開相聚，又

怎知明日天涯孤館。

春歸犯換頭 似 同前

羞見對柳眉搵淚眼，千萬縷添縈絆，自從別後

休教人盼向晚來深沉院落，料爲伊停針頓作

念待會時怕水遠山遠人遠。○唱徹陽關滿斟

別酒醉闌圖得不知離別歎。

春歸人未圓 新入

夢花酣

| 管字借韵 | 猩音生 | 薔音倩 | 着作招 | 閣作稿 |

怕春幽怨地不收天不管月又緊風如箭海棠
歸院落新詩題遍染龍香把花箋試展付一泡猩
血薔薇茜人月姓寫班好合歡扇情留張琪相
息卷夫子紅顔我少年因緣分則問取山茶婢
子紅杏干連。

薔薇花　王煥奇傳

三十哥你央不來也儘教又着王二走一遭只
怎擔閣。句雖少而有元人北曲遺意

又一體 調名恐有訛　　臥冰記

用韻雜

萱親不愛憐焦聵性如火況奶娘日夜挑唆搬鬭得我家不和王祥竭力孝情多甘心受折磨
醜奴兒近 與詩餘不同　　唐伯亨

恩情到此無奈只得如是但兩下愁懷翻作四
人悲悽獨倚門見自家骨肉在何處毒毒覺覺
鐵心腸那時應也垂淚
舊譜所收乃朱奴兒非醜奴兒本調故收此以正之

△換頭首句平平二字第二句平仄仄平平平仄第三句以下俱同

按此調當用在玉芙蓉之後刷子序之前　韻雜

金字拗

俱音平去声

黃鐘賺　散曲家戲文名集六十二

昔有朱文太平錢鬼為締姻陳辛可憐失妻苦
為經梅嶺君須聽鬼法師風流道廸鬼媒人是
報恩雲卿開封府神奴兒幼小為厲魂為逢何
正。(其二)鄭將紅白蜘蛛功名遂共登蓬瀛陳留
李寶銀貓智伏金天神相思病鳳凰坡趙娘背
燈王家府倩女離魂遊春景繡鞋兒范四郎成
契姻顯靈遍聖。

南詞新譜第四卷正宮終

廣輯詞隱先生增定南九宮詞譜 卷五

廣輯詞隱先生袓補南十三調譜卷五

吳江鞠通生沈自晉伯明重定

弟　自南雷族

　　自東君山　全閱

正宮調慢詞

公安子　此係詩餘亦可唱

柳耆卿作

長川波瀲灧楚鄉淮岸迢遞。一霎煙汀雨過芳草青如染驅馳攜書劍當此好天好景自覺多

用牌見名

愁多病行役心情㤗換望處曠野沉沉暮雲黯
行侵夜色又是急槳捘村店認去程將近舟
子相呼遙指漁燈一點

長生道引

風光最美畫堂內逢多麗無計訴衷情漫惜分
飛兩意難忘情如醉花心動也共效于飛共伊
同跨彩鸞歸

盆紅綃傳奇

正宮調近詞

划鍬令

划鍬令 划音華擽進船也作划非

孟姜女傳奇

咱每本是簮纓裔官差來此苦寒地儒身掛荷衣勉隨隊裡河堤運泥築城萬里大家努力簡划鍬令兒

此調舊譜在越調內今查越調內後四句憑載琵琶曲云趕步行來到峭壁都與孝婦添助力只二句故註原云恐有遺失字面故載此曲字在內妙甚兒字借韵卽用划鍬令三當屬正宮又按香囊四景諸記有此調皆作划鍬見因人不識划字故妄改之耳或作鏟鍬兒而曲中幸有划鍬令見四字故知其誤也

錦香囊傳奇

湘浦雲

倍覺傷春遠画欄十二獨凭徧紅粉懶匀烏雲

烏雲下恐尚有不声二字

無心縮蝶雙雙舞翩翩。可煞奴偏教没方没便。
良宵夢遠寸心千里覺來腸斷九轉。其二頭換無
言寶鴨無奈萬疊千縷愁如繭蟾窗抱影鴛衾
獨自一箇和誰展意懸懸淚漣漣待甚日重逢
潘郎一面相思病染望窮湘浦雲烟春水隔斷

九轉九字改平
声襯字改仄声
尤妙

即用湘浦雲三
字在曲内甚妙

用韻雖雜然
詞甚古雅

南詞新譜第五卷正宮終

正宮總論

若用傾杯序第一起調、第二以後換頭賺或一朱奴兒或二

尾聲云平平仄、可仄仄平平仄、平仄仄平平仄仄平、可仄仄平平、

平仄仄平平仄、可仄仄平仄乃妙、仄去聲上聲仄乃妙

若用白練序第一起調、第二換頭賺或一紅芍藥或二或四與中

呂不同、尾聲云平平仄、仄仄平平、可仄仄平、

平平、可仄仄平平仄、

若用白練序四曲第二以後換頭搗白練或二或四尾聲云

平ㄥ、平ㄥ可平ㄥ、平ㄥ可平ㄥ、平ㄥ、平ㄥ可

平ㄥ、平ㄥ可平ㄥ、平ㄥ可平ㄥ或云ㄥㄥ平ㄥ可平ㄥ平ㄥ、平ㄥ平ㄥ、

平ㄥ、平可ㄥㄥ平ㄥ平ㄥ、平可ㄥㄥ平ㄥ、平ㄥ可平ㄥ、平ㄥ平ㄥ、平

若用花藥欄第一起調賺或一醜奴兒調第二起
換頭尾聲云平平ㄥ、平可ㄥㄥ平ㄥ或云平平ㄥ換頭第二換頭或二醜奴兒調第二

平平ㄥㄥ平ㄥ平可ㄥㄥ平ㄥ平ㄥ、平可ㄥㄥ平ㄥ平ㄥ、

平可ㄥㄥ平ㄥ平ㄥ、平可ㄥㄥ平ㄥ平ㄥ、平ㄥ可

平平ㄥ。

正宮尾聲總論 終

廣輯詞隱先生增定南九宮詞譜卷六

吳江韜通生沈自晉伯明重定

弟　自籍君嗣

　　自南畱族　全閱

大石調引子

東風第一枝

與詩餘同但用韻平仄異　拜月亭

宮日添長壺冰結滿,仲冬天氣嚴寒,繡工閒却
金針,紅爐畫閣人閒金爐香裊,麗曲趁舞袖弓

彎錦帳中褥隱芙蓉肯教鸚鵡杯乾

碧玉令　臥冰記

朔風一夜寒多少擁重衾捱將天曉小玉來傳報道柳綿飄勉强起懶臨鸞紅爐圍繞

少年游　三生傳　馬姬湘作

笑臉開花鬟眉鎖柳顰笑登無緊且學倚門休教刺繡又上晚妝樓

念奴嬌　琵琶記

△原曲與詩餘不同，因中多詑字，故易之，笑臉笑登叉上俱去上声妙，刺音七

與詩餘同但無換頭

與詩餘同但少換頭

楚天過雨正波澄木落秋容光淨誰駕玉輪來
海底碾破琉璃千頃環珮風清笙歌露冷人在
清虛境真珠簾捲小樓無限佳興　李易安 宋人趙明誠妻
念奴嬌換頭 新補
樓上幾日春寒簾垂四面玉欄杆慵倚被冷香
銷新夢覺不許愁人不起清露晨流新桐初引
多少傷春意日高烟斂更看今日晴未
　　　　　　　　　孫夫人 宋人名道絢
燭影搖紅 與引子同

△此係詩餘詞
林辨體所載故
錄之

此係詩餘
與引子同 大石

將第二第三句 併作七字一句 亦可 臉音斂	乳燕穿簾亂鶯喚樹清明近隔簾時見柳花飛 ム一ム一一ム一 猶覺寒成陣長記眉峰偷隱臉桃紅難藏酒量 可ム一一ム一ム一 背人微笑半彈鸞釵輕籠蟬鬢 ム一ム一ト一ム一 △原曲用韻 　　　　　　　　　　　　　甚雜故易之
末二句本李後 主詞	玉樓春 詩餘同 紫釵記 若作 　　　　新入與 湯海 嬋娟此會真奇絕睡眼重惺春思徹他歸時遙 ム一ム一ム一ム一ト一一ム一 映燭花紅咱待放馬蹄清夜月 ム一ム一ム一ト一一ム一 大石調過曲 沙塞子 又名玉 舊曲 　　　河滾

△原曲換頭全與本調不合今從墨憨稿換云是華亭徐君所傳

射音亦

此調後接下本宮賺至尾。

紫府神仙會早料應姑射擊碎瓊苞漸布滿

千世界渾如臘粉粧巧。疑眺只見銀鋪萬瓦鹽山

堆平地化工呈瑞預報豐年佳兆追思舊日

陰乘興夜半扁舟千古名高。其二換頭歡笑彼此

青春年少。銷金帳滿泛香羔步璡階同攜素手.

渾如身在蓬島江皋暗香疎影橫斜映水冰肌

玉骨盈盈一色奇妙追思舊日含章簷下幻出

宮粧。千古名高。

臥冰記

本宮賺

黃雀嘹了中意物娘所好尋思要鯉魚教君卽便買來到。○漫自懊。天冷河冰都凍合料魚見藏深杳金珠易得料此物應難尋討轉縈懷抱。

沙塞子急 同前

滿目紛紛亂撒真珠小料是處河冰凍合難消釣叟不捕綱無魚賣後只怕母親焦燥禁持訂罵勞神病還增了心下轉煩惱。

餘音

同前

孝切心堅天知道衝寒拂冷走一遭願買得魚見真箇好。

念奴嬌序　琵琶記

長空萬里見嬋娟可愛全無一點纖凝。十二闌干光滿處涼浸珠箔銀屏偏稱身在瑤臺笑斟玉琖人生幾見此佳景〔合〕惟願取年年此夜人月雙清。〔其二頭〕孤影南枝乍冷見烏鵲縹緲驚

引子是念奴嬌序故日本序也而此曲即念奴嬌序非別名本序也
△馮猶子今查曲林辨體原點詞亦然子今查曲林辨體原點一板在可字次一板在可字上次字上增之
萬里見此願取冷萬點去上声可愛滿處幾

〔其二〕

見此夜上去声俱妙甚

此換頭與第二換頭不同故錄之第四換頭與此同故不錄瑩為命切在此韻中不可作用字音瓊渠盈切

敢字改作平声京字改作仄声尤妙難字不可作去声唱第三句今人或重唱一句亦可

飛棲止不定。萬點蒼山何處是修竹吾廬三徑。追省丹桂曾攀嫦娥相愛故人千里漫同情。（合前）

〔其三換頭〕光瑩。我欲吹斷玉簫驂鸞歸去不知似月下歸來飛瓊那更香。何處冷瑤京環珮溼霧雲鬟清輝玉臂廣寒仙子也堪並（合前）

催拍板令 又名急拜月亭

受君恩身居從班食君祿爭敢避難。此行非同小看。緝探上京虛實便往邊關。漠漠平沙路遠

催拍棹 新入 耆英會 正宮四曲同套

天寒。一別後涉水登山。今日去甚時還。

[催拍]待催拍棹

悄亭亭金蓮卸芽怯吁吁鶯梭溜了好

安排睡咱。困的垓心沒縫還待直搗三义[二撮][棹]

何處女菩薩。直恁多瀟灑從今去圖霸咱和你

同戰到京華

賽觀音 拜月亭

雨兒催風兒送歡一旦家邦盡空想富貴榮華

南詞新譜第六卷大石終	△原長壽仙一曲前雜無板刪 可恨可恨 途路裡二板增二板而弁耳 且唱兩句故妥 改作軍馬又來 後一曲軍馬來 無板因今人將 途路裏三字原	戰鼓聲震蒼穹。 溼衣襟重止不住雙雙珠淚湧。行不上惟聞得 途路裏奔走流民攘膽喪魂飛心驚恐風吹雨 人月圓與詩餘不同　同前 ト丨ム丨丨 ト丨ノ丨 ム丨丨 ト丨ム丨丨 ム丨丨作丨ム丨 ト丨丨ム丨 ム丨丨作丨 如夢哽咽傷心氣填胷。 ト丨ノ丨ム丨丨

廣輯詞隱先生挍補南十三調譜卷七

吳江鞠通生沈自晉伯明重定

弟 自籍君嗣
肇開令貽 仝閱

大石調慢詞

鶩山溪 此詩餘也與今引子同 辛幼安作 朱

小橋流水，欲下前溪去，喚起故人來，伴先生風
煙杖屨行穿窈窕，時歷小崎嶇，斜帶水，半遮山，

喚起帶水去上
聲，窈窕上去声
俱妙

不錄	翠竹裁成路
用韻雜	懊恨孤貧命圖一子晚景溫存可憐不遂平生 孟姜女傳
	願到如今子母兩離分 烏夜啼
馮音憑	醜奴兒此係詩餘亦可唱
換頭字句皆同	馮夷剪碎澄溪練飛下同雲着地無痕柳絮梅 康伯可作
	花處處春[換頭]山陰此夜明如畫月滿前村莫
	掩溪門恐有扁舟乘興人

夜合花 馮補 舊曲

花褪殘紅柳飄輕絮子規啼盡春光清和到也
新篁解籜飄香雨乍歇日初長引新雛燕子飛
忙向曲欄畔榴花噴火萱草成行

大石調近詞

太平賺 中呂宮賺 紅繡鞋 傳奇
風景堪酬山水畫圖粧就不飲空歸桃花笑我
還愁休拖逗不妨藉草把金杯泛放開眉皺一

觴一詠又何須絃管歌謳另般清溜

插花三臺　　　白兔記

打和鼓喬粧三教舞獅豹間着大旗小二哥敲
鑼擊鼓使牛兒簫笛亂吹浪豬娘先呈百戲駉
馬勒粧神跳鬼牛筋引鼠哥一隊忙行走竹馬
似飛。

南詞新譜第七卷大石終

大石調總論

若用催拍以一撮棹收之或用三字令亦以一撮棹收之。俱不用尾聲。

若用催拍或二亭前柳或四下山虎或二亦不用尾聲。

若用賽觀音曲二人月圓曲二亦不用尾聲。

大石調尾聲總論 終

廣輯詞隱先生增定南九宮詞譜卷八

吳江鞠通生沈自晉伯明重定

弟　肇開雲門　全閱
　　自南怡齋

中呂引子

粉蝶兒　與拜月亭山寨鳴
金同皆非北曲也　荊釵記

一片胸襟清如五湖秋水喜聲名上達丹墀感

皇恩蒙聖寵遷擢福地秉忠直肅清海閫奸弊

四園春　散曲

料峭東風開小桃催花一陣雨如膏東君昨夜
到西郊萬紫千紅堪画描不妨同歡笑沉醉樂
陶陶

（歡字畋作亥声尤妙）

思園春　拜月亭
（與大同小異前一調）

久阻尊顏想念勤此逢將謂是夢和魂（我是不）
應親者今日（简）强來親子母夫妻若散雲無心
中完聚怎由人

來字下或有同
字里字下或無
如字

醉中歸　殺狗記

晚來雲布密凜凜朔風送寒威俄然見六出花
飛長空一色萬里如銀砌當此際雪正飛慶賞
豐年祥瑞同宴樂排筵滿飲羊羔挤沉醉

滿庭芳　琵琶記

飛絮沾衣殘花隨馬輕寒輕暖芳辰江山風物。
偏動別離人回首高堂漸遠歎當時恩愛輕分
傷情處數聲杜宇客淚滿衣巾（換頭）萋萋芳草色
漸遠杜宇淚滿
近也去上声,幾
简上去声俱姨
巾或作襟心望
或作入聲皆非

故園人望目斷王孫漫憔悴郵亭誰與溫存聞
道洛陽近也又還隔幾箇城闉澆愁悶解衣沾
酒同醉杏花村

行香子　此係詩餘　蘇子瞻作　亦可唱

清夜無塵月色如銀酒斟時須滿十分浮名浮
利休苦勞神似隙中駒石中火夢中身換頭字
句皆同

菊花新　與詩餘不同

琵琶記　第一第二句

封書自寄到親闈又見關河朔雁飛梧葉滿庭

平厶平厶平平　亦可除字借韻

除還如我悶懷堆積

青玉案 此係詩餘

凌波不過橫塘路但目送芳塵去錦瑟年華誰

與度月樓花院綺窗朱戶惟有春知處換碧雲

冉冉蘅皐暮綵筆空題斷腸句試問閒愁知幾

許一川煙草滿城風絮梅子黃時雨

尾犯 此係詩餘 亦可唱

夜雨滴空堦孤館夢回情緒蕭索一片閒愁丹

夜雨漸老正苦
怪我後募去上

積字若用
去聲更妙

賀方回作 宋人

柳耆卿作

声館寡信上
去声俱妙
貌音莫

惆悵意斷巳斷
上去声未忍去
上声俱妙

青難貌秋漸老蛩聲正苦夜將闌燈花旋落最
無端處總把良宵秪恁孤眠卻換佳人應怪我
別後寡信輕諾記得當初剪香雲爲約甚時向
深閨幽處按新詞流霞共酌再同歡笑肯把金

玉真珠博

又一體 琵琶記
一體或多一引
字非也

惆悵別離輕悲笠斷絃愁非分鏡只慮高堂似
風燭不定腸已斷欲離未忍淚難收無言自零

△原分註三曲中未盡合故去註從本調

舊譜載琵琶記一曲全似過曲使人難辨今特錄此調

空戀天涯海角只在須臾項
遠紅樓　　　　王煥傳奇
一簇園林景最奇疎雨過堪賞芳菲萬紫千紅
鬪爭妍麗金勒馬見嘶
剔銀燈引　此係詩餘亦可唱
柳耆卿作
何事春工用意繡畫出萬紅千紫豔杏夭桃垂
楊芳草各鬪雨膏煙膩如斯佳致早晚是讀書
天氣　換頭字句皆同

金菊對芙蓉　秣陵春奇新傳

昨夜東風穿花玉漏銀河影轉梧桐記西宮陳
事笑問昭容攝山戚里曾遊幸同歡讌遠膝兒
童戲語而兒嫁卿阿琰十五年中

今底叶用借韵
録新詞易之
此李後主故事
戲語而兒四字
可用平仄不拘
作△△△

漁家傲　新入　歐陽永叔作人宋

楚國纖腰元自瘦文君臘臉誰描就日夜鼓聲
催箭漏昏復畫紅顏登得長如舊　句皆同
春心破馮補

此詩餘詞林辨
体所載故錄之
與引子同
臘臉夜鼓俱去
上声妙

散曲

換頭字

中呂過曲

泣顔回 散曲

巫峽仙娥夢降時瀟瀟曲檻外雨淋漓黯淡雲
更魂飛
天欲墜低四野暝雲迷時聽空堦聲點滴心碎

東野翠煙消。喜遇芳天晴曉借花心性春來起
得偏早教人探取問東君肯與春多少見了鬢
笑語回言道昨夜海棠開了。[其二]換頭

〔襯字借韵
檻外黯淡上去
声外雨四野去
上声俱妙

第二句用亥平
平亥亥平平末
一句或用平平
亥亥平平平俱
可
△換頭起句二
字累斷用韵如
投筆記云戌樓
〕

他縈擾雕鞍駿馬會王孫貴戚把金尊倒有時
到西郊。是的萬紫千紅爭巧。花情酒債一生被
飾沉醉花前把金龙墜落飛鳥。

好事近 △犯正宮　　　散曲

與詩餘不同

〔泣顏回〕風月兩無功枉把心機牢籠巫山雲雨一
旦杳然無踪〔刷子隨風〕奈向樓頭更鼓聽沉䴏
又打三䴏〔普天樂〕寂寞恨更長漏永便做歡娛夜
短卻共誰同　　事近特諱泣顏回之名而更之

高處不勝寒未
合也○酒字收
用平声更妙

第二句用平平
平仄平平亦可
旦杳又打漏永
夜短去上声䴏
又上去声俱妙
䴏音同

舊以東野翠煙消一曲名好

此曲本色甚佳其犯調亦姑從坊本更定耳

四犯泣顏回 新入犯 露綬記單樓仙作

正官

（泣顏)天降禍根苗撲簌簌珠淚流落踏枝不穩(作
(回)刷子)怎生發付鵁鶄誰教挑水河頭來賣分明(作
(序)是自取輕薄泣顏)再誰人肯䑛餘桃待歸家羞
(回)江東父老(剔銀)今朝懣刺刺抽起剛刀這把刀
如何入鞘(石榴)落得簡一時溫飽(錦纏)到底做

耳實則泣顏回也先詞隱既已正其本名謂
不必又別名好而此調又無別名只宜
以好事近名之耳馮謂孫泣而樂正宜名只
事近也按此曲從太霞新奏名顏子樂亦可

町
自取父老道把
到底饑殍去上
声久蔭叶去声
俱妙薄叶作袍
陶宇欧乃声乃

填溝餓殍，左右窮骨頭不久蔭蓬蒿。

石榴花　　　　　　冤家債主傳奇

朔風凜凜旅館有誰親，不如暫回鄉故守清貧。

問天何故困儒人，奈衣單食缺有口恥難陳。想

先賢也曾受苦辛料儒冠豈悅咱英俊男兒漢

氣衝霄志凌雲只知憂道不憂貧。

此石榴花本調殺狗白兔俱有之，今人却以

荆釵記觀着你花容月貌及時曲折梅逢使

佳期約定皆作石榴花，不知彼三曲皆榴花

泣也。○殺狗記此調末二句云守着你賣不

故守受苦俱去
上声妙

賢字若不點板
只照一板在也
守上亦可

得弊不得那些一字直千金妙甚白兔記後
二句云劉郎發跡爲官後大家榮耀李莊門
劉郎句與此調畧有不同並載以備參考

榴花泣　荆釵記

〔揭背襄〕

命懍就死道有〔石榴觀〕着花容月貌勝仙娃忍將身命掩黃沙
俱去上聲妙
末句用仄平平亦可
此與折梅逢使曲同

〔花〕你撥雲見日枯樹再開花〔泣顏〕
〔回〕貞潔可誇恁捐生就死令人訏你萱堂怎不
幸逢公相救伊家
許察卻不道有傷風化

又一體　新入　四節記　沈練川作

起調處不點板
亦可第二句
上少一字舊亦
有此体

第二句亦少一
字蘇去上声紫
幛舞袖錦帶上
去声俱妙
好事近牛曲即
嗣子序及普天
樂也

〔石榴〕壬戌秋望 蘇子 具壺觴邀二客駕孤航來
遊赤壁與何長〔泣顏〕諦 詩人窈窕之章天連水
光皎團團月出東山上恍疑是羽化丹丘頓忘
却身在黃岡

〔花〕
榴花近新入 夢花酣

〔石榴〕荒臺斷蘚曾是 美人丘塚碧唾拾香螺錦
帆塵土也風流奈 千年壠石碧草盡含愁〔好事近〕

〔花〕
臥遊只不離脂塘粉水渾不識紫幛絲綟央着
槃也

他弓彎舞袖 朱纓畫戟錦帶吳鉤

駐馬聽　楊升菴作

鳴櫓沙頭月落潮平送去舟風生古渡煙鎖平林霧隱中流別離早過雁鴻秋思歸正是鱸魚候且共忘憂消除賴有尊中酒

又一體　牧羊記

一縷沉煙百拜虔誠禱告天一願吾皇長壽雨順風調國泰民安二願邊疆無事息狼烟三願

〽原載書寄鄉關一曲云用韻甚雜不足法錄此詞易之古字皎平乃叶霧隱賴有去上聲早過且共上去聲俱妙且共忘憂一句或用平平去平又一體也

孩兒早早歸庭院(合)天天望相憐願得夫妻母
子同樂太平年

又一體新入　　雙魚記

玉樹雙標。似京兆田郎早見招。愧我名虛執友。
身滯邊關信阻知交我心懸旆正魂搖君隨歸
雁來天杪相念爲勞悲歡竝集因見

早見上去声信
阻去上声俱妙
作么
此調末句先生
無用八字句法
尼屬玉堂傳奇
皆然
用韻亦雜

【駐馬聽】深感皇恩錦綬銀章爲令尹。丁寧公吏第
馬蹄花　　甄江樓傳奇

一休教賄賂容情當官三善重廉能於公仁政。須為本。省刑罰薄稅斂安百姓家無事國無征。

【駐馬泣】十孝記 此演薛包之孝

【駐馬聽】一向着迷。自有佳見不自知。把你千磨百滅碎打零敲折挫禁持。也知骨肉怎分離。毫釐之謬差千里。【回顏泣】到如今感悟前愆待明朝勸取回歸。

省刑罰以下與前殺狗記石榴花末二句句法同俱少一字耳

番馬舞秋風 南呂△犯　散曲

年少佳人可喜麗見獨占春。只見鬢彎新月臉
觀紅霞鬢挽烏雲。一似廣寒仙子謫紅塵下香
堦欵步金蓮穩。更有丹青畫圖真。一江都不如
他丰韻。

前八句是駐馬聽無疑末一句似一江風但如字敀作乙声乃協耳△馮敀作似字

他本是豪門住在沙陀小李村。他我與公公來往
與我家中元有薄親。他暫時落泊暫時貧領畧

駐馬摘金桃　白兔記

前八句是駐馬聽後四句不知犯何調△馮亦

未詳

△此曲馮去子存（篋音怯）

倚馬待風雲 △中犯 散曲

來必定能安分何必怒生嗔。○教他進也無門退也無門全不由大人苦樂不均。○駐馬蕩起商飇曳響穿林葉漸凋那更霞銷楓樹露滴荷盤月轉桐腰霜天風送角聲高寒砧韻續燈花落〔一江〕賓鴻寫碧霄齊紈付篋韜瑟奏淒涼調〔駐雲〕嗏且進玉杯醪醉酕醄鏡裡勳猷兩鬢秋霜卯水上功名逐浪撈。

雨同新普張八中呂

萬字叶平声乃
貊字如不用韵
叶
更妙度叶作逃
塞怎去上声火
戏上去声俱妙
閖氏音胭脂

【駐馬】雲外青雕都向秦樓學弄簫。賣弄朝霞萬
【聽】
錦魚海千貂怎不量度。古輪如花殿脚沙塞怎
漂摇閖氏號漫勞烽火戲相邀。 作
 臺
駐雲聽 新入　沈西豹 詠偶
【駐雲】萬里江山似水面萍開一葉翻塞馬秋風
【飛】
趙林燕春魂散看【駐馬】蘇臺月冷舊宮灣越溪
 作
 聽
波溜新蛾盼烟鎖松關依依裹柳簡猶望五湖嬌

駐馬輪臺 新入　夢花酣

酒字若不用平声，字不得也，乃用上声，不可用去声也，但畧沾口亦可用玄玄平平○末句今人多重疊唱一句，△子謂此腔欠雅，作者不必重作一句也。

意留連一句，更比前調爲古識者當法之。

駐雲飛　　拜月亭

村釀新篘要解愁腸須是酒壺內馨香透盞內
　ム　　　　　ム　　　　　　ム　　　　　ム

清光溜蔡何必恁多羞但畧沾口勉意休推莫
　ム　　　　作ム　　　　　　ム　　　　　ム

把肯兒皺一醉能消心上愁
　ム　　　　　ム

又一體　　綵樓記

漫憶侯園分種青門知幾年落刃冰霜淺曾向
　ム　　　　　ム　　　　　ム　　　　　ム

金盤獻蔡不覺口流涎意留連塵污胸襟欲待
　ム　作ム　　　　ム　　　　　ム

難字借韻

當一片開口求人難上難。

古輪臺　　　　琵琶記

峭寒生鴛鴦瓦冷玉壺冰。闌干露溼人猶凭貪

看玉鏡。況萬里青冥皓彩十分端正三五良宵。

此時獨勝把清光都付與酒杯傾從教酩酊擠

夜深沉醉還醒酒闌綺席漏催銀箭香銷金鼎。

斗轉與參橫銀河耿轆轤聲已斷金井。〔其二換頭〕

閒評月有圓缺。與陰晴人世有離合悲歡從來

△按琵琶考註
云斗轉句不點
隻板〇橫字在
此韻中當依詩
韻不可作紅字
音。

不定深院閒庭處處，有清光相映。也有得意人把清光句稍不同。亦變體也。詠為命切不可同用永為酷切不可作用永為酷切不可作永為酷切不可勇從庚青韵也

獨守一句此前不人兩情暢詠。他有獨守長門伴孤另，君恩不幸。

有廣寒仙子娉婷孤眠長夜，如何推得更闌寂。

靜此事果無憑。但願人長永，小樓觀月共同登。

餘文

哀聲訴促織鳴，俺這里歡娛未聽他，他郝笑幾處寒。

此尾声起句平平亥平亥平，此他處亦不同。

衣織未成，作未聽琵琶考註未聽罄

撲燈蛾　　拜月亭

自親正與他人
相對況音律甚
協今人改作自
親妹可厭急
字暗用韻妙甚
女字借韻

自親不見影他人怎相庇既然讀詩書惻隱
怎不周急也 作ㄙ 可ㄙ
○我是孤男你是寡女廝趕着教人
猜疑亂軍中誰來問你緩急間語言須是要支
持。廝趕着一句用ㄖㄖ平平ㄖ平平亦可
○又一體前三句俱用六字餘俱同

【撲燈紅】新入 翠屏山

【撲燈】怒從心上生惡氣怎分擺送煖與偷寒這
【蛾】丫頭怎生膽大也留他貽害好教你先襲塵埃
【紅綉】惱殺這潑奴胎從今斬草去根荄
【鞋】

大音代句中暗
韻也
此又一體紅綉
鞋也 荄音該

念佛子　　　　拜月亭

窮秀才夫和婦爲士馬逃避登途望相憐壯士
嚚放一路捉住枉說言語錢買路
遲延便敎身死須臾（其二換頭）區區山行路宿飡
食無覓處有盤纒肯相推阻敢廝僞窮酸餓儒
模樣須尋俗應隨行所有疾早分付

大和佛　　　　琵琶記
卽和佛兒

寶篆沉煙香噴濃濃薰羅綺叢瓊舟銀海翻動

酒鱗紅一飲盡教空待杯自覺心先痛縱有香醪欲飲難下我喉嚨他寂寞高堂菽水誰供奉俺這里傳杯喧鬧休得要對此歡娛意忡忡

△馮以此曲每用在舞霓裳前兩曲相似而實不同也原本載臥冰記上告吾兒聽拜稟一曲不其句字卽舞霓裳故當易此曲以別之予今查對只將琵琶考註中幾箇襯字因此作實字卽與原曲稍別亦無大異填作曲係琵琶記一套故從馮換錄

鷓打兔　　臥冰記

你忒胡逞沒忖度沒人情論家法理合酒當尊

用韻甚襍　作厶　作一　作一　作厶　作一

或無互相鬭爭一句

用韻亦雜△徐他云嫂嫂二字他曲有用韻者非襯也
嘘嘘笑價切

飲齊放手休爭競拼一命不須閒論互相鬭爭
把一杯美酒傾盡無存

大影戲　　殺狗記

嫂嫂行不由徑笑不露形我應是不開門自來
嫂叔不通問休又說得上梁不正只此一句嘘
得人喪膽亡魂戰戰兢兢進邊無門
舊譜此下有心

兩休休　　臥冰記

見好悶猛開了門任兄長打一頓三句查殺
狗記原本皆無且末句六箇字欠協今刪去

△若起調只謀字一截板

△馮附換頭首句全曲俱同又曲云天天初生新月半片菱花知他甚日團圞又稍異

安人的共我機謀園中送去藥酒推車子欲害王祥他不死命合存留情由他若身亡家私都是乳蔭孩兒掌管收怕一朝死了安人王祥我報我的冤讐

好花兒

尋不見疾忙向前搜索盡院邊牆邊莫不隱身

法術是神仙我走如烟眼欲穿〔合〕歹人恰是那

拜月亭

裏見歹人恰是那裏見

搜索盡三字用仄平平亦可隱身一句用仄仄平平仄平亦可△末二句古本如此馮稿只歹人歹人那裏見以爲誤改作好花見子

△此曲原名好孩兒馮

別音䜺

好孩兒

卦此杯香醪韻美拚今宵暢飲共樂同醉目今富貴目今富貴何必又戀紫嫌緋〔合〕算這歡樂人世能幾何消別是鬬非。

因其與八義二調絕不同故從馮改名好花兒只以下曲作好孩兒然不知馮亦何所本八義記 徐叔回作

孩兒燈 新入

馮猶龍作 贈戒指

念小物雖非至寶這其間意味有許多深奧。房空夜悄房空夜悄全憑這戒指相招。〔燈〕〔好孩〕兒

念小至寶夜悄戒指緊好俱去上聲妙

今人或在朝字上畫一截板或改忍字作隱字皆非也 小去上去声萬馬去上声俱妙	囹圄的離皇朝心不穩棄家私老小去得安忍 作卜ム 只因國難識大臣不隄防萬馬千軍犯都城君 作卜ム 去民逃竄言道龍鬭魚損 作卜ム	如膠牢牢繫好拋戒指如將我拋 粉孩兒	拜月亭
役唱作亦眼見苦共上去	兵擾攘阻隔關津息量着役夢勞魂眼見得家 作ムム	紅芍藥與南呂紅芍藥不同	同前
役父子去上声俱妙	中受危國墜吾鄉有家難逩孩兒歷盡苦共辛 作ムム		

娘逢人見人尋問只愁伊舉目無親父子每何處廝認耍孩兒與此曲耍孩兒絕不同我有一言說不盡向目招商店肯分地撞着家尊我夢思他眼盼盼人遠天涯近為甚的那壁千般恨休只管叨叨問。

管河陽　同前

有甚爭差且息怒嗔開言閒語總休論賤妾不

肯分地出北曲
猶言遇巧也今人咬作驀忽地
無古意矣遠字
下或又增一遠
字亦不通或不
唱為甚的一句
則下面休只管
叨叨問一句無着落矣
舊作有甚爭差
且息嗔開言語
盡總休論亦通

同司所管矣　中呂

避責罰。將片言語陳難得見今朝分甚日除得
我心悶甚時除得我心間恨。

縷縷金 琵琶記

元來是蔡伯喈。馬前都喝道狀元來料想雙親
像他每留在敢天教夫婦再和諧都因這佛會
都因這佛會。

越恁好 拜月亭

辦集船隻辦集船隻指日達國門漸行漸遠親

但第二句須點板在盡字及總字下與論字頭耳
馬前句用平平平仄平仄或用仄平平仄皆可
會字借韻

漸遠又忍痛點俱去上声妙

兄長知他死和存愁人見說愁更新欲言又忍
心兒裡痛點點如剜刃眼兒裡淚滴滴如珠搵
　　又一體　　綵樓記
告伊聽答啟告伊聽答啟行步莫遲遲雙親等
久休嫌棄莫推辭一雙兩好如魚水珠翠列兩
行笙歌擁入蘭房裏笙歌擁入蘭房裏
　　又一體又名走散曲東野翠
　　　　　　　山畫眉　烟消套
鬧花深處鬧花深處滴溜溜酒旆招牡丹亭左
　　　　　　　　　　　　　　　　　中呂
△馮更此曲名
滾繡毬

珠翠句比前一
曲不同

自翠巍巍以下比前二曲絕不同

側弩女伴鬭百草翠巍巍柳條翠巍巍柳條見

忑楞楞曉鶯兒飛過樹梢撲簌簌落紅舞翻翻

粉蝶兒飛過畫橋一年景四季中惟有春光好

向花前暢飲月下歡笑。

此調創見于此曲，後人又衍爲乍晴還乍雨一曲，此後江東白苧及玉合記皆用此體，而今人漸不知有前一曲之古調矣。然此調畢竟無來歷，又恐犯別調難以查明耳。

漁家傲 絕不同

拜月亭

天不去國愁人最慘悽淋淋雨一似盆傾風如

念

箭急侍妾從人皆星散各逃生計處身居華屋高堂，但尋珠繞翠圍。經那曾地覆天翻受苦時。

今人不知最慘悽最字之妙，妄改作助字受字，或改作雨若似，又或于天番下增出天番來三字，皆非也。覆音福或又作覆載之覆，而不唱翻覆之覆，尤可笑。或又點板在繞字下，而遺了翠字一板亦非也。余往時不知今始了然耳。人皆謂拜月亭諸曲與他處腔板不同，故訛謬至此，冤哉。

用韻甚雜

又一體　　　　李勉傳奇

卑人館下多年恩愛深，自從那日遊春逢着那在

人共他離了家鄉去，做撲花行徑，州在閩同作家
延受千苦萬辛與卑人生兩箇孩兒看看長成。
他教別取箇頭條嫁箇人。

漁家傲犯 犯正宫 △新改定、 荊釵記
莫不明月蘆花沒處尋，莫不舊日王魁嫌遞萬、
是 作 作
⊛莫非忘了奴半載同衾⊛枕是莫非不曾來之⊛任⊛聲雁過
欲語不言知是⊛怎⊛那里是全拋一片⊛心。

△原本云、知他是怎作漁家傲正格、今從馮
稿去他字、作犯雁過聲、因荊釵次曲云、這情

同字一板不打
亦可
比前曲多與卑
人二句

△又荊釵記一
作欲言不語知
他怎亦可

由有甚的難詳審，不揆下佳音囘計音亦是七字二句其為犯調益明矣板亦隨改、

又一體△新改定、

△此曲原本亦作漁家燈今從馮查明與上曲無異但多用聽得譙樓二句耳幛字不用韻亦可

△馮云原譜載漁家燈三曲惟此一曲為確祭何未得着邊

臥冰記

見夫的守奈園見寂寞痛苦傷悲。奴終獨守孤
幛真箇慘悽孝情不敢違娘意。怨死無一件一件依
隨聽得譙樓三鼓正催。(雁過)把一半明不滅燈
剔起緝麻盡時各自睡。△見句不同葬在漁燈雁
〔傲〕作與漁家燈

漁家燈 △新查註 燕子樓奇傳
〔漁家〕奈何未得着邊際裏中途簪折瓶沉緣慳分

際與天不念句平仄不叶	折音舌緒字借韻
	香字不用韻亦可配字敀平粧字敀乃叶

〇虧坐裏行裏沒情緒〔剔銀〕見時難別時却容易。只得辦堅心守巳神前願如何敢負虧。

〔漁燈〕雁犯正宫　馮補〇　韓壽奇傳

〔漁家〕驀忽把往事思量教人意慘情傷管記竊傲

〔玉偷香〕番成禍殃〔剔銀〕幸喜今日青霄上我怎

肯別配紅粧。薄情不肯守孀〔雁過〕負盟享

誓言相誑。今又在綵樓上擇壻郎。

馮註云前二句與漁家傲本調不甚肖、再查
許妮子有漁家燈曲云、心相愛方此綢繆如

第三句□平□平□平仄亦可　仄仄平平仄亦可

何便回庭院板留你扯住羅裙連三步到你跟前確是此調又有此格今存備考

剔銀燈　　拜月亭

迢迢路不知是那里前途去 未審安身在何地。
一點雨間着一行恓惶淚。一陣風對着一聲聲
愁氣雲低天色傍晚母子命存亡兀自未知。

此曲極佳。古本元自如此。今人干一點下又增點字。且增一截板。一陣下又增陣字。且增一截板。元自下又增尚字。此皆俗師之誤。而士人亦有仍其誤甚至愁字下增一和字。而文理遂不通者。夫氣則有一聲矣。愁豈有一聲乎。施君美之不幸。良可嘆也。

△馮以鞋字作覩以合綵樓句法，欲去僑字腰板，予謂此腔不能改也，見字借韵的些字換孑声字乃叶

攤破地錦花　　同前

繡鞋兒。分不得幫和底。一步步提百怛裏褪了。跟兒冒雨湯風帶水拖泥步難移全沒些氣和力。

又一體　　綵樓記

那時窮不了咱和你。天下盡知。登科記報着名兒。不枉十載寒窗苦心勞志步雲梯管身到鳳凰池。

時字見字志借韵○古本元作登科訖今人改作登高第又點板在盡字及登字上甚無謂

麻婆子　拜月亭

路途路途行不慣心驚膽顫摧地冷地冷行不
上人荒語亂催年高力弱怎支持泥滑跌倒在
凍田地欸欸扶將起正是心急步行遲

燈影搖紅〔新入〕　夢花酣

〔別銀〕捻鉢種番家最豪貂蟬貴誇公勳爵〔大影
燈〕

野花蜂蝶從來鬧休說是不堪蘿蔦〔紅芍奈雛
藥〕

然兩國臣僚箕箒見醫藥難療

攤蔬〔隨切〕

爵叶勒

或于欸下又
增欸欸二字可
厭或作扶娘起
亦俗末句用平
平平仄平亦可

青詞齋譜卷八

銀燈花 新入

[剔銀燈]銀墻外梨花院邊那沈郎屠蘇翠輦新來　同前
變一座朝雲殿謊的俺前合後偃[攤破地]寶馬
輕衫玉豔藍田野狐涎直恁的慢俄延[錦花]
[攤破地]恨離天不付得將石鍊恨武則天少本　同前
花六幺　新入犯仙呂入雙調
錦花
菁教雨聖雲賢蕩子紅顏。又沒遠水遙川[六幺令]
和你明月底海棠煙多情多悄多靈便多情多

野字上聲妙
奇豔語
此二曲與正宮刷子錦等五曲係一套
末二句第一字收亥聲乃叶

悄多靈便。

尾犯序　琵琶記

無限別離情，兩月夫妻一旦孤另，此去經年，望迢迢玉京，思省奴不慮山遙路遠，奴不慮袞寒

〔其二換頭〕何枕冷，奴只慮公婆沒主一日冷清清，曾想著那功名欲盡子情難拒親命，年老爹娘。望伊家看承畢竟你休怨朝雲暮雨，只得替著我冬溫夏清，思量起如何教我得制捨眼睜睜。

此去上去声，路遠盡子暮雨去上声俱妙主字冷字教我我字上声俱上声眼字四箇上声俱絕妙沒字教字俱用去声
△馮云查此調第二換頭首句第二字無不用韻者

第三第四換頭起句，用平平平去平，或平平平去上，又與第二曲不同，今不盡錄

尾犯芙蓉 正宮　　　　十孝記 演張孝
△犯　　　　　　　　　　　　張禮事
尾犯擁衆在林麓從來與伊跡遠形疏非我追
尋你自身投山塢窮途因老母粥食未敷採山
蔬窮探險阻。你家何處（玉芙）有賁糧幾許便同
行共相搬取莫躊躇。

丹鳳吟　　　　　殺狗記

行到柳堤步入園內那一位解元何處臨着我

△曲甚俚無他曲以易之

用韻甚雜

十破四　臥冰記

來兀的便是甚人請喒酒喒酒好歡喜悄不見
孫兄來至去接取迎着卽便囬說道我
每來此處懸懸望着員外至

念王祥蒙娘語裝絹子推車前去海州城作經
紀望將軍乞賜容恕看這廝乾淨身軀那更沒
多年紀早料時牛馬三牲同答賽取

水車歌　同前

用韵甚杂

用韵甚杂

見你每盡孝情替死義氣㊀深㊁遣三軍總思念親
父母生身乳哺懷擔勞頓離鄉背井再思還家
奉養親奈辭別淚珠暗傾死裏逃生謝得將軍
憐憫兒和弟感恩不盡便辭別回歸鄉井賢良
略少待祭賽畢須當待㊀您㊁感義㊀深㊁老小家中專
等今有數兩黃金相贈小嘍囉防護送君行

永團圓

琵琶記

名傳四海人怎比豈獨自耀門閭人生怕不全

孝義聖明世豈相棄。這隆恩美譽從教晉領無所愧。萬古青編記如今便去相隨到京畿拜謝君恩了歸庭宇一家賀喜共設華筵會四景常歡聚(尾聲)顯文明開盛治共說孝男并義女玉燭調和聖主垂衣。

△原本又一曲,全與琵琶記曲同,惟尾聲末句用灭灭平平平灭平,今不錄

小團圓

同恐有誤耳

常明卿作 本朝

我愛他容嬌他愛我才學但相逢一要一箇天

△想因曲中有永圜圓三字取以名曲耳,原非

名團圓到老

曲移入黃鐘政

原本要鮑老一

呂尾聲也又

雙調尾聲非

謂聖主垂衣乃

燭調和歸聖主

△王本末作玉

本調也，今從馮作小圓圓，學字唱作桌，糙字改平乃叶

大曉詩酒酕醄歌舞逍遙，既趣了少年心，永圓圓直到老。

瓦盆兒

分鏡記 古本非合鏡記

出賣菱花幸得見賢，等取消息只因詠詩篇，豈擬夫人回嗔作喜，幸得見憐（合）怎知今日輻湊，兩下菱花鬭合成一片，夫婦再得團圓，再得重相見。百歲諧諧繾綣。

又一體 散曲

廣緝詞隱先生增定南九宮詞譜 卷八

分散二字用去上声亦可鳳侶
意惹淚滿負了
去上声侶痛語我
漫惹病我悶我
態上去俱妙
曲與教人對景
一曲同而用前
芊精故取之
擷與跌同綵樓
跌寄即此二字
或作頗謬矣

一從分散鸞儔鳳侶痛傷心。悄無語漫沉吟我
為他情牽意惹病兒（侵）不由我悶慊慊愁慘慘
難禁却教我怨別離一回淚滿（襟）盼佳期候人
直恁。每日家枉嗟咨漫傷悲空擷（寘）孤負了花
月好光（唫）。　此調與前一曲大不同必有一誤
　　　　　　　△馮証此曲即名石榴花茲仍舊
喜漁燈　與雁漁錦第四曲
不同△新查註換綵樓記

查補
在黃鐘係子猶
(ㅂ)喜看燈全曲

喜看念吾到此中途裡難存濟（漁家）　地兢兢冷氣
侵肌玉樓凍起（剔銀）破衣百結難遮體動不動

帶字改平乃叶

拖泥帶水。如今崎猶未得。熬不得飢寒凍餒。

△愚意此曲作者即用原名不分註亦可因荊釵是舊曲不必輒改其名耳、

兩紅燈 舊名漁家燈
△從馮查改

荊釵記

△原載幾番欲把金錢問恐無定准云云一曲因第六句東風掃斷夢勞魂與剔銀燈欠叶故從馮查易此曲併依其分註

〔兩休休〕若提起舊日根芽。不由人兩淚如麻。恨只恨一紙讒書搬鬭得母親叱咤。○他見差遍勤汝身重嫁。那些箇一鞍一馬。

〔剔銀燈〕這書札。今日遣祭管成就彎孤鳳寡。〔其二〕今日裏拜別離舍。或改拜別離舍作拜辭恩官非也。

明日到海角天涯，一心待傳遞佳音，不憚着路途波查。你見他且只說三分話，猶恐他別娶渾家。把閒話一筆勾罷，回來後知真辨假。

或改後三句云：把前言一筆都勾罷，回來時便知真共假謬矣。浣紗記亦承其謬惜哉。

△按先詞隱詞林舞體註云，此調後三句曲名中燈字無疑但前六句又不似漁家傲，豈名中有一調有漁家二字而與剔銀燈合成耶。至于雁漁錦所用二犯云又各與本調不同，闕疑可也。如李日華南西廂所謂漁燈兒等曲益不可解矣。予今從墨憨收名兩紅燈。

△馮稿將見差以下三句作紅藥。

然中段云：見差遣勤汝身重嫁，二句與紅芍藥原調云：孩兒歷盡苦共辛句法，併查與殺狗記中云：因甚夜扣門句俱未對姑從其名，未便明註。

石榴掛漁燈　　　　題紅記

石榴如椽綵筆一掃正淋漓。抵多圍紅袖寫烏絲漁家殺瀟湘一片琅玕。散星河萬點珠璣。時那數燕然記看百尺魚文新綴須知黃金闕西螺頭上有風雷護持。

【花】石榴如椽綵筆
【漁家】殺瀟湘
（燈）

雁過燈　　　　綵樓記

告雙親聽稟。奈兩葉眥睜對人羞啟櫻唇似奇花初含秀英。向東風未許蜂蝶近。○〔合〕上層樓。

〇馮亦改漁燈作兩紅燈今仍舊
圍字上增一亥声字乃得體
殺瀟湘三字當用亥平亥散星當
河萬點五字當用平亥亥亥平
乃叶△那數燕然記句法亦與
紅芳藥未叶
舊註前雁過沙後漁家燈今查
前半絕不似雁過沙又不似雁
過声後半上層雁十三字亦不

趁良辰仗絲毬權為媒証你且留心選一箇俊英雙雙向蘭堂〔中宴飲〕〔其二換頭深〕掌握朝政家世素來榮盛〔喜〕眼前百事如〔心〕止愁你因緣未定聘多才一意諧歡慶〔合前〕

似漁家燈惟留心云云剔銀燈耳姑闕疑以俟知者△馮亦未詳韻甚雜

雙瓦合漁燈 新入

夢花酣

〔古瓦〕亂灑偸錢寡宿債勾一朶天桃湧出絳霄
〔盆見〕樓豈擬長庚把梅花爛醉澹若冷秋〔瓦盆却笑我見〕戀濃饜教蕚綠含羞還疑是洞中仙錯迷月底

後段乃㷼原譜，喜漁燈第三句以下云今春好，不減前春都一般。爲君嫌破爲君好，事縈方寸東風颭，掃斷夢芳魂。四句句法，末三句即卽銀燈也。	劉難道 變做了六銖黃藕。〔喜漁燈〕三更裏 參 不透 因絲只說的話頭話頭緊搭上 鴛鴦抑踹花翻 滿枝芳溜 要饒頭今宵和酬再攀例明宵會偶 茶蘼香傍拍　觗江樓 賞西郊佳致春來景最奇綠水畫橋西花梢掛 酒旗映水碧看雙雙胡蝶對飛聽聲聲黃鸝巧 嘹正萬紫千紅鬬美見香車都是少年姝麗翠 影中紅香內似誤入桃源洞裏風和日暖亭臺
景最水畫鼎沸 上去聲挂酒映 水萬紫鬧美翠 影洞裡見柳畫 板去上聲俱妙 姝音摳	

舞霓裳

上笙歌鼎沸游戲只見柳影中鞦韆画板高處
起賞心樂事園林好香風羅綺。

同前

春酒淋漓衫袖涇沉醉歸從教花壓帽簷低賞。

良時花前鎮日同游戲醉春風歡笑是便宜看

山明水秀錦屏圍便是箇人間福地描不就妙

手丹青画圖裏。

又一體　　　　琵琶記

衫袖濕沉醉歸
用仄平平仄平
平亦可
比琵琶記多山
明水秀一句

管取雲臺四字用平平平仄亦可

願取群賢盡貞忠。盡貞忠管取雲臺畫形容

形容時清莫報君恩重。惟有一封書上勸東封

更撰簡河清德頌乾坤正。看玉柱擎天又何用

山花子

玳筵開處遊人擁爭看五百名英雄。喜鼇頭一

戰有功。荷君恩奏捷詞鋒（合）太平時車書巳同

干戈盡戢文教崇。人間此時魚化龍留取瓊林

勝景無窮。（其三）青雲路通一舉能高中。三千

戩音集崇音典

通字所謂句中韵也一樂二字只作襯字不可

水擊飛獅又何必扶桑掛弓也強如劒倚崆峒

合前

第二曲與第一曲同、第四曲起處與第三曲同、

千秋歲與詩餘不同　散曲東野翠煙消套

杏花稍間著梨花雪一點點梅豆青小流水橋邊流水橋邊只聽得賣花聲聲頓叫鞦韆外行人道粉牆內佳人笑笑道春光好把花籃旋簇

食檪高挑

紅繡鞋　琵琶記

		末句依古本今人皆作沸笙歌引紗籠相沿已久不知此調矣	猛拼沉醉東風東風倩人扶上玉驄玉驄歸去路望畫橋東花影亂日瞳朧沸笙歌影裏紗籠紗籠
	時字枝字借韵末句比前曲不同	他全不解秋意雖然是暮秋時菊殘猶有傲霜枝 宋玉為甚相知相知問他因甚傷悲傷悲可笑 又一體 同庚會奇傳	
又一體 馮補 白兔記			

添字紅繡鞋 八義記

見嫂用計施謀休憂孩見拚命則休何愁你丈
夫在并州孩見去與他收殄教禍臨頭免教禍
臨頭。

休憂何愁不作
桑字句法荊釵
亦然
末二曲與下曲
同
亭字借韻
△原作紅綉鞋
又一体今從馮
改定

繡鞋令 △新查改犯 仙呂入雙調 瓊花女奇傳

今日勸課農民農民安排酒食在長亭長亭知
稼穡這般人都到此倒金尊（合）都教歡忻歡忻
說與勸農文說與勸農文。

南詞新譜卷八

花字不用韵非也

紅繡画堂羅列華筵華筵蓬萊閬苑仙眷仙眷（鞋）鳳棲竹鹿銜花（六幺）松架鶴滿亭軒一齊共樂同歡宴一齊共樂同歡宴。

馱環着 馱今作大非也

千金記 沈練川作

擺鸞旗擁道擺鸞旗擁道鼉鼓輕敲馬隊紛紜。
步卒喧嘩驃騎軍營四遠送出轅門爭看紫泥
封五花官誥齊喝采攔街歡笑似萬丈龍門高
跳（合）聲名好爵位高看破敵功成羽書飛報

合笙 北曲有喬合笙 南曲無喬字　東牆記

看綠擁紅遮正銀臺畫燭光皎映桃腮杏臉
人艷冶任取玉山頹寶香慢爇看珠簾繡幰香
味絕舞回瑞雪趁龍笙鳳簫聲韻徹（合）兩情歡
悅夫婦且喜洞房花燭夜偏稱孔雀屏開綵筵
羅列金鼎噴蘭麝

△原曲與風簡
才同故從馮易
記曲

鳳蝶兒　精忠記

論針工我每無敵使剪刀全憑眼力上條護領

欠教直不曾使得火㷉。

漁家醉芙蓉 以下新入 張蒼山錄四曲

[漁家妒]妒不[玉鏡臺前溫嶠麽]尋不[柳畔梅邊人傲]

[醉太風波幾番雲雨渡銀河鵲橋上怎生虛過]見是他錯不錯[病中瞥見些見篦]驚驚不[琴童和我平]

[玉芙因緣錯好教人着魔死靈丹怕伊難點活蓉]

[心窩]

縷金丹鳳尾

他背拖

【金綹綹】輕擲果柱投梭。眼前伴不管那覷科。好把雲鬟墮看看將姿。敢嬌羞懶卟一聲哥。丹鳳不做美前來驚破。【尾犯序】心如割傍人不管落得笑阿呵。

【舞霓戲千秋】
【舞霓裳】不醉如何腳蹉跎。打旋磨欲去還思屢經過。轉來麼行行遇水翻逢火哭聲見忽地變謳歌。【大影戲】那知是我可意人似帶還拖。【千秋歲】佳期

提叶上声

末句與同庚會
曲同

近私相賀佳期遠誰能捉捉定隨風舵奈佳期
近遠占斷愁何。
麻婆好紅繡
麻婆汗流汗流真珠顆酥胸溼透羅拆斷拆斷
子
葳蕤鎖叮嚀可過麼朦朧錯認舊香羅〔葳蕤〕解
惺惺睡魔解惺遑睡魔只幾重重鈕扣兒何須
許多〔紅繡〕〔鞋〕桃花課醒來訛如何無口氣見呵

南詞新譜 第八卷
中呂終

廣輯詞隱先生查補南十三調譜卷九

吳江鞠通生沈自晉伯明重定

弟　自晉天贉

　　自東君山　仝閱

中呂調慢詞

醉春風 此係詩餘亦可唱

陌上清明近行人難借問風流何處不歸來悶
悶悶回雁峯前戲魚波上試尋芳信〔換頭〕夜永

趙德仁作 宋人

蘭膏爐春睡何曾穩　枕邊珠淚幾時乾，恨恨惟有窗前過來明月，焰人方寸　葉道卿作　宋

賀聖朝　亦可唱　此係詩餘

滿斟綠醑留君住莫匆匆歸去三分春色二分愁悶一分風雨〔換頭〕花開花謝都來幾日且高歌休訴知他來歲牡丹時候相逢何處

沁園春　亦可唱　此係詩餘　黃魯直作　宋人

把我身心爲伊煩惱算天便知恨一回相見百

方做計未能偎倚早覺東西鏡裡拈花水中捉

月觀着無由得近伊添憔悴鎮花銷翠減玉瘦

香肌〔換頭〕奴見又有行期你去卽無妨我共誰

向眼前當見心猶未足怎生禁得真箇分離地

角天涯我隨君去掘井爲盟無改移君須是做

些見相度莫待臨時

　　柳梢青亦可唱　僧仲殊作　朱兒字借韻

岸草平沙吳王故苑柳裊烟斜雨後寒輕風前

此係詩餘　　　　　涯音牙
　　　　　　　　　慶音磬

香軟春在梨花〔換頭〕行人一棹天涯酒醒處殘
陽亂鴉門外秋千牆頭紅粉深院誰家 謝無逸作 宋

又一體此係詩餘
用入聲韻

香肩輕拍樽前忍聽一聲將息昨夜濃歡今朝
別酒明日行客〔換頭〕後回來則須來便去也如
何去得無限離情無窮江水無邊山色

又一體 新入 想當然傳奇盧次楩作

何曾親近甲起閒愁悶難合難分只在我心頭

與前二曲絕不
同不知何所本

中呂調近詞

鼓板賺 新入 舊曲

鷗鷺齊飛。點破春山數峯翠。金沙井水縈煙霞皆相對添佳麗。坡如瑪瑙鶴徘徊蘋風浪捲銀濤細。梅花塢伴松亭柳洲清泚可堪圖記

荊釵記

迎仙客

論婚嫁。笑呵呵。男有室女有家看明年生下小

從徐稿錄存古曲之名
與渡口離船一曲句同而平仄
興
呵字唱作哈字平声

姑附于此

丹字借韵

哇哇便請姑婆喫碗禿禿茶
ー ー ム ム ノ ト 作ノト

杵歌　太平錢奇舊傳

繡篋兒繡牡丹是奴親針線平日珍藏十分愛
ム 作ム ム ノ ム

憐逢君後更無物表奴心堅中間有百箇太平
ム ム ム ム ム ム

錢一齊都贈賢
作ー ム ム

賢者唐宋人相稱之辭
ム 原載阿好悶
呼喚子二曲因
難用故不錄馮
亦刪

太平令　一名荒草地

拜月亭

曲逕迢遙深夜柴門帶月敲郵亭一宿風光好
ム ム ム ム

又何故語叨叨
ム ム ム

又何二字可
用平仄二音

又德勝序一
曲以調長韵雜

無板并刪

用韵雜

宮娥泣

綵樓記亦有此調大不相似

燕子樓

記年時歡笑相逢在花徑裡醉春風攜手一步也不斯離晼夕埠前後擁花藍閙竿兒花轎兒奴奴陣馬相隨海棠院宇更低聲問燕子歸來末（合）兩情真箇美滿相看過似捧璧擎珠〔換頭〕自來舉止孜孜地那更好模好樣一捻見腰肢這風流全在嬌波轉顧盼滴溜兒教人怎不拚死在花枝裡朝雲暮雨正是落花有意隨流水（合前）

△海棠院宇以下似犯泣顏回情字下增一字羮滿二字敗平平乃叶

此調當用在漁家燈之前

海詞新譜卷九中吕

中呂總論

若用尾犯序　第一起調　第二換頭　賺或一飽老
　　　　　　第三　第四又換頭

催曲二　尾聲云　平平仄
　　　　仄平可仄亦平
　　　　仄平可仄仄平
　　　　仄平平仄可仄
　　　　仄平平平平

若用尾犯序　前同　賺前　玉芙蓉或一二刷子序或一二三

尾聲　前同

若用山花子　或二或四第三第四換頭　大和佛曲一舞霓裳不

用紅繡鞋曲一尾聲名意不盡　平平平可仄平

（小字批註：
二此即尚如線
煞中呂低一格
尾也）

平仄仄平、可仄仄平、可仄仄平、去聲
乃妙平平仄仄平平仄平仄仄平仄乃妙仄
仄平平平平仄仄。△又徐稿云紗幮似水勝如
上聲 。○末二句或只用仄
若用馱環着 或二一 昨宵一夢長句法不同平煞
好 或二一合笙 或二瓦盆兒 或二越恁
 或二尾聲前同
若用合笙 或二四包子令曲二梅花酒曲二尾聲前同
若用駐馬聽曲二越恁好曲二不用尾聲
若用石榴花曲二解三酲曲二光光乍曲二尾聲云平

南詞所增長乙總論

平仄可平仄平仄平平仄平仄可平仄仄平仄平仄可平仄平	若用漁家傲曲二雙鸂鶒曲二尾聲云平平仄。仄仄	尾聲	若用漁家傲曲二剔銀燈地錦花麻婆子曲或用剔銀燈曲二漁家傲曲二麻婆子曲一俱不用	若用四換頭或四耍鮑老曲一不用尾聲

平仄可平平仄仄平。平仄可平仄平仄平仄仄平仄可仄仄。

平仄平仄可平仄平仄平仄可平仄仄平平仄仄平仄可仄仄。

此即喜無窮煞中呂高一格尾也

仄平
　　若用剔銀燈漁家傲麻婆子曲各一尾聲同前
　　若用泣顏回第一起調太平令曲二撲燈蛾曲二尾
聲云平平仄仄·平可仄仄平平仄·平可
仄平仄仄平仄·平可仄仄平仄仄·平可
若用泣顏回同前太平令風入松曲二尾聲第一
句同前次云仄平仄·平可平平仄仄·平仄仄·
平平　　　　　　　　　中呂尾聲總論
　　　　　　　　　　　第九卷終

廣輯詞隱先生查補南十三調譜卷十

吳江鞠通生沈自晉伯明重定

弟　自鋌文將

　　君謨蘇門　仝閱

般涉調慢詞

哨遍 此係詩餘
亦可唱

睡起画堂銀蒜押簾珠幌雲垂地初雨歇洗出　蘇子瞻作

碧羅天正溶溶養花天氣一霎晴風廻芳草榮

綵線同

趣音促

光浮動卷皺銀塘水方杏饜勻酥花鬚吐繡園
林翠紅排比見乳燕捎蝶過繁枝忽一縷爐香
遊絲晝永人閒獨立斜陽晚來情味〔換頭〕便乘
興攜將佳麗深入芳菲裡撚胡琴語輕攏慢撚
總伶俐看緊約羅裙急趣檀板霓裳入破驚鴻
起蹙月臨眉醉霞橫臉歌聲悠揚雲際任滿頭
紅雨落花飛墜漸鵝鵲樓西玉蟾低尚徘徊未
盡歡意君看今古悠悠浮幻人間世這些三百歲

般涉調近詞

煞賺 即大石調
太平賺也

耍孩兒 馮補○與
中呂不同

齊和採蓮腔聲韻響見游魚戲躍翠萍吹浪𣂁。舊曲

鈎欵欵波心漾釣得鮮魚起逞嬌癡𣂁人穿掛

斜陽

光陰幾日三萬六千而已醉鄉路穩不妨行但人生要適情耳

廣輯詞隱先生查補南十三調譜卷十一

吳江鞠通生沈自晉伯明重定

姪 雄偶僧
 祈思永 全閱

道宮調慢詞 原本不載此調 新參徐稿補入

女冠子 一名蓬萊仙 與黃鐘小異

司馬相如舊傳奇

悶懷如醉慨慨鎮日憔悴教人無賴處沒情沒
緒對景長是懶拈針指娘行聽拜啟何不去甦
對景是懶拜啟
訛賞去上声想
這我誓上去声

用韻甚雜

△此套曲原本在附錄今改入道宫一套雜用眞文庚青二韵

賞追遊免教縈繫想這薄情因箇甚頓覺辜我

誓盟輕棄

道宫調近詞 新補

魚見賺 與渡口離船曲同 只第三句用四字

鵝鴨滿渡船　散曲

釣魚舟隨浪滚 只見 傍水人家戶半扃時間天

漸瞑時間天漸瞑 只見 邊城戌鼓暮猿啼教人

越添愁悶蘆葦岸蓼花汀能解悶行有幾人正

数音娘

是浪鷗眠未穩。只見水雲深處澄波數點元的
不是野岸漁燈。
作 ㄙ ㄙ ㄙ ㄙ ㄨ

△按此曲徐稿將昧間天漸暮猿啼三字作古墓猿啼自首句至越添愁悶作應時明近首曲將蘆葦岸以下至末作應時明近第二曲

赤馬兒　　同前

數剪燈熒幽欄獨凭聽得幾聲金磬。
作 ㄙ ㄙ

過沙汀山寺送來幾聲人煙寂靜那時許
作 ㄙ

多清泠那時許多清泠其二不同 稍有攜琴再整流
ㄙ

水冷冷高山絕頂箇中名利豻毛輕箇中名利
ㄙ ㄙ ㄙ ㄙ

南詞新譜卷十一　道宮

羽毛輕。智者何勞絃上聲。那時許多清冷。那時

許多清冷。

△又徐稿，自首句至人煙寂靜，作
雙赤子一曲，將那時許多清冷，亦
單句，至茲上聲作畫眉見第一曲箇中名利
羽毛輕，亦只單包，又將那時許多清冷，單句
接下云，無憑寫贈月滿空庭，悟飄金井，布衾
籐枕冷如冰，教奴獨坐寒窗眠未曾作畫眉
見第二曲，又用那時許多清冷一句，接下云
云作第三曲，「拗芝麻」相連拗芝麻一曲成套，已上徐
稿大異，今姑從俗，仍舊而並
存徐說，另錄三曲之體于後

拗芝麻　　　同前

只見黃花滿徑開池館紅衣襪露逕巾霜凝鬢

△此曲與徐稿
句調皆同原在
十三調道宮近
詞中因改入

漏滴銅壺繫天風吹起四野悠揚韻若得那人
同歡慶此時便是良緣分。
應時明近　舊套從徐本錄入三曲
風時序佳期重誤怎地不埋冤。
無語淚闌干怕到黃昏鬼病纏海棠花下約束
庭院悠然珠簾半捲萬千傷心事盡都分付
雙赤子
眉前幾度問他梁間歸燕來時曾見

画眉见

那人幾時來也。山圍故園水遶孤村。寒鴉亂喧。淡煙疎雨草芊芊。滿院梨花啼杜鵑。

其第二三曲俱仍用那人幾時來也一句起調後接下㧞芝蔴一曲與前舊曲句法皆同不必錄

南詞新譜十一卷終 道宮

廣輯詞隱先生增定南九宮詞譜卷之十二

吳江鞠通生沈自晉伯明重定

姪　永啓方思

　　永揚匪輕　仝閱

南呂引子

大勝樂　勝或作聖與詩餘不同△卽滿園春　陳巡簡

生長幽閨正年少深庭院鎮長歡笑見夫多喜風流管教百歲偕老

分字借韵

金蓮子　同前

仰承朝命便指日挈累往臨他境鴛侶肯離分重整

奴只慮峻山高嶺我只為利縚名牽奈萍踪不

定我和你雙雙去直待到得南雄將我這舊歡

戀芳春　荊釵記
但無換頭

寶篆香消繡窗日永又邅節近清明暗裡時更

月換老逼親庭旦晚雖能定省遇寒暑宜加溫

寶篆永又上去
声,暗裡換老旦
晚定省去上声
俱妙

清和景惟願雙親倍膺福壽康寧

ㄙ一ㄙ一一ㄙㄙ一ㄙㄙ一一ㄙ一（作ㄙ）

小女冠子　與黃鐘　義俠記　沈伯英作
不同

慨慨挨過傷春病這永夏怎安寧歎今生錯把

可ㄙ一　ㄙ一　可ㄙ　可一　ㄙ一　一ㄙ一　一ㄙ

鸞鳳聘幾時稱我風流興

ㄙ一　一ㄙ　ㄙ一一ㄙ　　　換頭字句
　　　　　　　　　　　　與此皆同

臨江仙　與詩餘相似　　荊釵記

渡水登山須子細朝行更聽鷄啼成名先寄好

ㄙ一一ㄙ一一ㄙ　一一ㄙ一一ㄙ一　一一一ㄙㄙ

音回藍袍初掛體及早辦歸期　　換頭字句
　　　　　　　　　　　　　　與此皆同

可一　可ㄙ一　可ㄙ一ㄙ　ㄙ一一

女臨江　　同前

〔第一句用ㄙㄙ
平平ㄙㄙ平亦
可，体字不用韻
亦可〕

〔此詞隱先生
筆也，與原本江
流記曲同〕

【女冠子頭】憑欄極目天涯遠奈人去遠如天〔臨江鱗〕
鴻何事竟茫然今春看又過何日是歸年〔仙尾〕

第一句不可用平平仄仄平平第四句不可用仄平仄平平仄平仄換頭亦然今人多混用者不可不辨

一剪梅　　　蔣捷作人宋

一片春愁帶酒澆江上舟搖樓上帘招秋娘容
與泰娘嬌風又飄飄雨又蕭蕭〔換頭〕何日雲帆
卸浦橋銀字箏調心字香燒流光容易把人拋
紅了櫻桃綠了芭蕉　換頭字句與前皆同以其詞佳故備錄之

臨江梅　　　荊釵記

用韵甚雜

臨江客館悠悠難喚醒窗前尚有殘燈〔一剪〕〔仙頭〕〔梅尾〕

衣推枕自閒評今日飄零何日安寧

一枝花同但無換頭 琵琶記

閒庭槐影轉深院荷香滿簾垂清晝永怎消遣

又被翠竹敲風驚斷

十二欄杆無事閒凭徧困來湘簟展夢到家山

折腰一枝花 故名折腰 散曲
中二句轉調

堪嗟奴薄命偏犯孤辰運鳳凰分配偶這情苦

用韻甚雜偶字
苦字賞字千字
皆不用韻非也

用韻雜

○卻教我向誰行論寬家頓忘了海誓山盟拋閃得我沒投沒奔○名園堪縱賞背立鞦韆羞覷日移花影 中三句不知犯何調未能查註

薄媚 媚令

臥冰記

連朝打水弱體怎禁勞役況值炎炎盛暑追思

母親無辜把奴罵詈守家法終無怨語

虞美人 △新換此詩餘與引子同 李後主作 南唐

△此與琵琶記曲同調取其末句九字句法不

春花秋月何時了往事知多少小樓昨夜又東

斷特𢼸錄之一

一調二韵引子中之最有古意者

琵琶記

風故國不堪回首月明中

意難忘 但無換頭 與詩餘同

綠鬢仙郎懶拈花弄柳勸酒持觴長轡知有恨

何事苦思量些二箇事惱人腸試說與何妨只恐

伊尋消問息添我恓惶

稱人心 同前

撒呆打墮早被那人瞧破要同歸知他爹肯麼

料他每不允諾緣何獨坐伊家道俐齒伶牙

弄柳勸酒事芳
去上声有恨上
去声俱妙

可ノ作ー
可ムトー
可ノ作ー
ーノムトー
可人ムトノ
ームムトー
可人ムトー

呆音爺〇打墮
早被上去声利作
茜奈你道我罵
我去上声俱妙
伶俐當作靈利

眉批：
- 我爹爹三字正笋對橄欖一句
- 地網病染未穩 去上声 染這上去声俱妙

奈你爹行不可換頭 我爹爹全不顧人笑呵
這其間只是他見差禍根芽從此起灾來怎躲
他道我從着夫言罵我不聽親話

三登樂 拜月亭

世亂人荒幸脫離天羅地網不隄防病染這場
事不寧身未穩天降灾殃淹留旅邸望河南怎

轉山子 江流記

往

夢叶麒麟應佳兆，又添我無聊，纔離了十月懷胎，又恐惹一場煩惱，戰兢兢度日，算吉凶難保。

琵琶記

薄倖與詩餘不同

野曠原空人離業敗，漫盡心行孝，力枯形瘁，幸然爹媽此身安泰，恓惶處見慟哭饑人滿道歎。

野曠瀾道倚賴
上去瀾道倚賴
上声俱娥瘁字
倚前△馮去朱
然爹媽去亦然
買臣曲減幸然
爹媽六字

舉目將誰倚賴

生查子　宋人作

此係詩餘與今引子同

第一句用平平平去半亦可

新月曲如眉未有團圓意，紅豆不堪看滿眼相

思淚
換頭字
句皆同

哭相思

人死家空情黯黯奈氣力都消減自間別心中
嘗悽慘今見了越傷感

荊釵記

于飛樂

在山間因翫賞攝得箇似花妍麗天然態恁般
嬌媚要同歡他未肯不知何意是前生分淺這
情懷不堪訴與

陳巡簡

淚字改用上聲尤妙

翫賞未甞分淺
訴與俱去上聲妙

與字借韻

或于歇字下作一句非也丫轉簟展扇冷到水去上聲乳燕上去聲俱妙

步蟾宮	胸中豪氣衝牛斗更筆下龍蛇飛走管英雄隨	我步瀛洲一舉高攀龍首	滿江紅	嫩綠池塘梅雨歇薰風午轉瞥然見清涼華屋	巳飛乳燕簟展湘波紈扇冷歌傳金縷瓊卮煖	是炎蒸不到水亭中珠簾捲	上林春
與詩餘同但無換頭 荊釵記		琵琶記	但無換頭同				玉玦記 鄭虛舟作

△此調原曲與大勝樂全同錄此以別之首二句與殺狗記中句法同原本又滿園春一曲亦同不必錄

濟蹌蹌多少青霄門客
ー丨丨丨丨丨丨
明鏡無塵朱絲恆直南宮裏已看徹棘英雄濟

掛真兒

丹楓染淚漫把孤墳獨造
卜ムーーー丨作ム
四顧青山靜悄悄思量起暗裡魂消黃土傷心
去声俱妙暗裡魂消四字可用亥平平亥

琵琶記

惜春令 馮補

暑往寒來早霜凝露冷菊老梅開翡翠簾垂不
卜ムーーーー丨ーー丨作月
靜悄暗裡漫把去上声樂淚上去声俱妙暗裡

三負高漢臣奇傳

掩畫堂幽雅繡閣安排風透戶冷侵皆又還是
卜ムーーー丨ーーームー丨丨ムム
露冷是小遇景去上声翡翠上去声俱妙

獅子序 馮補

小春節屆且開懷喜逢時遇景夫婦和諧

白兔記

年乖運蹇枉有冲天氣宇受無限蹉吁最苦是運蹇氣宇最苦

七尺軀爭似我英雄俊傑問天道五行何如

似我道五餓虎

餓虎巖前睡也困龍失却明珠

睡也去上声苦

風馬兒引 馮補

司馬相如 舊曲非琴心記

雪體冰肌恁嬌容兼六藝盡皆這絃斷鸞膠何

日續不如桃李伯得嫁東風

（以下詞所增皆在卷十二南呂）

阮郎歸 新入　　　紫釵記

綠紗窗外曉光催神女下蛾眉看他含笑坐屏
圍倚新粧半晌嬌橫翠

南呂過曲

梁州序 一名梁州第七　　荊釵記

家私浩汗良田千頃富豪聲震甌城。他却不曾
婚娶。專逸我來相聘。他恁地。錢物昌盛。悅我家寒。
自料難厮稱。這段因緣料想是前定。入境緣橋

等字盛字併字不用韵亦可娶字寒字來字俱不可用韵前第三句用玄平平平亥亦可△自料二字馮稿從俗作魏醜非也

○第二曲與第一同，第四換頭與第三同，故皆不錄。△緣何不肯或作全然不省

不順情休得要恁執性（其三換頭）見哥嫂俱已應承。問姪女緣何不肯恁堅執莫不是行濁言清。枉了將奴凌併。便剋下頭來斷然不依聽。論我作伐宅第盡傳名。十處說親九處成誰似你假惺惺。

作｜ム｜、｜ム｜、ノム｜作可｜
作｜ム｜、｜ム｜作可｜
作｜ム｜作可｜
作｜ム｜、｜ト｜
作｜ム｜、トノ｜可｜人
作ト｜、ノム｜作可｜
作｜ム｜作可人
作｜ム｜作｜ム｜
作｜ム｜、｜ム｜
作｜ム｜作｜、｜
ト｜、ノト｜ト｜、｜可｜人

曲本仍作梁州序，故今人但知琵琶四本為梁州序，而謂此調為古梁州矣。

舊詞皆然琵琶記乃犯賀新郎者

梁州新郎 小序亦非

梁州新篁池閣槐陰庭院日永紅塵隔斷碧欄

｜ー｜ノ｜ー｜ー｜ム作ー｜
ー｜ー｜ー｜可｜ー｜作ノー｜
｜ー｜、ノー｜作ー｜

琵琶記

南詞所譜卷十二曾

小簇綠唱上去声，困也去上声，俱妙。以後換頭皆與梁州序本調同，故不錄。△見字用平声收亦可，然非舊格也。

杆外空飛漱玉清泉。只覺香肌無暑素質生風。

小簇琅玕展畫長人困也好清閒。忽被碁聲驚畫眠。賀新金縷唱碧筒勸向冰山雪檻開華宴。

清世界幾人見。△右二曲雖係一調然其作用。△如此佳詞惜用韻太雜耳

拈韻及中間句法亦自不同。如首句等字用韻，前閣字不用韻，中間昌盛盛字，凌併併字用韻。而無暑字、寒玉玉字又不用韻錢物昌盛愧我家寒則散文作句香肌無暑素質生風則對偶成文因緣料想一句舊體止七字而畫長云云相傳八字句法雖先詞隱定以為定格然此板必不可缺也字作襯而此腔沿習已久亦不似上如下曲云心地熱初浴罷攜素手

△按方諸校本也字亦实唱點板

襯字、俱作貢字句法可也、恐意若作梁州序
本腔、卽依荊釵若作梁州犯新郞卽依琵琶
自是兩曲俱不失體段、至于曲中襯他恁
地、及只覺等字雖曰襯字然亦不可少

火字果字借韵
楚大上去声萬
古宴也去上声
俱妙

賀新郞　分鏡記 舊傳奇

雨歇梅天壓紅巾海榴姹火聽湖中鼉聲鼉鼓
還憶着舊日三閭楚大夫解獨醒名傳萬古破
雪藕沉冰果切菖蒲泛玉開樽俎歡宴也慶重
午

纏枝花　白兔記

用韻雜

休得把他相輕。幾此漢身強健。春種秋收休辭
倦。自然不用愁衣飯。只愁他福分淺。枉了行方
便。（合）記得買臣未遇挑薪賣。後來發跡何難。

又一體　　江流記

告壯士聽拜啓。念我是儒生輩。要財寶都拏去。
望周全歸人世。好笑你無道理。敢把我如同兒
戲。若要我周全你。只饒你箇血流體。

賀新郎袞　　同前

此下二曲雖甚拙然自是不可及。又如你做使婢怎笑你笑你道理念我笑你道理耍我害我事取避上去聲拜啓騙取虜你在体下水爲你俊美去上聲俱如後學不可輕視也

△原本一調記馮稽斷作二曲

這賊漢全無此三道理殺害我一家使婢若把我男兒害取我情願先投下水休怎地只為你為你龐兒俊美○這賊漢謀心恁地把我妻輕欲騙取只慮你懷胎在體更兼我娘行老矣休怨憶莫怨誰禍到臨頭怎避

郎生　琵琶記

節節高　薑芽

蓮漪戲綵鴛把荷翻清甘瀋下瓊珠濺香風扇戲綵鬧苑俱去上声尤妙甚把字暗中作平平去芳沼邊閒庭畔坐來不覺神清健蓬萊閬苑何平亦妙然此四

字用平平仄仄
亦可〇用韵亦
雜

第一句難字上
一板必不可無
之則板亂矣
今人必欲去之
可恨△凡奈子
花項窗寒綉衣
郎等曲皆然〇
終不然一句用
仄平仄仄平平
亦可與字語
字借韵

瘦損鏡也未敗
俱去上聲妙

足美（合）只恐西厢又嫩秋不覺暗中流年换。

婚姻事難論高低論高低怎如同前

大勝樂作聖勝或

賤孩兒貴終不然便嫌棄他奴是親生兒子親息

婦難道他是何人我是誰爹居相位怎說着傷

風敗俗非理的言語。

又一體箱見非也

舊譜作針線散曲繁花滿目開套

把一床絃索塵埋兩眉峯不展開香肌瘦損愁

無奈懶刺繡傷粧臺舊恨新愁教我如何捱只又
蝶使蜂媒不再來臨鸞鏡也問道朱顏未改
郎意先改。

△也字不必用韻然鏡也二字必去上声乃妙

恐蝶使蜂媒不再來臨鸞鏡也一句殺狗
記用此事非容易也此體更古
刺音七○臨鸞鏡也而第四句點
板亦與解三醒無異今人于此大勝樂則自
△按此曲第三句與解三醒同而第四句之板師與今
謬合腔于彼解三醒則力挽不悟皆沿習之
然若本宮針線箱第四句之板師與今
人所悞點解三醒者正同意古之作者原以
針線箱與大勝樂同是南呂每將二曲相聯
並作而後人于解三醒一調自覺熟便或遇
針線箱輒改作解三醒牌名而第四句之板
尚依然襲其舊而未變耳辨
此則三曲腔板皆了然矣

南詞所譜卷十二南宮上

用的甚雜，取其
詞古。
因字該用韻然
殺狗記此句亦
不叶。
笎音罩
財字亦該用韻

義。

積那得閒錢補笎籠〔奈子〕交財只恐怕斷絕仁

蚨缺少遭貧困將釵子解錢使縱然金寶如山

〔樂〕作作

【大勝】一宅分兩院而居甚風吹來到此。只為青

大勝花 新入　　　　　金印記

【樂】

【大勝】瑤琴斷空對芳蓀。對芳蓀思美人。〔項窗〕桐

勝寒花　　　　　顧來屏作悼亡

風漸冷楚騷傷神。怎得香魂叶夢英蕤粧鬢只

漸音犯

愁他路漸難引（奈子）幽韻愁我室莫同作紗（花）

大勝棹　馮補犯仙呂入雙調

（大勝）晨雞噪月巳西（沉）茅簷下人尚（震）寒鴉鼓（樂）　散曲

翼霜天（凜）我兩箇步喬（林）聽潺潺流水溪邊響

古寺遙聞鐘磬（音）（樟）撼有村醪須共（斟）有山花

須共（簪）

奈子花　一名玉梅花

論荊釵名本輕微漢梁鴻曾用聘妻芳名至今

名字上一板必不可無聘字改平乃叶ム馮改ム

南詞新譜卷十二南呂　荊釵記

			聘妻作得妻〇
		芳名云云八字	
		若用平平仄	
		平平仄七字更	
	〻防字不必用	古	
		韵	
花 奈子 算人生惟酒合歡更誰家杯酌嘗寬枝頭	奈子宜春 同前 俞之孝	花 奈子為何的不見王祥只纔間打掃廳堂適來 有人說在祠中悲愴他沒事為何獨往 祠寒 怎 防慈母到祠堂願教王覽在他傍	而已 奈子落瑣窗 十孝記 祥之孝 傳流于世休將他恁般輕視聽啟明說道表情 此演王

〇此演韓伯

廣緝詞隱先生增定南九宮詞譜 卷十二之上

一心句用七字
特建句用六字
皆古体也

祭也去上声妙

絕字結字嗏字
俱可用上声韵

況有提壺相噢何用那短簫急管宜春令須知誚
鋒正猛酒行無筭

奈子大 新入

（奈子）喜封塋也有光榮諒精誠必貫幽官一心

新灌園記

（花）為主成虛夢如今他夜臺歡湧（大勝樂）特建專祠

祭也連我藏見挈帶也算滿門恩寵

青衲襖

拜月亭

幾時得煩惱絕幾時得離恨徹本待散悶開行

但不可用去声耳

此調及青衲襖，今人肯以其句法長短不定，遂妄改句法，多至不成音律，不知襯字只可用在每句上及句中間，至于每句末後三箇字其平仄斷不可易，不然卽不諧矣，行字當作玩去

到臺榭傷情對景教我腸寸結 此三見待撥下爭 悶懷
忍撥待割捨難割捨沈吟倚遍欄杆萬感情切 作ム
都分付長嘆嗟 作ム

紅衲襖

莫不丈人行性氣乖 是莫不
莫不妾跟前缺管待 是莫不

琵琶記

画堂中少了三千客 莫不繡屏前少了十二釵 作ム
這話兒教人怎猜這意見教人怎解 敢只是楚
館秦樓有箇得意人見也悶懨懨不放懷 作ム

據拜月亭似平青衲襖八句、紅衲襖七句、及觀琵琶記則紅衲襖亦有入句法、正與拜月亭青衲襖相似、但增一他字、及人見兒字不用韻耳二記必有一誤不敢臆說、○又按古曲如八義金印拜月、皆以紅衲襖爲引子、獨琵琶記不作引子、故舊譜載于過曲、今不敢輕改、畢竟是引子也、或作北曲尤謬。

△馮稿亦作青衲八句因此調旣襖子尚皆然當仍舊

声令姑依音律作平声

寐字若用平声更妙

每句末尾第二字俱用仄声、惟第三句用平声、不然皆拗矣、

又一體　　金印記

你畫忘餐夜失寐（你要）做高官求顯跡（便是）行到糖州（也沒）甜滋味窮骨相終無榮貴日想伊心太癡（他被）傷人講是非（道常言）滿腹文章不療

飢

一江風　　散曲

俏寃家獨立在簾兒下。手撚著香羅帕。細端相。
亂綰著烏雲斜軃。著金釵恰便是活菩薩若還
到俺家燒香供養他說幾句知心話

他

此古調也今人于亂綰烏雲二句只用一句于還一句卻重疊唱作二句不知何所本也彊音泺

又一體新入　　宋子建作　詠鶯套

數聲嬌謾弄探春調。綠樹紅雲曉。小橋邊待賣

△此一江風近体也凡先詞隱傳奇皆用此格

花郎。可是伊來到芳菲報幾朝。芳菲報幾朝遊

單調風雲會　　　竊符記　張伯起作

人魂暗消歇節華倏忽催年少。

一江控簾鈎把遠信傳閨秀想翡翠思珍偶駐
風嗏功烈冠諸侯無出其右為矯制典師未必
飛　　　　　　　　　　　　　　　　雲

君王宥只落得聲名溢九州怎免得風霜典敬
裘　　　　　　　　　　　　　　作

梅花塘　　　　琵琶記

賣頭髮買的休論價念我受饑荒囊篋無此二箇
賣頭髮三字乃
一句也以髮
字慣字與箇字

婆字何字他字作一韵此琵琶詑常態也他音拖

丈夫出去那竟連喪了公婆沒奈何只得剪頭髮資送他

香柳娘 古本俱無重疊句今從俗

剪字亥声妙甚

沒人買三字用四箇字亦可

看青絲細髮看青絲細髮剪來堪愛如何賣也 同前

沒人買。若論這儀荒死喪這儀荒況連朝受餒怎教我

狠字借韵餒字不可不用

女裙釵當得這狠狠況連朝受餒

韵俱此曲借韵耳

我的腳兒怎擔其實難捱

香姐姐 新入○ 又馮補 萬事足

【香柳娘】守蓬鹽草萊。守蓬鹽草萊。埋頭幾載囊螢。鑒壁曾寧耐。把青雲路踹。把青雲路踹蕘地把頭擡。仙姬儼然在。好姐處得仙姬愛天香滿袖把

前曲剪字多矣
埋字平声不若
不用韵亦可
兩蕤字雨端字

天香滿袖改亥
亥亥平乃叶窮
字政亥声乃叶
多飄灑不是當年窮秀才。

【女冠子】

舊譜多一
古字非也
琵琶記
相公只慮多嬌女怕跋涉萬山千水女生外向
從來語況既已做人妻夫先婦隨不須疑慮這
藍田種玉結親誤。今日到海汙船補漏遲(合)
到海句或作船
到江心云云卻
與上句不相對

矣。用韵雜

詔旨輩與帝輦去上声俱妙去上声轉祸上公憑以此曲見銀臺前臨帝輦絶却親黨因兩傳奇皆有曲且細對元有不同並存之

墳字借韵

		想起此事費人區處
	孤雁飛飛或作孤	拜月亭
聖恩詔旨從天降徧迴萬民欽仰宥極刑身		
有重生望散群輩與群黨回凶就吉轉祸為祥		
前臨帝輦絶却親黨回首家鄉無了父娘感傷		
尋思着淚雨千行可人作		
	石竹花	殺狗記
時遇寒食感孝情辦虔心特來拜墳一杯美酒		

|用韻雜|拌音判|

澆奠使人不覺淚零。紙錢高掛墳頭畧表孝情

酒肴羅列墳頭乞賜受領

解連環 與詩餘不同

酬酢歡娛拌今宵共伊沉醉同攜手步月歸去。

〔合〕逢知巳賽過關張管鮑的更莫學割袍斷義。

呼喚子 同前

吾家本善良賴祖宗積趲富貴非常誰知今日

禍起蕭墻。尅量自不合酒性剛。道出言語觸伊

韵甚難

行都撒漾。夫妻義重休掛心腸。
大迓鼓 此本調也、自琵琶記盛行此調亡矣 同前
聽咱說事因一人心痛一箇腰疼。假意伴推病。
果然日久見人心到此方知沒義人。
又一體 琵琶記
因緣雖在天若非人意到底埋冤料想赤繩不
曾綰多應他無玉種藍田休強把嫦娥付與少
年。

八緣字句中暗韵不可不知○雖或作須非也○料想句若用不平平仄不平更妙

呀鼓娘 新入 夢花酣

【大呀】山凹簇錦貂碧蹄聲碎怎地將牢忽的吹
鼓胡哨玉妃應復返丹霄。【香柳】這頭見覷着那頭
見走着飛入碧綃與崔徽斯調。【娘】

凹音腰瘖用韵
妙
第三句五字從
古体
韻甚雜

風簡才 陳巡簡

任滿回程舉鞭相隨直到遠山爲除賊寇保民
安。惟只願信音傳。再來時做大官。

引駕行 同前

聽師囑付羅童往東京疾速如風只慮却凡夫不見容他留我定無災恐除却妖精歸來洞中

【引駕】念奴怎學姮娥死生關界斷銀河【劉潔縱】行然竊藥寒宮躲秋草墳窠怕轉不出輪迴磨

【引劉郎新入】 夢花酣

【郎把】女顏回跌挫扶他過花落也再粘合

合叶作何

薄媚袞　　拜月亭

今人唱今晚庶民生長昇平俱
登唱一句亦過

聽人報軍馬近城國主遷都汴今晚庶民不許

顫膏戰

一人落後在京輦生長昇平誰曾慣遭離亂苦怎言膽顫心驚如何可免。

竹馬兒　　殺狗記

他效學昔日關張結義不思量久後有頭無尾豈知他是調謊的使虛心冷氣挑唆員外得如是我東人枉恁多靈利落圈圓總不知把骨肉下得輕棄你好直恁地不思量足恩深豈知同胞義漫教人無語淚雙垂說着後心碎。

番竹馬

喊聲漫山漫野招颭（戒作漫山野亦）着皂旗見萬點寒鴉千戶

萬戶每領雄兵圍繞中都城下見敵樓無箇人

披掛都遷徙離京華俺去奮武征伐盡攬轡攀（遍野字借韻）

鞍加鞭催駿馬待逃生除是翅雙挿直追到海

角天涯金鞍玉轡斜踏着寶鐙菱花（作葵花古本）（或作前驅亦可）

拜月亭

繡帶兒

琵琶記

親年老光陰有幾行孝正是今日終不然爲着（韻亦雜）

正是或作正在、亦逼戲綵或作五綵非也、拒或作推亦非戲綵、作不上去聲苦恁上去聲俱妙

○春闈裡裡宗百年事事宇俱暗用韵于句中而人不覺者每曲末後四宇用仄乎乎仄平亦可

只有此兒有字改平声乃順

一領藍袍，那落後了戲綵斑衣。思之此行榮貴雖可擬怕親老等不得榮貴春闈裡紛紛大儒難道是沒爹娘的孩兒方去其二換休送男兒漢凌雲志氣何必苦恁淹滯。可不乾費了十載青燈枉捱半世黃齏須知此行是親志休故拒。你那些簡養親之志。百年事只有此見難道是庭前森森丹桂。

△此係本調全腔、玉簪記難提起一曲末云幾番長歎空自悲怕春去留不住少年顏色比此曲少第七第八兩句或作又一體則可、南音三籟乃

欲以其曲為繡帶兒全調，併疑春鬧裡以
繡帶兒全調，併疑春鬧裡以下
犯太師引則不可也，又疑繡帶引一曲雖半
犯太師引而句字與繡帶兒全曲一般，為漫
無分別，不知其句數雖合而腔板則分，自不
相混也，其說別見
猫見逐黃鶯註中

繡太平　韓玉筝　奇傳

繡帶東風扇花紅柳綠流鶯對語如簧遊蜂粉
｜ム｜ーー｜ム｜ーーー｜ーム
蝶雙飛觸目對景恓惶。〔醉太〕堪傷。聲聲杜宇愁
｜ーー｜｜｜ム　〔平〕　｜ー　ーーーーー
春忙。轉教我悶懷難灰，自從分散，在花前共誰
ーム　　｜　　　｜ーーム　　｜ーー｜　　｜ーーム
淺斟低唱。
｜ムーム

起句不用韻非
一對語對景
忙一對語對景
見
杜宇去上声，我
悶上去声俱妙
換頭亦用兩字起，如
前休迷句法故不錄

繡帶宜春　散曲

〔繡帶〕幽窗下沉吟半晌。追思俏的嬌娘娉婷態。不弱似鶯鶯妖嬈處。可比雙雙非獎。〔宜春令〕誇他性格見溫柔難描他身材得見生停當說不盡風流可喜萬般模樣。

宜春樂　　沈伯英　詞出曲海青冰

〔宜春令〕銀箏按象板敲更和諧鸞笙鳳簫夢魂不到幾年忘卻聞宮調再安排翡翠巢深重整頓

此出十樣錦舊分五曲惟此曲合譜餘不足取也
描他他字叶一亥声乃叶
△象板弄草去
上声翡翠整頓
上去声俱妙

鸂鶒交好【大勝】拈花弄草併將風月一擔都挑

【樂】帶醉行春　　真珠衫　　袁駘作

【繡帶】一別後天長地遠教奴曉夜懸懸。縱客中

人猛念家山。怕夢中身又阻江烟。醉太堪憐殘

燈半點焰孤眠挣着眼徧身寒顫。宜春你但腰

纏滿志早歸庭院。

地遠又阻半點
志早去上声，曉
夜猛念點焰眼
徧你但滿志上
去声俱妙。

【繡帶】繡針線　　顧來屏作

【見】繡帶看屋外層巒翠拱晴天暖思溶溶鎮援琴

奉拱帝子謝女
燕子第子去上

太師引

帝子湘南空詠絮　有謝女江東〔針線〕勝殺蘭
漿沉沉桃花水人悄殺鐵馬輕輕燕子風愁多宋
是離騷弟子草恨新封。

琵琶記

他意見難提起這其間就裏我自知他戀着被
窩中恩愛捨不得離海角天涯塗山四日離大
禹你直恁地捨不得分離貪鴛侶守着鳳幃多
悮了鵬程鶯薦的消息。

（上聲二）意見兒宗及侶字俱句中暗韻　但惜其借耳禹字亦借韻就裏大禹悮了俱去上聲妙　分離離字馮音去聲○鶯音愕不可唱作鶴

聲慢恩草恨上想
去聲俱妙

查古曲尼太師引皆用前一曲体第五句並無句法者必犯他有用別後云云調莫可考矣只查得末一句是刮鼓令記以俟知者蓋此二曲末一句俱七字句法全不與前曲末句相似況古曲亦無此等句法若如今人唱則高先生之扭揑何足取哉句法又不同若以漢字為疑則史記漢書其

太師令 △原作又一體,今改定　同前

細端相這是誰筆仗覷着他教我心見好感傷

好似我雙親模樣怎穿着破損衣裳道別後容

顏無恙怎這般淒涼形狀誰來往直將到洛陽

【刮鼓】須知仲尼和陽虎一般龐（其二）這是街坊

誰矣相物莊家形衰貌黃若沒箇息婦來相傷

少不得也這般淒涼敢是神圖佛像猛可地小

【令】

鹿兒心頭撞丹青匠由他主張須知漢毛延壽

誤王嬙。好似怎這。敢是上去聲似我破損去家也、息婦婦上聲俱妙。○相字往字坊字匠字俱字用平声乃叶字用平聲乃叶△憑云婦字亦叶作誰往來皆非也△砌莊家形衰貌黃猶言声不叶、襯一來此曲本調用全曲恐無末犯他調一句之理。字便和此法不裝砌成此田莊人家衰黃之狀也、子猶謂可不知予意五供養末亦犯月上海棠一句、或古有此體耳、

醉太平係正宮亦入南呂

醉太師　　鑒井記

醉太師（只為）家鄉路杳怕他年婦去遭遇強暴還因就學與園公幼子為曹思着（太師）他每年歲剛湊巧還配你弱冠的兒曹恩光焰無福學字可用平前學作溪交切△焰字用韻路杳幼子湊巧配你頓首俱去上

声妙

△浪字用韵

盡了障怎萬種
俱去上声妙

不是字用平
声乃叶做兒
字用平去声乃
叶

可消忙頓首堦前謝得榮耀。

太師垂繡帶　十孝記　此演王
祥之孝

[太師]涙淋浪想我親遺像望冥中聽兒訴苦腸。

[引]

受盡了千般魔障怎說得萬種恓惶繡帶你自從

身亡我此身空自多執掌怎知道他苦不相亮。

却不道無不是的父娘做見的怎說得娘行歹

相。

△一曲中
宛轉情至

又一體新入　　王伯良作
情麗

科字用韵

他音拖

若即字用厶声
即似太師引

太師引綉帶見
二曲第三句句
雖同而平厶各
異一句寫本各
處者是上去声

【太師引】你是脂粉科嬌滴滴花一朵。若不傲人敢湯他近他可正是前緣注定喜孜孜肯自結絲蘿。看蘭房暗將春色鎖說甚麼蝶眠蜂臥（綉帶慢）教付柔枝嫩柯儘消受一時憑郎摧挫。（見）

【太師圍綉帶】新入 夢花酣

【太師隔菱花】曾把紅藥瞥也不曾連枝帶葉。（綉）我（帶）點幽情撩水蜻蜓歙春柔逗風蝴蝶。（太師）親描玉貌還把詩句寫或者是陰魂無藉多情

太師引正體	俱妙末句用	姐字句中用韻
	烏去上聲俱妙	粉絮上去聲更
		末句用刮鼓令句法

姐何方那些只可惜飛瓊又已輕墜瑤關。

太師醉腰圍 新入 同前

〔太師〕漫悠揚 春夢渾迢遞趁餘香膩脂驛西應。

〔引〕則是狂隨粉絮還和他舞入紅梨醉 〔太師〕似這野棠春寂研裙垂更鳥啄玉筝風碎 〔引〕太師人何處秦嫫楚妃難道叩花房油壁便空回。

太師入瑣窗 新入 鴛鴦棒

〔引〕〔太師〕嵌峰巒巫山箇是瑤姬雲魂雨魔贏得箇

狂朋七字一句用荊釵句法妙

中字用韻內典道種去上聲典引恁柳下曉度上去聲俱妙

荒祠在左恰如今茅厖烟蘿風帆霧槳時或蹉。願郎此莫輕移舵〔瑣窗寒〕狂朋怪侶總挑唆莫教他蜂蝶䞋科。

太師接學士 新入

〔太師〕禪窟中藏其用。可知他內典恁通早撐達

古今青史却同塵得柳下和風〔三學士〕喜是烟縈

胸谷昏安枕月映心城度曉鐘錫飛敢應支道

種。等閒話身世空。

沈巢逸 詞隱先生從弟

此曲用韻嚴而詞本色妙甚，與詩餘不同今作瑣寒窗非也

鄭孔目傳奇

瑣窗寒

前回入馬歡娛做鸂鶒諧比目。一雙兩好世間真無鴛幃繡閣不離一步誰知有這般情苦此行須是早回歸共樂百歲夫婦。

第二句六箇字，此行一句七箇字乃正體也、第二句用亾声去声住，有調妙甚.

又一體

荊釵記

門親非是我貪婪。無奈人來說再三，送荊釵愁他富室包彈。良媒竟沒一言回俺反教人尷尬二句腔謬矣
△馮云荊釵愁他用四平声腸懸膽。聽得早間喜鵲噪窗南。有何親舊相探。却覷一送字送

非字上一板不可無。第二句這當如不曾詩公與鄉閭法今人唱作懶回骨第

可唱不如用平平亥亥為順
○包彈宋元人語因包龍圖好彈人故曰包彈今人改作襃談非也此曲亦以襃談用之故用之在閉口韻內耳△馮云談議也不必改包彈襃談猶云褒貶○嬖音藍
首句上一字一板必不可無許字若用平聲更妙帝旨云上聲選箇上去聲俱妙巳字拗改作平聲乃叶

查古曲及舊譜所收臥冰記曲早間句元只該七簡字觀荊釵第三曲云姑姑因此臉羞慚亦七字耳必不可于第二字另用一韻而分為兩句也自後人改易舊譜以致錯亂今人故日此曲古今惟有孟母香囊記訛以傳訛遂做之云古今分為兩句而與曾參遂以九字第二字悍然用之韻矣唱之者既熟聽之者又慣作之者又多不考其源流可歎可歎

瑣窗郎 舊作犯阮郎 歸今改正

琵琶記

[寒]瑣窗吾家一女娉婷不曾許公與卿昨承帝旨[作么]選簡書生不須用白壁黄金為聘[作ム]賀新[郎作ム]若是因緣前世巳曾定今日裡其歡慶[作ム]
按昨承至為聘十六字

前送荊釵至回俺十七字下也、彼則午室字下作截板、而此則不然、亦是後人訛以傳訛、不知琐窗郎之出于琐窗寒耳、必求歸一之腔乃妙、今人唱彼則極其慢唱此則甚粗疎亦非也、琐窗寒亦何必細腔耶至于昨字上、或無板則不必拘也

一咏玉蝶二咏
絲蕚
瓊紅玉也

琐窗花　新入
鞠通生　咏園梅二曲

[琐窗寒]
小紅霞罨染南枝覷瓊膚又疑雪姿[玉梅花]
亭亭悄待孤眠一夢魂欲化舞迷春恩沾翅夢
見中粉香多時[其二壽陽粧]何事胭脂玉鈿痕
把新黛施冷冷翠滴含葩欲試如墜雪點苔清

漬還似碧雲裳淺籠鮫綃。

瑣窗秋月 新入　夢花酣

瑣窗柳科園試砍飛柯。脫災厄勝補陀。鸞膠續斷鳳髓調和。[秋夜]只因命短賠錢貨。惹情珠淚顆費拈花接果。

[淚顯去上声妙]

[寒] 又一體 新入　金明池

瑣窗[寒]一聲聲呌碧成丹。怨佳人夢裏單高懷曉

劍美韻瑯玕多應註在赤文絲簡。[秋夜]候允金

擇日行煑雁結一頂繡傘擎一杯喜盞。

江流記

阮郎歸與詩餘不同

孩見去求科舉到如今元自無箇消息遣娘懸望倚定柴門無踪跡只怕你戀酒貪花頓忘却親闈甘旨閃得我冷清清悶懨懨撲簌簌淚雙垂。何日掛錦衣歸。

繡衣郎

荊釵記

自力學十載書幃黃卷青燈不暫離。春闈催試

馮亦作武陵
花非也
㪇到倚定你恋
上去声望倚怕
你恋酒挂錦去
上声俱妙舉字
吉宁俱借韵
遣娘以下四句
似空春令及繡
衣郎句法

十字上一板必不可無

绣傘去上声妙

鏖戰文場用去平上去亦可志字借韵萬里去上声妙字見字樹字語字俱借韵夢魂不到用亾亾平亦可

△此首二句起調點板法〇書

鏖戰文場男兒志跳龍門擬着荷衣步蟾宮必攀丹桂。願從今奮鵬程萬里。願從今奮鵬程萬里。

宜春令　琵琶記

雖然讀萬卷書論功名非吾意兒只愁親老夢魂不到親闈裏便教我做到九棘三槐怎撇得萱花椿樹我這衷腸一點孝心對着誰語。

△末句、我這二字俱亾聲、妙、不可將此二字作襯、而以衷腸二字唱起、琵琶下三曲皆然

此首二句次曲
以後點板法
姓字不用韵亦
可酒數豈太上
去声笑與去上
声俱妙

雋徐選切

春甌帶金蓮 新入　鴛鴦棒

〔宜春〕尋花姓聽玉名。〔東甌〕攜取梅花酒數升紅
〔令〕粧笑與千蓮映豈太乙峯頭井。〔金蓮〕空撇下月
痕香細細碧澄澄。

宜春絳 新入〇　鴛簪記
〔宜春〕你低徊語意可憐。及笄年心嘗挂牽。鴛事
〔令〕機多變鴛幃冷落梨花院。美才雋子建爭先覷
丰姿潘安重見。〔春絳都〕你非關偃蹇。是我蹉跎歲

月躭悮你芳年。

是俺放俺孝女
自有去上声好
放你自上去声
俱妙魄鋪買切

宜春序　犯黃鐘　　　　　夢花酺

[宜春]鴛鴦翅。兩搭開巧天公費神鍼剪裁這春
[令]
風狂客是俺泉臺拾得在好放俺孝女歸曹你
自有文姬入塞。[獅子]既然是兩家的魂魄却也
[序]
分不得拆不開且含糊瓜皮搭菜眞箇掌珠雙
賽我好教歡喜盈腮。

阮二郎新入　　　　　　　　同前

李代上去声夢
裡去上声，俱妙

方諸云首句末字須用上声若平声即第二字若咬义。未字咬义上声更妙甚美。未老故里妙日字不用韻亦可。○此

〔阮郎〕花如繡春如海夢遊春題着詩句藏埋偶
然悲慨。聽吟出前詩青松蓋只疑他夜去明來。
那知他桃僵李代。〔賀新郎〕碧桃花夢裏饒一賣雙
兩好鄂州載。

三學士 堂人可惡 琵琶記

謝得公公意甚美凡事仗托維持假饒一舉登
科日難道是雙親未老時只恐錦衣歸故里雙
親的不見見。按此調第三句與解三酲雖相
似而實不同于猶及間昔年唱

曲第三第四句必如琵琶記用成語或唐詩一聯乃妙

△原曲用韻太雜以此曲易之

曲者、唱此第三句、並無截板、今清唱者、唱此第三句、皆與解三醒第三句同、而梨園子弟素稱有傳授能守其業者、亦踵其訛矣、予以一口而欲撼眾口以存古調、不亦難哉、

【三學士】學士解醒仙呂△犯 西樓記袁令昭作

曲巷高樓疎樹影。蜂黃蝶粉輕盈假看珠勒垂紅袖倦整金釵倚翠屏。【解三醒】幾陣香風吹醉蘭麝氳氳寶霧橫春纖冷想綠紗深處小婦調笙。

又一體 新入

綠牡丹 吳石渠作

奇思妙句，在手未可去上声。影去上去声俱妙。

〔三〕〔學〕錯落明珠劈面授。應知接應難周。偶然伯樂邀先顧你也。未是孫山作尾收〔解三〕知屈就〔醒〕倒為無端高下一晌低留。這

〔學〕士解溪沙犯仙呂 新入中 勘皮靴

〔三〕〔學〕天半朱霞秋月朗。這就是分明濯錦文江〔解三〕〔醒〕画眉張。只八神明〔士〕

雖然判官禿筆莽他在手。我怎獨自形來影去雙空髩影浣〔溪〕

未可輕譃浪肯做點頭石兔經年搖首河潢

〔沙〕若得口氣見呵

刮鼓令 鼓或作古

荊釵記

從別後到京廬萱堂當暮景幸喜得今朝重會。又緣何愁悶縈莫不是我家荊看承母親不志誠。分明說與恁見聽他怎生不與共登程。

羅鼓令 仙呂入越調 或作羅古△犯

琵琶記

刮鼓 如今我試猜。多應他犯着獨嗟病來背地裏自買些鮭菜。飯他我啐這意真是歹。他

令 和你甚相愛不應反面直恁乖。我千辛萬苦却

不志誠三字可作平平去上四字

我試你甚反面上去聲地裏是歹萬苦到此做鬼去上聲俱妙嗻音床鮭音諧

有甚情懷。却不臉見黃瘦骨如柴。皁羅
此淚珠滿腮看看做鬼溝渠裏埋縱然不死也
難捱。[包子]教人只恨蔡伯喈。

△原本前半用琵琶記中首曲予因第二曲
韻調和協故易之但此曲我喫飯緣何不在
這意見真是反似兩句句法而荆釵中又緣
何愁悶縈此六字一句耳馮云因上文意未
盡而疊用一句也古戲曲中往往有之原云
末句不似包子令不可曉愚意恨字上增一
板卽似包子令然先生于琵琶效註云若依
包子令唱便不合調恐有訛處而墨憨謂此
句卽刮鼓令末句非包子令也此論亦是但
刮鼓令旣用全曲在前帶皁羅袍半曲而又

臉音斂
也難捱也字不
得已而用之切
不可用去入三
声必得平声字
乃叶

道我却不臉見黃瘦骨如柴。袍合思量到
ムーム可ムーム
ムーム可ムーム作ムム
元可作平聲 也字中州韻

入本調末一句作尾,恐又未必然耳,知音者再商之。

又一體 馮補 萬事足

【令】刮鼓與我輕開啟對查是何名說與咱。原來負省元聲價也堪將桑梓誇公道莫虧他,皁羅你文章雖好,奈同鄉怎麼非干我事,是你投胎自差。放他第二他便無說話。【刮鼓】免教他日嘴喳喳。這是小心到底永無差。

癡冤家 江流記

猛可裏聽得鬧炒,老漢大膽來到。只見相公吁氣心下焦。夫人在那廂煩惱無倚靠如何是好。難說盡他這般圈套。

金蓮子

古今愁誰似我目下這樣憂。聽軍馬驟人鬧語。稠。向深林中躲避,只恐有人搜。〔其二換百忙裏散失差了路頭。尋覓竟不見怎措手。謝神天祐。這搭見是有親骨肉見了,尋路向前走。

拜月亭

開炒大膽是好,去上声,老漢倚靠上去声俱妙。
似我開語是怎措手是有見了怎去上声馬驟避怎措上去声馬驟俱妙△馮註末可正体止七字可只恐二字作襯字謂此曲今人多從陳大声以何法既便于作者亦不必拘拘

今人但見陳大聲表記留一調,謂金蓮子當
如是矣,予細查古曲及舊板自兔記皆與拜
月亭相合,乃知表記留記字似協,而實不協
陳作世所盛行,比之拜月亭有字作襯字亦有
做一箇字當用韻後人于箇字
上當點二板,而不點,恐見那三字乃襯字,則
繡字上不當點板,而多點一板,作曲與唱曲
者皆失之矣,如驟字祐字句中暗韻古人所
謂短柱者也,即如浣溪沙中,他去久久字乃
用韻處,豈可不點板作一句,而竟帶過去耶
嗟嗟,唱者既未必曉文義,而作者又未必能
審音,古調于是日漸滅矣,然
陳大聲自是作家,不可薄也。

△度叶駝托叶

古調及攷詞林
辨体原以此二
字作襯字亦云
此之拜月亭有
情有調為可法
也

金蓮帶東甌　黃孝子

[換頭] 金蓮子 婚姻及時須揣度,這場事務非小可,良

南詞所盍卷十二 南宮

媒証一心要付托東甌豈容仍前執滯更差訛
　ㄙ　　ㄙ　ㄙ　ㄙ　作令　ㄙ　ㄙ　ㄙ　ㄙ

身後事如何。
ㄙㄙ

香羅帶　　　　琵琶記

一從鸞鳳分。誰梳鬢雲粧臺不臨生暗塵。那更
作ㄙ　　　　　　　可又　　ㄙㄙ

釵梳首飾典無存也是我擔閣你度青春如今
　　　　　　　　　　ㄙ　可又　　ㄙ

又剪你資送老親剪髪傷情也只怨着結髪薄
ㄙ　ㄙ　ㄙ　　　　ㄙ　　　作一作一

倖人。
ㄙ

又一體　　　　白兎記

存字是暗用韻
處傷情情字元
非用韻字下
也字隨意用一
ㄏ声字俱可不
比前邊迤字必
不可換也

【附馮稿以異日說冤恨二句對白兔記梧葉見異日風雲會管教來報賢以末句對牧羊記梧葉兒血淚交流滿肚皮吱此曲亦作羅帶兒今仍舊 零字借韻

娘行免淚零聽吾說事因。俺爹爹管軍兼管民回去卞州挨問姓劉人也。教他取你免伊淚零。〔合〕異日說冤恨報取薄倖人苦也天天甚得母子團圓說事因多只數日少半旬。

【羅帶見△犯商調】 拜月亭

香羅〕妾身本官族京城久居。為侵邊犯關軍奮帶 武君臣遷徙離中都也。散亂人逃避遶程途。〔梧葉〕身無主去無所。可磋可地千生受萬苦辛。今宵得

即無由洗恨四字二句也用綠樓記句法見本調註中查舊譜不明註犯何調公馮亦未詳

和哄夏感做了去上声也是上带

借歇宿見可憐 子母每天翻地覆。

二犯香羅帶 俏臉見 黃孝子

冤家主意偏。不容勸諫花枝樣好見成逼遣進一命喪黃泉。如今隨波逐浪魂魄遠。○指望你終身養老誰想半路無門路退無緣也只得拚輕捐。○思量起俏臉見怎不教人可憐

羅江怨 一名羅帶風 散曲徐稿作林招得傳奇

香羅 懨懨病漸濃。誰來和哄。春思夏感秋又冬。

去声俱妙

柯音哥

公冯云怨别离盖一江风之别名也

満懐心事訴與天公也[一江]天有何私不把我

恩情送恩多也是空情多也是空都做了南柯

夢。

舊譜末三句是怨別離、而無可攷然此三句與一江風正同只以一江風唱之為是

又按誠齋樂府將此調改作楚江情蓋惡怨字也、然觀一更夜氣清諸曲中多息量薄

倖三句、梁伯龍以為似皁羅袍非也、息量二

句、即是擔閣你度青春二句、但每句各增一

字耳、今宵那搭一句也、即香羅帶

中珠圍翠簇一句也、今載于後

奴家或作教人

今從古本

又一體江情者

即別名楚

香羅　一更夜氣清瑶階露零奴家等得燈半昏。
帶

作　作　作
ㄙ　ㄙ　ㄙ

誠齋樂府王作同獻

△前犯仙呂末犯商調及雙調

昏字溫字借韻俱妙
怎又感去上声
指度上去声，被險幸兩處上去声尚有是苦浪打去上声俱妙否音韶

強將鐵指度閒情也思量薄倖全無志誠今宵
那搭花徑行〔一江〕撇得冷冷清清門掩孤幃靜
紅鴦被怎溫紅鴦被怎溫青鸞夢未成又感起
相思病

（那搭猶言那邊那廂也北曲中每用之不知者咬作那得可笑之甚）

五樣錦

拜月亭

〔蠟梅花〕因緣將謂是五百年眷屬十生九死成歡
〔香羅經〕艱歷險幸無虞也〔指望〕否極生泰禍
聚〔帶〕
絶受福〔令〕〔刮鼓〕誰知尚有如是苦〔見〕〔梧葉〕急浪狂風
作

折音吾

△曲入南呂乃各犯他調

好姐姐 風吹拆竝根連枝樹。浪打散鴛鴦兩處飛。

三換頭

【五韻美】名韁利鎖。先自將人擡挫。蠟梅況鸞拘鳳束。甚日得到家。我也休怨他。這其間只是我不合來長安看花。【梧葉】閃殺我爹娘也。淚珠空暗墮。【合】這段因緣也只是無如之奈何。

舊註前二句五韻美、中四句蠟梅花、後四句梧葉兒。孜之前後二句、俱近似矣。但中段不似而閃殺二句、亦不似梧葉兒。△今按此曲原雜押歌戈與家麻、只是我我字、原與鎖挫等字叶、郎琵琶

鳳束甚目到家與孩兒出去在今日中對前後下曲把字亦然今細以蠟梅花對之則鸞拘

這其間兩句正與但願得魚化龍對長安看花及且都拋捨又與青雲得路對上不合來

下那壁廂只作襯字惟我也休怨他及此事明知牽挂二句與爹爹媽媽來相送稍異則

東嘉他曲于調中增減一二字者每有之耳郎五韻美首二句亦有二體此與拜月亭意

見裏想眼見裏望體同梧葉兒後四句荊釵在黃泉無由洗恨無由遠恥事到臨危捱死

做鬼此以閃殺爹娘淚珠暗墮作正文而以我字也字空字作襯正爾相對末句無如閃

何奈何二字與做鬼二字對之字作襯似此查明當在我字點板而不字無板

字娘字點板而

爹字也字無板

南詞新譜南呂前半卷終

已上參之方諸

非臆說也

廣輯詞隱先生增定南九宮詞譜卷之十二下

吳江鞠通生沈自晉伯明重定

姪　永令一指

　　永薺建芳　全閱

南呂過曲 後半

香徧滿　散曲

鸞鳳同聘。尋息那人不志誠誰信今番心不定。頓將人薄倖。可憐無限情一似紙樣輕把往事

（小字批註：此曲無襯字，有規矩勝于閒他消瘦及琵琶記二曲△馮云誠字平押為正、琵琶記用聲猶可）

按琵琶記此調首句不用韻第二句
空息省。用乙韻此亦不必拘也但第四句云
闌閒音諍債韻尤妙
字若改作去聲
勿用去聲○省

你只索開閭又不用韻故唱之者不必點閭字
上此曲倖字雖亦乙聲然與本韻協至于陳
大聲因他消瘦學此曲而作者又云柳條嬌
且柔用平聲韻矣既用韻則板當點倖字上

窘音吼

征胡徧新入 夢花酣

[征胡]跟尋鵲血胭脂窘。雲迷四罕莫非一樹鉛
兵 — ㄙ —一ㄙ 一ㄙ可— —ㄙ
華小桃零落了。[滿]香徧風淹葉半涸。得烟艛作翠
— —ㄙ 一— 一— 作ㄙ

箔音巴毛切

箔挵野宿殘陽廊。

此與正宮三仙
序醉天樂二曲 又一體曲新入
以下四 鞠通生至尾同

相接至尾為一套。正恐恁陡是你俱去上聲合調用

領起上去聲連

【征胡兵】長條正恐春馳驟。何時少休待將折取一枝。怕動離情恁咥。[香徧]雨晴珠淚濕翠銷煙黛比前曲多雨晴一句都是你惹攀揉怎免却閒僝僽。[滿]羞。

梅花郎可入仙呂

【蠟梅花】天涯目斷晚鴉倦收流光那惜春歸否自灞陵人不留章臺別後。[賀新郎]盼斜陽渺渺三眠又誰管領這時候。

【瑣窗帽】

第二句姑從時調
纜怨去上声總
守上声俱合調

〔瑣窗〕鬬風流還怨風流。只怕多病多愁不耐秋。〔寒〕更關情在曉風殘月簾鈎。〔劉潑〕霜華未染先消瘦。不自由怎禁得商颷透。

節節令

〔節節〕青絲纜怎收總牽愁。孤舟莫繫行蹤驟離筵酒凭画樓魂消後。一般斷送顏非舊〔東甌〕可憐飛絮下空溝嗚咽向東流。〔附錄〕〔尾聲〕短長亭開窮究。一雙青塚傍誰留。多管是東皇點點愁。〔令〕作

懶畫眉　琵琶記

強對南薰奏虞弦。只覺指下餘音不似前那些
箇流水共高山。只見滿眼風波惡。似離別當年
懷水仙。

此調第一字平仄不拘，第二字必用
仄聲。第三第四字必用平聲，乃是正
體。琵琶記三曲皆然，△原載頓覺餘音一曲，
因第四句殺聲在絃中見。觀字覺難下，故易
此曲。第四句惡字不用韻，其第三曲中
少字亦然，攷註云此句不叶韻更脫俗，
體他特載之

首句句法及第
四句用韻皆近

對字亥声妙甚
懷字去声切不可用
上声去声，若無
仄声字，用入声
可也山字借韻

又一體　朱尚木作　隔舟授贈

湘簾半捲夜何其。陣陣香風土舞衣。鸞簫吹徹

首句從舊体妙	卓叶之卯切	首句用近体	其音未曉字畋平声乃叶

錦帆低驀見真無計，淡月疏星曉霧迷。

懶扶歸犯仙呂〇　夢花酣

懶画生平每恨董妖嬈。畢竟桃花命未招夷歌

幾處起漁樵。醉扶不能寶爐供養沉香卓石橋

旁聊當草團瓢。小生心起座紅雲島。

懶鶯見犯商調　沈曼君作舟次題秋

懶画風渚蕭疏竹千竿次第閒鷗點幾灘遙天

青碾到雕欄閨夢依誰遠見黃鶯落霞寒征帆幅

懶画眉犯仙呂　新入末

懶針醒　勘皮靴

[懶画]蘭草當門不如鋤。任彼漂流在道途文姬
[眉]還要贖歸胡。[針線]息雷霆聽講其中故竝不是
夢仙無據。是秦宮毛女恩兀住。又做舊日劉郎
得唱臚。[解三]他三塲得手因爲居塲屋。想秉燭
無虧得此[醒]福分殊天公註竝無心撮合豈是人
謀。

幅欲渡奈秋殘。

苟句從舊体妙
謀首誤

懶扶羅 新入　　鴛鴦棒

【懶画】烟波江上晚吹菰，隱隱蘆叢跳白魚。是好則

【眉】一秋微雨過蓮鬚，天非花艷輕非霧。

烟絲夢回初花飛水點燈前雨。【醉扶】香裊

黄粱夢餘冷冷瑶瑟聲哀楚。【袍】【婦】零鐘斷鼓

菰音孤

首句用近體

香裊烟絲用醉
扶婦第三句正
体妙

画眉溪月瑣寒郎 新入　　沈治佐作寄答來屏

【懶画】夢入池塘句新餐。【似】白雪飛來字字寒伯

【眉】【沙】浣溪司馬臺梁鴻案共悲歌恨

牙為婦解心彈。

首句從舊體

解音械

水愁關。你生生薑桂風塵但渺渺煙霞氣縣間。

秋夜 小阮新封重重澗漁郎古渡行行幻［瑣窗］

桃花獨許君來流辮漫評論古今秦漢繡衣［郎］

同予看清波白鷳且同予看清波白鷳。

朝天懶 新入 牡丹亭 湯海若作

朝天怕的粉冷香銷泣絳紗又到的高唐館玩
子是
月華。猛回頭羞颯髻兒鬟自擎拏。［懶画］怕桃源

試字拗欸平乃
路徑行來詫再得俄延試認他。
叶

動綺媚眼去上
声鬼向粉翅去
上声俱妙

喚字拗改平乃
叶

經字用韻妙甚
後人作容貌嬌
年紀幼風月招
因緣簿楊柳眉
秋波眼皆不及

[朝天]一點蕉紅動綺羅低向朱脣問說句麼。秋
墳鬼向夕陽多却因何。你看他媚眼斜睃。懶畫
我慳雲澀雨籠博悄溫和。蝶翻粉翅棲香軃。又
被鶯弄花酣喚月魔。

又一體新入　夢花酣

浣溪沙與詩餘不同　散曲

誰慣經相思病態只怨枕餘衾剩兩三杯酒全
無興。我空教十二闌干獨自凭。心耿耿想起那虛

我自招隨人笑能於拍字用韻
也
枕餘余剌
四字用亥亥平
平亦可獨字
上一板必不可
無故增之

脾情耳邊言那取那眞本蘭亭。

歷攷此調、如
陳大聲及雍
熙樂府諸曲、皆於心耿耿處用韻、若他去久
心正苦心懊惱是也、今唱此調者、不以此曲
及樂府及大聲古曲為準、必欲將時曲之楊柳
眉一曲為主、卻以心耿耿至耳邊言十二
知兩三杯酒一句、當用亥平平亥亥、甚不
字、對要解愁腸須是酒七字、何其愚也、殊不
楊柳眉之曲、卻用年年三月病懨懨耳邊言
則用亥平平、而彼卻用須是酒之平平亥亥、而
當用亥平平、而彼卻用年年三月、此處必
則各曲耿字、久字、苦字、惱字、皆用韻、此處既打
當點一實板一截板、而彼卻只有七字、
一板在愁字上、則不可復增、而竟廢上
面一韻矣、作此套曲者、乃最不知音律者也、
今人不從舊譜與諸舊曲、而必以彼錯亂
曲為準、豈不冤哉△墨憨以虛脾情情字改

按馮說甚善特錄存此体

性字、且云必韻點一板、舊作情字誤、又云俗將耳邊言作句、于耳字用擊板、非也、併去言字一板、又因舊曲他去久、有些箇風聲見未真實、且割耳邊言連上作一句更誤、于那字點板、去下邊一那字、又引証疑雲舊曲、末云、昏黯（黯）對着孤燈（焰）稱西風鬭合鉄馬雕（鞽）

秋夜月與詩餘不同

恩餞行親把香醪贈。一曲琵琶陽關令。春衫淚

涇君曾搵翻成做画餅似銀瓶墜井。

画餅墜井俱去上妙

東甌令

人何在夢難成水遠山遙不記程雕鞍寳馬無

此此腔板元與太下歌不同其說在黃鐘曲內

香字用韻妙
詞甚佳調又甚
協

簧字用韻妙
筆底生花詞壇

踪影。他那裏胡行徑朱顏綠鬢易凋零無奈痛
傷情。

浣溪帽 新入　　　　西園記 吳石渠作

浣溪字韻香丰神朗不鯀人暗引情腸。他因風
送句聲偏響。我帶病聽歌意易傷。[劉濆]無端扯
合真冤枉。難道信口腔不管的逢人唱。[帽]

浣溪三脫帽 新入中 犯仙呂　　　勘皮靴

浣溪鶯弄簧輕調響。小丁香露出行藏。[解三酲]作

獨步○冷絮,解
卸上去聲面講作
褪曉,就阻夢雨
那楚去上聲俱
妙

細語笑倚易返
俱去上聲妙

刻的且猶不斯放曉文顛怎不情長溫存冷絮
靚面講簡只爭解卸呼燈褪晚粧空悒怏三學怕
溪花尺水迷煙漲 那其間就阻漁梁 這能呵會
欠真才子 做不夢雨追雲那楚裏 劉溪十姨真
把靈香傍摸定光可着你心見癢

【秋夜】忽地驚月暈 住離魂倩 細語梅花香雲冷。

秋月焰東甌 新入 鴛鴦棒

【月】

【東甌】看他含笑倚紗燈容易返瑤京

【令】

紫苏丸

比前曲多耳朵
裡親說向一句
調更洽

勘皮靴

又一體 新入

秋夜歸去怕。抵秋水三年望不信神靈不索想。

東甌怎耳朵裡親說向香爲鏤刻粉爲粧。量魂

魄願相將。

令節賞金蓮 新入

真珠衫

東甌繞歡笑轉嗟呀。爲聽譙樓鼓又擂今宵片

令刻千金價節節明月下錦袖叉綿藤話。看彩雲

聯處須臾化因緣有限堪驚怕。金蓮怎似得兩

亦從陳大聲句法

△愚意念吾句字、亦句中用韵、琵琶三曲皆然、煩你捎書句、或作三字亦可、馮云書字必韵。○不及第三字可用厼平平
△先生以埋見太慘改作驚見

鴛鴦盡一生相守在汀沙。

劉潑帽　　　荊釵記

念吾到此求科舉不及第羞返鄉閭修書欲報娘和父煩你捎書只怕你相推阻。去上聲妙到此怕你

劉潑帽　歲荒只得擔飢餓。遇豐年又好存活百愁　十孝記此演郭巨驚見

帽落東甌

千苦應難摸。[令] [東甌] 人生有命奈之何。安分莫張羅。

又一體 新入

比舊曲多東甌令一句調尤冷怕

[劉瀎] 莫不是心裁妙句逼仙侯。趁長風飛去難留。[東甌令] 無計展留仙手。好待作

木蘭舟畔風波驟。

崔家處士錦幡稠穩護着讀書樓。

白玉樓 蔣西宿作

風馬兒 馮補

荊釵記

豪門議親哥哥嫂嫂已許諧秦晉。未審玉蓮肯

從順。且向繡房中相詢問。

金錢花　　散曲 鸞鳳同聘套

△群字借韻

會事一句亦通

字如瓶二字歡

今人于偷鈴二

用得有調勝于

天不應九箇字

倚定危樓望多

特出到晚來空

△你好二字不

叉那曾二字亦可

△想你掩耳偷鈴。爲你緘口如瓶。待他婦後細論。
評夫妻合雁同群歡會事鳳和鳴。
若作評論卽不協韻△荊釵記黃
鶯見曲中細論評三字句亦然

白兔記

五更轉

恨命乖。遭折挫爹娘知苦麼哥哥嫂嫂你好橫
心做。趕出劉郞罰奴挨磨。叫天不應地不聞如
何過。奴家那曾那曾識挨磨挑水辛勤只因劉
大。

△前半是五更轉本調後本原未查明今從馮作香柳娘末段將下邊顯現二字作襯亦可但嫌現字不叶韻耳

五更香 更轉犯 △原名五 白兔記

△轉 [五更]我獻燈,燈光亮,吉人天降祥,陰空保祐,祐福無量,願我嫂嫂哥哥,身康無恙,[香柳娘合]願慈悲顯現,顯現,降臨道場,消除這災障。 琵琶記

二犯五更轉 △墨憨名香繞五更

[香徧]把土泥獨抱麻裙裏來難打熬空山靜寂,[滿]無人弔。但我情真實切,到此不憚勞。[轉][五更]何曾見葬親兒不到,又道是那些卜其宅兆,親字收平葉親見字收平葉親字收乃叶

用韻甚雜

息量起是老親合顛倒。你圖他折桂看花早。不
自把一身送在白楊衰草。香徧漫自苦。這苦
憑誰告。

△原註前五句似犯賀新郎而琵琶攷註以憑字平
聲與幾人見句法欠叶今查馮註以漫自苦
二句正與琵琶記也只爲糟糠婦二句相對
則末二句亦係香徧滿無疑從之

香徧滿無疑從之

香轉雲　馮補

雙忠記

香徧你是邦家俊彥。稟乾坤精氣立兩間。五更
懸着的鐵硬忠肝挂着大斗來義膽。把這頭送上門
轉

不及辨冥錢下
脫一句或三字
或四字

隨他砍。教人可惜 可惜 英雄漢。他贈你 這 口 刀

見。做了千年公案。駐雲 天不及辨冥錢這 水果

香燈再拜勤澆奠。收拾屍骸冀保全望乞靈魂

來赴筵。

劉袞 牧羊記

停住。

茶苦奉使往邊庭。奏聞區處結好和親。把干戈

咱每是咱每是南漢使蘇武。為兩國相爭人民

今人不甚明此
調每改作雙聲
子或作番鼓兒
耍孩兒皆非也

性字不用韻、此是疎處、據後曲磨字用韻可見矣

此二曲上去上二聲聯用處極多、妙甚、當詳玩之

△按換頭原與前曲不同、則第三句用七字句法、將咨字點板作腔、而省却許多襯字亦可

紅衫兒　　琵琶記

你不信我教伊休說破。到此如何算你爹心性。我豈不過我為甚亂掩胡遮。只為着這些。直待要打破了砂鍋。是你招災攬禍。其二換頭不想道相挃把。這做作難禁架。我見每每要答嗟調和。誰知道好事多磨。起風波把你陷在地網天羅。如何不怨我懊恨。只為我一箇却擔閣你兩下。摳中州韻作瓦字音、令人唱作下。強雅切者非也、把擂作靶

又一體　　　　　　　　　　墻頭馬上奇傳

獨步房悼人隻影先自孤悽奈眼前闞合這般
事際報道君往墳頭割捨去離教我聽得這消
息心下千愁頓積　換頭與琵琶相似故不錄

首二句與琵琶
記大不同狀細
查舊曲俱與此
曲相似恐琵琶
記反是後人傳
改之訛耳

　　　　　　　花筵賺

紅衫白練犯正宮〇新入

[紅衫兒]扯破瞞天謊。復了溫郎相。誰教鬧炒蘭
換頭
房。把臂上檀痕。做雨雲荒[白練]那昏黃影一雙。
[序]
又是何處傷春魅阮郎千稽顙。感夫人惜樹養

黃字句中用韻
妙

花風釀。

消字用句中韻
妙

原有本宮賺一
曲韻雜無板刪

紅白醉 新入　　　夢花酣

〔紅衫兒〕呢的你雲頭落不道輕失掉。辜負柳葉
〔換頭〕親描。把緯絳飛檀。做紙提條。〔白練〕烟消蹤錦祕。
似紫磨唐環碎六幺。〔醉太〕總則付馬蹴柤溺酒
寒燈爆巘得雨淋鈴子蕭蕭
梁州賺宮賺一作正　　　拜月亭
且與我留人押回來問取詳細家居那裏。是工

商農種學文藝遍詩禮鄉進士州庠屢魁中都路離城三里閒居止因兵棄家無所依聽說子細

因兵棄家四字用乙乙平平亦可止字借韻

附馮雲王士宏姓名只得以三字當二字而授改饒宜以除字作襯仍打ム字板在除字饒字

紅芍藥與中呂江流記不同

負屈與銜冤蒼天也知道。我閃的撲撲簌簌淚痕交尋息痛苦咽倒。算來算來此事難恕饒拔刀出斷不入鞘。你如今一心待殺小見曹。怨也聲高。

荊釵此調第三句云、卻將王士宏除字作襯、除授改饒、則當點板在王字除字饒字。

有司所並以之十二南呂

上與七字句腔板俱協古曲以四字當三字如駐馬聽大迓鼓末句刮鼓令第六句之類甚多也

鞁字不用韻亦可

改字上而饒字下又有一截板與此微有不同未知孰是

又一體作換頭〇

半世萍踪枉浮泛。今朝遇青盼。還依大樹棲息。雕鞍詰朝別里開。做一枝安功名或起行間雕鞍。

且休把刀環頻看却不道秦時明月漢時關。

班定遠榮還。恩榮九重正宵旰而此曲起處

埋劍記詞隱先生作

埋劍記首曲起句云一旦被

古鋮線箱

其換頭起句云強要成親共連理與此正合用七字一句則二曲原自不同及查馮稿載

殺狗記

△原載滿園春
的指字兒字借
○但波六字可中
論大勝樂註中
點板宜辨巳詳
總一句玄押其
斷平押此六字
解三醒皆六字
此曲第四句與
縈繫音盈計△

勸解不聽。未審東人却怎生只聽結義相調引。
割捨背義忘恩。小官人從來本分平白地趕出
門庭。[合]若得勸回[心]取回見弟日遠非親。

針線箱 舊譜誤收大勝樂今改正東墻記

為薄情使人縈繫終日把圍屏悶倚病懨懨頓
覺貪春睡一日瘦如一日有時待重整此三殘針
指便拈起東來却忘了西香閨裏悶無言空對
針線箱兒。

曲名針線箱卽用針線
箱兒四字在內妙甚

一曲韵雜不佳又無板刪之又八寶粧一曲各調難查腔板莫效做恐作者強效之亦不錄

剔音七 青肯卓

九疑山 △中犯仙呂及商調　　梁伯龍作本朝

[香羅]江東日暮雲寒鴉遠村。關河萬里勞夢魂。

寄信縱然要打聽近行踪無人可問。[征胡]黛眉都瘦損往來空[眉]懶畫車馬

三年不見倍傷神也。[兵]

過從日紛紛。只得勉強支持病裏身。奈蕭郎不

是簡中人。[醉扶]最憐有線無針引。[梧桐]香囊刺

去沒寒溫。如到不崔生日夜長親近。上因此杜陵來[樹]

繡新畫扇描蘭俊。自着春衫束得腰肢緊。寄時

盟字叶字借韵

萬縷繁方寸。[瑣窗]一星星意真情慇。偶聞水館
締深盟。這怱機鷗鷺休親。[寒][大迕]相逢期孟春上
元佳節。燈火黃昏尺書何事無憑準。[鼓]解三令回
首又過春分長江且自東風順。況一騎丹陽便
入白門還息忖。[劉潑]紅顏定自多薄命莫負恩。
作[帽]
看舊日緣和分。[尾聲]秋來又見歸鴻陣。倚樓南
望正針黹。挤却和淚緘書重寄君。

浣溪天樂犯正宮 新入。 金明池

【浣溪】欲阿醯油花嘴自言臣酒聖紅魁便何郎
【沙】粉臉元相類這雄鳥雌來卻是奇【樂】【普天去】東風
影裏聽他聲聲叫不如歸

【浣溪樂】 沈伯英作 情癡

【沙】送你【向日】神女來高唐左與襄王結就絲蘿偏【樂】作波【大勝】如何

【浣溪】生把我多摧挫直恁地書生緣分薄

是可。把。降魔寶劍暗裏摩娑。

春太平 同前

入是可去上聲
頂鍼暗裏連用
上去去上聲俱
妙

【宜春令】我心縈動。他卻笑呵。道何須煩君太阿。你自體疲力倦。赤繩枉向君邊過。假饒他倩女離魂。也搖不動。你希夷高臥。[醉太平]你但得少眠一和。須教送與微步凌波。

倩音茜
△倩女送與俱去上声妙

紅葉記 沈伯英作

春瑣窗

【宜春令】懷姜被隔孟鄰范張期應同古人。只怕阮
【宜春令】生途困到門題鳳把嵇康窘煞南昌仙尉韶顏
歎京兆拾遺斑鬢[寒]瑣窗我與君谷口舊相親覷。

秘音吟

同西第留賓。

浣沙劉月蓮

浣沙 丹桂枝嫦娥面。霎時間阻隔風煙雖然千沙 里共嬋娟。卻怎生不盼殺人也天 帽 劉溪 願天公 月 秋夜 如今 到底從人願。一度圓照一度人歡怖。 子 作 不教這孤眠人 離恨難消遣將兔魄暫剪。 金蓮 作 可憐又爭奈弄餘輝剩雲和殘雨笑孤眠。

梁溪劉大娘

沈伯英怨別見缺月

同前 友作 九日代

凡見金蓮子近多用此句法

梁序

黃囊羞佩。菊觴誰倒。人世難逢歡笑盈盈
芳蕋。教人目斷湘皋。浣溪沙 白雁稀蒼山悄把紅
葉倩誰相邀。劉溪 多情獨有龍山帽風又高怕
弄出參軍調。大迓鼓 迎迎驛路遙長房縮地想望
徒勞。青氊楚損雙峰峭。黃花應笑獨登高。香柳娘
這廂見盼著那廂見等著愁捱此宵看明花星
來照。

春溪劉月蓮 新入　　　沈方息作 坐美人
 月
△迤字句中韻
去聲乃叶
倩誰二字用上
著唱作潮

他字用韻妙

〔宜春令〕永輪湧。玉鏡磨。碾秋光雲輕雨過。涼蟾千頃怎教偏照粧臺左。又誰信對影成三。剛剩得輩眉惟我。〔浣溪沙〕忒愛他風簾坐閃天香小桂婆娑。画闌屈曲渾如鎖。聽蛩語參差細若哦。〔劉潑帽〕問今宵何夕偏慵欹心事摩挲。似占了遊魂課。〔秋夜月〕敢懷人千里柔腸裏惹多生恨麼怎來生較可。〔金蓮子〕難參破塵心兒似波。一任那睡羅幃夢遙遙情浪瀉銀河。

繡帶引　沈伯英歌戈大套曲一套

繡帶　驀忽地雙眉頓鎖。層層疊箇愁窩。心苗內萍踪兩

種得恩深。春絲裏惹得情多蹉跎。

下難定妥腳跟線恐他失蹉都歷過從前折磨。

非容易如今風不揚波。

懶針線　同前

[眉]憶昔相逢兩情和。浪友狂朋幾調唆怪雲

[箱][針線]任教他百樣相摧挫只忍受

澀雨屢經過。

△頓鎖定妥線
恐去上声疊箇
兩下上去声過
字句中韻俱妙
字一句
△勘皮靴亦作
此調少蹉跎二
△浪友去上声
幾調忍受上去
声俱妙

那音糯

痛腸無那有時節背地頻留意有時節人前伴
訴訶他和我許多科段都只恐或被人瞅

醉宜春　　　同前

△夫老淚顆去
上声、水盡好待
上去声、俱妙

〔醉太平〕知麼閒身未老爲傷離怨別無奈卿何珠
流淚顆填得滿慾海情河差訛誰言水盡欲飛
〔宜春令〕管成就鴛鴦則箇好待枝頭連理那時
結果。

又一體新入　　勘皮靴

【醉太平】孤獨衰年得女鎮看承一似捧璧擎珠光輝父母只圖一世賢淑邐𨓦自今朝歷數至當初那一件不羞宗祖宜春能得有幾箇成仙怎笑得復歸潭府見如今同來到此聽伊張主

笑上去声俱妙
復扶又切
見音現
聲數至幾箇怎
父母到此去上

【瑣窗寒】瑣窗繡 伯英
聲又恐打破砂鍋雲帆霧槳時或相左願卿卿
【繡衣郎】縶持心舵又何須論分離會合又何須論

他音拖△縻寢
又恐霧槳去上
聲打破上去声
俱妙

令唱作何即用
上声亦可但不
可用去声入声

△證果去上聲
錦綉上去聲俱妙

所事始信去上聲
底半口上去声

分離會合。

大節高　　　同前

〔大勝〕經年遠隔斷銀河。到秋期還證果填橋靈
鵲應相賀。節節風流貨錦繡窩珠璣唾春纖攜
處寒喧過問郎何事音書惰悄語娘行莫相疑
傳書怕教人宣播。

又一體新入　　花筵賺

〔大勝〕元來是這箇輕狂職嬌姿硬主張只因所

俱妙 比前曲多也曾把一句

事都一樣也曾把老溫存。節節容厮像齒恰當
名髟髻不曾半口茶湯誑而今始信非過獎
葉移根有何妨氤氲簿中看的當
△儘占守在上去声占了去上声俱妙
△此亦陳大声句法

東甌蓮　　伯英

[東甌][令]千金笑半含酡妾不相疑聊試哥從今不
放君移舵儘占了鶯花座饒他蜂蝶浪賺科[金
[子]敢覷着翠紅鄉兩鷓鴣相守在輕莎
蓮]

尾聲

天狀佳曲方諸
自不可及

展舊歡。呈新課。都將付與變聲歌。可怕周郎一顧麼。

宜春引 新入以下
王伯良 五曲一套

【宜春令】平康里。色似雲。總無如孫娘好文。氷姿雪態。一時濃豔都休論。更娟娟剪水精神兼楚楚媚人風韻。【太師引】謾說甚歌臺酒尊。但得他來便嫣然一笑生春。

針線窗

裙字不須用韻

細品去上聲妙

針線

俊麗見桃花嬌印俏身子楊枝輕引況聰
明才技多封襯。一曲繞梁聲振彈絲指下流泉
迅品竹唇邊鶯語新。瑣窗繡裙低露一鉤春打
毬場蹴起飛塵。

奈子樂

柰子

喜清談珠玉繽紛。愛名香蘭麝氤氳風流
不在調脂弄粉烟花氣掃來都盡。大勝開評細
品喜得翩翩女俠在錦營花陣。

此即秋月照東甌又一體因曲在套中故錄于此，酒半上去聲斷也去上聲妙

【秋夜】酒半醺。一朶芙蓉困肯惜長宵銀燈燼綠。【月】窗窈窕紅牙潤【東甌】蓮花漏促月鈎辰。不腸斷也消魂。

也字上聲妙

【令】也字上聲妙

秋夜令

浣溪蓮

【浣溪】錦水人蘇州恨。喜青青柳色猶存情知高髻和雲鬟到底荊釵與布裙心自忖。【子】【金蓮】誰解

【沙】人字用散到底白忖去上聲與布轉賦上去聲俱妙解音械

把筆尖見對嬋娟宛轉賦長門【尾聲】憐才偏是

索音色

卯君君善弟少
姬也

香銷句只須連
用七字判敍記
可法

雙眸俊。小名兒不枉字蘭蓀索取新詞此贈君
△　　　　　　　　　　　　　　　　△

香滿繡窗套新入以下一　　　　　　楊景夏君詠楊卯墨繡
△　　△　　　　　　　　　　　　　△

香徧乍收鸞焰斜凭繡床把新樣描偷把龍眠
△△　　　　△　　　　　　△　　　　　△

原舊稿繡帶天生出一點聰明抹盡了五彩紛
△作△　　　　　　　　△　　　　　　　△

飄飄

交瑣窗香銷薰來幾尺素冰綃似墨花輕漾
△　　　　　　　　△　　　　　　　△

寒

瑣窗這鍼工非是姆師教。曾夢璇工被織女邀。
△　　　　　　　△　　　△作　　　　　△

瑣窗針線

恐薛夜來鍼神見亦魂消。淡雅輕清誇格調高爭新巧借曇雲蓮水慧種心苗。

（淡雅慧種俱去　上声妙）

從人好只一味

宜春懶繡

【宜春令】喜的蕭郎性似蘇晉逃禪處繡平原風流

【自豪】懶画奈画眉人忽巳素絲飄繡帶新挑繡

（巳素女散俱上　去声妙）

縈絲轉非草草怕天女散不出瓊藻香閨裏家

家鬪標。難道是沒分明的東君不曉。

秋夜金風

帳音諍

淡掃去上声,仔細上去声俱妙

秋夜
[月]名漫叨。蘇錦當年抄。恐鳳鬢穠華非難肖。
只蛾眉淡掃誰能到。[金蓮]胭脂套。羞將樣抄。[一
[風]試向旁人道。凝眸仔細賬絲絲冰繭練莫認[江
做松烟罩。[尾聲]繡幀幖銀裝鉸分明掛起小單
條。恐道子聞知心暗焦。

太師解繡帶 下四曲新入
太師[問]興亡一任漁歌唱湖中流似那些當年武
[引]

犯仙吕〇以沈子言乙酉秋
盡付行

歡水淚灑去声
声俱妙

樹菻夜雨開晚
漲野去上声祖
帳滿樹上去声
俱妙

昌歡水潤魂招何處慘烽寒淚灑斜陽。解三不
知將軍帶血幾人攜劍鋩。更苦甲士沉屍泣曉
霜。清江上繡帶都只是風高雁行。剩一帶碧空
遙江遮幛。兒

學士醉江風

〔三學〕水渺天高雲樹菻蕭蕭落日沙黃。想當春
士
風祖帳連河闕。夜雨軍旄開晚江。醉太殘鴉戰
場恁雄圖一瞬遺忘蒼茫。一江丹楓滿樹霜白
風

古渡上去声妙

自哂去上声妙
暗上去声俱妙

蘋漵野塘好一會閒風浪。

花落五更寒

〔奈子〕對西風魂斷秋江。最傷人古渡烟荒潮廻

〔花〕

岸欹直恁沉檣折槳懶回頭看他鷺依鷗傍。五

〔轉〕又見黃塵起白日微危波蕩。〔瑣窗〕〔寒〕野舫帆影更

楚天蒼朔風秋老寒光。

溪帽入金甌

〔劉溪〕攬衣猛起歸心壯倚孤蓬自哂行藏。奈城

帽

南詞新譜卷之十二

畔字該用韻

〔令〕燐燐鬼火暗楓江。千古幾滄桑。（子）吟澤畔。蒹葭露涼。（東甌）

六犯新音 犯商調 顧來屏作

新入首

（梧桐樹）前生弄玉胎。今世飛瓊態。到此黃昏疑是
巫雲彩。非花非霧心中揣。天與多情也命裏該。
〔令〕（東甌）三生打算酬誰債。算不盡相看愛。休言露
水少恩哉。悄地語乖乖。（沙浣溪）為雨來。傾城色等
身金也。難將強買了。天寬地窄多年耐。因得簡

池百戰增悽愴。（金蓮）只索

到此命裏露水
地語這里去上
聲打算悄地上
去聲俱妙

作篩字上聲

腮字用韵妙
炧音謝

鳳渴龍孤一會諧。[劉溪]氤氳合受名香拜積悶
懷到這里都通泰。[帽]大迓歡腮能愛才驚膠從此
不許分開潛踪準擬時交亥銀燈落炧會芳齋
[香柳]喜飛來小鞋喜飛來小鞋無痕印苔教誰
娘
迎睞

南詞新譜又十二卷南呂下半終

蘇州全書

甲編

《蘇州全書》編纂出版委員會 編

· 廣緝詞隱先生增定南九宮詞譜

蘇州大學出版社
古吳軒出版社

廣輯詞隱先生祖補南十三調譜卷十三

吳江鞠通生沈自晉伯明重定

姪 永賀元吉 全閱

永法民式

南呂調慢詞

賀新郎 此係詩餘亦可唱 辛幼安作

瑞氣籠清曉捲珠簾次第笙歌一時齊鬧無限
ムーーーームーーームーーーー可ム
神仙離蓬島鳳駕鸞車初到見擁箇仙娥窈窕
ムーートームーーーームーートムーーームーー

閒字借韵

司馬相如舊傳奇

世間少 換頭 不錄
ムトーム

玉珮叮當風飄緲望嬌姿一似垂楊裊天上有
ムームトームトームーームートームートー可一可ーー

木蘭花

欸嬬居繡閣間聽琴聲韻美徐步回廊驀然牽
ムーームトーームトーームートームートー

惹情意起特來扣戶皓月東墻 換頭 悶挑燈把
ムートームーームートーームートー可ー作ー

琴自理試彈絃弄曲一操求凰前緣分福得會
ムートーームートームートームートー作ー

面天教配偶美女才郎
ムートームトームーム可ー

烏夜啼

南呂調近詞

巳載大石調
不必重錄

賺名婆羅門賺、即薄媚賺也、原本復載仙呂高義惟仁一曲、亦通可作下、不是路不必重錄、

錄

春色滿皇州　張資奇傳

告娘罢聽啟。想前生綵線雙雙曾繫今世裏依舊其諧于飛。幾年家路阻桃蹊。誰想道僧房重會(合)因緣到此。天為比翼地傚連理(其二換頭)天

此字與字見字俱借韻

舊云郎搗練子
或疑犯白練序
皆非也
禁字借韵

詞意甚佳

與共伊一對兒。你貌美我每那更聰慧。紅粉中
沒一箇似你嬌媚翠眉巧淡拂春山嬌溜俊橫

搗秋水〔合前〕

搗白練

鳳侶分難重整對良宵冷落怎禁。況這般深院
這般秋暮甚般情興

風流合三十

又一體聲韻用入

墻頭馬上

夜悠悠房寂寂怕銀漏迢迢暗滴恨枕閒一半。

△用韻雜

余閒一幅欹閒一壁。

恨蕭郎　　　綵樓記

莫不是風吹葉落聲又不是僧敲月下門,那值

夜長人靜又無行旅相投奔莫非隣里來詢問。

潛身悄地臨門認教奴見也見也還驚元來是

猛虎來山徑。

△原註云疑有訛謬

今從馮古本改正

南詞新譜第十三卷南呂調終

南呂總論

若用瑣窗寒曲 太師引曲 二不用尾聲

若用瑣窗寒 或二 或四 賺 或一 金蓮子 或二 小醉太
平 或一 二 尾聲云 平仄、平 可 仄平 仄平、平 可
仄平仄、平 可 仄平 仄平、平 可

若用石竹花曲 紅衫兒 或二 或四 起調 不用尾
聲若再用園林杵歌 或二 或四 則尾聲云 仄仄
平 可 仄仄 仄仄 ° 仄 平、仄平、仄 仄 平 可
平平、平 ∟ 仄仄 仄仄 ° ∟ 平 可

平平仄平。

平平仄可平

若用繡帶兒或二或四與中呂紅芍藥

不尾聲云平仄可仄平平仄平可仄平平仄平可仄同

仄平平仄仄平可仄平平仄平可仄平平仄平、可仄

及賺後用柰子花金蓮子太師引搗白練俱

一或尾聲前或于繡帶兒後用太師引金蓮

二尾聲同前

子小醉太平曲各二三學士或四不用尾

若用繡帶兒太師引曲各二

聲

若用針線箱解三醒曲各二或只用針線箱曲二俱
不用尾聲

若用賀新郎或二節節高或二或四尾聲云平平亥
可亥平平亥平亥平可亥平亥亥平平亥
平亥平可亥
平亥平

若用紅衫兒二以後換頭賺或二搗白練或二
第一起調第一或一

尾聲云亥亥平平平平亥平亥亥平亥亥平

仄平仄平仄平可仄平可

同前

若用紅衫兒前同賺前金蓮子小醉太平各一尾聲

同前

若用紅衫兒前同太師引曲二搗白練或二尾聲同前

若用東甌令望梅花太師引曲各一金蓮子第一起調

第二不用尾聲

換頭

若用香羅帶曲金梧桐曲二不用尾聲

若用春色滿皇州第一起調醉太平第二換頭

| 不用尾聲 | 聲 | 若用醉太平調第二換頭金蓮子或二不用尾 | 聲 | 若用醉太平同前或一白練序 鵝白練二曲或用尾 | 云平可仄仄可平仄平仄仄平仄平仄平仄平可平可 | 聲云仄平平仄平可仄平仄仄平仄仄平可平平 | 若用繡太平繡帶見頭醉太平後或二或四賺或一金蓮子或二 | 或尾聲前同 | 四尾聲 南呂尾聲總論終 |

廣輯詞隱先生增定南九宮詞譜卷十四

吳江鞠通生沈自晉伯明重定

姪　永馨篆水　仝閱
　　永卿鴻章

黃鐘引子

天仙子 此係張子野作人宋詩餘

水調數聲持酒聽午醉醒來愁未醒送春春去幾時回臨晚鏡傷流景往事後期空記省徑上去去幾記省上顫弄影去上声俱妙

△水調酒聽午醉曉鏡往事滿乙馮稿亦厭曲中今收入引子△此詞原載過

一句詞所增長十句黃鐘

沙上並禽池上瞑雲破月來花弄影重重翠幙
密遮燈風不定人初靜明日落紅應滿徑

絳都春但無揀頭 拜月亭

擔煩受惱豈容易共伊得到今朝有分憂愁無
緣恩愛何時了他那里長吁短歎我也心自曉你
有甚真情深奧這只爲禮法所制人非土木待說
來難道 荊釵記
疏影與詩餘微有不同

待到今朝四字
用平平平去亦
可

絳字所字俱改
平声乃叶

用韻甚嚴妙甚

韶光荏(苒)歎桑榆暮年貧困相(兼)數載憂愁

家艱苦知他甚日回(甜)衣單食缺心無(欠)爲親

老當懷悽(慘)秀才儒雅安人賢會小姐貞(廉)

瑞雲濃 作雲或作煙 西廂記 李日華 古曲非

春容漸老綠遍滿皆芳草獨守孤幃病成了衾

寒枕冷爲一點春愁縈惱懷抱恨只恨離多會

少

△馮云懷抱是
二字句元曲皆
肤不可連上作
一句從之

句所皆長十句 黃鐘

女冠子 與南呂小女
冠子不同 琵琶記

此曲皆入声韵，而用龍字乃龍鍾弄六可轉入入声也。公瑾琵琶考註則云：中州韵原無此音。後人不可學。○乘龍或作坦腹，嬌面或作彩扇，皆非。

原本不錄此調，以前黃後商耳。今因詞佳補入，以存其名。

女子上陽臺 新入　祝枝山 詠画眉

馬蹄篤遠傳呼齊擁雕轂宮花帽簇天香袍染。丈夫得志佳壻乘龍粧成聞喚促又將嬌面重遮羞蛾輕蹙這因緣不俗金榜題名洞房花燭。

（女冠子）郎才女貌風流鬪合心苗香閨曉起粧臺初傍推慵假懶剩俏留嬌（高陽臺）拈將螺黛施小巧替佳人添足妖嬈羨綠窗此兒佳話至今京兆

點絳唇 餘與詩同　　琵琶記

月淡星稀建章宮裏千門曉御爐烟裊隱隱鳴

梢杳[換頭]忽憶年時閟寢高堂早雞鳴了悶縈

懷抱此際愁多少

此調乃南引子,不可作北
調唱北調第四句丂平丂
平南曲第四句丂平平丂
頭北第一第二句皆用韻南直至第三句方
用韻,今人凡唱此調及粉蝶兒,俱作北腔,竟
不知有南點絳唇及南粉蝶兒也,可笑,況北
點絳唇,琵琶記就用在
此調之前,有何難辨也、

傳言玉女　少一詩餘多　　同前
　　　　　　比詩餘多一二字

論字借韻		
	燭影搖紅簾幌瑞烟浮動　画堂中珠圍翠擁粧臺對月下鸞鶴神仙儀從玉簫聲裏一雙鳴鳳	
	玉女步瑞雲	黃孝子
形瘦影	傳言萬種幽情欲訴向誰評論　瑞雲羞覷那孤(作濃)	
	甄仙燈	鴛鴦燈傳奇
	元夕風光看車馬往來相亞御街	韻雅
咳音孩 乾明寺院名	見這迓鼓咳來盡般般呈罷欲賞花燈想乾明	

相將近也
　又一體 新入
覷物懷人人去物華銷盡道的箇仙果難成名　牡丹亭 湯海若作
花易隕恨蘭昌殉蕘無因収拾起燭灰香爐
　西地錦　　　琵琶記
好怪吾家門墻鎮日不展愁眉教人心下常縈
繫也只爲着門楣
　玉漏遲　　　錦香亭

比前曲少第三句 人字因字不用韵亦可

也字借韵

詩書勤乃有焚膏繼晷吟不絕口苦志潛心奮
癸擬攀龍首刺股懸梁閉戶指日願功名成就
因配偶重折渭城楊柳

降黃龍慢 馮補　　散曲套 舊

桃源仙洞間阻厚歡濃寵惹離恨千種燕子樓
空塵鎖米𩠐無用雕欄倦拍奈目斷楚天征鴻
傷情處對一帶遠水愁雲斜擁

兩相宜 馮補　　群珠集曲 舊

間阻燕子斷楚
帶遠俱去上声

外字借韵

雨過上去声共吐賞去上声俱妙

淡蕩東風收寒意微雨過乍晴天氣遲遲日煖
江山麗漸迤邐添明媚〔換頭〕草萌芽花吐蕊又還
是豔陽佳致年時共賞芳郊外到今歲辜盟誓

黃鐘過曲

絳都春序 或無序字即混于引子矣

西廂記曲 古作

團團皎皎見冰輪晃然初離海嶠仔細思量怎
不教人長不老月過十五光明少忍負我青春
年少。滿懷心事一春怨恨有誰知道

海字改平乃吐今人唱情濃乍別子吐膽傾心
傾字上示點板非也

绛都春影 △原作绛都春，今改定

白兔記

【绛都春】堪觑青山顿老，见过往行人迷踪失路。下幕垂簾，酒酌羊羔，歌白苧，红炉兽炭人完聚。怎知道街头贫苦。【疎影】鼻中只闻得梅花香。要见並无觅处。

△此曲坊本或题绛都春，或题疎影。疎影当是二调合成，及查鼻中以下全不似绛都春，而与疎影正合，特改定之。觉讵寻正疑末二句文理句读与满怀心事云云，句法绝不同，今始释其疑耳。冯录白兔前调予则仍存换头。

疎影 △原在附录，今从冯改吹入黄钟。

还魂記

（鼻字本去声，今人皆误认作入声耳。）

【换头】

援音院

過字國字借韻

刺音七

第一句不用韻亦可

惟息馬援習遺經戒子勤讀題柱相如當路過。一朝顯達登雲路衣錦還鄉大丈夫。是吾都只為文章把妻擔誤。其二頭換蘇秦懸頭刺股後來時相居六國開戶袁安攻書賦他每都志遂還鄉故偏我淹留在帝都。合前

出隊子 荊釵記

追思前事心下如同理亂絲雖然頗頗有家私爭奈年高無後嗣怎不教人朝夕怨咨

開梦桄

陽關數曲宮商別鳳簫聲斷楚臺程涉霧鎖黃

陳藎卿別套　情濃乍

金闕梦遠秦樓月側楞爭絃斷撲通的瓶墜簪

折。咭下當把菱花鏡碎跌。

作

折。

此調更無處可查只有此曲及舊譜古西廂
孤身先自添煩惱一曲因彼似有差落且今
人喜唱此曲故收之耳但今人于瓶墜下增
出响丁當寶簪墜折一句似贅且與舊譜不
叶。故刪去今人或改別作
列或刪去鏡字亦皆非也、

下小樓

曲或作上小樓乃北
曲名也南曲無之西廂記
古曲

大和佛 馮補

駕車嬌姿來到俔嬋娥下九霄卑人無福怎生消試把瑤琴一撫異日須會題橋。

紫香囊 舊傳奇

閬苑蓬壺春正濃官花壓帽紅瓊膏玉髓仙釀瀉黃封鯨吻吸千鍾都擠取解下金龜醉春風。

△原作要鮑老催云當名永團圓恨今從馮改定

永團圓 與中呂琵琶記前同後異

西廂記古曲

夫人小玉都睡了莫孤負此良宵中天皓魄光如洗庭砌畔花陰繞韶華易老雙徑小亭花繡

與中呂琵琶記
宵篆沈烟一曲同但少中間持杯自覺六句耳因元曲多入黃鍾套始從之
註云歷查疑雲耕珠舊叁帆黃鍾永團圓皆不用此格並無用

中呂格者其為黃鐘之永團圓無疑。

用韻亦雜

草樓閣侵雲表風清露皎。山隱隱水迢迢悶把湖山靠羅襪鞋兒小雲鬢亂金鳳翹慢行休嘹嘵只恐外人瞧。

〔永團圓〕團圓到老攺入新

江流記

〔永團〕憶昔銜冤弁負屈登想道重歡會奸雄空使牢籠計購不過鬼神知那時若沒龍神救怎能勾有今日若還不遇遷安的也葬在魚腹內

〔鮑老〕看來罕希恰似柳毅親遞書猶如豫章逢

〔催〕

也些在魚腹內
若用平平更妙若胀平平灰灰
則點板在第三字上及第四字

故知。把芙蓉帳孔雀屏重拂拭菱花再合月再輝鸞膠再續絃重理論分緣非容易。

此調起處雖與琵琶記一曲相似但看來罕希以下全用鮑老催正與拜月亭內朝廷警捕急至酒待人無惡意一曲相同皆犯鮑老催正當時日耍鮑老而夫人小玉都睡了一曲正與曲寒侵繡幃嚴威冽相同又皆似琵琶永團圓一曲當以永團圓犯名之原註上圓原在中呂名耍鮑老原註云舊名郎永團曲查不同今從馮咬入黃鐘名團圓到老前圓句永團圓無疑矣後四句又與前相同此因半係本調看來罕希以下係鮑老催其前四句永團圓無疑矣後四句又與前相同此因情節未盡而重演四句也此體墨憨以為獨發其秘似此則單槎仙所作有並蒂嘉慶子

南詞新譜卷十四 黃鐘

兩條江兒水雙尾下山虎之類極合馮意予則恐傷成曲之體縶不敢錄入今備其說以俟知音者參酌○其耍鮑老一調另收一舊曲在後十三調中

八義記

画眉序

與民歡慶賞元宵廣排筵會簪纓珠履貴戚三千座列着公子王孫簇擁處嬌娥粉面太平無事人樂業黎民盡歌歡宴

△起調只一截板餘則五字句第二第五字正板句末截板

粉字用平聲乃叶

又一體

絲雨霏東風點透流蘇問殘夢道衾見聞半冷

△此與原本古西廂調同

或有帶黃鶯見者王元美作怨春

倩字去声妙

煖誰同紅將鬟喚轉簪縈香欲散收回么鳳倩

他新織雙魚帶爭信我玉減珠鬆。可叶

△首句實作五字句亦可、如琵琶記江兒水首曲將堂前二字作襯而下曲卽用有萬千三字句法至攀桂步蟾宮五字句四曲皆然則此句竟用五字不作襯亦可

画眉上海棠 △犯仙呂 散曲

[画眉]鷓鴣報春晴。汗濕酥胷夢初醒把簾鈎輕

[序]捲散步閒行留不住幾樹花香踏不折一枝梅影。可惜孤負新春懶裁雙勝。

[月上]身孤另。海棠

△起調二字仍舊細書亦可
醒字唱作上声亦可

海 司折普卷十四 黃鍾

丘字𠯫字不用
韵亦可錦𠯫改
用平声乃顺
着音卓

䘳字借韵

〔画眉〕画眉姐姐　△犯仙吕　千金記
〔序〕画眉開宴　割鴻溝各守封疆免爲雌笑凶秦失
鹿是吾先奴盖世勇力拔山丘圖霸業易如翻
手。〔好姐〕離鄉久富貴若不歸田畝如着錦衣黑
夜遊。

〔画眉〕画眉畫錦　犯雙調　新入〇　燕仲義作　旅思
〔序〕霍索起披䘳尚見書窗有殘燈把行裝促
整跨馬登程。〔畫錦〕傷情半世隨行琴與劔幾年

滴滴金

西廂記 古曲

辛苦為功名。從頭省。嬴得水宿風餐且更帶月。披星。窗前皓月偏來照。便是鐵石心腸也瘦了。悶慷慨怎得眠一覺。恨綿綿空懊惱。離情悄悄病淹淹。怎生捱到曉。此生怎逃。

滴滴金 新入〇馮補

滴金樓又

永團圓 李玄玉作

離書立紙非虛妄。自聘江家遭父喪。為寒

△記馮不錄此曲

微空負芳年牡願收回原聘往。真情非誰任重婚永杜爭和攘。[下][小]特此一言停當。頁書名花押端詳。

滴溜子 又名雙聲疊韻

聽別院聽別院漏聲漸杳香風蔦香風蔦楚雲縹緲。告天天還知道願逢冰上人月下老。早教我一雙雙團圓到老。

西廂記

又一體

應守從古本

天應念天應念蔡邕拜禱雙親的雙親的孩生
未保。可憐恩深難報。一封奏九重知他聽否會
合分離都在這遭。

又一體用入聲韻

漫說道因緣事果諧鳳卜。細思之此事豈吾意
欲有人在高堂孤獨。可惜新人笑語喧不知舊
人哭兀的東林。難教我坦腹。△馮換舊曲云
當上元想從前恩愛使人淚漣且云
琵琶記因緣下添一事字誤存考

知他聽否一句
與前曲不同ム
馮云此變三字
為四字
否字借韻

漫說道六字及
細思之五字俱
與前二曲句法
可作ム作
不同不知舊人
哭一句亦不同

同前

黃鐘

滴溜出隊　新入　陳大聲孤悼一點套

[滴溜]芙蓉面芙蓉面淚珠暗傾。楊花性楊花性

別離太輕。自是東君薄倖[出隊]一樹紅芳誰管

[子]

領浪蝶狂蜂休得要鬭爭。

出隊滴溜子

[出隊]仁君傳旨。哀念緹縈烏烏慈。免教孝女苦

嗟呑[滴溜]把肉刑從今停止淳于所犯條悉皆

[子]

宥弛。錫類施仁永示孝恩。

十孝記此演緹縈救父

出隊神仗 鶺鴒裘

[出隊] 宣綸別殿篤愛詞臣錦繡篇。笙歌一派引金蓮。特送仙郎歸翰苑。[見][神仗]君命重敢遲延君命重敢遲延。

錦繡上去聲派出
引翰苑重敢去子
二声俱妙

神仗兒 琵琶記

揚塵舞蹈揚塵舞蹈。祥雲縹緲。想黃門巳到
料應重瞳看了多應哀念我私情烏鳥。顒望斷
九重霄。顒望斷九重霄。

第一句與末一句各重疊唱從俗也多應哀念八箇字必不可少且香囊記偶失此句後人遂皆不知矣邑觀八義牧羊諸記

吴可叹

△近倘去上声 妙
卽滴

【滴溜子】滴溜神明的神明的鉴奴孝思。为严亲的严亲的暮龄乏嗣。可怜又因公事。【神仗】将肉刑问拟。未卜生死。天听近倘垂慈。天听近倘垂慈。

十孝记 上 同

滴溜 神仗

又一体

鉴井记

【滴溜】你那风狂的风狂的敢来播鼓。敢是贼奸。细贼奸细润咱师府。快说身名乡故幕中识认。【神仗】谁有甚雄文壮武。威凛凛敢支吾威凛凛

鼓吹吾

鮑老催　　琵琶記

意深愛篤文章富貴珠萬斛天教豔質為眷屬
似蝶戀花鳳棲梧鸞停竹男兒有書須勤讀書
中自有黃金屋也自有千鐘粟。

倒接鮑老催　馮補云，倒接二字未詳。

寶盂滿勸逢時慶樂歌上元花朝覩賞錦繡鮮
凝雲集曲舊散

三月景修禊向蘭亭轉清和四月新綠遍蘂賓

意字去声祭調
處甚有書的書
字改用亥亦尤
吐。蝶戀花用平
平亥。鳳棲梧用
亥亥平俱可
ム馮云，前三句
押韻可平可
亥。蝶戀花二句
意押一韻亦可。

馮云涼亭扇以
下，用鮑老催金
曲重陽至以下
再同鮑老催後
段惟中間乞巧

二句不可解元劇有此曲但變
五字為四字云
紅日正昇皓月
又返疑即耍鮑
老首二句則句
中間字又字作
覘矣

又見菖蒲面看六月涼亭扇乞巧鬭穿針中秋
又排宴重陽至歡笑稱登高願十月小春堪消
遣冬至繡針添一線看除夕年華變

△分福言分內
之福元詞多有
之或作萬福方
諸從經語作介
福皆通

雙聲子　　　琵琶記

郎多福郎多福看紫綬黃金束娘分福娘分福
看花詀文犀軸兩意篤兩意篤登反覆登反覆
似文鸞彩鳳兩兩相逐

雙聲滴　　　鑿井記

【雙聲子】初開府初開府早得此雄威助 這是宗社福宗社福滅寇在朝和暮 滴溜與咱韜戈息鼓 銜枚捲大纛拔營往赴摯電教他不及掩目

雙聲催老 新入 新灌園記

【雙聲】逃羅網逃羅網仗太傅身無恙復舊疆復舊疆歎梁棟先摧裂【鮑老】丹心剖正氣完忠魂壯勳垂社稷堪誇獎親臨拜祭酬恩睨也表簡忠臣樣

△若首曲起調只第六字一截板
故園空老可用平仄平平歡字
塌字兩平聲及平仄平平仄他人若
声居事親用去平平仄平平人生怎
平去平人上平全用平平上平
背絕奴他人若不用平平仄
即用仄仄平平
矣

舊譜所收及時曲琵琶記

【啄木兒】新蟬噪人世上離多歡會少、大丈夫當
何須慮不用焦
萬里封疾肯守着故園空老、畢竟事君事親一
般道人生怎全忠和孝、不見
母死王陵歸漢朝
△考註云事君二句是此曲之務頭必如此
乃發調蓋每於第四字用平聲而人不察也
馮又錄一古曲與新蟬噪曲同此必別調
豈本腔也予謂此調只從琵琶記更無別體

【啄木鸝】商調又可入

啄木聽言語、教我懷愴多、料想他每也非是假
同前

舊註云黃鍾不
可居商調之前
恐前高後低也
此調正犯此病

他那里既有妻房取將來怕不相和但得他似途上苦辛教人望巴巴。亦雜〔見〕黃鶯只愁他程你能掤把我情願侍他居他下用前〔見〕黃鶯

又一體新入 沈子勺韻逼 刻南詞

〔啄木〕休回首愁感懷。薄劣冤家心性改。假饒是線斷風箏落誰家也要明白愁來更覺愁腸壞。怎擔得偌多相思債別鳳離鸞何日諧〔見〕黃鶯把占卜卦錢排 明珠紫釵等記皆有此調

先儉憲散詞頗多創調絕少此此曲入譜

辛字人字俱改仄声尤妙
捏字改平声乃叶
慎不可學
雖起于高則誠

白叶排

啄木叫画眉　　祝希哲作　咏画眉事

[啄木]章台路儿女曹斗学风流新样巧一时里
[儿]传入深宫九重上打动当朝美丽情直教君王
道愿拧衷试听微臣告[画眉]世间夫妇闺房内
更有比这些深奥
[啄木]江儿水吕入双调　夢花酣
[儿]啄木花根路欢喜业廻避了幽蜂并冷蝶纸蝉
娟醉不起春灰古兰昌寻一箇酸㑉三更呕出

俫郎爹切
听字唱作平声
方与人生怎全
字相叶不可
认作去声

枝頭血。一魂告紙靈衣赦〔江兒〕悄似寒城十月

一半風含痛殺我因風飄謝。水

三啄雞新入　　同前

〔三段〕丁香雨結久沉埋殘紅冷劫荒墳丙舍墮
子　　　　　　　作　　　　　　　可
癡淫黎丘怪孽。啄木鬼頭見怕他胡沾惹鬼名
　　　　　　見
怕他輕團捏。鬬雙休把幽情使鬼漏洩。
　　　　　　雞　　　　　　　　　作

三段子　　　　舊譜所收及時曲　琵琶記
這懷怎剖望丹墀天高聽高這苦怎逃望白雲
井梧墜葉皆不同

末二句卽滴溜
于
馮叉收一古
曲不錄
兩箇這字兩箇
望字及聽字路
字俱用去聲妙

甚妙甚必如此方聲調兩簡怎字上声又和協耀字號字俱去声而以好字上声収之尤妙

丹霞二句原本作鮑老催今改屬三段子乃協

山遙路遙。你做官與親添榮耀高堂管取加封號。與你改換門閭偏不好。

剖、抛字上聲、偏不好、古本元無是字

三段催　題紅記

三段絳桃浪高看神魚爭掀怒濤紫泥信遙喜青禽新傳迅颷丹霞照上三清道青雲嶒起雙都妙。鮑老彤庭對綠字題紅箋掃曲江此際春多少。扶摇試看鵬程杳一任取榆鳩笑。催

三段滴溜　新入　情緣記

【三段】丁香語結到更殘身如墜葉衾寒枕鐵櫺伴到雞鳴漏絕（滴溜）可憐春歸啼鴃東園桃李花時還未摵惜玉憐香情投意愜

歸朝歡　　琵琶記

寇家的寇家的苦苦見掐俺息婦埋寃怎了饑荒歲饑荒歲怕他怎熬俺爹娘怕不做溝渠中餓殍。譬如四方戰爭多征調從軍遠成沙場草。只為國怎家怎憚勞

今人見四方三句似尾聲多作尾聲唱之則歸朝歡只有半曲是

推拖雷切

歸朝出隊　　　　蕉怕記　單槎仙作

〔歸朝〕收拾去收拾去寶篋玉甌喜骨肉暫時聚
〔歡〕首催趲上催趲上雕鞍紫騮這回得少不向楓宸
趨候。想人生不必輕眉皺。眼前聚散能知否。出
子可惜春光推出畫樓。

歸朝神仗新入　　　鸂鶒裏

〔歸朝〕香風扇香風扇龍涎麝烟明月焰烏紗白
面。歡聲擁歡聲擁笑拂錦韉須知是君王盛典。

【神仗圖】報効敢輕捐。

〔見〕

水仙子　　　　拜月亭

跟又昏天將瞑。趁聲兒向前打認渾身上雨水淋漓盡皆泥灣。生來這苦何曾慣經〔其二換頭〕眼見是錯十分定事無可奈只得陪些下情年高兩換頭是字作見作作作作作人怎生行得山徑瑞蓮欵欵扶着娘娘慢行。

正腔據憑舊咬原襯起句舉目忽覩墙陰裡

△原云此調慕不可解今從馮以次曲作換頭七字為證

舉止與孩兒不甚爭厮跟去你心肯。情願做奴

刮地風

同前

△廣緝詞隱先生增定南九宮詞譜　卷十四

　　　　　　　　　　　如何敢望一句
　　　　　　　　　　　用ㄠㄠ平亦可
　　　　　　　　　　　ㄠ平亦可
　　　　　　　　　　　恩字處元不必
　　　　　　　　　　　用韻非借也

為婢身多幸如何敢望做見稱干戈若寧靜同
ㄙㄙㄧㄠˋ　　　　　ㄙ　ㄙ　　可人ㄙㄨˋ
往神京謝深恩感救取奴命天昏地黑迷
ㄙㄨˋ　ㄙㄧㄙ　可人ㄙㄨㄙㄙㄧˋㄙㄨˋㄙ
去程就此處權停
ㄙㄨㄙㄨㄙㄧ　可人

此調歷查崔君瑞孟月梅鶯鶯燈諸舊曲皆
如此舊譜將甚字咬作恁字不知不甚續猶
言爭不多卽差不多也有何難解而咬之今
人又唱作情願做奴為婢身又唱作天昏地
黑迷去路程兩句俱失體而迷去路
程文理亦不通矣所當急咬者也

　　春雲態不同　　　無名氏
　　　　與詩餘
瑭想嬌質使卑人淚垂教我埋怨誰他把這山
ㄙㄨㄨˋ作ㄧㄙㄨˋㄙㄧㄧㄙㄨˋㄙㄧㄨㄙ

盟曾設海誓也曾頻提誰承望他倒有了別的想當初只爲你。教我棄子拋妻。到如今悔後遲。壽恩起忿恩失義青天湛湛難欺。

三春柳　散曲

壽恩最怕黃昏雨我這里獨守香閨只怕銅壺玉漏遲漫嬴得珠淚垂傷情處直恁的悮我千般喬樣勢。便下得忘恩義但願得早早教人如魚似水。

雨字處　字借韻

△憑換一舊曲自喬樣勢以上句法皆同末云翡翠樓神仙界御河堤金蓮亞帶開將原曲便下得忘恩義但願得九字合翡作下得忘恩義但末句不同耳接墨憨如此對証每未的確姑存之

古人詞曲只要句法令調其韻,腳多不拘平仄。觀此二曲望若雲霄,乃仄仄平平,若覆天翻君去民逃,多嬌此時相見,料應我和你雲霄,仄仄平平仄,而後用眼前窮暴,乃仄平声,而後用遷字平聲。暴乃仄仄平仄平平,而後用眼前窮,仄仄平平仄仄,而後用危途相保是仄,君去民逃,平仄平平,而後用危途相保是仄仄平平,而後生怎消仄仄平平,而後生怎消,用何字是仄,君去民逃,平仄平平,錯綜用之,正使人易學,其但怎生怎消不若用仄平

降黃龍　　拜月亭

宦室門楣寒士尋常望若雲霄。為時移事遷地覆天翻君去民逃多嬌此時相見。料應我和你

因緣非小做夫妻相呼喚怎生怎消〔其二換頭〕

何勞獎譽過多昔日榮華眼前窮暴身無所倚

幸然遇君家危途相保英豪念孤恤寡再生之

恩容報久以後銜環結草敢忘分毫　　覆音福

今人唱此調,于墜若下,亦如君去下及怎生下,拖一長腔,所謂板斷腔不斷者,謬甚矣。

△記馮皈恁消作恁了，過多作過高，過音平聲容報作難報予意古曲不必輒改，俱仍舊

黃龍醉太平犯正宮　秣陵春奇新傳

〔降黃〕小楷精工，看齊整裝潢日日摩挲。我東人
〔龍〕舊物，你背地瞞天抵賴，因何〔醉太〕逶迤，有棍徒
平地起風波，打脊杖割將耳朵，事非輕可。這堂
堂帥府，須不是虎穴狼窠。

又一體　　　散曲幽窗下第三四段

〔換頭〕
〔降黃龍〕相當月下星前吐膽傾心，把誓盟深講

相當二字查雜劇樂府如此正是換頭起句全
有司新譜卷十四　黃鍾

【行思坐想】盡老今生同做鸞鳳。【醉太平】誰想驀然平地浪波生。始信道禍從天降。霧迷雲障被鴇兒苦死打散鴛鴦。

人多唱作想當日。或作想當時相字作想字耳
四刻本誤刻相
△原本鴇母。今從馮改作鴇兒甚協。

【黃龍捧燈月】

【黃孝子】

【降黃龍】孤苦伶仃。逢厄運方當。四海龍競兵戈擾。攘母子分離各自逃生。【燈月被羈囚萬里難憑。交輝】

遭擄掠一身誰拯。今忽遇降隆恩如同再生。

今人只作裒遍
黃龍裒

拜月亭

△馮云、意堅三宗、用去平夷古此皆脫如荊釵句法終似蕃調

才郎意堅牢才郎意堅牢賤妾難推調只恐容易間把恩情心事都忘了海誓山盟神天須表辦志誠圖久遠同偕老

可惜彈字借韻若改此字押廉纖則盡善矣

又一體 今入冬用此體

休將珠淚彈休將珠淚彈莫把愁眉皺肯弃離鄉誰敢胡沾㴻路途迢遞不無危險繞日暮問路程尋宿店

荊釵記

獅子序　　琵琶記

△起調二句,只一截板餘如下
曲,或作次衰
非此牛氏在其
父放堂,今依古
本用的字,後人
不知的字是上
声,欲妄謂難唱
而改之耳。

△馮刪子存舊
用韵雜
今人多改此曲
以從琵琶記之
腔肰未必琵琶
皆是而此曲獨
非。

他息婦雖有之念奴家,須是他孩兒的妻,那曾
有息婦不事親闈,若論做息婦的道理,須當奉
飲食問寒暄相扶持蘋蘩中饋。又道是養兒代
老積穀防饑。舊腔點截板在食字下,而理字
是正用韵處,反無截板,今改正

又一體　尋親記

家貧窘難度時況,娘身力薄勢卑,只愁我旦夕
喪在溝渠,非是娘不護,你爭奈我家不如,力
如勢不如。與他爭不得開氣,正是世情看冷暖

太平歌　　琵琶記

人面逐高低、

他求科舉指望錦衣歸不想道你留他為女婿。

他埋寃洞房花燭夜那些箇千里能相會只要

保全金榜挂名時事急且相隨。

此調本屬黃鐘東甌令本屬南呂、舊譜初未
嘗言二調相同近日唱曲者或將此調唱作
東甌令、或謂此調卽東甌令、此子所未解也
縱使說指望二字是襯字獨不思此調那些
字一板而東甌令第五句云、他那里胡行徑
有詞所譜長十四句黃鐘

第一句若第一字欲用仄声，则第四字亦可用上声，若第二字用仄声，则第四字切不可也。我字是仄也，我字上有一板，宗後入不知故如字入不可。
第二字用平声
此調全用詩餘法駕引
今查正

他字作襯只五字也，況又難下掣板，只好點兩箇實板，如何可捏做一調唱耶，後學辨之法。

賞宮花　　同前

他終朝慘悽，我如何忍見之，若論為夫婦，須是共歡娛。他數載不通魚雁信，枉了十年身在鳳凰池，製板亦可在字依古本之字娛字借韻共字點

太平花　新入　　王伯良人譜韓夫人詩餘

太平蘭干曲紅颭繡簾旌，賞宮花嫩不禁纖手歌頭
捻被風吹去意還驚，太平歌尾眉黛蹙山青。

玉漏遲序　　拜月亭

得寵念辱想其時駕遷民移（前去）父母妻兒散離值此天數是多少唓辛受苦是多少亡家失所（合）今日裡幸得在畫堂深處。

籠字改平乃叶
念字舊作思字非也、

漏春眉　　同前

原名玉絳畫眉序

玉漏尊姑去遠、知他是甚日能歸鄉曲、懊恨見遲序
夫絳都萬里親顏何處覩漸年衰無嗣續（畫眉春序）
因伊箇捨死志生因伊箇擔辛唓苦謝天果得

　　　　　　燈月交輝　　　　王煥奇傳

從人願令　日在故園完聚

綺羅對良辰爭似我粉牆外促起秋千同宴賞

春日景和見觸處萬花開也難摸紅徧郊坰關

花間則箇〔合〕虧心底料青天不是布幕。

〔么原恨蕭郎一曲曲拙無板刪

萬花開也難摸用么么平平么亦可

此調後可與入賺及飽老催相接

么又一曲小異以韵雜刪、

底師的字、孟子註云、天下無不是的父母、再觀唐宋人小說、凡的字皆作底此調出于成化年間戲曲全錦、凡的字亦皆刻作底、況的字細查字書、並無驗的字之并平声矣、作低字音者、不知起自何人。今海內同音、牢不可收矣、

翫仙燈 馮補 舊曲

勤字虛字借韻
詞甚佳

無限俏勤買市的都爭勝酒肆歌樓相招請格
範盡學京城人如在廣寒宮殿風味勝蓬萊仙
境火樹銀花爛暗塵飄蘭麝噴馨

仙燈焰畫眉 馮補 祝枝山 詠画

仙燈糚成翠翹轉玉鏡臨花貌欹欹微將翠黛
畫眉淡分青曲曲勻斜雙點序
挑分付細管輕描
黑彎彎拖小細看不是嬋娟體一對翠蛾縈裊

喜看燈 馮補

舊曲

紗籠見過處過處人爭競。盡道說今夜燈。似彩雲篆下一天星桂魄澄澄一樣明。[合]謝吾皇與民同樂喜看燈。

恨更長 沈初授

夢未成燈兒暗蕉漏又三摧。到寒深離懷倍慘。教人浪惹愁一絨誰禁受鬼病時擔忍下得將人賺意難忝情怎堪恨更長覓勞眠未酣。

ム原曲雜用真庚蒸三韻詞家最忌以此曲勗之。

侍香金童 仙呂 散曲

又入

黃菊綻東籬。不覺秋來到陣陣金風漸高鴻雁消。一夜淒涼直到曉郎君更小我方年少撲簌簌淚點溼鮫綃。

作

傳書途路遙過庭軒桂子香飄夜迢迢夢斷魂

傳言玉女 與引子 不同

蟾光正皎孤燈殘了信杳音稀離多會少對神前誓盟不小曾把好香燒但願夫妻得偕老將

鏡生塵三字用
平平亥亦可

從前恩愛雪湯澆鏡生塵許時不照耳邊砧杵
鬭爭敲急煎煎惹起情懷惱見梧桐葉落雨打
芭蕉展轉思量越添焦懆。

　　月裏嫦娥　　　　同前

人不由耳似烟燒面似湯澆簷前聽得靈禽報曉。
這相逢想是今朝言他未絕嗟聲未了忽聽得
驊馬聲驕出香閨看是鳳鸞交歡情相迕戲語
相調。

南詞新譜第十四卷黃鐘終

廣輯詞隱先生查補南十三調譜卷十五

吳江鞠通生沈自晉伯明重定

姪　永齡壽臣　仝閱
　　永蓀左輪

黃鐘調慢詞

巫山十二峯 新入　鄭信 舊傳

村莊寥落那更傷黃昏至　無情沒緒掩重門幾
度傷懷無語淚盈腮　家鄉遙想今何地怎奈歸
用韻甚

程迤逦荒郊逼晓路途迷好假閭閻寄一宵居
止

黃鐘調近詞

連枝賺　與薄媚賺大同不必錄

玉翼蟬　馮補以下俱過雲集舊散典

看的每囉唣挨挨挨市井。滾燈毬不暫停。夏鮑老
市井鮑老去上声。要鮑有笑上ム声

喬相領。弓鞋燈挑過舞得來時有笑聲。
去声俱妙

| 用韻雜 | 原註滴溜子又名雙聲疊韻又名鬭雙難令既名鬭雙難令既另補其曲則二曲自有本調不相混矣 | 耍鮑老 | 許盼盼 舊傳奇 |

画阁朱樓．繡簾半捲現祥光靄瑞烟襲襲香風

滿聽樂聲鼎沸繁絃合脆管。

雙聲疊韻　過雲集

觸處笙歌競笙歌競家家宴賞相邀命教我側

耳聽側耳聽聽得歡笑聲相映花街柳市行柳

市行秦樓楚館燈楚館燈見銀燭光中綺羅叢

裡許多娉婷　舊曲用前

不差妙

鬬雙雞　　　同前

綺羅叢裡樂聲喧。鬬鵝見人喜歡。抹土搽灰恣
舞盤旋。仕女雙雙鬬嬌面。向天街上相並肩。天
街上相竝肩。

歡字借韻

南詞新譜第十五卷黃鐘調終

黃鐘總論

若用漁父第一刮地風各一不用尾聲若再用

滴溜子或二尾聲云平平亥可ㄥ、

平亥亥亥平平亥平平亥、ㄥ上亦可

若用啄木兒曲三段子或一二歸朝歡或一二不用

尾聲若再用鮑老催在後則尾聲同前

若用降黃龍第一起調第衮遍曲尾聲當學荊

釵拜月二記

二以後換頭

△此一尾皆可作三句兒終

△荊釵尾云隨身不處無琴劍。處只處行囊缺欠些少自金枷助漆。

拜月亭尾云恩情豈比脂花葦往曾恨更長寂寥。今夜只愁天易曉。

若用燈月交輝或四賺或二鮑老催曲尾聲云

　　　　　　　平平亥
平平亥平亥平亥亥平亥。
亥平平亥

黃鐘尾聲總論 終

廣輯詞隱先生增定南九宮詞譜卷十六

吳江鞠通生沈自晉伯明重定

姪　永齡虛舟　仝閱
　　丁昌子言

越調引子

浪淘沙　○與仙呂不同　王渼波作

詩餘同但無換頭

秋意晚侵（尋）庭院深（深）嫩涼偸入藕花（心）團扇
ー　ーレ　ムムトートー　ムムトーームムー

西風容易老此恨難（禁）
ートートートムームム

句詞所皆長十六下越調

乙原載江流一曲因渼波詞佳韻嚴故錄之此調又入過曲
老字上声妙

霜天曉角 與詩餘同	琵琶記
難捱怎避災禍重重至最苦婆婆炎矣公公病	
又將危[換頭]悄然魂似飛料應不久矣縱然撐	公公病及形衰倦處
頭強起形衰倦怎支持	文法畧斷不可連下

金蕉葉	同前
恨多怨多俺爹娘知他怎麽擺不去功名奈何	
送將來冤家怎躲	若躲字用平聲則何字當用仄聲

霜蕉葉　丹晶墜門 沈蘇 作

此調用換頭正與詩餘相似矣
知者將悄魂字作
似飛魂字作襯
字極可笑如憶
秦娥亦前後段
不同何足疑也

恨字去聲妙甚
舊譜改作恩字
即索矣怨字
怎字躲字上聲
奈字去聲兩箇
俱妙
△與原本錦机淳曲同調

袜小句比前曲少一字

霜天
鄉來路遠早到相求見（金蕉）袜小鞋弓步
曉角
軟預先愁回程又艱

杏花天
拜月亭 今刻本無此詞
曲江賜罷瓊林宴稱藍袍宮花帽偏玉鞭裊裊
如龍騎簇擁着傳呼狀元

祝英臺近 餘與詩同
琵琶記
綠成陰紅似雨春事已無有聞說西郊車馬尚
馳驟怎如柳絮簾櫳梨花庭院好天氣清明時

舊譜尚字下增一阺完今人于天氣下增正是
二字皆非也

凡引子皆曰慢詞，凡過曲皆曰近詞，此當
作祝英臺慢，但此調出自詩餘，元作祝英
臺近，不敢改也。

候〔已與原本陳巡簡曲同調〕

無端鏊空不知成與不成來時只當筒打哄 望湖亭

桃柳爭春 作放春或

喬八分 新入 鳴鳳記

腰懸金印氣英豪耀日旌旗間寶刀長驅水陸

駕波濤先聲後實直搗向倭巢

賣花聲 馮補 牆頭馬上

碧玉堂深洞天福地金釵十二驟珠履華筵日笙歌沸遇春來景明媚便整頓玉勒雕鞍恣賞深紅密翠搦日費千金待酬他芳菲景致

此古調也後之作者紛紛要當以此爲式

越調過曲

小桃紅 與正宮小桃紅不同 拜月亭 今刻本無此曲

狀元執盞與嬋娟滿捧著金杯勸也厚意殷勤

到此身邊何異遇神仙輕輕將袖兒掀露春纖

盞兒拈低嬌面也真箇似柳如花柳和花鬪爭

妍。

又一體　散曲

暗思昔日配春嬌，是不知那一點花星照也，向歡娛中流裡一段舊根苗，從見了那多嬌和咱有燕鶯期鳳鸞交鴛鴦侶，引得蜂蝶鬧也，恨不得折損柔條誰承望武陵人先能勾小蠻腰。

向歡娛中十一字與前調不同
比前多誰承望一句

又一體　牧羊記

刷風凜凜大雪洋洋我欲誰來傷也遙瞻漢明

五雲鄉庭與前二調不同甚目以下又不同甚目一句用仄仄仄亦平平平仄仄亦可

玉在五雲鄉玉體坐明堂爭知我守堅剛在窮

明君正朝綱

中央絕餱糧遭磨障也甚目位復中郎將輔佐

大字去声祭調
妙甚 多般般
字借韵
醜首賊
推他雷切
待推怎地展用
平去去平上亦
可

下山虎 拜月亭

大人家體面委實多般有眼何曾見懶能向前
他那弄盞傳杯恁般腼覥我這里新人忒煞虔
里
待推怎地展爭奈主婚人不見憐配合夫妻事
事非偶然好惡因緣都在天

父母爲我葬我	
報也代老這苦	
恨怎去上声你	
爲我受此恨上	
去声俱妙	
八中段何法及	
點板與前二曲	
不同	
養子二字俱改	
平声乃叶	
時字借韵	

山桃紅　琵琶記

（虎頭）下山　蔡邕不孝把父母相拋。早知你形衰耄怎
ム　　ム　ト、
留漢朝（小桃）你爲我受煩惱你爲我受劬勞謝
ム　　　ム　ト　ム　ム　ト、
（紅中）你送我爹送我娘你的恩難報也（虎尾）下山又道是
ム　ト、ム　　ム　ト　ム　ム　ト、
養子能代老（合）這苦知多少此恨怎消。天降災
ト　ム　ト　ム　ト　　ム　ト
殃人怎逃
ト　ム

蠻牌令　即四般宜　進梅諫　舊傳奇

得遇豔陽時粧點在鬢雲垂一從春去了寂寞
可　　ム　　ト　　ム　　ト　　ム　　可ㄨ　ト

在疏籬空長得冰肌素肌何時到金屋駕幃雕闌畔曲檻西漫嗟繁杏空傲荼蘼。

此蠻牌令自琵琶記窮酸秀才直恁喬及匆匆的聊附寸箋稍變其體後人時曲又去他道是風流汗濕主腰本皆六字可分作二句而畧覩兩三字者今人認作八九字一長句遂于才字的字汗字下不點截板而蠻牌令之腔失矣觀殺狗牧羊諸舊曲則知雕闌曲檻西句法

山虎嵌蠻牌 十孝記

此演郭巨之孝

下山終朝牽挂望眼巴巴料想你歸寧去暫留虎頭外家。他都往鄰郡經營誰將信達羞殺如今成

重相見三字改

仄平平乃叶

中間比前曲少

這里新人七字

一句

【話靶】【蠻牌】娘親休自隱。說與您見咱只因娘時

　　　　　　　　　　　　　閒置之在街坊求乞做生涯【下山】聽說衷腸話

【令】　　　　　　　　　　使兒痛殺何日迎親歸舊家。

【蠻牌】你則道烈性上青天。端坐西方九品蓮。不道

【令】　　　　　番山虎　新入　　　　牡丹亭

三年鬼窟裏重相見【下山】我哭得手麻膓寸斷心

枯淚點穿夢魂沉亂【虎】我神情倒顛。看時兒立

地叫時娘各天。你怕茶酒飯無澆奠牛羊侵墓田。

【憶多嬌】〔合〕今夕何年今夕何年還怕這相逢夢邊

又一曲 新入 同前

〔下山虎〕你拋兒淺土骨冷難眠嚛不盡爺娘飯江
南寒食天可也不想有今日也道不起從前似
這般糊突謎甚時明白也天鬼不要人不嫌不
是前生斷今生怎得連〔憶多嬌〕〔合〕今夕何年今夕
何年還怕這相逢夢邊

又一體 新入 鸞鎞記葉桐柏作

只以下山虎帶
憶多嬌不用蠻
牌令起調
似這般糊突謎
止六字與這裏
新人一句亦不
同一嫌字借韻

581 南詞新譜卷十六 越調

挂字去声妙
安字偕韵

愁字改不、赖字
改不乃叶前曲
梦魂沉乱句亦
肤

前牡丹亭二曲
從臨川原本此
一曲從松陵串
本備録之見湯
沈異同
寒字借韵

【翻】【虎】【下山】他挂名虎榜得意長安。想此時人爭羨。【翻】
金捷報傳。我不是昔年相勸勉。今日裡緣何得上
天。【憶多嬌】我再寫詩箋。再寫詩箋。聊志區區賀言。
蠻山憶新入 同夢記 即串本
【蠻牌】說起淚猶懸。想着膽猶寒。他已成雙成美 牡丹亭
【令】還與做七做中元。那一日不鋪孝筵。那一節
愛他。
不化金錢。【下山】你只說同穴無夫主。誰知顯出外

邊撇了孤墳雙雙同上船憶多嬌合今夕何年
夕何年還怕是相逢夢邊

二犯排歌　　　拜月亭

文官狀元武官狀元兩姨處相回勸不想這搭
兒里重會再見久別你前夫是誰過您早忘了
當初囑付言偏我意堅方繞及第如何便接了
絲鞭有的話兒但只問你妹子瑞蓮

五般宜　　　同前

他為你晝忘餐夜無眠他為你悽慘慘淚漣漣
天教你重完聚續斷絃。這夫妻非同偶然鸞嫂作厶
別來康健夫妻每弄圓伏望相公夫人作筒週作厶
全這佳期爭不遠。作厶

又一體 或作賀昇平怨
東君皆非也

散曲

他那里紅粧殘頓添楚腰咱這里青衫溼漸成作厶
沈腰他那里血淚搵鮫綃。咱這行裏坐裏五魂作厶
縹緲擔煩受惱離多會少莫不是普天下相思作厶

前二段比前調各多一字中間句法及末二句亦不同擔煩二句今人各增出他那里咱這里二字今從萬本

咱和伊都占了。

本宮賺

若說武人前程萬里功名遠儒人秀才一箇箇

窮似范丹和原憲。看奴面不肯嫁人怎趁錢壞

人道業心不善福分淺棄嫌我怎與他成姻眷

事成生變。

鬭蛤蜅 此調之名，他無可 拜月亭

孜今姑依舊譜 同前

古質漢村情性事有萬千。說的話沒些兒委曲

宛音苑

宛轉只好再等三年後嫁一箇風流俏的狀元

休記先休記冤欲配姻親未敢自專

△三字借韻古本作千萬言

五韻美 或作醉歸遲或作恨薄情皆非 同前

兄妹間苦難勸媒人議說須再三說教他事體

重完善 你好隨機應變看待我十分輕鮮看我

虎符金牌向腰內懸沒一箇因由告人勸勉

又一體　散曲

為恩情傷懷抱追遊宴賞緣分少早朱顏不覺

緣分少或作同歡樂或熟板在朱字上而不覺

的不字上無極皆非也、
△從詞林雅體以寫出二字作觀

鏡中老書齋靜悄不敢展文公家教但只是排香案、挽兔毫、繞落紙便寫出風情翰林舊稿。

　　又一體雙調　　　　拜月亭

意見裏想。眼兒裏望。望救取東君豔陽與花柳增芳。全沒些可傷。身凛凛如雪上加霜。更沒些和氣一味莽鐵膽銅心抔開鳳凰。

　　　　羅帳裏坐　　　琵琶記

你艱辛萬千。是我擔伊悞伊。身衣口食怎生區

此調本當如此"點板"今人唱情 既縈一曲起處 三句似不是路 非也	我將冤苦陳。教君不忍聞。念與福生來女直人	天台路當月裏降臨二仙桃花岸武陵溪賺入 劉阮不爭再把程途踐仙凡自此隔遠	更與甚麼生人做主
身充忠孝軍。爲父直諫遷都阻佞臣齙齙的不	章臺柳	江頭送別	處。終不然又教你守着靈幃。巳知欸別在須臾
	同前	拜月亭	

古本作與甚麼
近作有甚麼非
也

韻亦雜

董群二字用平去亦可
△馮以拜月亭
次曲死重生怎
敢忘伊大恩句
作ㄙㄙㄙ
法當以我聽言
三字作句點板
在聽字上、而去
此字一板今從
之、

第一句今人或
重疊唱亦通

鈴音慘

留存。誅戮盡。只餘我荷活逃遁。
ㄧㄧㄧㄙㄧㄙ

醉娘子 呂似娘兒 一名似娘兒與仙引不同同前
ㄧㄙㄙㄧ 作ㄧㄙ

我聽言。此情實為可憫。看他貌英雄出輩群。你
ㄙ 可ㄧ 作ㄙ ㄙ

不嫌秀士貧。和你弟兄相識認他時須記取今
ㄧㄙ 可ㄧ 作ㄙ ㄧㄙ

危困。
ㄙㄙ

雁過南樓 同前

此間難容汝身。但人知彼此遭迍。無物贈君此
ㄧㄧ ㄧㄙ 可ㄧ 作ㄙ 可ㄧ

少鏒銀休嫌少望留休哂莫辭苦辛暮行朝隱
ㄧㄧ 可玄 ㄧㄙ 可ㄧ ㄧㄙ ㄧㄧ

第二換頭與起處不同而第三
第四換頭又與
第二不同今不必載第四換頭矣

更名姓向外州他郡、

山麻稭 又名麻郎兒今作山麻客誤也

朱門半掩正夏日炎威南薰庭院艾虎神符向
朱戶高懸瞥見画簾如語呢喃雙雙飛燕海榴
如火錦葵傾目高柳鳴蟬。〔其二換頭〕堪戀景物宛
然盡彩絲百索合歡交纏琤耳笙簧聽罷鼓喧
天閶闔錦標高揭兩兩龍舟如箭果然一見素
濤拍岸雪浪翻天其三〔換頭〕聽言艾葉垂鳥雲鬢

釵揷神符映

依然画堂深處安排筵宴美人雪藕翠眉度曲。沉醉花前。

△雪拭也杜詩佳人雪藕絲

◻師父當作司務諸色藝人之通稱也此段可入馮猶龍古今笑。

綠鬢雲鬟照水芙蕖似紅粧三千。

稽音皆稈也卍西廂云麻骨也後人不識稽字者妄改爲山麻稭或又以稭字與客字相同又訛爲山麻客耳卽如常熟有一周惟盛以鄉音呼爲周惟臟後訛爲周皮匠後又訛爲周師父亦此類也可笑哉按山麻稭之調此三曲盡之矣舊譜所收玉露金風一曲乃黑麻也誤名山麻客而拜月亭及散曲各有山麻客一調比此第三換頭又各少八九字未知何據今錄于後。

有司所管荛十六越調

山麻稭換頭　　　　拜月亭

渡關津。怕人盤問。又沒簡官司文憑腳引。此
行何處能安頓。驀忽地怕有便人寄取一封平
安書信。

又一體 散曲暗思昔日套

記痛別低低道。休得要為我愁煩因我煎熬多嬌。
猶兀自瘦損了潘安容貌越教人悶填滄海恨
侵雲漢愁鎖霞霄

花兒 陳巡簡

牧羊記受盡了
千磨百鍊正與
此同調

牡丹正開開在盆中萬花都無賽汲水澆花蔭
花開莫令水蕩花飄敗。

鏵鍬兒　　　　琵琶記

伊家富豪。那更青春年少。看你紫袍挂體、金帶
垂腰應須有封號金花紫誥。必俊俏須媚嬌若
還他醜貌怎不相休去了。

此與正宮之划鍬兒不同、然划鍬兒今多訛
為划鍬兒鏵鍬兒或又訛為鏵鍬兒、而此調
惟琵琶牧羊二記有之、
但恐人混于划鍬兒耳、

縣君,乃宋時至今女人受封之號,富家亦借稱之,勿作院君,韵甚雜

兒字借韵

繫人心　　殺狗記

這狗子從小養成,割捨得害他一命,縣君休得把人輕空有金空有銀,縱有珍珠,休得倚富吞貧。

道和　　綵樓記

本名合笙今從舊譜作道和

喜得功名遂重沐提攜荷天天配合一對兒

鸞似鳳夫共妻腰金衣紫身榮貴。今日謝得親

闡兩情深感激〔合〕喜重相會也,畫堂羅綺驟珠

翠。歡聲宴樂香風細，今日再成姻契，做學于飛。

如魚似水。

包子令 包或作鮑

聞說佳人多嫋娜，多嫋娜端的容貌賽嫦娥，賽 荊釵記
嫦娥。此親若得過，全我酬勞財禮敢虛過〔合〕花
紅羊酒謝姑婆。

梅花酒　　　　綵樓記

逢時遇節稱心如意，香風院落歌聲細，斟綠蟻。

凜一句從俗葉
唱

凜字元不必韻
非借也

行字所謂短韻
也不可不知

泛金杯。畫堂中歡笑美。爭如我和伊共樂鳳幃。

盡今生效連理盡今生效連理。

亭前柳　　　　　荊釵記

衰鬢已星星。弱體戰兢兢。況兼寒凜凜。那更冷
清清此行怎去登山嶺。且過今冬待春暖其登
程。

亭前送別　　　　十孝記 同前

[亭前]潑水恐難摭。唾井被人謫。況他艱辛如嚼
柳

蠟恩義似團沙〈江頭〉縱然有日還相訝怕擔飢

命掩黃沙。〈送別〉

亭柳帶江頭 新入

〈亭前〉月落曉霜清年老路難行暗中來摸索兩

〈柳〉

青萍。

腳苦伶仃怎生有箇人形影〈江頭〉是何人血染

別繫心 新入

翠屏山

江頭春風際紅灼灼醉思粉容芳郊畔綠茸茸

送別

沈偶僧贈 寄贈

|繫人| 期惠然須至冬趕到天台休言再候東風。

翠疑衣縫。況三秋怎慰傷心宋還勞寄語珠宮

嗔字借韵
第一句用平平
去上平亦可

一定布　　殺狗記

聽呼喚出房前不知有甚言語思此事淚漣漣。

元來是婆婆討錢。

博頭錢　或作撲
博頭錢　　同前

你好惑胡逞你好不不本分教我爭你有何安穩

庚青真支二韵
最易相混詞家
不可不如本字
若叶平聲尤妙

不聽道惑煞村不依教合受貧算來貧富是前

比前曲少七句

第三四句可用

因皆由命登由人屏風雖破骨格尚存。一朝榮

顯吾極泰生兩人休得要爭競須留取舊人情。

又一體　　臥冰記

他央我來這里閒言語瞞過誰些兒生活請休

你好不知禮你好不是已我主顧緣何奪我的。

提相同做兩和氣。

梨花兒　　四異記　先詞隱未刻稿

又要巫家回說話弓鞋尺二走得乏教人望了

這半夏。好把磕爪頭上打。

水底魚兒　　荊釵記

天下賢良紛紛臨帝鄉白衣卿相暮登天子堂

有等魍魎本為田舍郎粧模作樣也來入試場

此調細查琵琶拜月諸舊曲皆如此、而暮登天子堂與也來入試場句腔亦不同今人但知有四句蓋因唱者懶唱八句故作詞者亦只作四句以便之遂認舊曲八句者為二矣、未後一句、可從俗重疊唱、而暮登天子堂必不可重唱不然前後四句、全無分別矣、

吒精令　　殺狗記

△原曲韻雜以先生傳奇易之

子傳聽說因依，咱每和你商議夜來忽地生一計。說起教伊歡喜。

習兵机三字可用平平去

引軍旗　　　　白兔記

小人住在沙陀村裡。自小習兵機。十八般武藝皆能會。願立旗下聽差使。（合）忽朝名挂雲臺上。方知武藝精絕。

又一體舊譜　　臥冰記

休到家限你只今推車子便起程㭬頭有千貫

此係司所譜卷十六越調

借韻 文字岕字順字不如			
射音石 作引子謬甚 今人將此曲唱		使字若改平聲 更妙	

每日進分文。免致令坐弊山崩。做經營何須故推休得要惱起娘性。你若忤逆不孝天不順折罰你永沒前程。

拜月亭

丞相賢

彎弓馳騎射雙鵰武勇超群膽氣豪紫袍金帶非同小見隨朝兵部尚書官養老

趙皮鞋

我是巡警官。日夜差使千萬般。俸錢此少甚曾

寬怎得我三年官債滿。

臥冰記

撮土為香拜三光告穹蒼莫教驟雨狂風蕩一

禿廝兒與北曲不同

園柰子若失樣娘親打罵怎生當

或無襯字

繡停針 散曲

蕩起商飈金井梧桐葉漸凋幾番雨過涼天道

迤邐把扇兒慵搖頓覺的紗幮似水風流處可

喜娘妖嬈耳邊低道今宵好今宵絁扇且停搖

詞甚佳

乙記馮點板在春字景字而去分字一板
景字鵑字英字門字飛字隊字輪字鞍字人字篆字懷字年字俱不可用的
東流清幽俱用平平而求友二字用平上休休休休休憂俱用平平而難守二字用平上誰肯因春消瘦與擔閣相如疾英俱用平

祝英臺 或作祝英臺序　琵琶記

把幾分春三月景分付與東流。曉老杜鵑飛盡紅英端不為春閒愁休休婦人家不出閨門。怎禁花穿柳把花貌誰肯因春消瘦〔其二換頭〕春畫只見燕雙飛蝶引隊鶯語似求友。那更柳外清画輪花底雕鞍。都是少年閒遊難守繡房中冷無人。也待尋一佳偶這般說我的終身休配涼似夜來多少

么平平平去而終身休配鴛儔乃用平平平去先生妙處詞中之從心所欲不踰矩也

△原六此曲點板未確今從馮參改定△此套合用支思魚模二韻

鶯儔（其三換頭）知否。我為何不捲珠簾獨坐愛清幽。千斛悶懷百種春愁難上我的眉頭休憂任他春色年年。我的芳心依舊這文君可不擔閣了相如琴奏。

按第二換頭與起調處不同而捲珠簾信你徹底澄清又與燕雙飛蝶引隊不同又㽘載之第四與第三同故不錄

望歌兒　同前

我三年謝得你相奉事只恨我當初把你相擔悞。我欲報你的深恩待來生做你的息婦。合

有司斤普夫卜、越調

思魚模二韻

【折桂浙】

怨只怨蔡邕不孝子苦只苦趙五娘辛勤婦其二換頭尋思一怨你死後有誰祭祀二怨你有孩兒不得相看顧三怨你三年沒一箇飽煖的日子合三載相看甘其苦一朝分別難同死其三

【本調】你將我骨頭休埋在土我甘受折罰仟取屍骸露留與傍人道蔡邕不葬親父合前怨只怨蔡邕不孝子苦只苦趙五娘辛勤婦其四換頭思之公婆已得做一處所料想奴家不久也歸陰

府可憐一家三箇怨鬼在冥途〔合前〕三載相看

甘共苦一朝分別難同死

分作四曲或并作

按琵琶記此調或

二曲細查九宮十三調譜竝無歌兒偶閱周

孝子傳奇中有望歌兒正與譜中越調望歌

兒相合況琵琶此調後有羅帳裡坐亦係越

調予始爽然自信此調乃望歌兒而刻本名

歌兒者皆誤也但琵琶是全調而周孝子乃

從換頭處起耳然琵琶記第二曲又似從頭

起不從換頭起又不可曉也咆吐分爲二

先詞隱于琵琶考註中將此一套止△

曲不作換頭而于九宮譜只收其前一曲分

作二曲一本調一換頭予今續收其後一曲

亦分作二曲如前式以備兩曲各自合前之

體但考註內之後曲原以首句你將我骨頭

每句所增長十六 越調

休埋在土仍作起調句法而馮稿以將我二字作一句為換頭句法以前一曲為本調下三曲為換頭併將四曲分出襯字點板分明亦可破先詞隱之疑矣但愚意所嫌者琵琶記雖嘗借韻終不以我字攙入魚模今予竟從考註原本以第三段你將我云云以下作本調第四段思之以下復作換頭一如古體鎖南枝舊式則最當也其第四曲馮去思之二字以公婆二字作句予亦以婆字作韻句而定以公仍從考註本以思之二字作韻句而亦首肯之婆二字作襯為妥蓋東嘉每以支思借叶魚模而終不以戈歌混也質諸知音當亦首肯

又一體△定作換頭　周孝子

艱難　欲待隨伊去又被官府牽　欲待拚死相隨

奈巴身又將分挽縱有孩兒永不識爹親之面

[合]不能勾相看和你同飽煖死不能勾魂魄

和你相留戀

此曲亦從馮改定腔板如琵記換頭並存備証

又一體　散曲

天然俏枝枝朵朵堪画描　有此花百媚千嬌不減

蟾宮好四出玲瓏花神恁般施巧是則是花頭

俏

見雖恁小真有許多香得好

公馮云此亦換頭因譜增一俏字遂疑做起調其今從馮作換頭仍如原譜以俏字作三字韻句而另備一體存之

鬭寶蟾　散曲

折取向膽瓶安排了。香滿庭軒恍若身在蓬島。皓齒纖腰，那堪歌舞勸香醪。多嬌撚花枝試嗅微微笑。笑道勝如茉莉賽過荼蘼香似沉腦。

此曲似換頭狀，無慮查其本調，又此調與簡點梅花之鬧寶蟾絕不同，彼乃黑麻序，刻者誤以為鬧寶蟾，且彼係變調，此係越調，慎勿混也。

【蠻牌令】蠻牌嵌寶蟾　劉盼盼

【蠻牌令】車馬逞疎狂，無箇有情郎，家緣雖足備不幸落平康，送舊與迎新，怎當空教奴消減容光。

【鬧寶蟾】在這星前月下，深深拜告早早還鄉。

憶多嬌　荊釵記

怪字頓字借韵
頓字處不用韵
亦可

挂牽（合）休得愁煩休得愁煩他是讀書大賢
子嗣慳衰老年。何忍將奴離膝前莫惹閒非來

又一體聲用入　　　　琵琶記

他魂渺漠。我沒倚着程途萬里教我懷夜鬟此
去孤墳望公公看着（合）舉目蕭索舉目蕭索滿
眼盈盈淚落

第三句，平平仄
仄平平仄與前
曲平仄平平仄
仄平不同，着字
平声與前曲掛
字去声不同，仄
仄不錄余並在
十二

　　　　　　兩着字俱如濯字音唱但倚着
　　　　　　着字當帶平聲韵耳，勿唱作潮

鬭黑麻麻客謬甚　　散曲

玉露金風是他的故交況良宵有約珮筵可邀
舊譜作山

如花貌逞妖嬈問道奴嬌花見貌嬌人月鬪嬌。

料想丹青怎地描。儘教得才人教得才人下筆

詠嘲。

又一體聲韻用入

奴深謝公公便辱許諾從來的深恩怎敢忘卻。 琵琶記

只怕途路遠體怯弱病染孤身力衰倦腳（合）孤

墳寂寞路途滋味惡兩處堪悲兩處堪悲萬愁

怎摸。

病染孤身與力衰倦腳正對或咬孤身作炎鑃力衰作衰力謬矣○萬愁怎摸正對兩處堪悲兩處堪悲正對武作千愁萬愁可想

憶花兒　　　劉盼盼

憶多嬌
珠淚滴雨淚滴爹娘打罵是怎的自恨我
生前作何罪（梨花）致使今朝遭遇伊，蔡勤勞一
旦成虛費。

憶鶯兒　商調　△犯　　繡襦記

憶多嬌
雞亂啼鴉亂飛野寺晨鐘渡水遲月小山
高天漸低（黃鶯）穿東遍西魂消恩迷爲何也把
嬌
門兒閒好跳躞美人院宇翻做武陵溪。

江神子 與詩餘不同　散曲

且莫教兒童掃滿堦一任玉山倒醉來花下眠芳草贏得滿身蘭麝異香飄風韻好。

此曲與前曲大同小異今人多唱之故不得不存其調

又一體　散曲

莫不咱無福分消莫不是命蹇難招莫不老天斷續鸞膠天還知道恁寂寥敢只和天瘦了

餘音

觀花愛月人年少但對酒當歌歡笑月夕花朝

此係泛起商廢套門炎光謝尾文是也

此曲與前引子同調錄于此以存過曲之腔板作

休教蹉過了。

園林杵歌中好　或作園　殺狗記

這容龐好似孫大郎。唬得我魂飄蕩。趕前心意怯。那堪柳絮梨花下。得恁強似這般冷颼寒凜凜哥哥怎當自忖量自感傷怕這雪凍死了兒長怎禁得撲簌簌淚出痛腸。

浪淘沙　新入　結髮記　伯英未刻稿

一葉忽驚秋分付東流殷勤為過白蘋洲洲上

人家簾半捲誰識仙遊。

山下天桃便聘取香蜜登望圖佳豔喜諧

自蒙睭

小桃苦未久病見染染未久欲歸問只為

贈少金贈少銀我的情還欠也恨未得寫錦花

因乘夜取金貲專欲待贈微纖

南樓蟾影

賈人長安久淹利贏餘子母相無行囊

雁過南樓作

認邑笠三曲楊景夏作

以下新入

斗捲去上声妙
目字去声,聘取
未久贈少欠也
夜取去上声,豈
堅苦未染未上
去声,俱妙。

賞音古

頓添奢懷巳恁時相湊福來無忝闘寶從此會頭長放花前歌笑酒盞恓恠

羅帳知他孤燈自守衫兒淚沾還是重諧比目裏坐

翠眉新點終不然教我死效孤鶼憶多嬌憶多與你重作崑崙重見團圞兔蟾

帳裏多嬌

自守去上声死效上去声妙
環翠堂有飛魚記同此故事注一作手未及見也

茜音倩

〔紅〕〔小桃〕陡看翠佩落群仙拖百幅裙羅茜也豔水

小桃下山以下新入

〔南詞所增長十六越調〕

沈治佐近事賦乙酉

浮花浪滾天蓮玉面滿宮弦嬴得他暈檀霞透
飛鷰掠香風低嬌燕也〔下山〕似浴罷瑤華出落
鮮柳絲錦帶撚　又不下揚州御腳先雨咽淋鈴
遠盞撒楚烟空望巫雲行帝邊

蜿首鴛

關雎鵑

〔蜿首鴛〕

五般韻美

〔五般〕他怎不獻美人圖惱花關怎不逐娘子隊
〔宜〕逞珠騧說甚麼登青塚望漢年落烏錐清風血
〔美〕〔五韻〕還舞剩草魂一片爭似向高公公陪可
濺

變音戀

憐冀駿燕犀馬嵬勸免。

醉過南樓

〔醉娘〕想也曾襞彩箋催詩酒前。可能帶紅葉覓〔子〕心情。那些無雙在古驛眠雁過〔南樓〕空悲咽斷橋餘變風飄雨胭柳迷花堰喜行近那浣紗石蘚

送別江神

〔江神〕須不是來朱桁野花草仙願教那鎖西陵月深眉淺〔子〕把六千君子配嬋聯盡征袍宮娥

桁霞浪切

手剪。
丨卜

尾聲

沼吳不在多芳媛只揀簡輩心婉嬾把嘗膽肝
丨丨ム丨ム丨卜ム丨ム丨把
脾且耐鐫。
丨丨ム

南詞新譜越調終

十六卷

廣輯詞隱先生增補南十三調譜卷十七

吳江鞠通生沈自晉伯明重定

永瑞雲襄
姪永揑迅如仝閱
永羣漁吉

越調慢詞

養花天　覓水記

賞芳菲爲酒渴無聊故來覓水　值莊門閉彈指
更彈指正拈針線深閨裡誰擊朱扉待開取未

審何人到此　舊譜止有杏花天之名，更無養
于祝英臺之前正　花天名目查舊曲有此調又用
合越調特錄之、

越調近詞

入賺名竹馬兒賺　琵琶記

聽得鬧炒敢是兒夫看詩羅唓是誰忽叫姐姐
想是夫人召必有分曉是他題詩句你還認得
否他從陳留郡為你來尋討你怎地穿着破襖
衣衫盡是素縞莫不是我雙親不保○從別後

鬧炒為你破襖
是我餓殺繼死
去上声,敢是想
是憑地水旱倚
荒上去声俱妙
或無姐姐二字
題字下或無句
唉否字俏筍

遭水旱兩三人只道同做餓殍只有張公可憐
歎雙親別無倚靠兩口相繼死我剪頭髮賣錢
來送伊妣考把墳自造土泥盡是我麻裙裏包
聽得伊言語教我痛殺噎倒

綿搭絮　　尋母記

草芳風暖正春深　只見漢寢秦陵跨驪山蒼翠
過華山陰雷首將臨　又見巨靈仙掌太白豪
吟我這東望長安千仞山遙日朜金
里

陵字借韻△按
陵字原不必用
韻
朜字恐有誤△
馮改作射字又
載荊釵換頭云
只為家貧無倚
在他閭閈用八

此本調也，今人只知南西廂及浣
紗記新體，遂謂此體難唱，謬矣。

又一體 新入 范夫人作春日
書懷

薄寒輕峭紅雨染春條翠襯香芸一片煙絲軟
蝶嬌杏花梢啼鴂聲高鬧殺秋千院落驍損鮫
綃。擔害悶對芳辰結恨空拈白玉毫。
得
補錄此曲
以備近體

山麻楷 馮補○與 綠樓記
九宮絕異

大雪紛紛滿空飛家家盡把柴門閉千山不見

字句而末句反
被麻哭少年變
六字
或于第三字上
點正板第四字
十無截板

盡把見鳥這等
凍死素手去上
所咬碎返復上

出声俱妙

鸟儿飞又听得木兰寺钟声犹未一交跌倒雪
儿裡。似这等寒凛凛冷颼颼。把只得银牙咬碎凍
死寒儒何足虑可憐凍殺朱門嬌女欲往街頭
返復遲看世情開口非容易空使我腹中饑餒
滿頭風雪素手回歸

虚字女字借韻

入破拘多寡

琵琶記

此調或作北調
唱誤矣
七曲雖用支思
齊微然換韻
稽首啓

議郎臣蔡邕啓今日蒙恩旨除臣為郎官職重
蒙婚賜牛氏。千瀆天威臣謹誠惶誠恐稽首頓

	頓首父母謬取 又幾更老萬水 呆可未可夫上 声首頓有志豈 料有愧享厚守 會上去声俱妙	又幾或作有幾 鬢垂或作髮髮 弟兄或作兄弟 者非也

首伏念微臣初來有志誦詩書力學躬耕修已。
不復貪榮利事父母樂田里。初心願如此而已。
不想州司謬取臣邕充試到京畿。豈料愚蒙叨
居上第。[破第二]重蒙聖恩婚以牛公女草茅疎賤。
如何當此隆遇。但臣親老一從別後光陰又幾
廬舍田園荒蕪久矣。[衮第三]那更老親鬢垂白筋
力皆癃瘁形隻影單無弟兄誰奉侍。況隔千山
萬水。生死存亡雖有音書難寄最可悲他甘旨

不供我食祿有愧〔歇拍〕不告父母怎諧匹配臣
又聽得家鄉里遭水旱遇荒飢多想臣親必做
溝渠之鬼未可知怎不教臣悲傷淚垂〔中衮第五〕
臣享厚祿紆朱紫出入承明地獨念二親寒無
衣飢無食喪溝渠憶昔先朝買臣出守會稽司
馬相如持節錦歸〔煞尾〕他遭遇聖時皆得回鄉
里臣何故別父母遠鄉間沒音書此心違伏惟
陛下特憫徵臣之志遣臣歸得侍雙親隆恩怎

或作朱買臣守
會稽非也
會盲賣

庶使去上声仰 聖上去声俱妙作 屏營章平叶	

比

出破亦不拘幾曲　　同前
至第七而止

若還念臣有微能鄉郡望安置庶使臣忠心孝
　　　　　　ㄙ作　　ㄙ　　　ㄙ
意得全美臣無任瞻天仰聖激切屏營之至
　　　　　　　ㄙ　　　　ㄙ
△曲中那更老親不告父母多想臣親
臣享厚祿等句，從俗疊唱一句亦可

南詞新譜第十七卷越調終

越調總論

若用繡停針或二下山虎或四尾聲云平平仄
仄平平仄仄、可平
平平仄仄、可平
可仄平平仄仄、可
仄、平

△此即有餘情煞也

若用山麻稭第四曲第一起調蠻牌令曲二尾聲云
可仄仄平平、可
平平仄仄平平仄
仄平平、可
第二以後換頭

若用小桃紅繡停針蠻牌令羅帳裏坐曲各二尾
仄平平仄仄、
平

若用小桃紅下山虎二犯排歌五般宜本宮賺

聲前同

鬬蛤蟆五韻美羅帳裏坐江頭送別各一尾曲

聲云平平仄仄仄平平、仄、○

仄平平仄平、仄平、○可

仄平平仄或于第二句用仄平平平仄、

仄平平亦可

越調尾聲總論 終

廣輯詞隱先生增定南九宮詞譜卷十八

吳江鞠通生沈自晉伯明重定
姪　繡裳長文　仝閱
　　永禋克將

商調引子

鳳凰閣　與詩餘換頭處同　琵琶記

尋鴻覓雁寄筒音書無便漫勞回首望家山和
那白雲不見淚痕如線想鏡裏孤鸞影單

韻亦雜
首望想鏡上去
声鏡裏去上去
俱妙和字可作
平声

按此調本引子，今人妄作過曲唱即如打毬場本過曲而唱作引子也，舊譜却將第二句叹作五字，又將家山叹作家鄉，又去和那二字，遂不成調，況想鏡裏云云，乃因思親而思妻，妙在一想字，乃叹作粧鏡，卽是五娘自唱之曲，非伯喈逢想之意矣，此皆舊譜之誤也

風馬兒

收入越調內　十三調譜又　綵樓記

獨守書窗是幾年功名事奈何天向寒燈相伴
ー ー ーム ー ー ーム ー ー ー ー ーム
幾年二字可用平上聲，末句用平平去平平去平平亦可

拈針線空房寂寞衾冷夜無眠
ー ー ー ム ー ーム ー ー ー ーム

高陽臺

係詩餘與引子同　一名慶青春　○此僧仲晦作，人宋

紅入桃腮青回柳眼韶華已破三分人不歸來
可人 　 ー ー　ム ーム ー ー ー　ム

空教草怨王孫平明幾點催花雨夢半闌欹枕

初聞問東君因甚將春老卻閒人〔換頭〕東郊十

里香塵旋安排玉勒整頓雕輪趁取芳時共尋

島上紅雲朱衣引馬黃金帶算到頭總是虛名

莫聞愁一半悲秋一半傷春

又一體 聲體此調入 琵琶記

夢遠親闈愁深旅邸那更音信遼絕淒楚情懷

怕逢淒楚時節重門半掩黃昏雨奈寸腸此際

君字春字不用
韻亦可
旋字去聲詩詞
中嘗用之元與
斷字音義不同
不可誤唱、
名字借韻
換頭不用亦可

遶字正對深字
或云不如遠字
非如、那更更
字若改平聲尤
妙

散亦雜	玉簫句乃用小陵吹徹玉笙寒之意或作庾樓無謂 謂臨青鏡與上一點孤燈平仄可互用

千結守寒窗一點孤燈照人明滅 [換頭] 當時輕
　ム　ー　ム　ー　ー　ト　ー　ム　ー　ム　ー　　　　　　ト　ー　ー
作ム　　　　　　　　ト　　　　　　ム　ー　ー
散輕別歎玉簫聲杳小樓明月二段愁煩番成
　ム　ー　ト　ー　ム　ー　ー　ム　ー　ー　ム　ー　ム　ト　ー　ー　作
　　　　　　　　　　　　　　　　　　　　　　　　　　　　　　　ト
兩下悲切枕邊萬點思親淚伴漏聲到曉方徹
ム　ト　ム　ー　ー　ム　ー　ト　ー　ム　ー　ー　ム　ト　ー　ム
鎖愁眉慵臨青鏡頓添華髮
ト　ー　ー　ム　ー　ー　ム　ー　ト　ー　ム

　　　　憶秦娥餘同
長吁氣自憐薄命相遭際暮年姑舅薄
ー　ト　ム　ー　ト　ム　ー　ム　ム　ー　ー　ム　ト　ム
　　　　　　　　　可　　　可ム　ム　　　可
情夫塔[換頭]孩兒一去無消息雙親老景難存
ー　ト　ー　ム　ー　ム　ム　ー　ト　ム　ー　ム　ト　ー　ー
　　　　　　可ー　　　　可ム　　　　　　可　　作
濟難存濟不思前日 強教孩兒出去
ム　ト　ム　ー　ー　ム　ト　　　　　　ー　ム　ト　ム
　　　　　　　　　　　　　　可ー　ー　作ム

　　　同前

△此係詞林辨體所載與今引子同其源遠矣

又○新入用入聲韻

簫聲咽　秦娥夢斷秦樓月　秦樓月　年年柳色灞
陵傷別　換頭 樂遊原上清秋節　咸陽古道音塵
絕　音塵絕　西風殘照漢家陵闕　　　　李太白 唐人

○新入

逍遙樂　　　　　　　　　　　　　　分錢記 沈伯英作

寂寞衡門裡　何幸吾見漸崢嶸　孤窮極矣運將

△原曲韻雜以先生傳奇曲易之漸崢嶸三可 字可用平平去

通襄江渺渺　桂水迢迢欲往相從　　　埋劍記 沈伯英作

遶池遊　或作遶地遊謬甚　　　　　　　　　　　商調

△原載琵琶記

曲云恨其前雜

另以先生傳奇作

然此曲平仄與

琵琶記一字不

差故妙

粵音越

白雲滿舍孝念牽惹問征人幾時歸此桑麻
ムーーーームームーートーートノ

遍野望天涯慵登臺榭怕傷親低聲嘆嗟
ートームートノムーームノムートム

三臺令　　　　荊釵記

午別南粵郵亭又入東畿禁城水秀共山明觀
ムーノームームトムーートムートーー

風物喜不自勝
ノトノムーム

二郎神慢亦可唱　　　柳耆卿作

此係詩餘

炎光謝過暮雨芳塵輕灑乍露冷風清庭戶爽
ーームーートームームートノームーー

邐迤上女去上声

聲坊恩粉面語

處影下去上声

俱效但家嫁仃

慕雨露冷戶爽
ーートームー

天如水玉鉤遙掛應是星娥嗟久阻叙舊約飈
ーーーームームーートムーーートムノー

遷混用，詞則可，曲則不可。

輪欲駕極目處微雲暗度耿耿銀河高瀉換頭
閒雅須知此景古今無價運巧思穿針樓上女
擬粉面雲鬟相亞鈿合金釵私語處算誰在迴
廊影下願天上人間占得歡娛年年今夜

此調或無慢宂詩餘皆可作引子唱即
所謂慢詞也與拜月亭引子皆同但多換頭
耳錄此以証拜月亭
一曲確乎亦引子也

又聲韻　　拜月亭

燕歸月切
後人若作此調
還依柳詞為妥

拜星月　寶鼎中名香滿爇顧抛閃下男兒疾較

此曲因用入声韵故平仄亦有未叶處
倦首下有两笛
平声字舊作雲
訛今不敢用又
雲恐是匀之
可人作　可トムトト
訛今不敢改故缺之
△按先詞隱此
卜　　可トムトノ道ト
論甚囏難奈習俗
祖沿驟不能改
ト　　ー　　ムノ
憼意清唱者聽
其自便若教者
卜作ト
梨園當竟作引
子唱況此際塲
上情節于引子
後之作者決當
更相宜也若夫
從譜勿拜襲其
訛

些二得再觀同懽同悅悄悄輕將衣袂拽卻不小
鬼頭春心動也那喬怯　他只見無言俛首　紅
滿腮頰　者皆引子也況舊譜亦收于引子內
矣今人強謂其非引子獨不思舊板周羽戲
文內亦有二郎神慢是引子乎況今人唱到
悄悄輕將一句又不免作引子唱矣況古人
二郎神未有只作一曲者此套鸎集御林春
尚有四曲登于二郎神而止他去後釵荆裙布
神過曲如琵琶記云誰知他一曲乎況二郎
悅七字甚不同也若日拜月亭與琵琶諸記
無些共十一字而此處止有得再觀同歡同
不同何為與詩餘又相同也若日前已有青
袔襖諸曲不可又用引子則琵琶諸記之撒

此調本引子故多一慢字氐有慢字

呆打墮、嫩綠池塘等引子、及拜月亭之凄涼逆旅、久阻尊顏等引子、皆過曲後另起者也。況高陽臺祝英臺桂枝香五供養等諸曲、皆有引子又有過曲、何獨于二郎神而疑之斷乎必爲引子矣。

與宋人訴衷情不同

用韻亦雜

十二時 或巧名尾聲爲 琵琶記

心事無靠托這幾日翻成悲也父意方回。夫愁稍可、未卜程途裏的如何教我怎生放下

訴衷情 馮補 毛文錫 唐人

桃花流水樣縱橫春畫彩霞明劉郎去阮郎行

商調

惆悵恨難平〔換頭〕愁坐對雲屏算歸程何日攜手

即訴衷情
字入詞妙

洞邊行訴衷情〔換頭〕

又一體　　　　　僧仲殊作 宋人

湧金門外小瀛洲寒食更風流紅船滿湖歌吹

浮字可入尤侵
韻

花外有高樓〔換頭〕晴日暖淡烟浮态嬉遊三千粉

黛十二欄干一片雲〔頭〕

長相思　　　　　明珠記

念奴嬌歸國遙爲憶王孫心轉焦楚江秋色饒

換頭俱同

商調過曲

字字錦　散曲

群芳綻錦鮮，香逐東風軟，黃鸝弄巧聲，提起傷春怨。觀名園只見杏障桃屏，桃屏上映着柳眉翠鈿。天天桃花隱約，可不強似去年緣何去年，去年人不見。（合）空麽破兩眉（尖）空麽破兩眉翠（尖）奈山長水遠，知他在那里，他在那里和誰兩箇歡歡喜喜，瀟瀟灑灑，咱這里思思想想心心……

綻錦弄巧破兩在那這里去上聲，兩箇上去声俱妙

舊譜無空麽破兩眉翠尖及第二句他在那里今從俗

尖字念字借韵

念欲待見他一面。

滿園春 卽遍地錦一名鵲踏枝 同前

此曲之下當用不是路

南樓外雁翩翩消沒箇信音傳長空敗葉飄零

舞金風動金風動鐵馬見聲喧紗窗外透銀蟾

短寃家。音稀信杳莫不是負却盟言〔前腔換頭〕形

想殺人也天盼殺人也天短行寬家行

雲布朔風起遍長空柳絮飄綿見幾樹老梅開

綻蕊銷金帳銷金帳共誰兩箇同歡宴空教人

膽字借韻

短行柳絮幾樹

兩箇上去聲〔合〕眞箇

短信杳見幾樹

老綻蕊去上聲

俱妙負却盟

言用去平平去

亦可

獨坐獸爐邊(合前)牧羊記亦有此調但第一第
二句云鞍馬在門迎急請離
家庭與南樓外二句每句六字者不同換頭一
云一心去奉朝命那些箇欽和生那些箇一
句六箇字又與遍長空柳絮飄綿句法不同
然牧羊是古曲必有所本不可以此而廢彼
也但此與前羣芳綻錦
鮮元是一套故錄之耳

高陽臺　　　　白兔記

權統雄威。兵分八陣名震四方威勢。呂望六韜
更兼孫武兵書。張飛一聲大喝橋斷也。論軍令
不斬不齊。(合)凱歌回凌煙閣上姓字標題。

書字借韻
不斬不齊四字
用去平平去亦
可以換頭起句
二字餘俱同不作

必錄

又一體聲韻用入 琵琶記

宦海沉身京塵迷目輥利鎖難脫目斷家鄉空勞魂夢飛越間聒聒藤野蔓休纏也俺自有兔絲的親瓜葛是誰人無端調引護勞饒舌

【其三】【換頭】閥閱紫閣名公黃扉元宰三槐位裏排烈金屋嬋娟妖嬈那更貞潔懨悅紅樓此日招鳳侶遣妾每特來執伐望君家殷勤肯首早諧結髮

宦海利鎖纏也自有調引位裡鳳侶去上聲䓨俺自引護上去声俱妙蔓音萬纏字勿唱平声卽與非籤胡繩繩字鳳與下鳳侶二字俱用去上声絕妙絕妙

此調不拘二曲四曲六曲皆不作一可用尾声

凡入聲韻前止可用之以代平聲韻前至於上聲去聲韻處仍相間用之方能

不失音律。高先生喜用入聲，此曲如脫字越
字聒字閱字列字潔字悅字處用入聲作平
聲唱妙矣。至于葛字舌字髮字處既用
兀絲譏勞特來早諧等及平二字在上則其
下當用平去，或平上二聲，所謂以去聲作上聲
韻開用之乃妙。今槩用入聲律欠諧矣。後
人有獨見者，還宜不用入聲韻爲是。

山坡羊與綵樓記曲同　沈伯英 青氷
即山坡裡羊△

余曾見前輩點
琵琶記山坡羊
第一第二句，如
此點板深以爲
是，故從之。
此山坡羊本調
最爲近古，至琵
琶拜月亭等記

學取劉伶不戒傳示三間休怪。沿村沽酒尋常
債。梅正開。望青旗籬外來。古來飲者名猶在賢
聖寥寥安在哉形骸隨身揷可埋狂乖懷沙賦

　　　　又一體　　　　　琵琶記

可哀。
亂荒荒不豐稔的年歲遠迢迢不回來的夫婿
急煎煎不耐煩的二親軟怯怯不濟事的孤身
巴衣盡典寸絲不掛體幾番要賣了奴身巴
奈沒主公婆教誰管取〈㽞愳之虛飄飄命怎期
難捱實丕丕災共危。

皆添出字句矣
親字不用韻妙甚典字用韻的亦可
取字借韻
疑捱字是推字之誤然未敢改之推他雷切△馮云古曲四字作三字者甚多不必拘以教

按此曲沒主公婆一句只該七字人不知教字是襯字故多有用八字者如時曲樁樁惆悵之類惆字又用平聲誤而又誤矣獨不觀此

二曲安在哉之在字、誰管取之管字、及拜
亭珠淚滿腮之滿字、皆用仄聲耶、或又謂四
句起者是山坡裏羊、亦非也、

山羊轉五更 △犯南呂

十孝記 此演縕
縈救父

山坡我嚴親廉平無害聖明君應須特貸憑着
羊
奴登聞上書捨微軀要把爹擔戴你這弱體林
況愁伊惹禍胎縱然欸孝也得香名在五更羞
殺那見郎沒分沒擺爹與娘休慮奴往天涯外
你一時意氣也要心中揣只怕轍小鞋弓怎捱

△要把去上声
惹禍欸孝上去
声俱妙

塵沙陸海

又一體 新入　　　　王伯良 譜辛幼安詩餘

[山坡]擬長門佳期還誤歎蛾眉曾遭人妬縱千
金買得賦來情默默教向誰行訴[五更]慷慨尊
前勸君休舞玉環飛燕嬌皆塵上人生最是
最是閒愁苦休觀烟柳斜陽。正是斷人腸處。

又一體 新入　　　　徐深明作人吳郡

[山坡]不因他南樓憑睞逗的簡西廂禁害冷支

比前曲少中三
句
行音杭

離牛搨淒清熱溫存兩下慵無賴憶春來梅粧拂鏡開花前謝笑親揷戴薄分寃家沒分沒擺五更莽靈兒叉孤不到東墻外誰料多磨流光倏唉。

春字改仄聲乃叶
沒分沒擻從馮作四字句
作

△與原本雙忠記曲同調
△近見此刻乃得合湯于洪入范于猴笞是名家手筆妙甚

又一體 秣陵春

山坡生小與娘行同住曾把做女兒看覷沒支羊頭
待見家願行只怕劣根苗認不起爹和姆五更轉中
幸喜得小姐年同三五但知書識字便那里吟詩

賦我這是自已擔承。休要爹娘分付。〔山坡〕長吁哭哀哀老眼枯。天乎。苦懨懨一病雛。〔羊尾〕

二犯山坡羊 新入

梅映蟾代友寄別園亭

〔山坡〕慘昏昏虹橋星漢亂颼颼雪灘荻岸冷搖搖潭移塔尖閃離離草掩宮墻燦〔金梧桐〕鄰空巷半卿日瘦門當晚苔蘚初開遍窄的侵蘿蔓遙連畫棟飛〔五更〕浦雲南旦接不着攬不來我空疑盼因此撇離半載心腸爛〔山坡羊尾〕花間織

水紅花　　拜月亭

纖蝶粉乾雲開寥寥雁影寒。
憶昔歌舞宴樓臺會金釵歡娛難再母親知他何處尊父
看青齋命多災風光難再思之詩酒
阻隔天涯不能勾千里故人來也囉

又一體　馮補
舊曲
你在人前賣俏把奴羞得故顯你風流你早知迎新
送舊嘗言道婦女有不周我無憂由沒來閒爭閒

句因拜月亭用
也囉二虛字代
之後人奉以為
法莫知古體矣

苦逗上去声奈
阻四五去上声
俱妙△馮以首
三句註作梧葉
兒云與牧羊記
句法同今姑仍
舊○行字攺作
去声乃妙

斷。想從前恩愛反為讐。這場恨怎干休。淚流。

水紅花犯　不知犯何調　　梁伯龍相逢久套

正值陽回九九。被何人苦逗留。奈阻隔去無由。
○冷颼颼。卿卿知否。多應獨倚小窗幽。柬難投。
重門誰扣。四五年光陰虛度。三兩行淚空流凄
凄切切礙人愁也囉。

紅葉襯紅花　新入　　金明池

[紅葉] [見] 叫不得芳名應今宵待怎生夜悄悄獨自

神字借韵

稽音啟

△一名知秋令

稽首謝仙靈也囉。

摩登淫邪行徑。若得金錢燒路離虎颯潛形須

凝（水紅）赤丁神。何方堪倚急離衙舍早擔簦怪

个江村靜。印窗櫺殘月冷。臨臨的上馬又淚痕

[花]

梧葉見　　荊釵記

遭折挫受禁持不由我淚珠垂。無由洗恨。無由

遠恥事到臨危挤死在黃泉做鬼。

此梧葉見本調也。今人唱此曲者，多在做字

下增出一怨字，即如唱綵樓記梧葉見末云

綵雲醫偏變三字二句又自兔

綵樓云金釵

苟綵樓註第四五

也。

又增一不字淚

珠或作珠淚非

不由我下不可

云異日風雲會
管教來報賢丞
五字二句尋親
記亦同牧羊記
不用之字悟葉見不用怨字誠有見矣
又變六字一句
五字一句

俺着書篇倚着香肩並眠亦于香肩下增一
且宗又如琵琶記三撚頭後二句即犯此調
于無如字下亦增出之字舊譜三換頭
記亦同牧羊記
不用之字悟葉見不用怨字誠有見矣

橫字當依詩韵
唱

〔梧葉〕梧葉觀紅花新入　　王伯良　譜贈秦少
游贈妓

〔梧葉〕玉漏迢迢盡。銀河淡淡橫。宿酒未全醒〔紅
花〕睡懵騰。紅窗燈影恰好流蘇春煖茅店有雞
聲。便教催起怕天明也囉。　新入○犯仙呂

〔梧葉〕梧葉墮羅袍。　同前　譜蘇子瞻端午詩餘

〔見〕梧葉山興歌眉斂波同翠眼流。人在十三樓。羅皂

【袍】竹西歌吹揚州舊遊。汨羅菰黍湘江舊愁誰
歌水調解使飛雲逗。
梧蓼弄金風入雙調 △犯仙呂 黃孝子
見【梧葉】衝州府離家鄉途路走怵怵【水紅】忽向丹
霞樓過笑殺孟知祥當年瓜棗拜天皇必囉
【金合】却憶相如詞賦子美文章綠暗紅稀不覺
客懷增壯。 △馮云末句本該六字今將不覺
梧蓼金羅 俗作金井水
紅花令改定 白兔記

汨音密菰音孤
解音械

詞字敗仄乃叶
綠暗紅稀句或
即將子美文章
遙唱一句亦可
△馮改此句作
詞賦文章亦妙

【梧葉】沽酒誰家好。前村問牧童遙指杏花中。水
　　　　　　　ー　ム　　　　　　　　　　　　　　ト　ム　　[紅]
【兒】好新豐青帘風動正好提壺挈榼那更酤無
　　　　　　　　　ー　ム　　ト　ム　　ー　ム　ト　ム
窮。咱兩箇醉春風也囉。柳搖雙雙共出共出莊
　　　　　　　　ー　ム　　　[金]　ー　ム　ノ　ム　ノ
門。聽取西郊樂聲風送。早羅合和你百年歡笑。
　　　　　ー　ム　　ー　ム　　ー　ム　ノ　ム
兩情正濃百年偕老。兩情正濃夫妻正好。又悉
　　ー　ム　　作　ー　ム　　ー　ム
如春夢。
　ー　ム

【風方薩】

門字還該用前
韻為是△去聽字
郊字二板而點
板在西字亦可

【梧葉】夢覆西施錦髣髴跨鶴行。角枕颯然醒。水
【梧蓼金坡】新入△犯雙調　勘皮靴

【花】粉熒熒樞痕猶剩。不比蜂央蝶請印板舊崔
鶯但回花首失香淫也羅（柳搖）成精宋玉作怪
潘安隱約丁東。恰早天街人靜。（山坡）魂縈。且慢
崎嶇上玉京心驚。如此風波險未曾

清商十二音 新入

乞庵記 卜藍水作

【梧葉】花柳太心（忺）（黃鶯）枕邊廝蜜似（甜）（集賢賓）隨
處生根將舊悶（墜）（貓兒）幾番欲割（三郎）從前枉費
和（黏）（山坡）倚篝耐數譙樓（點）（金梧）待把榴裙聽
（羊）

柳太柱費您簡
上去聲舊悶耐
數待把罵您厚
臉再矢去上聲
俱妙

楮昌惹切

尚遠做不遠境
去上声遠邁想
凰卽舍境界上
去声俱妙

字字擎着淚揞他素〔練〕鶯啼罵您簡薄情厚〔臉〕
〔嚇林〕碎香〔奩〕〔水紅〕拼老孤鸞甲帳〔簇〕御不再矢
鸞〔〔花〕〕
雙〔鰜〕

梧桐花　　　　拜月亭

従黎民遷臣宰國主蒙塵尚遠邁離鸞玉砌今
何在。想画閣蘭堂那樣安排都做了草舍茅簷
這境界怎教人還得盡恓惶債

梧桐枝　馮補犯仙　　　　　　　永團圓
　　　呂入雙調

【梧桐】我自嗟咨誰埋怨。話在喉嚨便怎朧羅敷便怎頓政去上聲怎嚥已訂政變上去聲俱妙

【花】

已訂三生願。缺月雖難再團圓怎把初盟頓改

變。【玉嬌】誓殘生不更二天。望嚴親把瑾瑜曲全

【枝】

金梧桐　　　　宋轅文作套詠絮

輕綿雨後多。萬點風前過。飛盡天涯還傍珠簾

墮。飄飄雪更輕。漠漠雲成朵。似去還來不管朱

門鎖。有人斜壓香衾臥。

又一體　馮補　　　　　金自嶼作

○原載拜月亭曲，因中間兩句平仄失調，以新詞易之，妙甚。

比前曲多長空
七字一句脊老
梅花句只四字

色篩上声

綎縈音提盈

茅堂夜正寒竹院風初透短炬高擎坐徹沉沉
漏長空漸覺移珠斗香老梅花影落孤山瘦雲
暗江天聲斷驚猿驟天涯幸與同杯酒
〔金梧〕桐
　　金梧繫山羊　　　　十孝記
〔金梧〕廉平苦自捱患難誰遮蓋自信惟心更恃
清朝在時來鐵有光運去金無色散盡浮雲朗
月圓無礙〔山坡〕傷懷把天親生拆開休哀
縈同去來

金絡索 商調

或作金索掛梧桐，非也

許妮子《奇傳》

〔金梧〕春來麗日長，漸覺和風蕩，猶記臨行，爛熳桃花放，倏忽柳絮飛。〔東甌令〕過炎光金井梧飄積，漸涼，相將半載分離去。〔針線箱〕怎地音信全無紙雁見過南廂。〔半張解三〕傷情處〔懶畫眉〕嚓嚓嚦嚦〔合寄生子〕聽一聲聲叫得淒涼愁鎖在眉尖上。

條育权

處字還該用韻

寄生子、南曲名、不可作寄生草
△按一声声叫得凄凉如琵琶記盈作一句、亦可
南廂、猶云南邊、雁自北來向南而飛耳、△馮以相將半載一句連下句作針線箱以傷處二句、咏作索見序、謂原註三字句作解三醒七字句作懶畫眉記索見序及查典攷記索見

短字眼尖乃不得已而用上声为是耳，还用平声
借韵甚多而念字闭口韵尤不可借。

金釽線解醒　周孝子

金釽線解醒

〔金梧〕言之真可憐。不識親爹面。我約畧儀容說
〔桐〕與親兒看。他身材小更短。〔東釽〕瘦容顏白面微
鬚一雙清秀眼。寬衣博帶儒生扮。〔針線〕只
怕流落他鄉不似前。〔解三〕堪憐〔念孩〕見不識使
母難言。

△此即墨慭所收索見序也，今附于後。

又有一調自解三醒以上皆同而解三醒只用三字一句以後却只用懶画眉一句作住頭，甚覺無收拾，故不錄。

△馮云、牧羊古典、其題索見序、必有所本、詞隱疑即金絡索別格、後二段各一句無收拾故不取、不知婆婆伏机四句、何嘗與金絡索同耶

索見序 馮補　牧羊記

金刃割股堅提起心先軟，我身體髮膚傷毀應難免。婆婆伏机病難痊，辜負三年乳哺天。寧甘受死要救姑殘喘。終然不惜着一片皮膚把姑命懸。休執戀。把肉來割下救姑痊。

梧桐樹　殺狗記

腌臢小賤奴怎不思量取我。是你東人你不是咱奴婢。輒敢對主出言語自恨我是家神做不得主。

婢字戲字借韵、自恨我一句若用仄仄平平仄、每詞斤背索上八、商調

致使今朝外鬼相調戲兀的不是勢敗奴欺主。

按後人所作如香醪會解愁、分明是金梧桐、而却題曰梧桐樹、亦誤也。

梧桐樹犯　　　陳大聲瘦套

因他消

黃鶯似喚儔紫燕如呼友浪蝶狂蜂對對還尋偶。無端故把人㑩㑨。一片身心教我如何得自由。

轉

梨花細雨黃昏後靜掩重門只與燈兒厮守。更

△馮只將如何二字作襯、點板教字上、而得字無板、

梧桐半折芙蓉花　　金印記

梧桐塵蒙鏡裡彎雲阻天邊雁注目秦關萬里樹

芙蓉花不知何調

用韻太雜

雲山遠。人在天涯,悄似風箏斷。倚定門兒眼望穿。○想雁飛不到人被利名牽,他那里吉凶難見。我柱教卜盡金錢不見還,他一心在名利間去。興匆匆也不聽裙釵勸。

梧桐滿山坡 新入

西樓記

〔梧桐〕沉沉睡醒遲不辨天陰霽。惟有樹色糢糊,〔山坡〕淅瀝瀝是雨敲的敗荷響颼颼。蛩語愁階砌。〔羊〕飀是廊下茶聲細朝共夕。教人幾度疑想來好

睡醒去上聲幾
度好是上去聲
俱妙

商調

兒字借韻

昏迷撐不開眼皮。是黃昏矣誰把燈兒窗外移離披提不動臂兒。

金梧落五更 新入〇 同前

〔金梧〕道我則腰肢着緊偎。早是孤琴倚。道我則臉搵冷汗上去声向〔桐〕那箇眼去上声俱效

香腮。却是枕角支撐嘴。狀見向那里〔轉〕〔五更〕南北

西東。蒞無分際繞得箇眼睫朦朧閉忽然聳

跳心驚悸冷汗一身酸麻四體。

四字叶平声乃叶

金梧落粧臺 新入末 犯仙呂 沈氏幽芳 咏佛手柑

【金梧桐】兜羅一握香分現金身樣。把玩秋風貤承露仙人掌。來從祇樹園指點成千梱。不須拳作降魔卻撮合慈悲向傷樁可也拈花一色晚籬黃。

梧桐秋夜打瑣窗 新入 王伯良作

【梧桐樹】秋風昨夜來。秋水今宵再。并作凄涼打攪紗窗外。思鄉張翰了填不盡鱸債。秋夜他可堪無情幾樹梧桐怪向黃昏亂擺。寒瑣窗月小齋分明勾引句

亂擺去上聲妙齋字不必作韻

主字借韻

得夢見縈。又驚回難着疑猜。可入南呂

喜梧桐　　　散曲

奴是一朶花方繞花結蘂。有幾箇春胡蝶鬭來

攢花蘂。不知道那一箇爲花主採了花心去九

霄雲外飛蝶有惜花心花有留蝶意終不成誤

約。誤約名園內。

二郎神　　　琵琶記

容瀟灑照孤鸞嘆菱花剖破記翠鈿羅襦當日

△原又一曲今
刪又繫梧桐一
曲韻雜無板從
馮并刪
雜用家麻歌戈
車遮三韻
剖破你爲上去
聲鳳鞾貌若自

有甚的命掩去上声俱妙，中間剖破二字影寮，二字詁靶二字影寮，尤妙如明珠之睡來還覺餘香猶燕連環之怎生能勾問君知否還字猶字能字知字俱平聲便索然無調矣琵琶記所以不能及全在此處△簪花作句捻上牡丹屬下連上卽非

嫁誰知他去後釵荊裙布無此二這金雀釵頭雙
鳳鞾羞殺人形孤影寡說甚麼簪花捻牡丹教
人怨着嫦娥其二（換頭）嗟呀心憂貌苦真情怎假
你爲着公婆珠淚墜我公婆自有不能勾承奉
杯茶我你比沒箇公婆得承奉呵不枉了教人做
話靶你公婆爲甚的雙雙命掩黃沙

（神）

【二賢賓】　　　鑿井記

（二郎）聞說起搵不乾幾千行血淚記父子夫妻

完聚日。奈星河影動一時乍解星飛。[集賢]結髮
有妻。十五歲嬌兒失隊。還問你與賈宅是何親
戚。

二鶯兒 周孝子

[二郎神]非是。我從來敬你。從來美你。苦諫我愚
夫不肯依[黃鶯兒]他歸來說你和他完聚。虛實未
知。特來探取[二郎神]今見你花容破毀。細思之方
信道周秀才家有這賢妻。

是字聚字取字
之字借韻

行香枕

又一體新入　一合相　沈蘇門作

【二郎神】繞美娘行策善娘行方便。只是那得箇
撅頭。人見美又賢。我家中自有天生才貌雙全。【黃鶯】
你緣何老大還嬌軟。他口見吐涎眼見望穿少
年夫婦成歡忭。【二郎神】又只恐獅見吼戰感雲天。
從此又抱琵琶好過他船。

二犯二郎神　　復落娼奇傳

【鶯啼序】朱顏去了不再還。怕雪鬢霜鬢。【集賢賓】這箇

門庭難自揀。陷此身重爲花旦〔三郎〕早知道如

今遭患難悔當初行程太晚。謾凝盼空自對月

臨風短吁長歎。

盼字若用平聲更妙

集賢賓　散曲

西風桂子香韻幽。奈虛度中秋。明月無情窺戶

牖聽寒蛩聲滿床頭。空房自守。暗數盡譙樓更

漏〔合〕如病酒。這滋味那人知否。

桂字一板必不可少。桂子戶牖自牢暗數病酒去上声数盡譙樓更漏去上声俱妙甚

此調作者甚少多合調甚

如子字或用平聲。幽字或用上聲。牖字守字

或用平聲此不妨也。若戶字那字用平

聲更字或用去聲、皆不協律之甚者香囊記離愁多少之離字、甚不協也、今人唱床頭字、或亦點一板空房房字下、作一轉腔、而將自字帶在守字上唱者、皆非也、自字不做腔止可唱不善作詞者所用平聲耳、若用上聲去聲而稱爲合調者、唱之必不可不做腔也

集賢聽黃鶯　　散曲　鸚鵡報春晴套

〔集賢〕殷勤把酒多志誠勸（東君）須要長情。明歲重來期已訂。倒不如就此留停同歡共慶免秋〔賓〕到碧梧金井。（黃鶯）枉丁寧。留春不住相送過洛陽城。

怦音娉	乍燬斷梗顧影又好,渡等蠱雨似上去声,桀就好去上声,俱合調,	

集賢雙聽鶯 新入　　　沈伯明

〔集賢〕澄湖乍暖慰浪平。更廻鸞梁就遙青何事南郭夜坐遣悶

孤槎成斷梗笑無端重鎖愁城雙蓬顧影又好

似踏枝不定〔黃鶯〕只此憂心自怦。翻覺歡懷轉

增。記得上元時烽火連梅逕〔集賢〕那時臨渡等

盼不到渡船荅應。〔黃鶯〕險難行蠻煙蠱雨殘魄

寄浮萍。

集鶯郎 新入　　　摘金園 顧來屏作

【集賢賓】郊寒島瘦驀地更奈愁陣心兵（鶯啼）苦窮途萬點風颼聽無聊寒雀哀鳴休說是芭蕉畫景憶別去堤楊垂暎（三郎）淚眸凝打帽見成珠兩袖凌冰。

集賢伴公子 新入 犯雙調 散曲

【集賢賓】藥湯味苦難下口那人已在揚州誰料今在錦字上去聲

【賓】番奴出醜拈斑管錦字親修因緣未偶罵狠毒

忒無前後（醉公）休忘舊但願得早早歸來莫教作子

拖逗。

三犯集賢賓 新入犯黃鐘及仙呂 鴛鴦棒

〔簇御林〕珠一帽冰一腮十朱門九不開〔啄木〕怎支

吾島瘦郊寒打頭兒風雪長街〔四時待〕囉齋集賢

〔賓〕怕闍黎飯廚鐘一煞猛挤凍死沉埋未必求

凰不遇色我只得死傍琴臺鸂鶒暗解怎消得

雜頭裏債風雲灑真箇是百無聊賴

鶯啼序　　　　復落媽

島瘦死傍上去
声凍死遇色暗
解去上声俱妙
煞音鍛
色飾字上声

乙馮云起句七字可作換頭、

宋時包孝肅公善彈人故目包彈或作褒或作談皆非也

旅思擁盡早是上去聲歲晚罷數又早問審去上聲俱妙

馮詞亦載陳大聲中又引舊曲

雲羞雨澀緣分慳恨歷盡艱難這門庭那得安

閒到頭終有包彈從古道烟花聚散誰顧把家

私積趲(合)凝淚眸目夜短吁長歎

又一體 新入 沈伯英新詞

鋛來旅思難(禁)況歲晚凝(陰)伴黃昏擁盡孤(衾)

側耳寒漏沉(沉)摧得他殘更罷數又早是一天

雪(浸)驚問(審)雪花與客愁誰(深)

首句用六字起、即陳大聲孤幃一點殘燈句法也、效之拜月亭、鶯集御林春首二句、用鶯

南詞新譜卷十八 商調

云梧桐风减寒
烟云梧桐敗葉
初调皆六字句
起

啼序、下三句用集贤宾，如恰缠的乱掩胡遮、
听说罢姓名家乡句法正与孤幛一点残灯
相近，即少一字，亦宜增在孤幛字之上，或幛字
之下，如三籁作孤幛一点将绝灯，则与集贤
宾起句何异，何不竟注集贤宾五句，而必另
註莺啼序平则莺啼序用七字起者，未必非
犯集贤宾也。或

作换头可耳。

黄莺儿 一名金
衣公子

散曲

霜降水痕收迅池塘已暮秋满城风雨还重九。

白衣人送酒。乌纱帽恋头。息憶那人一似黄花

瘦强登楼云山满目遮不断许多愁

巳慕上去声，满
字上声，郊字瘦
字去声，强字上
声，俱妙。巳字若
用平声，即不妥作
调矣满目二字，
若不得巳，宁用
平声于目字，而

巳
可
ム
息
ム
作
ム
学
其
巳

滿字處必不可用平声。

△馮謂末三句荊釵云細論評黃金滿籯不
如教子一經人多狃其腔以合于近格不知
古腔如三元記辨虔誠焚香告神願他轉斗
移星樂昌劇要虔誠拜月瞻星乞巧同穿繡
針此俱古格而人自失考耳附記不必從

字及滿城滿字那字滿目滿字四筒不聲字

病久去上声妙

黃鶯叫集賢 新入 散曲

黃鶯
欹枕數更籌對孤燈廝伴守薄情人要見
〔集賢〕
心病久一向的藥湯苦口
〔見〕
黃鶯
不能勾萍浮遠遊魚書未收鴛夢散驚蓮漏
〔賓〕

黃鶯逐山羊 新入

黃鶯逐山羊 王伯良 譜韓夫人春情作

黃鶯兒 曉日壓重簾，怯春寒，起來㰲，困人天氣粧
臺掩，紅絲懶撚，金針倒拈，遊人陌上空提念山
半眉尖，淡畫春山，不喜添慵厭，滿院楊花不捲
簾。

起來上去声困
字去声俱妙

鶯貓兒　新入　萬事足

黃鶯兒 豈不念遺簪，奈臙脂虎視眈，背生兒子今
無憾，貓兒嚇你，墜，空門守節把兒擔，羞慚了
絕回音又添淒慘。

虎視上去声，背
字去声俱妙

又一體 新入

丹晶墜

〔黃鶯〕口是實心非。意如狂態似癡獰頭鼠目奸〔見貓〕
雄輩觀他所為。若有所迷偷睛門内頓頓覷
〔墜〕知幾。休得撩虎攖鱗徙薪遺悔。

雙文哼 新入 鴛鴦棒

〔黃鶯〕龍死藕花湫。任風鬢雨鬢愁洞庭波遠書
難叩〔鶯啼〕偏造 柳書生不寄魚遊。把狂雪爛在
〔見序〕

汀洲。女蘇卿羊岐暗羞整一片啼痕紅透。〔見黃鶯〕

雨影上去声洞
字望字去声掩
字幾字上声燕
點去上声俱妙
羞字不用韵亦
可

絛音柳，絛字不必用韻

香消被篆煙迷古洲望夫無語青山瘦掩清幽。
垂楊幾絛雙燕點紅溝。

拜月亭

四犯黃鶯兒

流水也似馬和車項刻間途路賒。他在窮途困
旅應難捨囊篋又竭藥食又缺。他那悶憯憯難
捱如年夜寶鏡分破玉簪跌折甚日重圓再接。

鶯花皂 仙呂 △犯

張伯起作

〔黃鶯〕梧葉又飄零對風簾心暗驚〔簇御〕山盟海

〔見〕

前六句皆黃鶯兒，後面止三句，卻云四犯，殊不可曉。姑仍舊名。△近來諸說紛紛，總未的確。

原註中段未宜，今從馮稿註明改板。

香令自註云，此卽鶯花皂也。予今兩曲並載以備參改，輊音汀。

盛音成

誓渾難定。怎能勾雙舞青鸞鏡，〔一封〕悄難憑未分明。〔四時〕若有一箇見憐的欵也輕若有一箇聚頭時欵也寧。〔皂羅〕寫你相思如醉何時得醒柔腸一寸黃昏五更無端做出懨懨病。

鶯簇一金羅 新入○ 犯仙呂 金明池

〔黃鶯〕他角帶傲黃鞓蘸香波巧笑迎〔簇御〕老鯀〔林〕作見

空把佳期訂。這紙墨同心勝。〔一封〕悄奇擎細包

盛〔金鳳〕從頭念他千百聲多應翠鈿堪證盟。〔皂羅〕釵

〔袍〕幾絲迷路花亭樹亭當時擲果他情我情把幾行珠玉牢收定。

黃鶯穿皂羅 仙呂△犯 散曲

〔見〕黃鶯綠水漲春潮見漁翁登釣橈悠悠笛弄無腔調愁腸轉焦離魂暗消青衫淚湮啼痕邈〔皂羅〕〔袍〕和風遲日江山畫描緋桃紅杏園林火燒韶光雖好人空老。

又一體 新入 南柯夢

酒散，小桂上去，黄莺杯酒散愁容病宮花小桂叢。你長途細把

声，細把遇有去上声，俱妙。

美字亥声妙

〔黄莺〕親娘奉調和進供溫涼酌。你烏紗綽鬢非無

〔皂羅袍〕承爹厚命丁寧在胸。奉娘前進寒溫必

躬。管平安遇有人傳送〔黄莺〕靠蒼穹一家羙滿。

排備御筵紅。

黄莺帶一封 仙呂 △犯 散曲

〔黄莺〕回首悶無憑托香腮淚暗傾。看雕梁雙燕

言相竝。這廂見幾聲那廂見數聲。他把春情說

風字叶一亥声 叶協	
容字不必用韵 去声妖	小事你意俱上

盡教我難回應[書]一封冷清清倚幃屏交頸鴛鴦

繡不成。

黃鶯玉肚兒　新入○犯仙呂入雙　牡丹亭

[黃鶯]你生小事依從我情中你意中。[玉抱]有心

[見][黃鶯]靈翰墨春容。倘值那人知重。[肚]見怎

攻心上[醫酉]怎逢他一星[星作么]說向咱傷情重。[合]恨

蒼穹。妒花風雨偏向月明中。

囀林鶯　　　　　琵琶記

要辭官三字，可用平平上。我爹二字可用平上，或平去、有麼二字若用上去聲，以下元非犯黃鶯，不可強扭合之也。您吟上聲更妙。在天涯

△馮將前段作集賢賓末二句作何。不似您看承爹媽在天涯漫取去知他路上如別雙親下。要辭官被我爹蹉跎。他妻雖有麼。愁人見說愁轉多。使我珠淚如麻。我丈夫亦久怕

以原名轉林鶯為無謂而改名集賢郎予謂此是古傳奇舊曲名何必輒改況轉林鶯原自渾成一曲亦不必更為剖析也今仍舊

此調卽做轉林鶯而作如明珠浣紗皆肰弓未三句真犯黃鶯見矣恐其混于琵琶記正調特改正其名而備

轉鶯見　新入

玉合記　梅禹金作

轉林鶯

章臺何處尋画樓碧雲天外悠悠問青青

今日那還又怕他人再折春柔縱使長條似舊

朋字用詩韻，南曲多犯此病也。

○勤字平声正与黃鶯兒巳字不同，奮字若唱作掣板，乃是粉字矣。

錄于譜宮字欬不声乃叶

怎猜做陌頭垂柳。〔黃鶯〕枉追求楚王宮裡腰細漸驚秋。

簇御林　　荊釵記

親師範近友朋。把詩書勤講明。囊螢鑒壁皆堪敬。他每顯父母揚名姓奮鵬程。名題雁塔白屋顯公卿。

將鱗鴻倩，亦是六字，自香囊記怎能勾平步登霄漢問蒼天人去何時返俱用八字，而後人遂不知六字句法矣。至于雁字又與前黃鶯兒滿目滿字同妙在上声去声，若用平聲不直一錢矣。

△與原本黃孝子此同體可入商黃調佳詞也

大音集

攤破簇御林 黃鐘 嬌紅記 孟子塞作

[簇御林頭]酬詩句。兩意和[詠木]也當好處相逢語話

多。想他對瑣窗顧影伶仃花月下淚漬層羅相

息病添都因我被他害得愁天大[簇御林尾]兩如何。

春衫溼盡一樣淚痕多。

[簇御]休含痛。△又名御袍

簇袍鶯 黃中犯仙呂 十孝記 此演閔

母須被人譏訕。這不孝終難捥[皁羅]況慈親若

林將珠淚彈為傷見摧肺肝因見出[袍]子之孝作

在惟見受寒。慈親若去四男影單願爹聽取見

幾諫〔合〕〔黃鶯〕免愁煩衰齡弱質取次恐摧殘。

簇林鶯 新入 沈伯明

驀地把愁擔套

〔簇御〕音雖至意怎〔諳〕假和真還怎〔探〕問伊何事

〔林〕〔黃鶯〕寫甚花見懶〔鬢〕髮見亂〔髮〕病懨懨

〔輕撒〕〔賺〕〔見〕

獨自難立〔站〕態見〔愁〕情癡未解望得眼見〔饞〕

又一體 新入 馮猶龍作

〔簇御〕蒲休剪黍莫煎。這些時不下咽。書齋強自

〔林〕

如原字下天字不點板卽是簇御林全調說見後曲

首句用六字亦簇御喜故柳舊上去声念我救轉去上声俱妙

可你念大意序

鶯啼集御林 新入

風流夢 攺還魂 馮猶龍

閒消遣、偶閱本離騷傳。[黃鶯]弔屈原。天不可問我偏要問天天。鶯啼多承你念我荒園伴香火意堅[集賢]生死相依情不淺。老姑姑住持花院、向俺泉臺救轉[簇]喜故舊重相見。報還憐睜眸再認、可是梅柳舊因緣。

鶯鶯見 或作啼鶯鶯見

白兔記

時字借韻

[鶯啼]隨車編帶逐隊飛攪銀海生輝觀前村草
舍茅簷總來玉筯低垂賀來年時豐歲稔喜今
歲先呈祥瑞〔合黃鶯〕雪晴時梅梢淡月三白總
相宜。

奈成輕薄又逐曉雲廻盡日空濛吹絮末一江
琥珀猫見墜　　陳大樽套 詠柳

搖曳化萍飛相疑尚是春深暗驚秋意。
猫兒墜桐花　　紅葉記

△與原本殺狗
記曲同調絮字
或改上声未字
或改平声尤妙
暗驚秋意用厶
厶平平亦可但
尚是春深四字
平仄不可換耳

舶音窄

琥珀猫 雨餘遊冶涼恩動青袍。又不是濠梁同見墜。無媒徑路草蕭蕭。梧桐統鏝勤見枉惹笑。花怎知佳人有意偏憐少。

猫兒入御林　　王伯良　譜詩餘

猫兒 塵香花盡日晚倦梳頭。物是人非事事休。　二曲俱

簇御林 淚先流雙溪舴艋載不動許多愁。

墜 猫見逐黃鶯　新入　同前

猫兒 弄刀似水纖手破新橙錦帳初溫畫燭明。

△此曲中二調，幾句相同者甚多，如黃鶯兒末三句與簇御林同，只以霜字一

板為別即如繡帶引一曲亦胧三領何獨疑之每苛求于調隱先生特未深思而得其故耳

郁音豨

捲素錦字可幸推妤有意上去声字點中雅去上户俱妙

獸烟不斷坐吹笙。黃鶯巳三更。霜濃馬滑休去
少人行。 王自註比前調多霜字一板

猫見墜梧枝 仙呂入雙調 西樓記
[猫見]可似當年郗鑒筆勢恁飄蕭。小小花箋捲
[墜]
素濤熒熒錦字點紅幺。[梧桐]可幸新詞中雅好。
紅紅有意周郎少。[玉交]未相逢神先訂交害相
恩多應這遭。

猫見墜玉枝 △犯仙呂入雙調 西園記

△原載晚風吹雨一曲因未二句兩字未叶以此曲易之佳詞也○苦勸領受上去聲醉醒上聲俱妙

〔貓兒墜〕酸牙茶飯苦勸懶應承領受消魂一盞燈怪燈花偏不向病人生〔玉交枝〕只怕沉痾又雜新添症睡昏昏誰知煖冷困騰騰由他醉醒

〔貓兒墜〕貓兒來撥棹新入犯仙呂入雙調醉月緣奇傳

〔追風逐電〕撩報快鳴鞭雲路驟騑玉趾懸

〔瓊林醉〕罷擺如仙歡忭〔川撥棹〕看從容晝錦旋婦和夫兩意堅

〔貓兒拖尾〕新入 丹晶墜

貓見拖尾

虚字借韵

厶原五團花一
曲調無考并三
臺令俱無板删
之

韵無重叶

旰昂幹切

[猫見]杷人憂癖壹話蹺蹊錯怪區區無遠慮。
[墜]
他鄉萍水偶追隨牢記[尾聲]自古道里仁爲美
幾見司晨待牝雞。

灰小四　　　　殺狗記

命見孤没丈夫三十年來獨自宿。開簡店見清
又楚往來官員士大夫誰不識王大姑

字字啼春色　以下一套新入
　　　　　　甲申三月作

[錦]
[字字]唐風警太康宵旰勞宸想箕疇誦取剛呵

颭音薩刬音恢
殉音浚
橆連上声

鑢音標

譴誰非當叩穹蒼為甚地裂天崩天崩也一似
朽枯颭凶驚惶　號得人封膽摧腸痛鬐龍
雷書殉國悲犖鳳斷魂辭幌　感時銜恨鵑
啼絮舞普天同慘
　　轉調泣櫊紅 中呂
〔轉林〕雄都萬年金與湯更何難未雨苞桑　奈養
軍千日都拋向甚輪攻墨守無傷泣顏慈金
〔鶯〕
臺駿馬歡連鑢朽骨誰堪賞〔石榴〕總博得負心〔花〕

【金梧桐】酬恩事巳荒。報國身何往。死矣襄城血濺雙梧秋夜雨仙呂入雙
變。還似入舊鵷行。衣冠爭惹御爐香也囉。
劣相知多少天祿客投新莽。作【水紅花】怪道倉惶趨
犯南呂及
【桐】還爭葬。【月】
風千秋壯身趨水火把忠魂抗。【夜雨打】再有四
馬退方。星飛疾捲來舊疆忍割親報主。是須不殺
妻求將諸臣英爽恨茲茲執簡知誰是皆名若

滿園春又名雪獅子　簇音鈎

雪獅子　後犯仙呂

雲簇望鄉臺仙呂作么

〔雲獅〕簇笙紗鳳難翔。寶瑟斷雁沉湘傷心萬戶

荒煙捲宮槐奏宮槐奏絃管見悲涼。〔簇御〕項翻

成桑與滄銅駝金谷無人訪。〔鄉〕望吾兵戈擾路忙。

愁看直北烽塵颺。〔傍糚〕雲白山青遠,把老眼頭

舒放與圖廣關寨長。五陵深處杳難望。

尾聲不
必錄

南詞新譜十八卷商調終

廣輯詞隱先生祖補南十三調譜卷十九

吳江鞠通生沈自晉伯明重定

姪　永瑞雲襄

　　永仁方其　仝閱

商調慢詞

集賢賓

以下三詞皆係詩餘亦可唱　柳耆卿作

小樓深院狂遊徧羅綺成叢就裏堪人屬意最是蟲蟲有畫難描雅態無花可比芳容幾回飲就裡鳳枕去上声有畫雅熊飲散上去声妙甚屬音爛

散良宵永駕衾鳳枕香濃算得人間天上惟有

兩心同

永遇樂　　　　解方叔作 宋

風暖鶯嬌．露濃花重．天氣和煦．院落烟收．垂楊
舞困無奈堆金縷．誰家巧縱青樓絃管．惹起夢
雲情緒憶當時紋衾綉枕未嘗暫孤鴛侶

解連環　　　　周美成作

怨懷無託嗟情人斷絕．信音遼邈．信妙手能解

舞困巧縱起夢
俱上去聲妙
換頭稍長不錄
臺一曲與引子
么原有熙州三
三臺令同不必
錄
妙手散雨燕子
去上聲手種上
去声俱妙逸音

連環　詞中即用解連環三字妙

一牀茲索想移根換葉盡是舊時手種紅藥

秋夜雨　舊譜目錄亦不載　此黃鐘調通用　王煥傳奇

心事無靠托淚暗滴燈花偷落我女癡迷全然

不省更不思量着佔偋的無數憑着你自尋那

佔偋音粘槟郎俗語俏麗貌勿作卓

筒　筒字亦借韻耳

商調近詞

二郎賺與他賺曲大同

漁父第一　　孟月梅傳奇

是則是路途間好望東方曙色尚早幾點疎星
照見殘月漸落樹抄寒林古木青煙罩宿霧初
收水氣高迢遙古徑通深杳竹塢人家傍小橋
傍小橋過遠村柳堤蟬噪深山內猛聞採樵對
清溪見漁人水邊獨釣莊門開景物尚早牧童
跨犢登山道隱隱臨岐酒斾搖駐馬郵亭共索
笑且同飲香醪。

此曲音律俱協
詞又不淺不深
妙甚　抄音胚
窊
索音色
此調之後當用
黃鐘調內刮地
風

南詞新譜十九卷商調終

廣輯詞隱先生祖補南十三調譜卷二十

吳江鞠通生沈自晉伯明重定

姪　繡裳素先　全閱
　　永喬友聲

先詞隱所著古今詞林辨體子今得其遺稿原備載商黃調之論但未及編于譜今補錄爲當

商黃調過曲

△按十三調中、有商黃調、乃商調黃鐘二調合成方諸樂府中、特標之、予玆另列以備其一體、及查墨憨齋稿亦然、因參訂其曲之合調者、錄入然必先商而後黃、乃不犯前高後低之病、

集賢聽畫眉　祝希哲作

倬音棹

月字還當用韻

父字勿唱作甫

亥字改平乃妙

【集賢賓】千般簇擁難比好似俏倬根苗堪喜唐皇

圖畫巧歎文君風韻追遙橫雲淺月和柳葉幾

般名號。【画眉序】盡將風範傳嬌媚一任粉郎輕掃

集鶯花　　　　鄭孔月

【集賢賓】閒花野草列画屏映潑黛山青【黃鶯】負薪

樵父回山徑愁懷轉增。旅情倍增子規聲裏添

崎嶇【賞宫】路上有花幷有酒一程分作兩程行

又一體新入　　　一合相

【集賢賓】憐伊鎮日愁萬千。竟虛度芳年。一霎韶華顏改變美花神也開箇雙蓮人而自貶奈守下
【孤鸞隻燕】作△（見）【黃鶯】你金石美言。奴海山誓堅我心
【匪席難移捲】賞宮【花】古語要知山下路也須問我
【過來船】。

【鶯啼序】鶯啼春色中　　黃孝子
【鶯啼】一言激得人怒起不由我生嗔你是遭驅
【掠被擄奴胎】怎與我勷胃相親假撤清粧聾作

改變守下，語要我過上去声自眠察守問我去上声俱妙
起字還當用韵

生分或作生忿
忿字中州韵亦
作去声生分不
順從之意

啞。虛禮數賣喬生分。〔合〕絳都自今寫始慕春朝
牧敢違分寸。　　　　　　　　〔春〕

黃鶯學畫眉　　散曲

〔黃鶯〕無語自息量。倚危樓多半晌。百忙中算不
〔見〕
了風流帳盼情人那廂。一回家暗傷。看看瘦損
嬌模樣〔畫眉〕恨郎。似這等心狂蕩怎能勻地久
〔序〕
天長。

又一體　新入　　邯鄲夢

卷音行
　　盃音卷、

餘字不用韻亦可
今字天字各改去聲乃叶

【黃鶯】金盞酌仙桃滴金莖湛露膏。臣膝行而進
臨天表。【畫眉序】牙盤獻水陸珍饈。菱歌奏洞天
樂。今朝有幸雲霄裏得近天顏微笑。

金衣挿宮花　新入　沈伯明套內錄

【黃鶯】詞隱昔年心鏨琵琶取次吟。更把九宮各
調森排禁。今日珍之似金還只怕服之未深幾人
開卷聊披審。到于今賞宮自此風流雖暢好從
前聲價總浮沉。

御林叫啄木 新入 同前

閉丑禁切

索音色

〔簇御〕遺音備盡細□(斗)爲詞源憶竹〔林〕嗣宗子姪
〔林〕多垂蔭這一派更有誰相□(闖)〔見〕啄木恨不弱齡從
遊〔您〕精意巧腸分伊〔任〕教我枉自悲歌索淚〔淋〕

鶯集御林春　　　　拜月亭

〔鶯啼〕聽說罷姓名家鄉那情苦意切　集賢問海
〔序〕愁山將我心上搬不由人淚珠流血。我悀惶是
〔三春〕你啼哭

〔簇御〕正理只合此愁休對愁人說。〔㰤〕

么原註云第一
句亦不似鶯啼
序句法恩說如
前俟知音者參
放鄉字若用
韵更妙

為何因莫非是我男兒舊妻妾。

按三春柳本在黃鐘句法皆不似此曲後二句殊不可曉又按此調第一曲及第四曲每曲後一句今人皆作兩句細查舊板拜月亭云中都路是家是我男見受儒業又云擔疾染病男兒見那枝葉九正與第三曲但只做我男見那枝葉簡字相同始知今人之誤附記于此

△據馮註三春柳末四句翡翠樓神仙蓋御河堤看金蓮蓝蒂開見黃鐘與你啼哭四曲

正合再查第一曲他姓蔣世隆第三曲你休隨我跟腳居是我男見那枝葉第四曲息量起久以後只當我的男見教我怎割捨痛辛酸他染病是徐于室所訂法俱協云是詞隱不同姑存之說與先詞隱

十孝記 此演黃香之孝

猫見呼出隊

〔猫見〕學成不仕枉了我這惓惓你孝行從前都枉然。怎教伊父聵黃泉〔出隊〕卻不道人材達者先。〔合〕謀事由人成事在天。

又一體新入 夢花酣

〔猫見〕淹淹病蕊香蝶瘦羅衣珠褪香消歎路岐〔墜〕出隊離魂潛泣劍光飛野隷荒城催暗雞〔猫見〕子玉委驚波宛轉蛾眉。

猫見趲画眉　　散曲

[猫見]牽牛織女,佳會在初秋,有分終須成配偶,
聲配偶去上聲[墜]
有分滿地上去
俱妙
雙環何日大刀頭,休休。[画眉]早滿地黃花瘦,看
[画眉][序]
看又過重九,
[猫見][神]
[二郎]二郎試画眉 套新入　王伯良　寄都門
以下一
套新入
[一剪]記年時選勝,六街長騕金韉,酒侶詩朋冬
[二郎]長安遠望迢迢,薇浮雲不見,過眼流光風
過眼去上聲選
作
[縷縷]問甚麼花深柳淺 [画眉]狹斜,到處成留戀
縷縷上去聲
勝縷縷上去聲
俱妙
佳詞堪詠

商黃調

從拋彩筆如椽。

集賢觀黃龍

〔集賢〕春明芳草路幾千。又催送婦鞭細雨輕塵吹宛轉。紅亭離別年年金荷半捲〔降黃〕把酒

〔賓〕殷勤酬勸似天涯南來北去伯勞飛燕。

〔鶯啼〕啼鶯捎啄木

〔序〕黑貂五尺嗟傴僂護回首風煙趁黃河帶

水潺湲青帆正逐鶯轉〔啄木〕到來草堂春意變。

按譜路字該用平声
牛捲去上声妙

朱櫺紫薇開初遍。恍夢覺槐安午榻前。猫見戲獅子。故人應在五雲邊懸懸。誰令消渴抱病臥文園獨上高樓思悄然。燭床聯。御林轉出隊。丹楓淚白雁賤隴頭吟明月篇。詩壇舞榭如郵傳。但落日照深深院此際相思淒絕

覺音叫午字改平乃妙
思悄在五去上
声馬並上去声俱妙
舞榭此際上去声妙

片絃。
　ムー
尾聲
驛長難折梅花便聊試新詞寄遠天握手何時
　ノーノームーノームートーノートーノー
再入燕。
　ムー

南詞新譜第二十卷商黃調終

商調總論 商黃調同

若用集賢賓曲二鶯啼序曲二琥珀貓兒墜曲二尾聲
云平平仄ㄥ平平仄丶可ㄥ平仄丶可仄ㄥ平平仄丶可仄ㄥ
平丶可仄ㄥ平平仄丶可

若用集賢賓四曲貓兒墜二曲尾聲同前

若用二郎神第一起調集賢賓曲二黃鶯兒曲二貓
兒墜曲尾聲前第二句或用仄平丶平平丶
仄丶亦可

△此第二句換
調門尚純梁煞

若用鶯集御林春曲　四犯黃鶯兒曲二　尾聲云亥
平平亥平平平亥亥、。
平亥平平平亥亥、平亥平
平亥平。上亦○按拜月亭此套先用二
郎神慢乃引子也學者勿誤視之
若用集賢賓啼鶯序二犯二郎神曲　各二　不用尾聲
若用三郎神　同前二曲囀林鶯啄木鸝黃鶯兒曲　各二
不用尾聲
若用黃鶯兒簇御林　各二　不用尾聲　商調尾聲總論終

廣輯詞隱先生祖補南十三調譜卷廿一

吳江鞠通生沈自晉伯明重定

姪　永先襄言

甥顧來屏鳴凡　全閱

小石調慢詞

西平樂　馮補

十三調目中不載此調姑從馮入此

李婉卽復落娼作

為惜韶華景物。拍拍春情美。時節輕寒午暖。佳景清明在邇。天氣纔陰又霽和風麗日粧點遙

山遠水

　　從徐稿存舊
　　用韻亦雜

小石調近詞

蓮花賺　　　　　　王子高　舊傳奇

不負佳期，果然是三日來至。感娘行情深意密。似膠漆告郎知。有緣千里能相見，無緣咫尺隔千里。莫學王魁。扯破家書負恩義。娘行聽啓。

驟雨打新荷　　　　黃孝子
　卽荷葉鋪水面

推窗看。撒玉葩形雲滿空歧路賒。冷遍重裘。

見亂紛紛蝶翅斜子猷舟怎駕浩然驢怎蹄
的壓折枯槎凍損梅花漸覺晚來密愈酒

折音舌

南詞新譜第二十一卷　小石調終

廣輯詞隱先生增定南九宮詞譜卷廿二

吳江鞠通生沈自晉伯明重定
甥 梅正妍映蟾
會
陳猶聃眚生

雙調引子

眞珠簾 與詩餘大同小異

河東柳氏簪纓裔名門最論星宿連張隨鬼幾
ㄧㄧ丨ㄧㄧ丨ㄧ丨ㄧㄧ丨ㄧㄨㄥ ㄥㄠ丨可ㄨ丨ㄧ
葉到寒儒受雨打風吹譏說書中能富貴金屋
丨丨ㄧㄧ丨丨丨ㄧㄧ可丨丨ㄧㄧㄧ丨ㄧ丨丨ㄧ可丨

乙與原本臥冰記曲同調
名門最三字用上平平而最字不用韻亦可
賣字不用韻亦可

串 牡丹亭 伯英
本 改定

與玉人那裡貧薄把人灰且養就浩然之氣
△原真珠馬一曲與原調多不相似從馬刪
灰字不用韻亦可

末二句、拜月亭句法也、將貧薄二字作襯、用三字句、而末句用平仄平平仄、平平仄、亦可

花心動 與詩餘大同小異

荊釵記

適遣匆匆奈眉峰慵畫鬢雲羞攏月滿鳳臺星

渡鵲橋 和氣滿門填擁抹淡粧濃千嬌種看承
抹淡妝濃四字用仄平仄或平平仄仄俱可

似珠擎璧捧喜氣濃 似仙郎仙女會合仙宮

謁金門 與詩餘同

琵琶記

春夢斷臨鏡綠雲撩亂聞道才郎遊上苑又添

雜用桓歡先天寒山三韻此高先生痼疾

離別歡換頭苦被爹行逼遣脈脈此情無限骨
肉一朝成折散可憐難捨拚

來字不用韻亦可

老子妻涼歎門楣猶不在病懨懨愁腸似海事
惜奴嬌 但無換頭 江流記

到頭來且宜寬解無奈怎推得形衰力敗
寶鼎現 餘多換頭二段 琵琶記

小門深巷春到芳草人間清晝人老去星星非
坊本于巷字下增裡字幸喜下去了得字似繡改作如繡即非寶鼎現音調矣

故春又來年年依舊幸喜得今朝新酒熟滿目

寶鼎現元是詩餘之名令人多作寶鼎兒誤矣 即以搗練之事詠搗練之事甚妙	花開似繡願歲歲年年人在花下嘗斟春酒 金瓏璁　同前 饑荒先自窘〔那堪〕連喪雙親身獨自怎支分衣〔可作可〕 衫都典盡首飾竝沒分文無計策剪香雲 搗練子　亦可唱　馮延巳作　南唐　此係詩餘 深院靜小庭空斷續寒砧斷續風早是夜長人 不寢數聲和月到簾櫳 又一體　琵琶記

前写借韵

嗟命薄歎年艱含羞和淚向人前只恐公婆懸
望眼　含羞句，平平厼厼平平，與詩餘不同
辭別去一調，則然皆可唱但此詩餘偶少一句耳，至于
一字不少矣、
胡擣練　與擣自練不同　荊釵記
擣練與擣子胡擣練俱
傷風化壞綱常萱親逼嫁富家郎若把我清名
聲萱親句用厼
厼午午厼厼平
亦可
風字還當用厼
虧污了不如一命赴長江　此曲與琵琶之辭
別去、俱刻作胡擣
練、然俱與詩餘不差一字、恐二曲總是一
調，但當各曰擣練子、或誤刻胡擣練耳、

風入松慢　餘同　墜釵記　伯英作

此先詞隱筆也特錄之與原本以永記調同

博陵族望著中原七姓誰先滿㧟牙笏今不見

飄蓬隻影風前漫說當年舞綵愁聞永夜啼鵑

今人不知此調為引子皆以不須提起蔡伯喈音調唱之謬甚矣及還帶寶劍生衝場引子也特以生初上場不敢不以引子唱之耳子風入松何獨以引子唱之耶非知其為引識曲者能幾人哉

又一體 此係詩餘亦可唱 於于湖作

東風巷陌尋寒驕燈火鬧湖橋勝游憶徧錢塘

夜青鸞遠 邢難招蕙草情隨雪盡梨花夢與

換頭句字皆同不錄	雲銷	第二第四句,各比前曲多一字,青鸞句當于遠字下畧斷,勿唱作青鸞遠信也
	流鶯窗外啼聲巧睡未足把人驚覺翠被曉寒	海棠春 此係詩餘亦可唱 秦少游作 宋人
鶯音叫 被曉 去上聲寶篆上 去声俱妙	輕寶篆沉烟裊	
換頭不錄	夜行船 同小異	與詩餘大
或改名曰停舟可惡	一幅鸞牋飛報喜垂白母想已聞知日漸過期	荊釵記
期字不用韻亦可	人何不至心下又添憂憶	
	夜游湖	琵琶記

惟恐他心思未到教他題詩句暗中指挑翰墨

關心丹青入眼強如把語言相告 舊譜無此調，而琵琶記俱刻此名，細查與夜行船字句皆同，但首句雖七字，而句法稍異耳，恐即是夜行船也。若果是夜行船，則暗中指挑反當依坊本作暗裡相挑矣。

謾說謾說風流的如何敢僭稱

風流的如何敢來吾手下逞更有

四國朝 前 王煥傳

舊譜註一前字，此四句想是前半，非全引也。綵樓記綵樓綵樓高結起二句，正是此調，而今人皆以過曲唱之誤矣。

臍中指挑，或作暗裡相挑，今從古本。

△原本開心，今從王本作關心。

玉井蓮後　　琵琶記

忍冷擔飢、未知何日是了

玉井蓮後、但不知全調幾句耳、舊譜
忍字上有終朝二字、今依古本不用、
舊譜註一後、一前
古本琵琶亦刻作

新水令與北曲不同　　拜月亭

淒涼逆旅人千里這縈牽怎生成寐萬苦橫心

裏睡不著是愁都做了枕前淚

五供養　　博笑記　伯英作

未句妙甚、猶俗語云、但是愁都做了枕前淚
他、南曲中有此等句法、安得不稱獨步哉、

傳奇引子

△原曲借韻太多，今錄先詞隱

韶年鶹薦喜螢囊結果青錢春風消息好，杏花天呼朋約友欲共踏春明蔥蒨　看明日裏、一聲傳馬蹄踏盡曲江邊

又一體　　琵琶記

終朝垂淚爲雙親教我心疼墳塋須共守　只得離宸京商量箇計策猶恐你爹心不宵若是他

不從只索向君王請命　琵琶記又有文章過晁董一曲亦名五供

若是二句比前曲不同恐傳刻之訛耳

養與此二調不同，又與貧窮老漢不同，本是引子，而人以貧窮老漢腔板唱之，尤覺牽強

豈有四隻山花子在後、而以一曲五供養厝前者耶、況又非同調也、恐有訛謬、今不錄、

賀聖朝 與詩餘不同　荆釵記

幾年職掌朝綱　四時燮理陰陽　輔一人有慶壽
ーー ムトーー ムトーーー ムトーー ム作トー ム

無疆兆民賴安康
ーー ムトー ム

　　秋蕊香　與詩餘小異　　拜月亭

半載縈牽方寸　何曾不淚滴肩肩欲語難言信
ーーートーーム トー ムトートーーームーム

難問積漸裏懨懨瘦損
ーートートーーーー ム

即漸或作積漸
乃詞家嘗用者

　　採蓮船　　　　　生死夫妻奇舊傳

公原名船入荷花蓮

風物依然傳荊楚泪羅事至今遺俗隨赴花衢

徑登華字同樂醉鄉深處（換頭）聞得賢兄相招

取慶重午共成歡聚巧梳粧步金蓮來到畫堂

深處

梅花引 與詩餘同

傷心滿目故人疏看郊墟盡荒蕪惟有青山添

琵琶記 但無換頭

得簡墳墓慟哭無由長夜曉問泉下有人還聽

得無

墟字正是用韻處高則誠慣于借韻此

墓字若改作平聲問泉下三字改作牛上去九

妙

墟爲郊野，是使則誠必每曲不韻而後已也。然則琵琶記之多不韻者，豈皆則誠之過哉。

雙調過曲

畫錦堂　與詩餘大同小異　臥冰記

夏日炎炎執手話別。空餘枕簟清幽鑽石流金

酷暑惱人時候。清晝好向荷亭排宴飲。暗思昔

日碧筒酒。（合）分鴛偶。今夜奴在孤幃。君向草廬

獨守。〔其二〕換頭

草新抽。君往園中。須要小心看守。擔憂倘有遺

枕簟清幽四字
細草新抽四字
俱可用北平平
表

作ㄙ
可ㄙ

作ㄙ
可ㄙ
欣有。照眼葵榴。萱草弄金開皆細

此調起句用二字似換頭但無處查其本調耳

失甘受打只愁娘意難分剖〔合前〕

作ㅗㅗ—ㅗ

紅林檎與詩餘不同

凝眸。觀鴛鴦戲水波紋皺雙飛鬪他應笑我今

宵折散鳳侶鸞儔。母約束怎敢遲留看奈子休

得落後〔合〕剛礙酒拚飲五盞三杯和哄離愁

同前

作ㅗㅗ—ㅗ

錦堂月　　琵琶記

〔畫錦〕簾幙風柔庭幃畫永朝來峭寒輕透人在

或作親在高堂

洒甚

〔堂〕高堂。一喜又還一憂。〔海棠〕月上惟願取百歲椿萱瞢

作ㅗ　　作ㅗ　　可

似他三春花柳〔合〕酌春酒。看取花下高歌共祝眉壽。〔其二〕〔換頭〕輻輳。獲配鸞儔深慚燕爾持盃自覺嬌羞。怕難主蘋蘩不堪侍奉箕帚。惟願取老夫妻長侍奉暮年姑舅。〔合前〕

錦棠姐　新入　　千金記

〔畫錦堂〕蒙宥恩德難酬。鴻溝巳割諸侯共約無譣。不食盟言。方顯得大王仁厚。〔海棠〕愧不才量〔換頭〕不加勝。又不敢謙讓辭酒。〔姐姐〕從今後楚漢二

國休爭鬭免使黎民作冦讐。

作作ムトーー

畫錦画眉 新入〇 攺本還魂臧晉叔本

[畫錦堂]差迭魃地瞞爺偷身離母敢稱天上仙

[換頭]

列雖則私奔何妨悄悄低說。[畫眉]只要你摳草

尋根怕不待勾辰移月。幾回欲把衷陽訴又話

到舌尖還咽。

醉公子 新入 錦香囊

烟花門戶怎此從良好。爲官妓如何妾自奔逃。

醉公子蓋唐人以咏公子而作
見楊用修詞品誤作翁字非也
妾自奔逃可用

人道看自古風流司馬文君聲價豪（合）說自是只恐磨米博羅趕捉難逃。

醉公子換頭　△原作本調、今定作換頭、琵琶記

回首。看瞬息鳥飛兔走。喜爹媽雙全謝天相佑。
不謬。更清淡安閒樂事如今誰更有。（合）相慶處。
但酌酒高歌共祝眉壽。

起捉難逃可用
末後四字或作
更復何求非也

僥僥令　旗兒見

春花明綵袖春酒滿金甌。但願歲歲年年人長

在父母共夫妻相勸酬。此曲歲歲年年、用去云、兩山排闥則用亥平平亥、不發調矣、作者不可學彼句法、去平平妙甚、第二曲無板滯矣、

妻字上、而夫字戒點板在共字

褒音包

△最喜是三襯字亦不可少

醉佳佳

醉公子衰老悔言語疎狂顛倒。喜恩主幡然必〔換頭〕

求諸道難效。〔佳佳〕最喜兄弟怡怡情無間主僕

兩相安皆可褒。〔令〕

十孝記 此演薛包之孝

又一體 新入 沈非病作 旅情

醉公子寂靜這其間枉擔愁病。意中人知他何〔換頭〕作

散坐閒行。追省悔不及當初躍馬登舟太薄情。俺俺落霞孤鶩遠江上數峯青。教我寂寞空悲花月性。只落得助離懷酒漫傾。

公子醉東風 新入　張次壁作

醉公子珠履自那日王孫楚綺有十二金釵怎換頭

能如你驀地沉醉暗將你疑睞虎頭人滿匪伶

俐是耶又非夢耶又疑生生惱殺譙樓上漏催。

孝順歌　李寶傳奇

用前韻
九廻廻字平聲
妙甚若用玄聲
即不緊調矣可
字處切不可用
上聲去聲

一聞道辦去程愁腸九廻百慮生。和伊在雲屏。
和伊在芳徑和伊共(飲)怎忍一時鸞凰分影淚
眼偷彈春衫盡是啼痕(其二換頭)我今日去也今
日離此行。非是我忘恩非是有別情。非敢負(心)。
要赴桃源新除一(任)。怎別家鄉一心爲着功名。

鎖南枝　　琵琶記

此孝順歌本調也、查舊板戲曲全錦、有十餘
套皆如此、今人知有孝南枝、而不知此本調
即如知錦堂月而
不知畫錦堂也、

第三句內八个都一字用平声真作家也用韵亦雜

兒夫去竟不還。公婆兩人都老年。自從昨日到如今。不能發得餐飯。奴請糧。他在懸望眼。念我

老公婆做方便。〔其二換頭〕鄉官可憐見。這是公婆

命所關。若是必須將去。寧可脫下衣裳就問鄉

官換。寧使奴身上寒。只要與公婆救殘喘。

細查舊曲全錦皆如此。始知鄉官可憐見以

下。乃換頭也。自從昨日一句。元該用六箇字。

今人用五字與下句皆然。觀縱他不埋冤丁寧可

脫下衣裳一句。亦然。他不埋冤中寧可

祝付爹娘與後曲皆六字句法可知矣。但若

官二句皆用五箇字。與見夫去二句不同。若

舊體第四句皆是句，用六字，亦與公婆兩人句不同，此定體也。即如孝順歌換頭處，與前調不同耳，於此益信孝順歌換之有換頭，與鎖南枝同矣。

六字今人每用五字句法，謂之近體可耳。鋏字容字俱作平字用，亙声乃妙。第二箇啾字用亙声妙。

文字編字俱平声妙。第四句從舊體妙。

又一體 新入 沈青門作

三更後燈半明。寒衾似鐵客夢醒。促織太無情。那管人孤另。啾啾地只顧鳴，總使耐心兒也難聽。

鎖順枝 新入

鴛鴦棒

〔鎖南枝〕錢老者已喪明，把琵琶語文編捏成，也不

〔歌〕唱盤古分天即便是新時令。〔孝順〕還有娘兒兩

依譜人字該用
韻生字凌字不
用韻亦可
倖字用平聲乃
妙折音浙

落字不可改作
下字若作下字
乃是去聲卻拗
矣大抵古人用
入聲字最有意
不可輕改

人乞丐營生青蚨誰贈雪打冰凌〔鎖南〕苦楚眞
難聽從早晚罵有千百聲天折薄倖人永遠沒
前程。

二犯孝順歌　拜月亭

〔孝順〕從別後渡孟津思君盡日欲見君〔五馬江〕
歌　　作　　　　　　　　　　　　　　作見水
鳳北鸞南拋生生鏡剖釵又分鎮千思萬想要見
無門〔鎖南〕放不落心上人漾不落心上人
枝　　作
△原云、中段不知何調、今查是五
馬江見水第四句至第七句一段、

句詞斤普矣二十二雙調

孝南枝 即孝南歌

〔孝順〕陽臺夢楚岫雲。燈燃絳蠟月滿輪。香靄洞

〔歌〕錦香亭

房新花發武陵春良宵可人同坐同行日親日

近。你有萬種風流我有十分俊。鎖南枝心上人掌

上珍。親上親煞和順。

孝順兒　琵琶記

〔孝順〕糠和米。本是兩倚依誰人簸揚做兩處飛。

〔歌〕

一賤與一貴。好似奴家共夫壻終無見期。水江見

心上人人字及親字若不用韻更妙

第一句若不用前更妙，誰字舊作被字，今查正

烝字敄平声乃作一ム卜作一ム

處字去字盱字借韻

米在他方沒尋處。怎地把糠救得人飢餒。好似見夫出去。怎地教奴供給得公婆甘旨

向因坊本刻作孝順歌、人皆摸其腔以湊之、殊覺苦澀、近見刻本改作孝順見、乃暢然矣

又一體　黃孝子

處字借韻

〔孝順歌〕家鄉遠途路裡孤身萬山吾命危楊朱枉舍悲阮籍謾垂淚。思量此際舉步難前欲行無計勉強撐持陷入塗泥裡〔江兒水〕緬想萱親何處。若得相逢不枉了驅馳狼狽。

牡丹亭

孝白歌 新入

〔孝順歌〕乘穀雨採新茶。一旗半槍金縷芽。學上雪炊他。書生困想他竹煙新瓦。○官裡醉流霞風前笑插花。把採茶人俊煞。

曲名中白字,不知何指官裡二句似朝元令,末句又不似,俟再攷。

南詞新譜二十二卷終 雙調

廣輯詞隱先生增定南九宮詞譜卷之廿三上

吳江鞠通生沈自晉伯明重定

甥　顧其暉傳天

梅獅雲虹章　全闌

仙呂入雙調過曲

桂花徧南枝　散曲

桂枝

勤見捱磨。好似飛蛾投火。你特故將啞謎

包籠，我手裏登時猜破。鎖南枝江心把不定船兒

勤見特故俱是
詞家本色字面
妙其時曲你做
勤見與此同
船兒字均叶
玄声乃叶

舵，只 憑的搬弄情人蜜共酥來和休道是誰莫
道是我，便做鐵打的人，其實受不過。

打字改平乃順

又一體　鑿井記

〔桂枝〕要把吾兒提抱切休推調他時結髮重逢
〔香〕要你伏低伏小，這籌兒要講，這籌兒要講〔鎖南枝〕
若還不肯謙卑，只是你緣不到，聞古人說得好。
要家和，須是大為小。

又一體　新入　沈建芳 桂堂作　感懷岩

〔桂枝〕尊鑪分派。羮鹽還待誰教嚴桂庭前消不
〔香〕起雲山一帶似桑田變海似桑田變麻姑堪
怪。〔鎖南〕偏不栽竹千竿鎮日把條桑摘。只見荒
〔枝〕鹿走百尺臺館娃宮。是甚人買。

桂月鎖南枝 新入 牡丹亭

〔桂枝〕豪駝風味種園家世不能發展腳伸腰也
〔香〕和你鞠躬盡力。〔月上〕你費工夫去撞府穿州。不
如依本分登科及第。〔鎖南道〕你滕王閣風順隨。

種字盡字俱改
平声乃叶、
王字改亥声乃
叶

則怕　曾顏碑響雷碎。

柳搖金　舊譜乃犯別調者今改正

金梧飄墜齊紈懶揮牛女會佳期丹桂飄金蕊。

風傳香韻奇。（遙望作着）碧天如洗萬里月揚輝。一似

皓月澄清團圓到底〔合〕朝歡暮樂効學于飛効

學于飛和你ᅀ永諧連理。

白兔記

△馮註、尾四句必如叠句而煞句必

此用叠句而煞句必如

六字與五馬江兒水，判然不同，原譜凡四字

四句皆目犯柳搖金誤矣，今按詞林辯體載

周獻王一曲與馮說同，從之。

ᅀ原本和你二字作襯，今從馮正書。

又一體 新入 邯鄲夢

柳搖金犯 舊譜題作柳搖 金今增一犯字散曲

青驢紫跨。霜風漸加。克膝的短裘揸不住塵沙。刮空田喿晚鴉。牛背夕陽西下。秋風古道紅樹槎牙。唱道是秋容如畫。科場及第。別尋親在鳳城頭上有神靈負心的活短命。眼睜睜無了信行百忙裡把絲絃絕斷。撲通的井墜銀瓶咶叮的破菱花魂夢驚說與

（共舊曲少三句）

四塊金 金令今改正　散曲

你箇俊俏多情。休得把奴薄倖。
初相見時指望能偕老。心腸變也。更沒些兒好
藏着笑裡刀。誤咱漆共膠。他如撇了甜桃卻
尋酸棗里。我這自敲炙怎生消磨得許多煩惱。

舊譜誤作淘
作ㅗ
今作ㅗ
他如撇了甜桃卻
桃字不用韻乃
怎生生字或亦
用韻則又贅矣

按北曲乃有四塊玉、南曲止有此調、竝無四塊玉。時曲四時歡一調、元係普天樂、不知何人改作四塊玉、所謂變古亂當者也。

又一體 新入　康對山作

槐陰滿庭午睡新涼較荷香一霎繡八花饒笑花貌可憐宵耍着看魏家又替漢家東道窮通事枉自勞消灑處因誰惱酒聖詩豪玉容

瀰字改平護字改不乃叶

工溪陂曲云到巴宵想着叉曲云好心焦怎教同此句法

據前曲則此曲着字不必用韻亦不點板然論此曲句讀又與前曲不同前輩康王諸作皆然並存之以備參攷

【淘金令】金水令 亦作牆頭馬上

【金字】恩情到頭我也不由巴因緣契合我也不

【令】由巴離了家鄉共諧連理〔五馬江〕怎料鞋弓韈
〔見水〕

舊聞不借韻妙

【金字令】浮萍水滿、兩兩蜻蜓過芙蕖水滿、兩兩鴛鴦臥。畫鼓江船、往來如梭颯颯清風吹面水天涼多。真箇快活人也麽哥齊唱採蓮歌同攀繁露荷斯垃嬌娥焰影清波雙雙俊也伊共我【五馬江兒水】見在涼亭水閣、素扇輕羅、唱飲流霞、兩情歡

小步細行遲香羅暗拭珠淚垂[合]如今去也萬徑千岐未卜何時到得家裏。

又一體　嬌紅記　沈壽卿作

樂叶羅字去声。

此以金字令全曲、帶五馬江見水四句、覷樂。

此曲最似朝元令之首曲、然朝元令須作一套、若作淘金令、則一二曲亦可故錄之、汗字伴守山字借韻乃合

此益信綵樓曲為金字令正調、無別犯也

又一體 新入當名 淘金令犯

青衫記顧道元作

〔金字〕澄波瀉影画鷁隨流轉綠荷泛水翠蓋擎〔令〕

珠淺江水江風香肌無汗。〔兒水〕〔五馬江〕幸喜長途為

伴。回首家山斜陽又隔朧樹烟、〔朝元〕遠別已經

年。深閨魂暗牽。〔柳搖〕重整歡娛重整歡娛舞裙

歌扇。

末句上補二字

金柳嬌鶯 新入 夢花酣

仙呂入雙調

〔金字令〕金龟衩衣立马长杨裡金闺蕊珠含笑纱
窗倚。绣陌摇鞭青楼结绮。〔柳摇〕宕子名无是先
生岛有的。又不传情卖眼真箇画楼西。〔娇莺〕笑
他鬟丝帕裡买着轻憔悴青铜侧漫理剪刀慵〔见〕
自理你看痴答答撇去丢来抓一片隔簾雲气
害得箇一魂离。

〔四塊〕 金段子犯黄钟 俞君宣作 别思
　　　　　　　新入○
〔金〕交情正美又遇功名劫欢歌正好又把行

此段方與四塊
金合

兩問字俱改平乃叶

韻亦雜

囊挈。只因兩意慊忍將恩愛撇。三段怎當相逢
豫問何時別別時又問來時節旦暮為期几日
聲聲哽咽。

金風曲 南呂 △犯

劉盼盼

【四塊金】花衢柳陌恨他去胡沾惹秦樓謝館恨
去閒遊冶。一江獨立在簾兒下。教我眼巴巴只
見風透窗紗月上荼蘼架朝朝等待他朝朝等
待他。日日盼望他望不見如何價。

又一體　十孝記　此演子騫之孝

〖金字〗親生異生四子曾相等，兄情弟情同氣心
曾省。霜信初驚寒衣先整〖一江〗曉趨庭免使酸
風次胃侵膚勁重鋪絮幾停重鋪絮幾停密縫
線幾層處處把恩慈證。

△馮云，沈註作
四塊金霜信二
句，如何叶去今
改正，比前曲
調更叶
勁音敬

又一體 新入　　金明池

〖金字〗月痕在梁猶認伊肩黛綠陰在床猶是伊
〖令〗作〖風〗
裙帶粉跡紅箋堪描堪愛〖一江〗豈料而今忍草
體
此〖一江〗風從舊

用韻甚雜

慈林繡口花衣壞。想伊移燈覷剪裁。想伊
冷玉臺問鶴返那能再。

五馬江見水　　牧羊記

一鼓胡城崩陷三軍喊動江山。看鞭敲金鐙奏
凱歌還怎不教人心喜歡勸伊家休惱說甚遮
攔萬死無非一死命有終限千言萬語都是閒。
全不思舊日罪犯多端只恐臨刑悔之巳晚。

限宇巳字若用平戶更妙

作

按四朝元前五句江頭金桂前五句二犯江
見水前五句淘金令後七句俱用此調則此

調極是古曲舊譜不收并其名而遺之今查補。○又荊釵記投江時一曲亦名江見水與此大同小異不可解也姑闕之。

江頭金桂　琵琶記

〔五馬江〕怪得終朝顰𥅴。你只道緣何愁悶〔深〕教咿〔見水〕

猜着啞謎為你沉吟。那籌兒沒處〔尋〕〔金字〕我和你

共枕同〔衾〕。瞞我則〔甚〕。你自撇下爹娘息婦屢換

光〔陰〕。他那里須怨着你沒信〔音〕。桂枝笑伊家短

行無情忒〔甚〕。到如〔今〕道兀自且說三分話不肯全

明

二中段原註誤行柳搖金今改

拋一片心。

此調予細攷乃得之攧窨二字、元出詩餘或作迭窨或作迭喑、蓋窨喑與跌同音也、至於此曲或云攧窨、或云迭窨、而攧與跌同恐跌字譌為迭字、然攧字俗師不甚識因而為攧字耳、○笑伊家短行重壘一句想則誠因此曲乃三曲少一句亦可但無情忒甚下、此書生愚見等曲集成或嫌其煩而刪去耳、

二犯江見水 △新

查註 散曲

五馬江 悶把圍屛來靠和衣剛睡倒。聽風聲嘖

亮。雨打芭蕉儘教他窗外敲。金字懶把寶燈挑。

慵將香篆燒揑過今宵盼到明朝。這淒涼算來

何日是了。〔朝天〕想起來心兒裏焦愰了我青春年少。撇得奴有上梢沒下梢。

此曲本南調前輩陳大聲諸公作此調者甚多、今銀瓶記亦作南曲唱、不知始自何人將寶劍諸曲唱作北腔、此後紅拂浣紗而下、皆被人作北腔唱矣、然作者元未嘗以北調題之也、予敢正之、斷以為前五句皆五馬江見水中二句似朝元令、又三句似柳搖金後三句仍是五馬江見水、今人強以北曲唱之、益不知北曲止有清江引別名江見水與此音調絕不相同也、△今按此曲揑過今宵三句、原不似柳搖金而未段亦不似五馬江見水、乃從馮改明、庶幾合調耳、

金字令 或有攤破二字

綵樓記

對景到此自守似去上声妙

末句用上平平去去平亦可

紅妝豔質今日多僝僽家鄉縹緲對景空回首。懊恨爹行下得毒手把奴推出門外做場出醜。如今到此不自由(合)金風冷颼颼寒蛩泣暮秋。月挂銀鉤雁過南樓寒燈冷落獨自守。△馮作一作一

金字令正調也。原本謂前九句淘金令後五句未詳。不知淘金令乃此調犯五馬江見水句。既作正調。不必註犯。且攤破二字。亦不必拘。如攤破月見高攤破地錦花。亦皆正調也。

[梧葉]夜雨打梧桐分註 △新

[梧葉]梧桐樹一葉秋寂寞幾時休。[水紅花]轉添愁。

句句折皆長十二 仙呂入雙調

同前

又是黃昏時候〔五馬江〕萬木凋零將盡，不覺恨
鎖眉頭。娘行漫將珠淚流。〔桂枝〕歎奴家命薄，命
薄天還知否和天也瘦恨悠悠悄一似湘江水。
涓涓不斷流。

△原本未曾考定，今已註明及
聞夜雨打梧桐，遂以 查馮稿，云古人因事立名，或適
名詞非必犯調也。

△原又金犯令
一曲與此調同
不錄

水金令 △原名
金水令

同前

〔五馬江〕憶昔繁華如夢，無心憶舊遊，盡老百年
見水

歡笑。同效鸞儔共伊家諧鳳偶。〔金字〕感娘子志

娘子志誠二句
用亥亥平平，平

犯柳搖金

凡犯柳搖金當以此曲後段為正

誠兩意相投共你雙廝守盡老綢繆天長地久不暫休。

此曲前金字令中金鳳冷殿颼以下五句合唱亦可

又一體 存孤記

新入此犯柳搖金與前曲不同

自道從古龍居陸無

[五馬江]可笑明珠無價沉埋賤似沙

[見水]淺水不異魚鰕誰箇向鹽車識駿驪歎英雄失

[路]糊口天涯只得從人驅駕任呼牛馬時來自

[怒]枯樹花[柳搖][金]這是結交在早未遇為佳未遇

[總]交，纔見得眼睛高下。

南詞新譜卷十三 仙呂入雙調

如此六句方與
四塊金調合
化幾自巳怨悔
去上声死便上
去声俱妙

重疊金水令 新入　生死夫妻令 范香作

〔四塊〕山門寄跡。也出不得巳乞食奉親。也出不
〔金〕得巳齋糧化幾盂濟他寒與飢。〔五馬江〕想着投
厓捨死節義幸然當日神助救拔自巳爹娘舅
姑得所歸。〔朝元〕蝴蝶每單飛鴛鴦君獨棲死便
爲期。〔金〕〔柳搖〕心不成灰。〔見水〕〔五馬江〕荒村冷落無怨悔。
〔金〕〔朝元〕歌　新入　同前
金蔘朝元歌
〔銷金〕香車欲起。徘徊個心轉疑錦衣歸知是誰難
〔帳〕

道恁般漂泊恁般榮貴今日陡然　陡然秋胡戲
但我又喜是我妻。[水紅花]請星馳不索遲滯。[朝元]但我禪心如水。
俱去上声妙
供佛琉璃誰思夢中蝴蝶遽。[朝天]不餘人悲又
[令][歌]
喜不餘人喜成悲不能勾虛名比翼雙飛要實
落地鳳冠霞帔。怕不是我休糧婦人宜。
冷地吐韻等到
倚遍上去声順
水墊眼去上声
俱妙

金馬朝元令 新入　勘皮靴 下同

[金字]當日醮壇冷地流清盼天風錦灘順水吹
[令]
魚懶只道紫府押班註名金簡。[五馬江]漸惺惺

末三句范稿亦誤作柳搖金今改正	珊枕吐韻秋蘭方知譎凡仙是頑朝元金錢字
	跌殘金釵股刻灣〔金字〕等到更闌倚遍屏山高〔令〕
道有細蕊俱去 上声妙 蕊音萬	高月見凝望眼。
	梧蓼水銷香 商調
采音爺	〔梧葉〕笙歌散。一霎間不道有包彈。〔水紅〕倘然攀首犯〔見〕
	將奴拖犯〔五馬江〕少不得牽枝及蔓於我何安〔花〕
	做的不酸不醋呆撒奸〔銷金〕恨神樹一笑一笑來〔見水〕〔帳〕
	投入意樊。〔桂枝〕說不得星魔月難好胡顏自愧含〔香〕

朝天歌 散曲

燈昏燭〔暗〕樓頭鼓正〔三〕。先自解羅〔衫〕和他我見香肌
微露默默驚破〔膽〕。不由人情慘〔慘〕不由人悶憫
〔憫〕不能勾和他每夜歡娛。但能勾和他片時相
聚。把這相思擔見〔擔〕。

懊字借韵
公記馮將上句
和他二字亦作
襯夫板末句在
于作襯點板在
道字上而去中
間擔字一板似
此處與二犯江
兒水末三句合

朝天歌 同前

嬌鶯見是一調二名耳
與朝天歌相似恐
騰騰春困梨花半掩門人去暗消魂是我麗見

此套借韻甚多
○在字餐字俱用去聲，而苑字
趙字俱用上聲
妙甚好向首望
請自往事好向
起慕舉棹上去
聲漸遠路古淚
眼潤小照眼念
我代錦萬水寺
魂去上聲俱妙

清減。一似柳色黃金嫩，情知憔悴損自知憔悴
損。好教我羞荅荅懶覷菱花，沒出豁一聲長歎。
呵得這鏡兒昏。 題中鶯兒二字
　　　　　　　非犯黃鶯兒也

朝元令 或作朝元
　　歌非也　　琵琶記

晨星在天早起離京苑，昏星粲然好向程途趙。
水宿風餐登辭遙遠，要盡奔喪通典血淚漫漫
天寒地坼行步難，回首望長安。西風夕照邊〔合〕

洛陽漸遠何處是舊家庭院，舊家庭院〔其二頭換〕

【五馬江】凜凜風吹雪片。朝天彤雲四望連行路。（兒水）（歌）古來難相看淚眼。血痕衣袖斑。（作ム本調）（朝元令）請自停哀消遣。幸夫婦團圓把淒涼往事空自歎曲澗。（作ム）（合前）其三（換頭）念我深閨嬌養麻衣代錦鮮。崎嶇不慣萬水千山素羅鞋不耐穿。誰與我承看老親衰暮年。有日得重相見。淚珠空暗彈。何處叫哀猿饑烏落野田。（合前）其四（換頭）好向程途催趲漁翁罷釣還。聽山寺晚鐘

誰與我承看一句亦可用平平平仄平

傳路逐溪流轉前村起暮煙逢坐酒旗懸且問
竹籬茅舍邊舉棹更揚鞭皆因名利牽（合前）

且問竹籬句如
用上平平去平
平去七簡去九
處

作

按此套古本無之故予攷正琵琶記不敢收
入然音律與荆釵相合而更覺和協亦非淺
學所能撰也第一闋乃朝元令本調第二換
頭依舊譜註明但第三第四換頭各比第二
換頭不同必自有說今不敢妄爲解也△據
馮稿及三籟俱逐段分註因先詞隱不爲妄
解予仍舊式

風雲會四朝元　　同前

△風雲會取一
江風駛雲飛尚
餘四調故云四
朝元

〔五馬江〕春闈催赴同心帶縮初歡陽關聲斷送
〔見水〕

漬字思字借韻

別南浦。早已成間阻。[桂枝]漫羅襟淚漬漫羅襟淚漬。[柳搖和那]寶瑟塵埋錦被羞鋪寂寞瓊窗。[香]酥子裏自尋思

蕭條朱戶。[駐雲]空把流年度。

[一江]妾意君情。[飛]一旦如朝露君行萬里途妾心

萬般苦。[朝元]君還念妾迢迢遠遠也索回顧。

風[令]

△素音品
△原柳梢青一
曲無板且調不
甚叶刪

驅字還當用平
声

月上海棠　　　拜月亭

君子儒。文章學業馳名譽。但一心憂道豈為貧

居十年捱淡飯黃虀終身享鼎食重禱前賢語

用韻雜

果謂書中自有金玉。
可ムーーーム｜｜ムーー可｜

海棠醉東風　　鑒井記

(月上)偶自展自身難認生來面這分明是箇帥
府官員請慈親少坐須臾兒拜別薄遊非遠沉
醉
東風願勿掛牽願妻孝賢爭知此去相逢是幾年。

三月海棠　　陳巡簡

好姻姻少年夫婦真斷稱你嬌容那更我正青
春。精神果是一雙并兩好半捎兒真箇沒節病。

只為蒙嚴命辦行程肯教鴛侶兩離分。

又一體坊本題曰月拜月亭

你自想甚年發跡窮形狀怎瓦人貌相海水升量非獎陋巷十年黃卷苦。那時禹門三月桃花浪。一躍龍門。便把名揚管教姓字標金榜。

一躍龍門句、今人點板在龍字、便與前蒙嚴命不同然愚意一字當作襯、而點板在躍字門字上則與前相同矣、此句即如鸞牌令第七句、元是二句、向誤并為一句者、

想字楊字俱上聲與前嫻字分毫俱不同然不妨也。

三月上海棠 新入 花筵賺

有限柳外上去声、翠雨對影去上声、俱妙

似字改平声乃妙

【海棠】三月春樹邊、閒情有恨朱關遍見瀟湘翠雨對
蝶和花串。【月上】愁似繭、何故書生柳外風前。
影嬋娟低喘。那立等蜻蜓飛玉軟。不覺瘦香蝴

三月姐姐 新入 夢花酣

【海棠】三月姐姐
【紙上緣】情癡想得蜂腰線。是俺嗟呀不住
叫破喉咽盤旋去似朝雲卽漸遠來如春夢空
【中現】【奼姐】憑俺異香肉飛仙便轉燒符篆王母
畫啼雲旗展只在峰頭弄雨煙。

杜詩子規夜啼

山竹裂王母畫
下雲俱翻、

月上古江兒 新入 沈文人作

月夜渡江

月上帆未收。落霞千片波如繡。聽商歌續斷夢遠南樓。走銀濤洗古磨今。看玉兔乍肥還瘦。〔古水〕身驚浪遊心驚素秋。想雲鬟憑闌望久。暗吐心間兩字妙。

古江兒水 琵琶記

如來證明鑒茲邑啟。我雙親在途路不知如何的。仰惟菩薩大慈悲。〔合〕龍天鑒知。龍神護持。持他登山涉水。今人欲以膝下嬌兒去之江見水腔板唱之大不通矣作

悄字若用韻尤妙曰字可用上聲怎生二字妙其上平二音妙其

銷金帳　　拜月亭

黃昏悄悄助冷風兒起。想今朝思向日。一似這般時節這般天氣。羊羔美酒。美酒銷金帳裏。世亂人荒遠離鄉里。如今怎生。怎生街頭上睡。

銷金帳三字、卹用在曲中與琵琶記用雁兒舞三字同。非古人不能為也。

錦法經　　散曲

身又慵。心又慵身心不放鬆繡枕羅衾與誰共。芳心冗冗。閒情種種又添上弄秋波兩眼春愁

重恨鎖眉峰。將一星星淚血。都流得我臉兒紅

灞陵橋 拜月亭

這苦說向誰索性死離別各自巳着邊際生把
我鴛鴦分開兩下裏一步一回頭教我傷情意。
分開句用平仄
么平平亦可

衫兒上淚淹漬。
△又一曲與此
大同刪又墨

夜行船序 或作花心
動序非也

玩江樓記

花底黃鸝聽聲聲一似喚人遊戲東風裏玉勒
雕鞍爭馳佳時。日暖風和偏稱對景尋芳拾翠。

字錦山東劉袞
雌雄回賞三曲
俱以調冗韵雜
無板刪

時字指字借韵

南詞新譜卷廿三 仙呂入雙調 七

△声齐冯作声

○末句比前曲句法亦不同

遥指隐隐见杏花村深处酒旗摇曳 其二換頭
遥指
遄曲径芳堤竞香尘不断往来罗绮亭台上急
管繁絃声齐双飞蝶遶花枝莺转上林鱼游春
水芳菲点简万花中昨夜海棠开未

晓行序 今查当入过曲 金印记
舊譜在引于中 舊譜作江流記
继磬焚膏受十年勤苦指望一朝荣耀寒儒辈
命合陋巷箪瓢伊曹一划狂图欲把万丈龙门
高眺须料那莽苍天岂肯久困英豪

花心動序 馮補　二曲皆同前

一介書生不安分要應丹詔貧似原思志邁陶。堂前稟告上青霄且趁雙親未老。朱柱自取人譏誚休笑懷才抱德男兒志同向

花心動序　換頭　復落娼

嬌媚玉體花容似神仙初離閬苑瑤池香馥園林。不負美景良時偏宜對花酌酒情偏好都不被閒愁縈係甚分福遭逢到得這里。

或作鬭蝦蟆序亦可
詞甚佳

黑蟆序 或作鬭蝦蟆或作鬭黑麻皆非也

琵琶怨 舊傳奇

習習東風賣花聲吹入小小簾櫳被流鶯喚起
綠窗幽夢煙籠萋萋芳草茸蒼苔襯亂紅（合錦）
機空鳶這東君昨夜橫雨狂風（其二換頭）堪痛蝶
困鶯慵見銜泥燕子戲遠華棟看揪轆絲索牆
外低控簾櫳日高花影重鵑啼翠霧中（合前）

此曲起調與換頭本不同今人但知其換頭
而不知其本調矣舊譜誤作鬭蝦蟆且止錄
其換頭一曲何以稱譜哉舊本諸曲皆用此
調于夜行船序後故不得不用其換頭耳

又一體 換頭

琵琶記

看待父母心婚姻事須要早諧勸相公早畢兒
女之債休呆如何女子前胡將口亂開記今來
但把不出閨門的語言相戒。

呆本音炋今用于此韻中只得唱作崖

此調卽黑麻序換頭但父母心
至早諧十箇字比前不同亦小變耳至于點
截板在諧字下此前點在遶字下不同者因
此曲早諧早字上聲難唱且父母心婚姻事
六箇字一直趕下來要字下點不得截板耳

惜奴嬌　　荊釵記

家道貧窮守荊釵裙布謹身節用今爲姻眷惟

奉字去声而寵

有詞所普卷廿三仙呂入雙調

字上声变字去声而懵字上声俱妙
按琵琶記杏臉桃腮二曲亦是此調而少空字與重重處兩箇平声字恐誤後人不可從也
△墨憨稿止此以下未竟

恐玷辱門風空空愧沒房奩來陪奉望高堂垂
憐寵。[合]喜氣濃悄似仙郎仙女會合仙宮 [其二]
[換頭]欣逢夫婿寬洪可留心遵守四德三從勤攻
詩賦休得傚學飄蓬重重運蹇時乖長如夢謝
艮媒開愚懵。

夫性聰才堪重婦有容德堪重天生美質奇才

錦衣香　　　同前

彩鸞丹鳳自慚非是漢梁鴻何當富室配着貧

漿水令 同前

窮妻亦非孟光奉椿庭適事名公前世曾歡共。把藍田玉種夫和婦睦琴調瑟弄。恕貧無香醪泛鍾恕貧無美食獻供又無湯永飲喉嚨粧甚喜媒做甚親送休相笑莫妾衝惟恐外人相譏諷非缺禮非缺禮只為窘中凡百事凡百事堂乞包容。

錦香花 新入　邯鄲夢

二曲字句未悉合以詞佳錄之作者若用其曲名各從本調填詞不可依此平仄

遶音糙
朝音湖
樂音澇

【錦花】飛過了午門橋。這拜辭金戈鐵馬卸下了征袍。【錦上】你既然承托我敢違宣名【錦衣】好些夢魂
【尾】花和你三載驅勞一時拋調慘風烟淚滿陽關道。

錦水棹 新入 同前

【錦衣】陽關道來回到長安道難輕造便做我未
【香】老得還朝被風沙也朱顏半凋從軍苦也從軍樂了聽
些孤雁橫秋畫角連宵【漿水令】金鉦奏奏金鉦画鼓

敲嘶風戰馬把歸鞍蹺〔棹〕川撥人爭看霍嫖姚留
不住漢班超。

嘉慶子 拜月亭

你一雙母子無所傍。更雨緊風寒勢怎當心急
行程不上。人亂亂世荒荒愁慽慽淚汪汪。

此調他處甚少，時曲中却以川撥棹撥頭作
嘉慶子，誤矣。又或以渭城人肌膚瘦怯之桃
紅菊爲嘉慶子，亦非也。惟連環記偶來拜月
一曲與此同調然彼據九宮譜而作，却以端
不爲麗情相牽一句對更雨緊風寒怎當，怎
守上聲而相牽字平聲風字平聲去声

皆拘矣。況舊譜中只作怎當、而舊本拜月亭
皆作勢怎當。若依舊譜則當于寒字下畫一
截板。而今既有勢字、則當點一實板于勢字
上矣。一字之有無、遂使一句腔皆不同、而一
曲之調亦不相協、譜豈易言哉。

尹令

那時又無倚仗當時有親難傍其時有家難向
（那時當時其時　各換一字亦妙）

同前

他東我西地亂天荒事怎防。

品令

同前

逃生士民在官道驛程傍。天色漸晚陰雲黯穹
（作ㅅ）

匆匆正往喊聲如雷響各各奔走都向樹林遮障苟免偷生尨解星飛子離了娘

豆葉黃　　同前

你一身眼下見在誰行我隨着箇秀才棲身他是我的家長誰為媒妁甚人主張人在那亂離時節人在那亂離時節怎選得高門廝對相當

別體豆葉黃　　散曲

嘆嗟歡娛事能幾些痛切相思病無了絕朋友

每知疼熱負心的早回寧貼待捨想着你嬌禖
橃教我怎生樣捨待撒想着你至誠心教我怎
生樣撒。元無此曲今人單唱南曲者始有之、
按雍熙樂府載暗想當年南北一套
疑是後人增入或誤其名耳
不然與前一曲何絕不同也、

又一體 今附于此

舊作玉蝴蝶 散曲 王陽明作

待學陶彭澤懶折腰待學張孟談辭朝待學載
西施范蠡逃待學張志和筆牀茶竈待學嚴子
陵七里灘垂釣待學東陵侯把名利拋

△徐選作雙胡
蝶云王文成筆
學叶作當

不載此曲子故
以別體存之不
必法也、

此調在宦海茫茫一套内，查無玉蝴蝶之名，止有雙蝴蝶，載十三調譜内，與此不同，今以其似前曲，姑附于此，要之歎嗟一曲，其名或亦有訛，未知果是豆葉黃否也。

△原川豆葉一曲以無板刪

声

料字不可用平

六幺令　　琵琶記

皇恩〔若〕念臣，我也不圖祿及吾身。只愁恩不到雙親，空孤負這孤墳。〔合〕料天也會相憐憫，料天也會相憐憫。

六幺梧葉　商調　　陳巡簡

〔六幺〕瓜期信通，爲着功名奔走西東。見說出路

六幺令

覺心慵。不由己去匆匆。〔悟葉〕到得南雄。看取殘花再紅。

〔六幺〕姐見 商調 散曲

〔六幺〕鴛鴦睡濃。菱葉荷花香送薰風懶將紈扇掩酥胸。〔好姐〕試把窗兒推起只見花影重〔合梧葉〕

〔見〕好景難逢又見榴花綻紅。

二犯六幺令 拜月亭

你是娘生父養故逆親言心向情郎我向地獄

△只見三字原本作視今改正

△犯令

後四句不知犯何調姑缺之

| 用韻不雜妙 | 枝字借韻 |

相救轉到天堂。怎下得搬在沒人的店房若是兩分張。管取潑殘生命亡。

福青歌　　　　　　臥冰記

嘆奴丈夫推車受苦因甚的流落在途路想間有緣故。是奶婆每挑唆着老母這苦難告訴陷孩見出路去丘鄉失土。

窐地錦襠　窐音速　　琵琶記

此調與仙呂青歌見相似而寔不同

嫦娥剪就綠雲衣折得蟾宮第一枝宮花斜挿

帽簪低一舉成名天下知。ムーートー作トーームー	哭岐婆	
玉鞭裊裊如龍驕騎黃旗影裏笙歌鼎沸如今ムートートームームートームーームー可	同前	兒字借韻看字可用厶聲
端的是男兒行看錦衣歸故里。可ムームーートームームームートー	雙勸酒	
儒冠誤身。一言難盡只因那人常縈方寸若得ーーームー可ムームームームーームームー	荊釵記	
他配合秦晉那其間燕爾新婚。ムー作ムー可ムートートームー		身字入字不用韻亦可
字字雙	琵琶記	

我做媒婆甚妖嬈。談笑說開說合卩如刀波俏。

合婚問卜若都好。有鈔。只怕假做庚帖被人告

哼拷。

三棒鼓　　拜月亭

一鞭行色望南京喜得兩國通和也無戰爭邊

疆罷征邊烽罷警不暫停。〔合〕如今海晏河清也

重逢太平。重樂太平。

柳絮飛　　　　　同前

和字若用韵的尤
妙觀下清字可作
無戰爭三
字用平平去上
四字亦可。

△原破金歌一
西字詀板缺刪

一千人盡誅戮誅戮走了陀滿興福興福徧張
作ムーー作ム
交榜行諸處多用心根捉囚徒（合）鄰右與窩主。
作ムトム
停藏的罪同誅。
ートム

普賢歌

書中語句有差訛。致使娘兒眵絮多真僞怎定
作ムートム作ムトム
奪。是非沒奈何。尺水翻成一丈波。奪依中州
作ムートム作ム可人韻唱作多
語句怎定出去
去句有致使偽

荆釵記

雁見舞　　琵琶記

深院重重怎不怨苦。要尋箇男兒又無門路甚
作ム　　　　作ムトム
怨苦處裡俱去
上声妙

韵杂不足法
△遮莫猶言儘
教也
禓音薛鈕也

年能勾和一丈夫一處裏雙雙雁兒舞。
此調本名雁兒舞，卽用此三字在曲中，古人多用此體，今人不能知也。

打毬場　　同前

幾年價為拐兒，是人都理會得，戎名見遮莫你
是怎生通峭的也落在我圈禩。
幾年價、遮莫通峭、北曲中

當用之或改價為間，又改為假或改第二句
為脫空說謊為最或改遮莫為者末為者麼
為折末、為者莫或改遮峭為備俏
皆非也所謂癡人前不可說夢正是此類

倒拖船　　　王煥

一街兩巷誰憐念誰憐念官人娘子可憐見可
憐見捨貧布施行方便新裙襖幾曾穿告英賢
結良緣小乞見叫化幾文錢

辣薑湯 新入 金鎖記 昭作

荊條竹片硃匣錫硯這的是區區店面一方生
命恣我威權

辯園生亦作此
記采及見

南詞新譜 仙呂入雙調 前半卷終

廣輯詞隱先生增定南九宮詞譜卷之廿三下

吳江鞠通生沈自晉伯眀重定

甥　葉世佺雲期　仝閱
　　葉　珏朗潤

仙呂入雙調過曲 後半

風入松　琵琶記 下同

不須提起蔡伯喈,說着他毎哏煞。他中狀元做官六七載撇父母拋妻不采。只兀的這磚頭土

〇如後曲首句
亥平亥亥作
可用亥亥亥
亥押則第二句
平平拋妻不采作
平平亥亥可用
四字可用平亥

平仄
堆字借韵

堆。是他雙親的在此中埋。哏音狠字平聲從古本

急三鎗

他公婆的親看見雙雙死無錢送剪頭髮賣買棺材。

〔其二〕他去空山裏。把裙包土血流指感得神明助。與他築墳臺。△原本載此風入松一套中間嵌入急三鎗而不明題其名舊體如是然今之作者已皆于風入松後明列急三鎗而另標之即先詞隱十七種盡然今只錄兩曲之體足矣若考誤旁註在原註云此調舊體或一曲或二曲其後必帶二短調卽鎗如事情多不妨仍前再用一兩段但末後須止用風入松一曲

收耳。予意若作急三鎗只當從此二曲寫隻於第二句下、如送字指字用韻尤妙、如琵琶記第二段你如今便问云云、自是古調句法參差不必悉倣也

風入三松新入　　　　沈伯明 翻廿

[風入嬌娥]一捻粉團香伏搭定在牙床雲魂雨[松前]作[風入]魄多飄蕩。今夜裡寒生羅帳。[急三]問玉人攻書[鎗][松後]史何情況却不見。[風入]斜月影看看過牆。早些見睡又何妨。

風送嬌音 或作風送　　　　還魂記
蟬聲非也

韻亦雜

車字借韻

【風入】鯫生學淺自無能今日裡共諧秦晉烏鴉

【松】

怎與鸞凰並借奴這洪恩難酬盡論此親想前

生曾把綵繩結定。

風入園林 新入 紅絲記

【風入】功成邊塞返征車瞻節鉞尚隔雲霞過雲

【松】

鼓吹相迎迓好聽着蕭蕭斑馬【好】園林瞻大纛望

高牙。聊駐節到皇華。

好姐姐 琵琶記

念奴血流滿指。奈獨自、壙成無計。深感老天、要壙成無計深感老天
暗中相護持。〔合〕壙成矣葬了二親讎夫壻、咳換
衣粧往帝畿。
姐姐挷海棠　　　　　沈伯英作
好姐奈何雲魂欲化回首處霜迷駕瓦。〔海棠月上怨情癡〕
巖城寒漏早促星槎好栽培玉樹蒹葭管受用
紋衾羅帕盟非假。恨一別三年漸成虛話。
姐姐帶五馬　新入　　　鴛鴦棒

念字老字暗字
俱亥声妙
作么
要
可么
么
么
葬了二親四字
用去上去平妙
甚妙甚如花堆
錦砌四宇索然
不成調矣、
以下伯英家麻
四曲俱在一套
中
作么
海棠
么
作
么
情癡
么
讎語
么

【好姐姐】海鲛盐输水晶搅银屑撒头粉瘦埋没
远山许多鸦鬓青〈五马江〉遥想垂帘下嵷古寺
江城梅花细参鼻观僧膝王扫蝶二鼠枯藤对
此清芬酒樽都罄。

姐姐带撥棹 新入

馮猶龍作

【好姐】自惭这丽质怎生从此后心肠难硬。俺和
姐姐【么】【撥】甚日得双鸾共乘。愿
伊情分一似海样盈。【川撥棹】【么作】
今朝天慢晴。愿天天且莫明。

情字平声不如
前二曲不声妙

姐姐㛅僥新入 夢花酬

[好姐]恁般風流阿檀怎冷落爐心宿炭歡若不
來索性閒川撥月傾西波母山又非干烏鵲橋
坍又非干烏鵲橋坍踏支機銀河半灣僥僥有
甚消息閒挑沈羞殺我送胡麻下石灘
姐姐帶僥僥 散曲
[好姐]厭聽長更短更摧盡了銅壺寂靜心慵意
懶方繞好夢成僥僥可惜一刻春宵千金價自

琵琶考註中三
腔原非襯字觀
不可少此係正
不來下缺二字

坍音灘
曲可見

△方繞二字原
本作襯字今改
正

恨我無緣一羽輕。

姐姐帶六么 新入 張次壁作

[好姐]忸怩偷歸迤邐。趕得那檀郎狠狠星微月
淡。難將去路迷。[六么][令]明朝依舊共銜杯將密意
換疏眉。這番怎許還迴避這番怎許還迴避。

姐姐寄封書 新入 王伯良作

[好姐]可憐空房靜悄難消受孤燈獨焰。親題幾
字。教奚奴相奉邀。[一封]到明朝月兒高千萬來

（曲名好詞亦本色佳）
（難字得上聲尤妙）
（奚字得去聲尤妙）

陪奴宿一宵。

封書寄姐姐 新入 沈幽芳作 詠紡紗女

（一封）他娘在錦機促鮫梭呼緯急停針響繡帷（書）學蠶絲抽繭疾似你蜂簧吟柳絮兩腋風生冷怯衣（好姐）姜勞矣不比半天秋千戲敢月暈嬌娥吐在圍（姐）

金娥神曲 唐伯亨傳奇

黯淡天昏欲暮呵纖手勒馬長途回息舊日馬

桃紅菊踏花 又名鶯踏花 劉文龍舊傳奇

上不記扶誰識在旅邸有許多辛苦。

往長安三千里路餘。免不得登山渡水望神京

杳如天際唱名了即時寄書。

又一體入聲韻

散曲

渭城人肌膚瘦怯楚天秋難禁病疊停勒了畫

眉郎京尹停勒了畫眉郎京尹補填了河陽令

滿缺。

一機錦 臥冰記

雲雨歇,鸞鳳分別來愁斷魂。教我暗擲金錢卜
遠人吉和凶尚未聞。眼巴巴絕了信(音)空教我
數歸鴻不見書來也。我便撲撲簌簌淚暗傾。

用韻甚雜可厭但存此調耳

錦上花 同前

同鴛(枕)共鸞(衾)生隔斷兩離分。把恩情如鹽落
井。你奶娘奸猾搬鬪我萱親。他特故地使着綿
裡(針)割捨把孩兒在險路上行。投入崑山西出

用韻甚雜

征字借韵

陽關眼睜睜無了故人。

又一體　千金記

前隊兩邊分前隊兩邊分中隊盤相後隊催征把都見每把都見每勢擺箇常山陣。

步步嬌　唐伯亨

爲半紙功名青春候好景成孤負攜琴往帝都只見幾朶江梅半折微露不見老林逋惟有清香吐。

半紙功名把四字用亙亙平平妙甚凡起字不用韵亦可半紙見老去亙声往帝上去亦俱妙

古曲皆然觀琵琶之黃葉飄飄渡水

登山荊釵之往事今朝，可見蓋黃字處平仄可通用若用平平仄，即落調矣即如懶畫眉起句當用仄平平，而後人多用平平仄，江見水第四句當用仄仄平平而後人亦用平平仄仄，玉交枝第五句當用平平仄仄平平，而後人多用平平仄平平仄平平，此類甚多須作者自留神詳察不能悉舉也，半折二字亦用仄平平，住在云云荊釵用且妙觀琵琶用笋遞云云此仄聲為自云云可見矣後人用仄平仄亦非也、

步步入江水　新入

望湖亭

步步　此夕悄星何不見。佛土光明遠西方不
嬌　　　　　　　　　作八ム一
夜天。因此浴佛為名。長福消譴。那初八是古

來傳〔江兒〕不比其他禮拜摹管經典。

又一體 新入

王伯良 譜葉卿別詞道

〔步步嬌〕綠醑頻斟留君住莫遣匆匆去花開花落餘。春色三分一分風雨〔江兒〕且自高歌休訴來歲知他又是相逢何處

江水遶園林 新入 望湖亭

〔江兒〕瞥見如花貌教人眼欲穿。分明觀音出現在潮音殿。一道霞光開生面側身見立向蓮花

一分分字去聲故叶

一道霞光四字亥亥平合調

跌音夫

片只少 簡鸚鵡盤旋。園林笑他空着眼枉垂涎。
俺只跌坐久似枯禪。
〔園林〕見姐姐 新入 同前
〔好〕
〔園林〕遠山池輕輕步蓮映花屏行行竝妍未許
那東風窺見〔好姐〕你也知慚腆如傀儡線牽多
歪纏他不見穩坐雕闌體態便。 一捧雪 李玄玉作
〔好〕又一體 新入
〔園林〕爽清秋長空碧天。咽松濤潺湲冷泉。看高

傀儡線牽及穩
坐體態平仄俱
合調、
便音騈

叶
改丕丕平平乃

峯巒遠近四字
俱合調

戲字少字丕声

染字借閉口韻

下丹楓如染。[好姐][好姐]殘堤四遠疏林鎖翠烟開雲
捲峯巒遠近青於靛指顧疑登泰華巔。
姐姐挿嬌枝 新入　望湖亭
[好姐]偶來閒情自遣。怎不學老成諳練。休教戲
耍把少年心性顛。[玉嬌]難道莽張生到西廂那
邊見了俏鶯娘不魂飛夢牽。
又一體 新入　夢花酣
[好姐]這心石爛海穿。任鬢頂槊生碧蘚。[玉嬌]司

雲車桂旗用平平去平妙

花肯人行方便等芳魂柳下梅邊。只怕雲車桂
旗迷洞天交狸山鬼衣羅片吹一縷黃昏白烟
姍幾步朝飛暮捲。

幢音床
客字及字俱作平乃合

嬌枝連撥棹 新入 望湖亭

【玉嬌枝】峯陰西偃翠烟斜高幢影懸。得只聽空山鳥
雀枝頭囀更深林寒磬悠然蟾宮貴客及早圓
銀河織女乘橋便川撥抬着好郎君是鳳世緣。
若遇這魔頭寧獨自眠。【尾聲】這是隔林風送嬌音
了

此曲後找一撥
棹唱餘又亦可
須用川撥棹前

半五句帶尾聲後二句可也、尾声末句改從本調格乃合、

轉這一帶似黛眉深淺。有俺只眼底松雲耳畔泉。

又一體 新入 夢花酣

【玉嬌枝】意蓮情繭柳花嬌明明那偏。【川撥棹】渺萍中見綠戶珠軒擁着半死佳

人側鬌眠任飛花點綠錢敢幽魂白骨禪。

綠戶珠軒渺萍中見

【步步嬌】只為孩兒多應忒。一向攢眉黛箋行心性

步扶歸 新入 勘皮靴

乖便便真正遊仙還是不保。【醉扶歸】如今花落燕

歸來說甚麼生光彩。

步入園林 新入　　丹晶墜

【步步嬌】驟觀中郎心奇異似昔同窗契緣何姓又非就裡模糊轉想無計〔好〕〔園林〕敢只是雷同名諱見故友暗傷悲憶幼子轉傷悲

【忒忒令】

我哭哀哀推辭了萬千他鬧炒炒抵死來相勸

將我深罪不由人分辯他道我戀新婚逆親言

△王云將我深罪不如前曲孝經曲禮四字叶

琵琶記

仙宮入雙調

○赴選去上声

貪妻愛不肯去赴選。

胖字借韵

要將你迷戀一句用玄玄平平亦可夫妻上意牽或作夫妻上意上挂牽非也

沉醉東風 同前

你爹行見得好偏。只一子不留在身畔他只道

我不賢。要將你迷戀。這其間怎不悲怨。〔合〕爲爹

淚漣。爲娘淚漣。何曾爲着夫妻上意牽。

沉醉海棠 崔護舊傳奇

〔沉醉〕謝得我娘行賜水。心兒裏萬千歡喜。〔海棠〕月上

東風作

相如病想已都除。意不誠望君休罪。真奇美。便

是字借韻

做玉液瓊漿也只如是。

又一體　十孝記　此齣黃香之孝

沉醉看將雛人稱鳳毛。始信道先占鵲噪得雲
東風
雨便騰蛟。望長安西笑。那其間効忠移孝
〔海棠月上〕

△二曲末四字俱用仄仄平平

雲程渺楚樹秦川夢遠魂勞。

又一體　鑿井記

沉醉荷天地神明見憐。使母子一家歡忭。
東風
願封疚見父盡皆不爽神言。致祈求祖代先靈
〔海棠月上〕

使幼子隨爹回轉。家積善仗祖宗餘蔭感動蒼天。

又一體 新入 王伯良作 夜宿妓館

〔沉醉東風〕夜迢迢銀燈翠樓撲紅衾沉檀一斗。何須問兩綢繆。雨新雲舊〔海棠〕月上喜孜孜浪蝶纏翻嬌滴滴靈犀先漏。卿知否這滋味經年此宵管又作么

東風江水 散曲 沈蘇門 青樓怨

〔沉醉東風〕剖鸞釵輕教折群。抱琵琶青衫溼搵待把

〔東風〕

塞傳奇名

遏字不可唱作去声

霞牋寄倩行人欲偷香信。〔江見〕不躍鯉驚鴻來相近。因此忙投筆硯還思忖。教我何處跟尋親問。若不獅吼纏情。〔寫應〕只達皋圖他金印。

園林好

琵琶記

我孩見不須掛牽爹只望孩見貴顯。若得你名登高選。須早把信音傳。須早把信音傳。

園林沉醉

風教編

〔園林〕辭膝下匆匆戒車。望雏下悠悠載驅。爭奈

〔好〕

搭上撓鉤句法與琵琶第二曲同					
又一體新入	為他再鬻為咱再鬻只索走向梁山把衆鳩。	處難教疾走〔東風〕搭上撓鉤。喜得勝凱歌旋奏。	〔園林〕泥滑擦谿山路幽亂蒙茸高低雜柳月黑	又一體新入 翠屏山	休怨着形單影孤。 斷腸處夕陽烟樹。休得盡日倚閭把兩眸望枯。 高堂日暮。沉醉思將母奉潘輿。又恐干戈多故
紅梨花傳奇			好		

（注：曲譜工尺符號及圈點從略）

寞字用了声尤妙

園林醉海棠 新入

金鈿盒傳奇

〔園林〕我辦著箇十分志誠。還仗著繁星證明。一〔好〕心要百年歡慶。且來到牡丹亭。〔沉醉〕把羅衫重整。露濕透繡鞋冰冷。只見寒光宵寔玉繩暫停。〔東風〕竝不見些影形。〔園林〕論中表應當有情。論賓主應當奉迎。偶相〔好〕遇三生多幸。〔沉醉〕竹陰花影休孤負翠紅鄉靜。〔東風〕月上攬袪未經露多畏零。〔海棠〕君須省約豈桑間芍

藥休贈。

園林帶僥倬　　　　　沈伯英

[好]園林亂紛紛衷腸似麻。遠迢迢音書怎達。[僥倬]趁着旅雁南征煩傳語。切莫信他人閒磕牙。

又一體 新入　　　　　沈龍媒作遇豔

[好]園林乍聞時喧聲價高幸相逢驚群貌趁滿撲。[僥倬]歌殘猶似縷。[令]着春風懷抱紅一點酒頻澆[令]語別忍相抛好伴一葉蘭舟歸瓊院向萬朵花

的字不可作平声唱餘說在步娇下
步娇下、用韵亦雜

熔入画橋

江見水 琵琶記

妾的衷腸事有萬千。說來又恐添縈絆六十日
夫妻恩情斷八十歲父母教誰看管教我如何
不怨。(合)要解愁煩。須是寄筒音書回轉。

江見撥棹 鑒井記

[江見]遊子衣先破。慈親線怎穿。訪尋吾母乘君
[水]便蒫水糟糠奴當勉藁砧遠出伊休怨。做女子

仙呂入雙調

難遮羞面(川撥)儘飢寒守自然怎窮通莫問天

五供養　　拜月亭

定睛半晌聽得人言喧鬧驚慌遙觀巡捕卒都是棒和鎗東西看了更無處將身遮障見一所村莊舍矮圍墻暫時權向此中藏。

本調殺狗

白兔八義及陳大聲青山頓老皆是此體自琵琶記用不渰別離間及偷把淚珠彈每句多兩襯字人遂以實在字唱之，而末句又用八箇字，此乃犯月上海棠者後人不知，遂認此體爲五供養本調，而以七字者戲文中唱此調末後七字句皆點製板于第

乙鞠通生亦云：今人干解三醒句中製板亦厭，不顾曲中文义若何，必画一截板而后快，可笑五字上而清唱青山顿老者必欲瘵利字一掣板，却画截板于面字下，以求合于寸肠制断之体，以此自唱，徒为识者所哂，以此教人误人不浅，故今日吴人之清唱顾掩耳避之。

用韵甚杂

自當二字，若用平上声更妙。

五供养犯

琵琶记

公公可怜俺的爹娘望你周全此身还貴顯自當效衔環。有孩儿也狂然你爹娘教别人看管

此際情何限。偷把涙珠彈。[合]月上骨肉分離寸腸割斷。

[海棠]

此曲此调，如丈夫非無涙，夫字平声唱，方是五供養本調。

不順矣因琵琶用夫字平声，后人遂用平平仄亥，如浣紗之忠良應阻隔明珠之便教

肢體碎，皆然殊誤後學，竟不思琵琶止借用一夫字，而非無二字俱用平聲，未嘗全拘也。是以作詞者，不可不嚴否則無用譜為矣，即如江見水二曲六十日夫妻恩情斷一句，最得體。而人皆不學至于眼巴巴望得關山遠一句，乃落調敗筆，而後人競學之，故識曲聽其真，人所難也。

鑿井記

五枝供

[尋思]展轉行後家中缺少盤纏權將銀印[五供養頭] ㄏ 可 ㄙ
[玉嬌]只怕神明譴阿莫浪言我[枝] 卜 可 ㄙ
典兒自寄青錢。 卜 可 ㄙ
[五供養尾] 可 ㄙ
婦姑績紡堪供膳。今月牛衣泣莫埋寃待 可 ㄙ

看龍節任兵權

二犯五供養　　　周孝子

[五供]見今大魁懊恨伊爹流落天涯只愁
他人婦爹做死屍骸[玉交]誰想守節妻教見成
大才背生見尋父臨邊界[養]五供提起當年事淚
盈腮[海棠]月上骨肉相逢喜却成哀
五玉枝　新入　　　俞君宣作
[五供]離愁萬疊滿載回來意似癡呆如何消受

魁字借韵
涯音挨
此記與琵琶記
皆古曲觀此五
供養與月上海
棠合調益信貧
窮老漢末句亦
犯月上海棠矣

用韵亦杂

盡方寸亂如掣。(玉交)有旁人偶提我的情頓熱。

若無人提起心逾切。怕人提心頭似鐵待不提。

肝腸寸截。

玉嬌枝　　琵琶記

別離休歎我心中非不痛酸。非爹苦要輕折散。

也只圖你榮顯蟾宮桂枝須早攀北堂萱草

枝須早四字不下声更叶。○桂枝若下曲衣穿二ム榮顯二字不

時光短〔合〕又不知何日再圓又不知何日再圓。

此調亦有說巳註步步嬌下。又不字入聲可作平聲唱或即用平聲亦妙。若敗作未調矣。用玄玄玄平平玄。便無平平玄玄如甚若玄玄玄玄玄。

△如此等字先生垂教已四十餘年，而人終不悉解奈何。

字，卽拘矣，卽如江頭金桂第二曲內存凶不審不字，亦然今人改作未審文理未嘗不通，但音律欠調，不可入絃索耳。

玉枝供 新入 王厚之作

[玉交] 一勾纖軟效流觴凌波試傳輕移愁把花

[枝] 幇濃。分明露溼金蓮。[五供][養] 休辭量淺金谷罰從

教千遍。恨不和他蘗把杯懸送些風味入丹田。

又一體 新入 一捧雪

[玉交] 杯休對淺論逃禪無過灑顛黃花好挿烏

[枝] 繡鞋

原句誤刻幾字，稍為改定。

紗遍。又誰知健否明年。參軍帽落堪醉傳白衣

送酒詩名遠，〔五供〕管取今朝醉，樂陶然逍遙學〔養〕

箇飲中仙。

玉枝帶六幺　　伯英

〔玉交〕嘆我情多緣寡，被蜂蝶無端妒殺〔六幺春〕
〔枝〕　　　　　　　　　　　　　〔令〕

明門外卽天涯人偏遠，室非遐鐵心下得將人

詿鐵心下得將人詿。

又一體　　　　　夢花酣

【玉交】玉英珠粲曳紅裳朱幢繡旛湘雲鶴氅聲妙

陽字得去聲乃音床

【枝】作、、一、一、作、一、一、ム

留盼。【六幺】就這芙蓉幔也變水仙看陽臺一座登時幻。陽臺一座登時幻。【令】一、ム、

【玉交】孩兒相誤為功名誤了父母。都是孩兒不枝頭得歸鄉故你怎便歸到黃土。【沙中】雁過乾坤豈容不孝子名虧行缺不如死只愁我死缺祭祀。【玉交】順對真容形裒貌枯想靈魂悲憶痛苦。

玉雁子 △犯

琵琶記 正宮

祭字改平聲乃順

南詞新譜卷二十三　仙呂入雙調　十八

玉嬌鶯 新入〇犯商調

畫中人吳石渠作

〔玉嬌〕清如玉磬緊風吹還如撥箏。把小名兒哭笑當歌詠說不盡他宛轉叮嚀。芙蓉似隔一水盈。怕蕭蕭路草難通徑〔黃鶯〕按虛驚暫時寢息。

詠爲命切

心下自安寧。

寢字不聲妙

〔玉嬌〕玉嬌海棠 新入 以下勘皮靴三曲同

〔玉嬌〕非魚非雁且因伊辰鉤月般牽郎自宿銀河岸。因此上送你珠返〔月上〕收拾着范蠡歸帆。〔海棠〕

送你范蠡俱去
上声妙

商量起梁鴻供案仙術罕〻弄一箇神通保無纖
綻。

㑇㑇撥棹

㑇㑇 五橋穿綠水·七寶過朱闌撥月移宮真英
令
漢川撥 謝神翁送小鬟喜開籠放白鵰。
棹
撥棹供養
川撥 非虛誕。是知心鎖與干揀溪山好處牢拴
揀溪山好處牢拴笑寒儒孤身一箄（五供）絕無
（養）

好處上去声寸
產去上声俱妙

△唐人呼帶為抱肚，宋真宗賜王安石有玉抱肚，故名。

寸產那得箇重門深限棘苑無人處儘空閒鎖將春色閉銅鐶。

玉抱肚　　琵琶記

千般生受教奴家如何措手。終不然把他骸骨沒棺槨送在荒丘。〔合〕相看到此不由人三箇觀宇而後是冤家不聚頭。

此調只有此體，因此曲第五句用不由人，作不由人，遂謂玉抱肚另有一體，當用七句，如四節記增明朝管取四字時曲增中心快快四字，皆不由人下增一不字，誤之也。況古曲中，凡言不由人並無又增一

又按六幺令，供養玉交枝玉抱肚凡第一句

俱四字但六幺令五供養首句第三字必用玄声玉交枝玉抱肚首句第三字必用平声耳

不字者不知何時增此不由人淚珠流者猶云由不得我要流下淚來也若言不由人不則旣不淚珠流矣何以見其苦耶高東嘉必不如是之不通也

玉肚交　　白兔記

〔玉抱〕伊休執見枉傷悲徒然淚連急急寫下休〔肚〕書今日與你盤纏〔玉交〕遲延少時弊大拳披麻〔枝〕惹火燒身怨莫等着江心補船。

此調與千金記、胸中豪氣相同、玉山供顔非也

玉山供　　琵琶記

賜字辭字借韵

取宁用平声乃叶

[玉抱肚]公公尊賜。念天寒特來問吾我雙親受 三載飢寒。我怎不禁一旦凄楚[五供養]心中想慕漫有這香醪難度[合]感此恩情厚酒難辭念取踏雪也來沾。

玉山供 自香囊記妾刻作玉山頹此調本玉抱肚五供養合成故名玉山供。使後人不惟不知玉山供之來歷且不知五供養末後一句只常用七字凡見五供養後有用七字句者反以為犯玉山頹矣今唱香囊記者又將中間四箇字的一句只點兩板竟併五供養舊腔而失之尤可恨急改之。

雙玉供 新入

雙遇焦 吳千項作

玉抱肚　黃河天際下崑崙吞淮吐濟漫歌他甄子

秋風且休誇錦纜隋隄　五供　權瑝盛矣又何日

揚清廷陛　玉抱　孤臣千里夢歸遲　怕謗箴終來

明主疑。

玉抱金娥　新入　　　　　沈雲襄　作遊燕

玉抱　秋風衰草漫相看天涯敝貂甚絲見繡卻

平原　金娥　縱金多可鑄得燕昭聽他擊筑見我也

吹洞簫　玉抱　易水歌殘魂未招

玉么令 新入　　花甾旦 博山堂未刻稿

〔玉抱肚〕只聽嬌啼一片。曳纖腰珊珊淚漣縱然唓

起造鴛樓。甚干連九淵顏面。〔六么〕府堂直恁有

威權。不讀律。枉徒然劈琴煮鶴能胡纏。劈琴煮

鶴能胡纏。

玉供鶯　新入犯商調下同

　　　　　　　　　　紫釵記下同

〔玉抱肚〕玉釵拋漾上頭時紫紅膩香為冤家物在

人亡。這幾日意迷神恍。〔五供養〕粧臺索向還疑在

枕邊粧上又似在粧奩響。黃鶯猛息量原來賣了。空自搵啼粧。

玉鶯兒

玉釵紅膩。尚依然紅絲繫持。磊心情幾粟明珠點顏色片茸春翠。黃鶯側鬢見似飛懶粧似顏病懨挿向菱花對事真奇相看領取還似墜釵時。

川撥棹

琵琶記

用韻亦雜

今人或認此換頭爲嘉慶元誤矣
爹娘冷看妙甚從古本此

歸休㘞莫教人凝望眼但有日回到家園怕回來雙親老年〔合〕怎教人心放寬不絫人珠淚彈其二〔換頭〕我的埋冤怎盡言我的一身難上難你寧可將我來埋冤莫將我爹娘冷看〔合前〕

我來埋冤莫將我爹娘冷看

撥棹入江水　　伯英

〔川撥棹〕難甘罷是冤家怎撇他爲他行弊盡波查〔江見〕㦬被

爲他行弊盡波查也只是心安意恰〔水

紅梨花

監押趂更將他縈挂。
撥棹帶俫俫新入
【川撥】只得專心等。又恐到明朝風浪生雖然他
【棹】
囑付叮嚀雖然他囑付叮嚀但淒凉今宵四星。
【令】
俫俫教我擁着孤衾捱長夜生察察把歡娛作
悶縈。
又一體新入
【川撥棹】休說這樣神靈該擲菓只是見了嬌娥
【換頭】
勘皮靴

屢舞傞更筵前玉椀金波更筵前玉椀金波

〔令〕怎教我清清擔飢餓你道這神靈做甚麼。

撥棹姐姐 新入 丹晶墜 下同

〔川撥棹〕聽說衷腸愈可疑他道更名原有意況

〔換頭〕歷言家事無欺況歷言家事無欺但不知原名

是誰。〔好姐〕相煩你再與那人明明質果若重逢

世罕希。

好不盡 新入

姿調處好

兒字借韻

好姐　說來其中就裏三分話人前詳細。我桃
昔年與君同下帷丹晶墜。故物宛然娘遺佩
佾倖寒門有貴見又喜心交在這里。
絮婆婆　　　　王煥傳奇
名園裏鎮日賞芳菲陌上遊人來似蟻小亭臺
上玩賞好得意時逢箇嬌臉兒花紅柳綠草萋
萋。賞徧花叢得意美酒闌人散醉扶歸好花恨
不折幾枝。

兒字枝字借韻
臉音斂

玉抱肚 寶劍記

躲離了豹尾鵷班。拜辭了鳳樓鸞殿跳出了虎
窩龍潭。遙指白雲巔揚鞭跨蹇回首方知邊晚。

△原有元十算
十二嬌流拍三
曲俱以韻雜無
板刪

用韻甚雜

松下樂 沈伯英 青水

佳人玉腕椊香腮。似一朵蓮花藕上開。怕等閒
睡損多嬌態故高聲驚覺他來。他溜秋波倚玉
臺忙繫着攔胸帶。再簇着金鳳釵。笑吟吟問甚
日歸來。

此係北曲水仙
子今人稍增減
一二字以南調
唱之強立名色
耳

閼氏胭脂

三枝花 新入　　沈長文 泣咏

三月草徑新繡裙花腿流霞襯豈孩見亭畔現
海棠。〔玉嬌〕閼氏怒逐風雨津明妃荒塚
出芳魂狂奔。〔枝〕武陵蘭摧蕙損玉門怨柳正黃
三英殉慘傷心〔花〕
昏望帝空悲幾度春。

八仙過海 新入　　高玄齋 爲壽咏庭松

八聲喬柯挺幹記當年封號不滅朝班蟠龍樓
甘州
鶴嬌若勢撐霄漢千齡古柏堪並侶五色雲芝

情至語

應和餐月上逢華誕。喜得翠靄庭闈掩映斑斕。
【海棠】
步步映水初開芙蓉臉。果是驚人豔。見他情甜
【步月兒】新入　　　　　　　　　　　　顧元喜作麗情
意且甜。喜的項刻良緣月兒早湊上合婚店。但
【嬌】
願水畔作鰥鰜津頭化雙劍。兩下裡如蜜和。再
世也無拋閃。
【玉桂枝】新入　　　　　　　　　　　　吳古還作閨思
玉抱啼鶯相和。度金閨聲聲似歌。夢魂中鴛侶

驚分〔桃〕函邊淚痕紅浥。〔桂枝〕把春心自鎖。把春心自鎖。〔梳〕梳偏惰嬌癡無那。〔瑣南枝〕人獨自誰共過。只有影多情伴着我。

南詞新譜 又二十三卷 仙呂入雙終

消夏詩卷之十三　廿六

廣輯詞隱先生祖補南十三調譜卷廿四

吳江鞠通生沈自晉伯明重定

男永隆治佐

姪世楙旂美 仝閱

雙調慢詞

紅林檎慢 紅林檎近

風雪驚初霽．水鄉增暮寒．樹杪墮毛羽．簷牙掛
琅玕．繞喜堆門積巷．可惜迤邐銷殘．漸看低竹

草堂集作
周美成作

翻│清池漲微瀾│換│頭│步展睛正好宴席晚方 ㄙ ー ー ー ー ー ー ㄙ 歡│梅花耐冷亭亭來入冰盤對山前橫素愁雲 ㄙ ー ー ー ー ㄙ ー ー 變│色放杯同覓高處看 ㄙ ー ー ー	沁蘭舟	查舊曲中止有 一引名蘭舟近 而舊譜元無蘭 舟近疑即沁蘭 舟也、畔字散 字借韵
鎮│日花前酒畔狂蕩煞迷戀春闈赴選音傳恩 ㄙ ー ー ー ㄙ ー ー ー ー 愛│惹離怨天付因緣一對少年爭忍輕散心事 ㄙ ー ー ー ー ー ー ー ー 待│訴君言 ㄙ ー	王魁 奇 舊傳	
雙調近詞		

海棠賺　劉文龍舊傳

總與他賺曲
大同不必錄

雙蝴蝶

爹爹贈與你金共珠，媽媽與你布袴見急急往長安去。做官時阿娘也慚愧，願得狀元郎及第歸。解元莫忘奴表記時。

韻甚雜

此曲用韻甚雜，但取其詞之古，且備此調耳。

武陵春　金印記

春或作花

萬里奔波堪嘆客身南又非。想雁飛不到處人

被利名牽鎖。指望一朝平步上雲衢。受十年勤苦親燈火。記得函關去事多磨。時運不至。不索¹

奈他何。囊篋蕭索。不得志還鄉里。爭奈傍人恥笑多。恥笑多。道儒生餓死填溝壑。妻不下機嫂

不為炊。怎般樣做作。的不氣殺人也麼哥。的不惱殺人也麼哥。將誰倚托。只得浪蕩遠天

涯。怎忍回頭望故國。〔其二大同小異〕涉水登山萬苦

千辛歷盡過。想那魏邦何處。又被雲霧阻隔關

¹不索或作只索非也。索育色

雖或作須非也

致或作怎非也

著字在此韻中
當如濁字唱不
可作潮

河。要與六國掃干戈。與那六國掃干戈。又安社
稷如山岳。志氣雖如此。奈事差訛。未知此去竟
如何若得名登臺閣。衣錦還鄉。將我羞洗卻。
去還如昔日呵。昔日呵。便死向他鄉。我也不念
家。漫嗟呀行藏禍福總由他且邅前途去。怕夕
陽西下景物蕭索。旅邸淒涼情緒惡。〔尾聲〕窮道
汪汪珠淚落。此情天地敢知麼。何苦把男兒久
困著。

十三調全譜 終

雙調尾聲總論

若用黑蠊序調第一起或一賺或二窣地錦
襠或四尾聲云平平仄、平仄、平平仄、平仄
平平仄仄。平平仄仄。平平
若用黑蠊序二或四賺前兩胡蝶鶯踏花好姐
姐各一尾聲同前
若用黑蠊序二或四錦衣香曲一漿水令曲一尾聲
同前

△原本失載花心動序今已補入

若用花心動序第一起調黑蟆序二曲俱
　　　　　　第二換頭用換頭錦衣
香漿水令曲二尾聲同前
若用孝順歌或二鎖南枝或二胡女怨或二尾
　　　　　或四　　　或四　　　或四
聲有無隨意
若用步步嬌沉醉東風金娥神月上海棠五供
養玉抱肚水紅花僥僥令曲各一尾聲云平平
可 亼 平 亼 平 亼 平 平。
亼 平 平 亼 平 亼 亼 可。亼
亼 亼 平 平。 亼 平 平

△此卽小石調
收好音煞與本
調有結果煞亦
同

若用惜奴嬌第一起調第二以後換頭錦衣香漿水令或各一曲漿水令二曲尾聲前

若用畫錦堂第一起調紅林檎二醉公子曲二不第二換頭

用尾聲如欲用之則琵琶記錦堂月一套尾聲可學也 △尾云山青水綠還依舊嘆人生青春難又惟有快活是良謀

南詞新譜二十四卷　雙調尾聲總論終

廣輯詞隱先生南詞各調附譜卷二十五

吳江鞠通生沈自晉伯明重定

辛栦龍媒

纂憲栦西豹全閱

欣栦蘭榮

凡不知宮調及犯各調者皆錄于此

引子

三疊引 寶劍記 以下皆同

池塘爭放蓮堪折柳外鶯聲啼徹試看海棠花

△原載宴蟠桃
引三句俱無韵
查節滿庭芳前三句也又有牧犢歌及接雲鶴

以不成音調俱刪、

鋏音結

呆音爺

應見綠添紅謝

有酒且圖今日醉不管他年興廢富貴榮華生
前修積不及時歡樂是呆癡

甲馬引

帝臺春 刪句

丹心耿烈平日未曾屈節苦遭逢多妖孽壯志

空懷臣子恨惟酌酒高歌彈鋏

西河柳

貌音莫

踏芳徑遊女香肩並 廟貌巍峩 道門清淨

過曲

顆顆珠

海內亂紛紛 天恩一布 招撫不臣民

燒夜香　琵琶記 以下皆同

樓臺倒影入池塘 綠樹陰濃夏日正長 一架茶

蘸滿院香滿院香 和你飲霞觴 傍晚捲起簾見

明月正上

倒字不可作上聲唱
夏字下或無日字亦通

去上声，有病怎
救，上去声俱妙
甚

第一句若是第
二第三曲則點
板在他字後字
上，而後字下仍
畫一截板。

征胡兵

囊無半點挑藥費良醫怎求。縱然救得目前。這
飯食何處有料應難到後漫說道有病遇良醫。
饑荒怎救。

三仙橋

一從他每奴後要相逢不能彀。除非夢裡暫時
暑聚首若要描描不就。暗想像 教我未寫先淚
流。寫寫不出他苦心頭。描描不出他飢證候。畫

画不出他望孩兒的睜睜兩眸。只画得他髮颼颼和那衣衫弊垢。若画做好容顏須不是趙五娘的姑舅。

柳穿魚

心怕似箭走如飛歷盡艱辛有誰知。夜靜水寒魚不食滿船空載月明歸。歸來後到庭除未知相公在何處。

風帖兒

到得陳留逢一箇故老在他爹娘墳上拜掃果然飢荒都死了他息婦也來到枉教人走這遭

四換頭　　荊釵記

賊溪賤好閉嘴數黑論黃說甚的娘言語怎違逆這的順親顏情却是你順親顏情人之大禮

竟不相投教奴怎隨富豪貪戀貧窮見棄須惹

得旁人講是非呆蠢小丫頭出語污人耳敢恁

地推三阻四話不投機這豪家求汝效于飛他

前四句似一封套餘三調未敢妄註

有甚相虧。地政怎同言抵抗沒尊卑。

恁麻郎 怎字恐誤 同前

我告你局騙俺財禮。我告你威逼他投水。怎懼

我白羅帕見喜閃得他黃泉路做鬼息怒威寧

耐取休想我輕輕放着你。

貨郎兒 疑與前曲 牧羊記

這厮每輒敢膽大軍情事把來當耍逃遁的傢

律問罪。躲懶的如法弔打。莫弔打。莫弔打弔打

時只得去躲你去躲你去躲去躲時割了你的
耳朶

卜作卜作卜ムトム

十棒鼓　　　白兔記下俱同

奴奴生得如花貌言語又逋峭丈夫呌做念一
卜ムトムトムトム

郎奴奴噢做三七嫂方纔房中補衣補襖忽聽
トムトムトム

老公呌慌忙便來到
トムトム

小引

廟官來廟官來打點香爐蠟燭臺但辦至誠心
卜ムトムトムトム

何愁神不靈。但辦至誠意。何愁神不至至至

爺爺做事不息維他是吾家牧馬的。緣何把我
與他兩箇做夫妻。爺聽啓兒拜啓山雞怎與鳳
凰樓。

望粧臺　疑亦傅刻之誤

攪群羊　似金梧桐帶山坡
羊。但何字不叶韻

姑姑你試聽日夜裡成孤另。尋箇良媒嫁箇多
聰俊虛度青春白髮來侵鬢如何如何不敀嫁

此調極似金絡索但末句不相似耳

七賢過關 殺狗記

不知犯何七調

三人共賞雪。劈得醺醺醉。撇我哥哥跌倒在深雪裏。他兩簡撇了你。自先囬却不道賽過關張(作ム)
有義氣冷清清凍死你做街頭鬼。又還是孫榮(作ム)
背負你媠孫員外。你臨危不見了賽關張、方信(作ム)
道打虎還須親兄弟。(作ム)

又一體 新合鏡記

雲收翠羽深雪霽冰輪轉。影落空閨冷逼香肌顫。北風又峭光陰易遷。倏忽早梅早梅浮香片。你看瓊梢弄影月蕊尚依然。我枉教目斷王孫想故園漫把繡囊偷覷寶鏡難圓。只落得孤館蕭蕭人未眠。

又一體 △新分註

雍熙樂府

〔金梧〕春風花草香遲日江山麗萬紫千紅總是傷情處〔黃鶯〕懨懨爲伊。愁懷爲伊〔五更〕只聽得〔桐〕〔見〕〔轉〕

※原未查明今分註似此亦合處字耳字情韻

原多嬌面一
曲前雜無板測

山字借韻

管聲管聲喧天地縱有笙歌不入愁人耳。見鶯花憔悴 杜鵑 語聲悲梅子心酸柳皺眉 閃得我似 雨打梨花珠淚垂 空房獨守此情爲誰。桂枝冷落閒庭院暮雨 一春魚雁無消息。蕭蕭郎未歸。

二犯朝天子　金印記

萬里長空收暮煙海島冰輪駕礙碧天故人千里共輝娟阻關山雖然皓月團圓人却未圓嫦

娥在月裏孤眠受淒涼萬千。受淒涼萬千。

按北曲有朝天子，南曲無之，此曲不知何所本也，末後五句似紅衫兒，但前五句不知何者是本調，何者是犯別調耳，今人作此調，皆無雖然皓月二句，恐誤不若此曲爲全。

又一體曲之完全不如前　玉合記

日暮江城未可邀，笑倚東窗下，眼色嬌就中間處暗相招，繫心苗，誰禁曉夜魂搖，逐驚花亂飄。逐驚花亂飄。

川鮑老　教子記

未字用平聲乃叶

ム原有水唐歌一曲絕其詫不錄

平生莫作虧心事世上應無切齒人君無子孫。休把陰隲損人夫婦怎教兩分。夫妻厮守誰無百夜恩須愁怀畢竟是人心相似休折害兒孫。

夫妻厮守九箇字用玄玄平平平上平平去亦可

清商七犯商調 似屬

黃孝子

兒生塞逢患難甫三齡把姻事攀鸞忽地四海干戈不隄防一旦離亂心酸尊姑被擄遭逼趕五歲兒飢長悲潛居室捨作僧堂尋覓慈顏不見母誓不回還為父逼要我吹調更絃奴心愧

風字酸字絃字信韵

鴛鴦滿渡船　八義記

報論貞女肯二天顏汗(合)淚斑斑甘願與魚龍作餐

駙馬和公主兩情如魚水一家多忠直正完美
怎料奸雄生嫉妒(合)當時打開鸞鳳侶幸然今
日得再會花再發琴再理月再輝

一秤金　牧羊記

雞鳴初起入廚調理兒夫曾付托蘋蘩侍奉萱

（原鴛鴦滿渡船一曲及赤馬兒拘芝麻二曲俱移補道宮）
（曲韻雜無板則韻亦雜）
（原鶴沖天一曲韻雜）

此調是十六調合成故名一秤金但前五句是桂枝香以後俱未知何調今皆詫以傳訛板亦皆不同也

旨字斯字時字兒字借韻

淮音夷

堂甘肯勸娘親放懷略略嘗滋味這粥湯尤美香甜軟白似雪飄匙起加餐飯是便宜勸娘親休得怨別離願夫君及早便回歸歎光陰如逝水親骨肉在天涯倚徧門閭信音稀草連天把王孫路迷塵土生羅綺裙帶寬肢體愁見園林燕子歸羞覷虎雛傍母頻棲歎人生是怎的傷懷抱淚珠垂聽啓休得吁氣算悲歡離合古今如斯傷悲歎孤身老矣風中燭難存濟膝下

無人戲斑衣孤幃裏冷淒淒雲雨情慳兩東西。把金錢瞞卜無歸意惜分飛怕見燕鶯期不如歸去愁聽子規啼要相逢知幾時邊事未期揚鞭仗節何時跨馬回鄉里倚危樓凝望雲山萬疊八千里這相思甚時已（尾聲）願行人重相會似長江深漾鐵毬兒永遠團圓直到底。

撼動山　　　　雙忠記

自家名號活閻羅世人都怕我橫行天地間唐

蘇字借韻

天子怎奈何眾人每弊幾碗打辣蘇〔合〕齊動手去呵逢一箇也麼殺一箇。

中都悄　　八義記

忒無禮忒無禮讒臣在庭幃逐犬來急沒處躲避靈輒在此等候多時不知相公因何如是

韻亦雜

此調甚似劉袞今仍存其名未作

汲甕改公劉袞高只奉使往邊關與靈輒在此

滿院梔花　　散曲

別離幾番恨青天好事傷殘傷心夜夜空長歎

頓將我這淚眼甚日會乾一會價盼他時如盼

西字不同

二原駿甲馬一曲俚無板刪天字言字眠字借韻

南來雁乍離別幾曾道是經慣恰便似竹林寺埋沒着箇楚山把一箇豫章城生扭做陽關我這里空長歎猛可裡想起他的語言不能勾共枕同眠嚉落得傳書寄柬

△其次曲末云
只不語淚凝眸
朝二犯月兒高
內酒除是你消
愁與此句字俱

紅葉兒

淚滴涇殘粧面和風吹柳綿靜悄悄獨宿在綠苔前今

庭院怕春寒簾半捲金釵見劃損在綠苔前今

朝去甚時旋何年月日得見俺這情人面空教

奴倚危樓跌脚埋怨天。天月圓人未圓。

步金蓮　　還魂記

幸你相陪伴感德真非淺每嘗間累你埋冤是

妾身刻銘肺肝〔金蓮〕多應是時乖命蹇便做道

鐵心腸也須教我淚漣漣　△原有六犯清音

　　　　　　　　　　　一曲律錯韻雜調

既不接詞又不稱原云真可刪

也特去之作者不可再做其體。

七犯玲瓏　犯商調

　　　　　祝希哲作

〔香羅帶〕新紅土海棠猛然情慘傷前春有箇人共

（右側小字注）
所，公原小措大一曲，改入仙呂又
桃花紅一曲無
板疑訛刪，
伴字肝字借韻
附于此。
後牛甚明當入
南呂但前牛又
不似步嬌不作
知當入何調姑
附于此。
公原疏影一曲
改入黄鐘
此調舊譜所無
想自希哲創之
但悟葉兒全不
似又且游商調
與仙呂相出入

亦非脫也因此調甚行于時聊載之耳

〇原薄媚曲破一曲調長無板又三十腔一曲腔板難查不必作此俱刪

【賞】（梧葉）今日在何方。早把春心蕩。免教人斷腸。

（花）水紅細息量誰真誰謊。自古佳人薄命怨殺斷

【頭香】（袍）早羅想。桃花也會嫁劉郎。恨遠山無計畱

張敞花陰月影看看過牆朝雲暮雨誰覺夜長。

【桂枝】（涯）得今宵過明朝又怎當（排歌）鶯見對燕

子雙飛來飛去為誰忙。（見）（黃鶯）偏不到他行。

【九廻腸】　用仙呂南呂雙調　張伯起作

【解三】一從他春絲牽挂。到如今多少嗟呀秋波

話字收作平声　索音色
尤順厶三學士
首句改平亥從
諧尤妙○利字
下不點截板

望斷藍橋下鎖春山又阻巫峽音書未托魚和
雁凶吉難憑鵲與鴉成話靶〔三學〕當時鏡裏花
難把更那堪塵掩菱花佳人已屬沙吒利義士〔士〕
盟言在不覺淚如麻
今無古押衙急〔三〕只索向無人處把鮫綃看見
〔鎗〕作

巫山十二峯與詩餘不同　　梁伯龍作

〔三仙〕院落清明左右遇花時倍僝僽關河路阻
〔橋〕

〔白練〕清晝上小樓奈觸目雲山都

雁歸書未有〔序〕

上小樓上字用
在小字上若唱
上声不美聽只

得哨夫声矣

覆音祸
杻音丑
射音石

是愁難尋究風餐水宿淡烟疏櫳〔醉太〕輥轊雙雙配偶是誰人打散覆水難收離箋恨譜書不盡舊日根繇無懺〔普天樂〕緣何處處藏機設誓把菱花生分剖繫春鴻另趂書郵挈文鴛還添械杻絆驊騮使人更射千干〔兵征胡〕千山萬水親投首逆來俱順受自知萬死一生寫郎甘出醜〔遍香〕〔滿〕任千般斷送已拚却一命丟誰知您這毒劣〔項窗〕〔寒〕歎如今流落滄洲何處天却又得神明祐

按三換頭前二句是五韻美下句是蠟梅花万句今用于此則亞山十三峰矣作者另用南呂別曲幾句以代之兄為得體△西散曲易以香柳娘後二段子一桢記易以懶画眉前四句俱不及錄

南海北頭。料停雲滯雨似縹緲孤鷗。〔劉溁〕房櫳靜掩眉兒皺。應未收性格見還如舊。〔頭〕三換風花路岐暮雲時候秋深別館想寒生做裝。此事明知掩逗。這其間只是我不合來把伊掣肘。〔賀新郎〕致娘行害得無人救。音信遠有誰卹。〔節節風廻〕順水舟坐中流江頭有日輕帆走功名就風志。〔高〕酬因緣又彩雲飛處青鸞聚。〔東甌〕腰纏騎鶴上揚州。談笑覓封矣。〔尾聲〕喜重諧言非謬試看織

女共牽牛擬定相逢一歲週。

漁燈兒 至卷末皆新入

王伯良 至尾一套

△巳上皆原集 巳下皆新錄

我愛你仕女輩性格聰明。我愛你裙釵隊打扮輕盈。我愛你雙鈎小剛剛三寸擎。我愛你蠅頭字整掃花箋彩筆縱橫。〔其二〕你為我害相思展轉牽情。你為我長對紗窗淚雨零。你為我聞說別離愁成病。你為我冷清清獨守孤燈這些時數更籌醒到天明。

我愛女輩打扮
你為醒到上去
聲愛你仕女字
整為我淚雨去
上声俱妙

錦漁燈

你曾說捱白晝情懷自省。你曾說到黃昏魂夢難憑。你曾說一紙音書風浪生。你曾說待頻問卜也無靈。

<small>自省去上声妙</small>

錦上花

知道你梳不成眼前誰箇惜惺惺。惺那知我坐不寧那知我睡不能無奈蕭條旅館對寒榮。一樣苦傷情。

<small>道你梳苦去上声我坐我睡館對上去声俱妙</small>

錦中拍

你贈我羅巾不輕。更題字分明。金釵俏青絲作証。香囊巧紅鴛交頸寄來書打頭親提小名。說道佳人薄命。說我男兒沒情。海角天涯斷鴻難倩。算浮沉真難定。

錦後拍

我自來別時言記叮嚀。你莫縈牽損娉婷。定不成斷梗定不成斷梗。你忍教懨懨久擔孤另。若無情背你負神明。討僥倖看青天如鏡笑殺傍州

你贈上去声赠
我去上声妙
我自你负上去
声断梗背你去
上声俱妙

人把你成話柄。

尾聲

你拜覆歸期只待小春時令那日子纔知我志誠

你只整頓龐兒倚門等。

昔先詞隱最不喜李日華所翻南西廂而聽琴一套人每喜唱之近傳奇中多有作此套者亦覺有調有情然與山漁燈各曲絕不相似予因方諸樂府中一套曲甚佳特存其調于附錄中

韻雜不足取

急急令　靈寶刀傳奇

穿雲渡嶺出長安趕趕趕竝頭蓮嘶風駿馬更

加鞭晚晚日銜山。

五色絲　　　　　尤伯諧作

〔白練〕良緣雖定。誰染就絲絲月下繩喜清潤相
〔序〕
看般般佳勝。〔黃鶯〕青袍志誠紅葉証盟〔見〕
紗濟楚向娉婷瓊膚白瑩〔紅芍藥〕的一點宮黃
巧相憑好捉對脚跟見交訂〔黑麻序〕感三生似此
雙牽重慢莫問河冰。

此調創自紅絲
記憾其全不知
韵故不錄採此
新詞爲式

鶯啄羅　　　　　雙金榜鋮作
　　　　　　　　　阮大鋮作

折音舌

傷徐選切

[黃鶯]歸院漏聲遲。被竹蔽窗攪夢恩。白雲子舍見千里[啄木]想雒陽萬戶烟花溜紅塵一騎風嘶。巍科報捷南宫喜高堂定折東山展作袍皂羅料繫鄉

安車就養歡然怎辭。郵亭勞頓衰年怎支。

心楊柳絲絲細。

[梁州]序

六犯清音 另一體 沈長康 乙酉遊亂思歸

西山薇苦東陵瓜雋孤竹千秋難踐青門

非舊蕭條故苑依然[浣溪沙]雲徑遷雲根變望垂

爇音蘇
鑴兹宜切
伫青字去声

虹驛路誰傳(針線)我寒煙宿雨殘兵爇愁的
衰草斜陽欲暮天(皂羅)(袍)
十一旦歌狂酒顛揮毫寫不盡登樓怨(排歌)梅
含韻柳待妍羈人應想舊家園桂枝好倩東風
便乘帆早放船

新撓四時花　　沈君庸元贈妓
(小桃)拂不去風塵(臉)走不了新豐(店)月上喜金
(紅)　　　　　　　　　　　　海棠
吾放夜醉倒珠(簾)(紅芍)空買賦妒殺無(鹽)笑情
　　　　　　(藥)

癡才盡江淹〔石榴對〕崔徽反將咱悶〔添〕送年華件天涯琴〔劍〕水紅漫掀鴛花誰〔占〕〔玉芙〕迷香洞底恩難〔欠〕搗藥橋邊意倍〔粘〕〔梅花〕鏡湖春色真箇收拾在眉〔尖〕聽漏嚴〔子〕水仙便千金一刻〔畢〕竟今宵價〔廉〕〔蓉〕〔塘〕

管是粉牋兩度
眼瘀與道上去
声路幾夢裡願
兩易轉去上声

〔白練序〕

白樂天九歌　　王伯良作　麗情

從別後〔歎〕繡閣金屏又隔年多管是消減了那人嬌倩無便一紙箋寄不上梅花路幾千

【昇平樂】青鬢粉面只索向夢裏縈牽曾憐月明深院未成眠正浴起海棠紅倦欹攜金釧畫闌花暗紗櫥香蔫〖朝天子〗這風流眼前這風流眼前〖解醒〗他狠遮攔幾年纏見你好因緣兩度方圓蓬萊海水也有清和淺齊罰願兩心堅是你道銜環〖三學士〗奈蹤跡如蓬容易轉似劉郎陡別桃源簡你做春蠶作繭絲偷綰簡我做秋藕生花眼暗穿〖急三鎗〗恨只恨黃雀恩當報是我道破鏡青鸞合定然

俱妙

三學士首句平仄俱叶妙

鶯滿園林二月花　　麗鳥媒傳奇沈　　友聲作

〔鶯啼〕長干客邸如泛槎。且浪入烟霞任浮踪電〔序〕閃年華猛挤萍梗生涯〔囀林〕功名一路難捉把〔鶯〕向仙源一訪胡麻。我風流自誇怎肯傍章臺過馬。〔滿園〕淮橋畔淮橋畔不少卻名娃歌玉樹後〔春〕庭花〔園林〕抵多少十眉三雅雙眼内不爭誇〔好〕〔郎〕〔神〕知麽飄零似瓦艮緣怎假縱有日吹笙和鳳

糯音零

跨青書生薄命只恐沒福消他。[月上]伴殘燈漏點初沉梅花冷角聲還乍。誰同話。[海棠]不覺月轉疎櫺影斷窗紗。

五月紅樓別玉人　　王伯良作 贈別

[五供養] 匆匆節序。恰捱過冬殘又早春徂。因循歸未得。不是戀鱸魚。[月上]歡青驄此日難更躊躇。我愁賦巫峽行雲。你怕唱渭城朝雨王孫路岨。偬離腸節逢重午。[紅娘]我為你留連繡襦你為又早為你為我夜雨萬縷去上声你怕我為你為繾綣姊妹少簡雨淚上去声俱妙

我縫綣香車待寫姊妹天涯送別圖只少箇碧
桃千樹雁過年時說歸心五湖便蹀人無限嗟
呼如今城烏夜雨風帆煙渡真箇是攪留不住
江頭金釵嫁金釵嫁是伊口許明珠聘明珠聘
倩你大喬作主此心怎敢輕孤負玉嬌奈暫時
分手征途看枕邊絮語銀燭孤尊前兩淚紅衫
污我自索頻頻寄書你遮莫時時向隅八月臨
岐掃作新詞句不盡離亭愁萬縷還留取待重

來并付梓板金壺。

王伯良方諸樂府、皆絕妙好辭、惜未盡刻行、

南詞新譜二十五卷終 雜調

廣輯詞隱先生南詞尾聲格調譜卷廿六

吳江鞠通生沈自晉伯明重定

男　永勳擧和
　　永當任者　錄

各宮尾聲格調　補錄本文

情未斷煞　仙呂羽調同此尾○
衷腸悶損尾文是也
見仙呂
人家云云

尚輕圓煞　○正宮調大石調同此格
祝融南度尾文是也

此據原譜尾声格調查補本文以便作曲其各套通用者俱從各調尾声總論可也

銀河動玉露低且一向南窗少憩。明夜納涼又
這里。
尚如縷煞〇此中呂低一格尾般涉同
料峭東風尾文是也
從今酩酊眠芳草高把銀燭花下燒韶光易老
休將春色辜負了。
喜無窮煞此中呂高一格尾〇
子規聲裡尾文是也
欲憑妙手良工筆仔細端相仔細題做箇丹青
扇面兒。

尚按節拍煞 新篁池閣尾文是也

道宮尾〇九十春光及是則春光今已去頓使人傷情怨憶料梅也酸

心柳皺眉

光陰迅速如飛電好涼宵可惜漸闌拼取歡娛

歌笑喧

不絕令煞 雙溪尾文是也

神思懨懨如病酒房櫳寂靜憶鳳儔十二珠簾

南呂尾〇明月作么

懶土鉤

三句見煞 黃鐘尾〇春容漸老尾文是也

潛踪躡足行來到切莫使夫人知道把受過妻

涼休忘了。

有餘情煞 越調尾〇炎光

見越調觀花謝了尾文是也

㚻月云云

尚繞梁煞 商調尾〇那日忽

覷多情尾文是也

冤家下得忍薄倖割捨的將人孤另那世裡恩

情番成做畫餅。

今宵共約同歡會。先教簡從人歸去。安排辦了筵席。
收好因煞　小石尾○花底黃鸝尾文是也

饒君使盡機謀徹止不過負心薄劣夢見裡對他分說。
有結果煞　雙調尾○簫聲喚起尾文是也

又
有本音就煞　謂之隨煞

徐稿云不用尾聲將套之末句唱得少頓即是

尾聲格三

又
有雙煞

借音煞

和煞

重定南詞全譜卷二十六終

南詞新譜後敘

南九宮譜譜南人之曲也曷言乎南異北也何異乎北蓋

自敘

明祖回百六躋三五始風吳會嗣格幽燕以故播諸詩歌奏諸明堂清廟咸取南詞以載厥明德顧其流及下聲律允和去抗激趨婉柔卑疎莽縈綿麗誠猶江漢化美歌始二南也暨我邦隆惠風融暢人樂管絃學士大夫竊從烟雲花月之間舒寫情思於是旗鼓騷壇如臨川先生時方諸李供奉我先詞隱時比諸杜少陵兩家意不相侔蓋兩相

勝也豪儁之彥高步臨川則不敢畔松陵三尺精研之士
刻意松陵而必希獲臨川片語亦見夫合則雙美離則兩
傷矣迨乎鄭衛風淆麗則乖雅巴人高唱邯客響沉家君
於是奮然以釐定樂章用爲繼美時惟雲閒荀鴨雅推家
君漢大而自號夜郎 見博山堂傳奇勘 然兩人並沾沾以
 皮靴捲場詩句
各得鍾期無慚鼓吹不若臨川與先詞隱私心猶共軒輊
也於是決筴鳩編廣羅諸名詠而刪繁留當十不二三適
范公令子以尊人秘稿見遺詞態欲仙應聲而舞家君藉
是以益厲丹黃所謂見西施之容嫮而眾飾其粧者也額

集未半而烽烟颷起鼠窜狼奔從叔君善冒鋒鏑走書家君以促令卒業顧乃挾此而夙興夜寐于茆店孤舟啼風號雨之下禿筆枯拈殘芸碎點蓋兩閱寒暑而始告成嗟乎南國鼎移東遷禍烈太史灑涙于陳編國人吞聲于間諺一代鴻章數王休問不滋懼流風歇絕哉夫子反齎正樂其在迹熄詩亡之後乎家君亦猶是志也譜旣成乃呼隆而命之曰向者若肄舉子時是譜也吾不若見妄意若之異日隸太常詔雅樂當進而洞析黃鐘肇明律曆庶幾煌煌煒煒以勿墜我

十五帝風安用此遊人冶女之什唱和花間耶不謂轉眼滄
桑功名灰冷秦淮明月與烟霧同銷玉樹清歌竝悲笳互
奏能不顧懷周道傷心昔遊也今而後若姑從事此以卒
我志言未旣淚且交下隆亦不敢仰視茅勉艸數章用附
入譜聊見我南人歌南之意且以當萊舞高堂詠言卒歲
云爾若乃風情軼宕奇藻遝標爲家君之左文舉而右德
祖則有楊子景夏與顧子來屛在隆何敢望焉

男永隆謹識

鞠通生小傳

癸巳春前一日伯兄謂予曰七十老而傳傳者傳其行事也茲幸逾期其有以傳我子驚謝曰兄執詞壇牛耳豈無碩儒鴻裁而假手于淪落無聞之子兄曰否否子知我昔人有言曰古今人不相及寧不慕而企之予益謝不敏辭之再三不獲作鞠通生傳生名自晉字伯明又字長康鞠通則別號也外人那得知且班馬二史實武春秋咸以其家傳殿國史卽少而頴朗飭躬清謹純孝性成色養無怠赴鶺鴒之難感泣路人啟葛藟之恩誼深急難懿行難悉書書其概耳為人恂

恂弱不勝衣無王謝輕浮風氣驟卽之落落穆穆也徐而察
之溫如也已徵其譚說古誼揚搉風雅纚纚忘倦令人眥舞
肉飛弱冠補博士弟子員聲噪黌序不屑俯首帖括沉深好
古旁及稗官野乘無不窮蒐乃若厲世心通畢生偏嗜天授
非人力者則詞曲一途固鞠通所以自命者也海內詞家旗
鼓相當樹幟而角者莫若吾家詞隱先生與臨川湯若士水
火旣分相爭幾于怒罵生蟬緩其間錦囊彩筆隨詞隱爲東
山之遊雖宗尚家風著詞斤斤尺蠖而不廢繩簡兼妙神情
甘苦匠心朱碧應度詞珠宛如露合文冶妙于丹融兩先生

亦無間言矣一時名手如范如卜如袁如馮互相推服與袁為作傳奇序馮所選太霞新奏推為壓卷范有新推袁沈擅詞場及幸有鍾期沈袁在之句諸君子之心折何如其牙室利靈筆頫便倩安腔穩貼押韻尖新名優愛唱其辭如黃河遠上諸什壁不勝劃矣鞠通者豈獨聰於琴哉實能聰人之耳今者俗調濫觴病譫夢囈聽之悶懨欲嘔及聞一曲清商乃知廣陵猶在人間霓裳恍疑天上足為詞場振聾之鐸則起袁之功寧出昌黎下而市上胡琴盡堪碎矣生有子而才能世其家學滄桑悲感早裂青衫於是不為抲牛之歌而

為鳴鶴之和芝華療饑黍離廣詠酒閒擊缶鎡下缺壺相樂
也已而相泣父子牆東之隱欲與首陽爭峻彼王霸高眠反
為其妻所誚良足愧矣作史者如范詹事獨行文苑分二傳
應兼收哉所著文辭甚富翠屏山望湖亭二劇久行世散曲
如賭墅餘音越溪新詠不殊堂近稿及續詞隱九宮譜者英
會諸劇亦將次刻行老筆常新撰述正無紀極也

　　　元宵前二日從弟自友述